U0100974

帕诺夫斯基
与美术史基础

著者／〔美〕迈克尔·安·霍丽
译者／易　英

广西美术出版社

图书在版编目（CIP）数据

帕诺夫斯基与美术史基础 /（美）迈克尔·安·霍丽
著；易英译. — 南宁：广西美术出版社，2019.2
书名原文：Panofsky and the Foundations of Art History
ISBN 978-7-5494-2020-9

Ⅰ . ①帕… Ⅱ . ①迈… ②易… Ⅲ . ①帕诺夫斯基
（Panofsky, Erwin 1892–1968)—美术史—研究方法—思想
评论 Ⅳ . ①J110.9

中国版本图书馆CIP数据核字（2019）第012158号

Panofsky and the Foundations of Art History, by Michael Ann
Holly, originally published by Cornell University Press

Copyright © 1984 by Cornell University Press

This edition is a translation authorized by the original publisher

本书由康奈尔大学出版社独家授权广西美术出版社出版。

帕诺夫斯基与美术史基础
PANUOFUSIJI YU MEISHUSHI JICHU

著　　者：〔美〕迈克尔·安·霍丽
译　　者：易　英
策　　划：冯　波
责任编辑：谢　赫
封面设计：陈　欢
版式制作：李　冰
校　　对：陈　萍　黄晓春
审　　读：陈小英
出版发行：广西美术出版社
地　　址：广西南宁市望园路 9 号（邮编：530023）
网　　址：www. gxfinearts. com
印　　刷：广西昭泰子隆彩印有限责任公司
开　　本：787mm×1092mm　1/16
印　　张：15
出版日期：2019 年 2 月第 1 版第 1 次印刷
书　　号：ISBN 978-7-5494-2020-9
定　　价：68.00

版权所有·侵权必究

目 录

译者序

　　欧文·帕诺夫斯基（Erwin Panofsky）是德裔美国美术史家，20世纪西方美术史学界最负盛名的学者，其影响远远超出了美术史的领域。他1892年出生于德国西北部的汉诺威，在柏林长大。1910年进入弗雷堡大学学习法律，一年以后随著名的中世纪绘画雕塑史学者阿道夫·戈德施密特（1863—1944年）学习美术史，并因撰写论阿尔布雷希特·丢勒的艺术理论的论文而获得奖学金；1914年，当他22岁的时候，在另一位杰出的中世纪学者威廉·冯格（1868—1952年）的指导下，同样以论丢勒的艺术理论的论文而获得博士学位。从1921年到1933年他一直在新成立的汉堡大学当无薪教员（置位相当于助教，但收入来自学生的学费，学校不付工资）和教授。在汉堡大学时期，他与著名的德国艺术与文化史家阿比·瓦尔堡（Aby Warburg，1866—1929年）、著名的新康德主义哲学家和历史学家恩斯特·卡西尔（1874—1945年）建立了非常密切的关系，他们对帕诺夫斯基的学术思想在后来的发展都起到了重要的作用，这种影响在本书中有充分的论述。1931年，帕诺夫斯基接受纽约大学的邀请赴美讲学，两年以后他自动放弃了汉堡大学的职位，并永远离开了德国，用他自己的话说是"被驱逐到了天堂"。1931—1935年他

在纽约大学任教，1934—1935年在普林斯顿大学任教；1935年，他还任职于普林斯顿大学高级研究学院，与流亡的阿尔伯特·爱因斯坦及其他著名科学家共事。在随后的岁月中，他经常在纽约大学和普林斯顿开设研究生课程。当他于1962年从高级研究学院退休时，是第一个被聘为塞缪尔·摩尔斯设计、艺术与文学教授的学者，直到1968年在这个职位上去世。在移居美国之前，帕诺夫斯基的美术史研究主要集中在丢勒的艺术及相关的图像志问题，如透视、人体比例理论及西方中世纪与文艺复兴艺术中的古典传统等问题。但是，还在学术生涯的早期他就不只是一个纯粹的考据学家，也不只是按传统的方法对再现艺术的题材作描述和考证。从一开始，帕诺夫斯基就关注形象与思想之间的联系，艺术创造的模式与哲学之间的联系，他将这种"深层意义的图像志"命名为图像学（详见本书第六章）。到美国之后他的研究课题更加广泛，但仍保持了对这些问题的兴趣。虽然教学工作繁忙，但他还是写下了不少重要著作，如《图像学研究》、《文艺复兴艺术中的人文主义主题》（1939年）、两卷本的《阿尔布雷希特·丢勒》（1943年）、两卷本的《早期尼德兰绘画，其起源和特征》（1953年）以及《在西方艺术中的Renaissance and Renascences》（1960年）。美国的文化对帕诺夫斯基产生了重要的影响（他甚至写过七篇论美国电影的文章），他也对美国的艺术理论产生了重要影响，包括文学与音乐。帕诺夫斯基是一位知识极为渊博的学者，他在艺术、文学和哲学上都有很深的根底，而且还精通多门外语，这些难得的知识基础甚至是他的图像学方法的必要条件。

《帕诺夫斯基与美术史基础》的主要内容是关于帕诺夫斯基美术史方

法的哲学基础与文化背景，也就是对帕诺夫斯基美术史方法论的思想根源进行探讨。本书作者迈克尔·安·霍丽在本书第六章里谈道："在本章中我自己已在几处地方讨论了帕诺夫斯基自己的美术史实践怎样常常与他在理论上的挑战产生矛盾——或更明确地说，很少能在实践中实现他的理论。可能这种状况是由于他已有的思想超出了他所继承的文化历史的范式。"这段话的意思是帕诺夫斯基直接研究美术史的方法与他有关美术史的理论阐述不是一回事，尽管两者之间有着密切的联系，这段话有利于我们澄清对以德语地区为主的美术史方法的一种误解，也为我们阅读本书提供了一把钥匙。长期以来，我们总是把西方美术史方法理解为一种可操作的技能，比如形式主义、图像学和社会学等方法，似乎只要掌握了某一种方法就可以运用于美术史研究实践。实际上，任何方法都不是孤立的，甚至于不同的方法或学派在美术史实践的具体的考据过程中基本上都是大同小异的。形式批评离不开具体的实证，图像学或社会批评也离不开形式分析。那么不同学派之间的分歧何在呢？关键并不在于考据的方式，而在于这些方式之上的思想方法，以及在这些方式内部所隐含的哲学意义。也正是从这个意义上说，方法论概念的诞生才使美术史的考据和研究正式进入了学科的状态。因此《帕诺夫斯基与美术史基础》的出发点不是分析帕诺夫斯基研究美术史的方法，而是研究帕诺夫斯基的美术史哲学思想。

　　正统的史学无疑是以对历史材料的考据为基础，美术史与历史学的主要区别就是历史学以文献为研究对象，而美术史则以文物（而且是作为人的审美经验的对象的人造物品）为研究对象。但是美术史的研究和历史学的研究一样，都是以有限的考据面对无限的材料，在人类历史上艺术活动本来只是

个别的个体和群体的现象，在空间和时间上往往是相互隔绝和脱离的，在不同的地域和文化中，一些艺术家诞生又去世，一些艺术现象发生又消失，它怎么会成为一种按照时间顺序整齐排列的历史呢？究竟是按照什么样的法则来构成这样一部编年史呢？就像历史学上的"什么是历史"这样一个终极命题一样，美术史上同样也存在着这样一个谜："什么是美术史？" 19世纪末以来，几乎每一个有成就的德语美术史家都受到这一问题的困惑。继承了德国古典哲学传统的德语地区的史学家将这一史学问题上升到哲学的本体论和方法论的高度来理解，这种哲学思考在19世纪末主要反映在黑格尔哲学的影响，如瑞士的布克哈特和德国的狄尔泰；到20世纪初则主要是新康德主义的影响，代表人物是德国的卡西尔，在本书的导论部分（第一章）对帕诺夫斯基美术史方法的哲学背景有非常详尽的论述，而他与新康德主义的关系则集中在第五章——《帕诺夫斯基和卡西尔》。此外帕诺夫斯基关于美术史哲学的基本见解主要反映在他为《视觉艺术的含义》写的绪论《作为一门人文学科的美术史》中。

　　最早把美术史作为一个哲学的命题提出来的应该是奥地利美术史家阿卢瓦·李格尔（Alois Riegl），他将美术文化的历史变迁看作不受人类劳动实践所支配的精神现象；而依照他所提出的"艺术意志"将艺术的编年史作为一个哲学命题首先改写了美术史的编史方法。也就是说，他把美术史的编写纳入了一个哲学体系，他提出的"艺术意志"与黑格尔的"绝对理念"有血缘上的直接联系。作为在维也纳艺术博物馆与古代工艺品打过八年交道的考据学家，李格尔的"艺术意志"是为了解决他在宏观把握美术史时所遇到的困难。而且也正是在这个命题之下，李格尔在西方美术

史上第一次把美术史作为一部人类审美意识的发展史来理解，使美术史跳出了纯绘画、雕塑和建筑的窠臼，同时也为将美术史作为风格史和形式演变史来解释奠定了基础。瑞士美术史家沃尔夫林在实证主义的影响下，没有接受李格尔的"艺术意志"这一唯心主义的命题，而力求证明人的感觉经验与艺术品的形式特征之间的对应关系，现代实验心理学、现象学与新康德主义哲学对他产生了十分明显的影响。他关心的不是对史料的考据，而是阐释的效力，即怎样解释一部美术史。沃尔夫林的形式主义实际上是一种史学的批评，在思想上与当时造型艺术中的前卫艺术运动有非常密切的联系。在他看来，一切历史的现象与过程都取决于现代的解释，用克罗齐的话来说就是"一切历史都是现代史"。就像艺术运动中的"为艺术而艺术"一样，形式主义史学的要害就在于按照艺术自身的语音来编写艺术史。沃尔夫林的方法为美术编年史开创了11种模式，使美术史的阐释与美术史的考据几乎完全脱离开来。从某种意义上说，史料考据成了形式主义批评的原始材料。也可以认为形式主义批评是把自维也纳学派以来的史学阐释发展到一个极端，将史学研究与现实的需求结合起来而形成的理论与方法也必将随着艺术运动的起落而发生变化，而史学自身的品格则受到严峻的挑战。帕诺夫斯基的图像学正是在这个交接点上来填补历史的空白。

帕诺夫斯基从传统的编年史方法起步，他首先要做的是恢复史学自身的品格，即要求美术史向其本体归位。他早期用德语写作的三篇论文就是对李格尔与沃尔夫林的方法进行全面的清理，在本书的第二、第三章着重研究分析了他在这一时期的思想，及其与形式主义史学的论战。但是帕诺夫斯基也

面临着同样的问题——究竟按照什么规律来将近乎无限的史料容纳在有限的编史结构之中，因此他也同样要对史学的方法作出自己的解释。正如卡西尔所说："康德所持的立场不是仅依赖实际的知识素材，以及由各门学科所提供的材料。康德的基本构想和假设反而是由这点构成的：有一个永恒的和基本的知识'形式'，哲学被请来并被赋予发现和确证这种形式的资格。"关键不在于占有多少资料，而在于用什么样的方式占有这些资料，帕诺夫斯基将考据的规范界定在对视觉艺术的含义的阐释上，这样就将美术史的考据与理论的阐释有机地结合起来。这一思想可以说是帕诺夫斯基美术史方法论的最基本的出发点，图像学方法也是在德国古典哲学和新康德主义的影响下，并吸收了现代新兴学科如文化学和语言学的成果，所建立的新的美术史哲学体系。和形式主义一样，图像学也实现了阐释的效力，不同之处是它仍然坚持了对史料的严格考据，它并不追求参与现代主义的艺术思潮，但在美术史学科内却实现了真正的前卫。

应该强调指出的是，帕诺夫斯基的美术史方法并非直接关于怎样考据的方法，而是试图说明根据什么样的原则来进行考据，在什么样的材料基础上才可以阐释一件艺术品的含义。他关于从前图像志到图像志再到图像学的三个阶段，并不是关于考据的三个步骤，而是指艺术品意义的层次划分。要正确地阐释艺术品的含义正是要在哲学文化学的意义上将艺术品返回到由材料构成的历史情境之中。这样材料本身也就具有了意义，美术史又重新在一个更高的理论高度上返回到它的本体。

范景中先生在译介外国美术史方法论之初，就提出研究这一外来学科的目的在于为中国美术史学的繁荣和发展提供借鉴和参照。国内的有些学者也

正在把这些方法运用到自己的史学研究之中，并取得了一些成果，这是很可喜的现象。而且我们还希望，像帕诺夫斯基的学术思想越出了美术史的领域一样，在中国，美术史学随方法与学派的发展，也最终越出学科的边界成为中国现代学术文化的一个积极有机的部分。

由于笔者的水平有限，在翻译过程中深感理论与外语基础的不足，错译之处望读者批评指正，在成书过程中，有些章节已在一些刊物发表，在此向中国艺术研究院美术研究所《美术史论》杂志、中央美术学院《世界美术》杂志以及中央美术学院美术史系资料室的诸位先生和同事表示感谢。

易　英　1992年7月于中央美术学院

序　言*

　　美术史家总是假设他们知道美术史是怎么一回事。比如，马克·罗斯基尔（Mark Roskill）于1976年就在《什么是艺术史》中提出一种观点，这本书的标题本身就给人很多承诺："美术史是一门科学，具有确定的原则和技术，不是凭直觉或猜测所干的事情。"他的论断肯定给很多读者以渴望得到的保证，正如人们很欣赏这点一样，也很容易理解致使罗斯基尔作出这种结论的压力。自17世纪以来，判断与求证的法则被所谓"科学革命"及其绝对客观的标准所统治，然而到了19世纪，或者更早一点，人们已经承认，客观标准的概念可能掩盖了一种与客观假设的依赖关系不同的意识。历史哲学家明确教导我们历史总是某种事物而不是一门科学。的确，哲学家和科学史家现在告诉我们：科学本身也总是某种事物而不是一门科学。

　　那么，我们怎么能自信地谈到作为一门"科学"的美术史——就此而言，如果我们拒绝承认其自身的原则和技术特征，我们甚至怎么能称它为一门"历史"呢？从最全面的字面意义来看，历史判断力要求历史学家不仅考虑他们研究对象的历史属性，还要考虑他们自身知识结构的历史特性。

　　当然，这种洞察力在美术史上不是没有先例。乔治·瓦萨里（Giorgio

Vasari），有时被称为第一个美术史家，认识到并试图通过他的某些设想从纪实性和艺术性两方面来写作。在他的《大艺术家传》第二部分的前言中，他承认一个艺术史家必须是一个当代风格的批评家和理论家，同时还是一个"科学的历史学家"。瓦萨里暗示，个人学识基础的全面制约或理论上所承担的义务意味着美术史家不过是在汇编"主义"。今天，难道我们会比几乎500年前的瓦萨里更不情愿来检验我们所采用的研究方法的基础原则吗？

当然，对我们来说重要的是认识到仍然存在着一个什么是美术史的问题，但是为了找到答案，我们不会更有效地来回答"什么是美术史的历史"这个更重要的问题吗？依照今天所确定的常规而产生的目的、价值、任务、原则和技术在哪儿呢？尽管美术史在全世界以极快的速度依照惯例在发展着，尽管在20世纪的最后25年中大学学科不可能再有大的变化，大多数美术史方法的教授和学者不再专注于意义和精神等终极问题，这些问题曾激发了那些方法的构造者们的想象力。思考这类问题的美术史家开始发觉传统的答案是不合适的。因此，为了理解现代美术史学所依据的原则，重要的是去发掘当代学术的根基。

一门学科的历史，如政治史或美术史，要求它所阐述的主要事件的可信性和可理解性。在现代美术史学史上，主要事件无疑是欧文·帕诺夫斯基的成就。然而，他的重要影响却因为相当普遍的不理解他的思想的严密性而被抵销了。这种误解也是因为不熟悉帕诺夫斯基的早期著作（尽管他的名声很大）以及不了解它们为美术史的实践探索一个认识论基础所作出的努力。我们这本书的目的就是为了改变这种局面。

我的基本构想是将帕诺夫斯基的美术史理论置于19世纪末20世纪初人文学科研究的较广阔的背景之中。我将探讨哲学家黑格尔、康德、狄尔泰、卡西尔和美术史家沃尔夫林、李格尔、瓦尔堡及其他人的学术影响，目的是理解帕诺夫斯基的美术史怎样作为其他学术运动的成果而发展的。在试图揭示图像学方法的起源和神话时，我并不想争辩它的意义，绝没有那个意思。所

[11]

有的理解都具有一种内在的短暂性。研究一种像图像学这种受时代限制的主要"运动"的原则能促使我们再次启用合乎时势的因素，抛弃过时的东西。在已逐渐成形的——或用帕诺夫斯基的话说，"转变为阐释的美术史"——周围的多种分析原则总是能经受进一步的探索。

　　本书的另一个目的是向说英语的读者介绍帕诺夫斯基的一些早期理论著作。特别是在美国，我们一般只是通过帕诺夫斯基作为流亡者用英语写作的后期著作才了解他。它们的重要性是一样的，从理论意义上说，后期的著名论文只是对他早期所孕育的思想的苍白反映和净化，因此我将大段引用和频繁概述他在1915年和1925年写的未译成英文的文章。

　　我的第一章研究美术史学科的一般发展，详细论述它与黑格尔文化历史的联系，探讨19世纪末和20世纪初由于在形而上学唯心主义和实证主义之间的紧张关系而导致的学科内的方法论窘境。在叙述这种编史工作的背景时，第二章集中在海因里希·沃尔夫林的著作，然后转向帕诺夫斯基早期对形式主义艺术方法的历史关系批评。第三章探讨李格尔关于*Kunstwollen*（艺术意志）的盖然性观念，论述的出发点是帕诺夫斯基早期对这个特定艺术史概念的扬弃，以及他的思想在1920年已转向历史关系论的方向。第四章陈述同时代其他美术理论家的工作，从当时重要刊物上进行的方法论争论到阿比·瓦尔堡的工作，瓦尔堡不同寻常的图书馆成为来自不同领域学者的汇合点。第五章讨论帕诺夫斯基在汉堡大学年长的同事恩斯特·卡西尔的著作，帕诺夫斯基经常提到卡西尔使他受益匪浅。

[12]

　　我将讨论帕诺夫斯基对以扎实的哲学基础来提供美术史评论所经常给予的关注，以及他对文艺复兴的透视规范的兴趣，并将它们与使卡西尔的著作充满活力的一个更大的新康德主义纲领联系起来。在他20世纪20年代写的三卷本《符号形式的哲学》中，卡西尔详尽分析了从神话思想到数学的符号价值的形态，人类正是通过这些符号构成了他们的经验世界。我将详细讨论帕诺夫斯基的《作为"符号形式"的透视》，因为它从卡西尔思想的角度说明

了他的图像学的起源。第六章讨论帕诺夫斯基著名的英语著作，包括《图像学研究》《早期尼德兰绘画》和《视觉艺术的含义》。我将根据其首要的阐释原则来分析"图像学"；我也将考察帕诺夫斯基的美术史实践为什么只是成功地实现了其理论工作的梦想的原因，这个梦想与激励符号学、历史哲学和科学哲学的近期发展的梦想是一致的。

　　我不自认为涉及帕诺夫斯基编目中的所有近两百篇文章，我主要关心的是他的理论工作，而不是考据性的工作。我有意围绕这个中心挑选了一些有代表性的论文。我承认在每一个"一般的"图像志解释的下面都承担了一种"特殊的"理论义务，在帕诺夫斯基的一些著名的后期著作中反映了这种理论承诺，我在最后一章中证实了这一点。不过，要全面探索帕诺夫斯基主要实践工作的理论基础，则需要另一本同样规模的书。 [13]

　　我已谈到我的重点在对帕诺夫斯基一些不易理解的论文作详细的解释，我也详尽地考察了19世纪末和20世纪初德国各种思想的发展。对那些可能不愿仓促地研究知识史的历史学家来说，我的答复只能是我是受朴素的编史动机的驱使而工作的。我要使这种背景材料适合于美术史家，特别是那一部分人，他们不考虑这种可能性：他们学科的主要目的和意图最终出自对美术史之外的一个来源的思考和讨论。

　　关于我分析用的专业语汇可能也值得作一些预先的解释。形式主义（formalism）和历史关系论（contextualism）概念的限定有时似乎是根据运用这些词汇的作者而变动的。不过，在坚持绝对准确地运用它们时，我可能在概括性方面有不当之处。形式主义美术史专用于在阐述艺术品时只注意它自律的审美特征，而且是所有强烈的直接的特征；一部形式特征的美术史总是从风格模式的考察中得出结论，将一件作品与另一件作品跨时代地联系起来，排除人的内容。历史关系论美术史为了解释作品是作为某些其他事物的成果而存在，从而超出了作品自身的范围，着重于对艺术家生平、时代特征、作品的文字材料等因素的研究。很难将一种方法或另一种方法作为某位

思想家的标签，这可能是正常的。李格尔、沃尔夫林、帕诺夫斯基——这个领域的巨人——都是以多种方法来观察问题的。同样，他们都是沿着一条历时性的（垂直的、年代顺序的）轴线和一条共时性的（水平的、结构的）轴线来解释历史。通过他们依照历史陈述的这些轴线来进行工作所确定的位置，当然也各不相同。

[14] 　　帕诺夫斯基的名字总是十分紧密地与图像志的概念联系在一起，但我们注意到他本人没有实践过这种方法，而且不是偶然才表示对它的疑虑，这还是有意义的。他承认，特别在他的后期著作中，他创造的历史关系论方法可能被指责为掩盖了一件艺术品的艺术性，以及同样的图像志解释可能被给予两件在性质上有着巨大差别的作品，尽管差异与这种可能的结果是格格不入的。他未发表的信件经常表露出对这种状况的幽默感。有一次谈到弗拉基米尔·纳波柯夫（Vladimir Nabokov）可能说过的"遥远的北方土地"一事时，帕诺夫斯基评论道，在那儿图像学已很有效果，原因很简单：那个乡野是遥远的、贫瘠的，日照很短，每个人都知道在没有看到原物的时候也能搞图像学，不过是加进了人为的揣测。虽然我没有写帕诺夫斯基的学术生平，反倒是集中选择了他的方法论的起源和形成，但我得益于他个性化的意识，这种意识从他与朋友、学者和学生的无数交往中十分显著地体现出来。作为一个书信体艺术的爱好者，他广泛地建立书信联系，这种方式很像他最欣赏的历史人物之一——伊拉斯莫（Erasmus）。

　　帕诺夫斯基本人正在经历的复兴充分证明他在70年以前发动的那场讨论远远没有完结。美术史家们总是清楚地知道他的思想不会轻易地成为历史，来自各个学科的思想家现在似乎正以更新的兴趣返回到他的著作。例如，1983年在巴黎蓬皮杜中心召开的长达一星期的帕诺夫斯基研讨会，吸引了来自各个不同学术领域的与会者：艺术史、哲学、符号学、文学批评、科学史和文化史。另外，出现在众多学科中的书籍和论文还在继续参考他的思想。

　　确实，帕诺夫斯基的图像学为在不同历史领域的鸿沟中架设桥梁提供了

一个完整的模式。图像学并不是作为一种意义明确的表述来揭示一幅画或其他再现形式的秘密，也不是致力于不可捉摸的潜在的再现艺术的文化原理。其暗示的方向包括揭示出意义怎样得以表现在一个特定的视觉秩序中，那即是说，它要求在理论上回答，为什么某些形象、观点、历史形势等假定了在一个特定时代中的一种特定形态。 [15]

在探讨精神与艺术的历史模式之间的联系时，帕诺夫斯基要求我们思考的问题不是可以用简单明了的方法来回答的。但完全学会从那种宏观透视来看他展望的历史似乎也不可能，当我们反复研读他的著作就会使我们敢于尝试。像帕诺夫斯基不懈地告诉我们的那样，探索思想与形象之间的联系的诱惑显然会鼓励我们作跨越学科界限的旅行。

我必须对我在完成本书的过程中从公共机构和个人方面所接受的支持表示感谢。最早的初稿应该感谢康奈尔大学的罗伯特·卡尔金斯（Robert Calkins）、埃瑟·多特森（Esther Dotson）和安德烈·拉马吉（Andrew Ramage）的帮助。在金环旅行社和康奈尔大学联谊会的帮助下，使我有可能在伦敦瓦尔堡学院进行一年的研究。我从瓦尔堡学院的研究班和学者，特别是恩斯特·贡布里希和戴维·托马森（David Thomason）那儿获益匪浅，尤其要感谢迈克尔·波得罗（Michsel Podro）。迈克尔·波得罗于1976—1977年在埃塞克斯大学主办的长达一年的*Kunstwissenschaft*（艺术科学）研究班为我深入研究帕诺夫斯基的著作提供了一些阐释的原则。我也要感谢波得罗当时热情地与我共同翻译，现在又乐意与我讨论我的拙作。由南希·斯特鲁弗（Nancy Struever）在约翰斯·霍普金斯大学主持的"思想史"研究班使我在关键的研究中途有机会提出我的想法。我一直欣赏她富有洞察力的评论。

在过去的两年间，在一些经济来源的帮助下本书的状况得以改观。1983年夏天来自赞助人文学科的国家基金会的一笔资金为我的研究提供了很大的便利，美国学会理事会提供的旅差费用使我在1983年10月访问巴黎，在蓬皮 [16]

杜文化中心提交我的一些论文。在我自己的学校，我的工作一直得到梅隆基金会和学院发展资金的部分帮助。我感谢我在霍巴特和威廉·史密斯学院的同事和学生，他们以各种有意义的方式帮助我实现这个计划。

特别要提到霍巴特和威廉·史密斯学院的四位朋友：埃列娜·希内蒂（Elena Ciletti），后来的理查德·赖尼兹（Richard Reinitz）、弗兰克·奥劳克林（Frank O'Laughlin）和马文·布拉姆（Marvin Bram），七年来他们使我重新思考这个课题。我一直受到他们的批评启发，并获得他们热情的鼓舞。朱丽姬·朗·格里姆斯曼（Julia Lon Grimsman）不倦地查询总是难于查找的德文资料也值得一提。我还要感谢约翰·E. 休斯梅耶（John E. Thiesmeyer）和贝弗利·伊拉库阿（Beverly Ilacqua），我感谢她们以普通打字机进行的一些秘书工作所体现的勤勉与智慧的结合，这些工作完全要求拥有一台现代设备来打字。我也非常感谢威廉·赫克舍尔——帕诺夫斯基终身的朋友。有一个夏天我和他在普林斯顿度过了短暂的时光，聆听他的回忆，阅读他的信件，在很多方面加深了我对课题的理解。最后，我感谢劳伦（Lauren）、尼古拉斯（Nicholas）和亚历山大（Alexander）的热情，以及格兰特（Grant）充满耐心的合作。

一些学者和出版商允许我从论文和书刊中摘录重要的章节，在这儿一并致谢：格达·帕诺夫斯基（Gerda Panofsky），《作为"符号形式"的透视》的有关段落，《瓦尔堡图书馆讲演录，1924—1925年》（莱比锡／柏林，1927年）；维拉格·福尔克尔·斯皮斯（Verlag Volker Spiess），帕诺夫斯基的《艺术意志的定义》和《造型艺术的风格问题》的一部分，摘自《欧文·帕诺夫斯基：论艺术科学的基础》，哈里奥尔夫·奥伯雷尔（Hariolf Oberer）和埃贡·韦赫英（Egon Verheyen）主编（柏林，1964年）；《普林斯顿大学，艺术博物馆记录》，摘自威廉·黑克舍尔（William Heckscher），《欧文·帕诺夫斯基的生平》，一本根据《记录28》（1969

年）重印的小册子；阿尔弗雷德·A. 诺夫（A1fred A. Knopf），摘自阿诺尔德·胡塞尔，《艺术史的哲学》（克利夫兰，1958年）的段落，1958年版权属阿诺尔德·胡塞尔所有；多佛尔出版社，摘自海因里希·沃尔夫林，《艺术史原理：近代艺术风格发展的问题》第7版，M. D. 霍丁格（M. D. Hottinger）翻译（1932年；再版，1950年，纽约）；艺术史学院，摘自让·比亚洛斯托基，《欧文·帕诺夫斯基：思想家、历史学家、人》；亨利·冯·德·瓦尔（Henri van de Waal），《回忆欧文·帕诺夫斯基》；恩斯特·贡布里希爵士和瓦尔堡学院，摘自恩斯特·贡布里希，《阿比·瓦尔堡：一个知识分子的传记》（伦敦，1970年）。

迈克尔·安·霍丽

纽约、日内瓦

导论：历史背景

历史是一个时代在另一个时代发现的重要事件的记录。

雅各布·布克哈特

在你研究历史之前，先要研究历史学家。在研究历史学家之前，先要研究其历史的和社会的环境。作为一个个体，历史学家也是历史和社会的产物，历史工作者必须学会在这个双重背景下来看待历史学家。

E. H. 卡尔

20世纪80年代标志着现代美术史学的百年历程。在1885至1889年间，美术史学科的奠基者——莫雷利（Morelli）、李格尔、沃尔夫林、瓦尔堡及同时代其他许多理论家——辛勤构造了美术史研究的系统原则。可以肯定，过去的一百年已经证实很多美术史课题明显得到了解决。年代、出处和赞助人得以确认，著名艺术家的作品被分门别类，风格与内容的问题定期得到解答。美术史的类别似乎也已建立。已经奠定的基础受到美术史权威和像欧文·帕诺夫斯基这样的第一代学者的维护，美术史继续发展为一门得到普遍

承认的、现实存在的学科。

[22]　　　然而，这座令人敬畏的大厦的结构正开始出现裂缝。对于传统的合法性的尖锐批评近来勃然高涨，以左翼批评家的呼声最高。马克思主义美术史家、女权主义美术史家、符号学家和编年史家已经指出了症结所在：在这个领域中功成名就的学者好像故意对大部分问题视而不见，而已有一世纪之久的传统则显然在严阵以待。

　　在20世纪行将结束的时候，我们能够宣称由其奠基者在开拓美术史学时从一开始就具有的乐观主义纲领得到了捍卫吗？为了对这场美术史现状发动的攻击作出反应，我们首先必须审察勾画出美术史研究对象的范围和为解答自身的问题所设定的方式的各种方法，在这个过程中回顾历史发展的脉络。换句话说，充斥在美术史学科中的这场争论的现状要求对19世纪末和20世纪初构造传统的英雄人物作出分析，因为在他们的著作中我们可以看出历史惯例的轨迹和当前所争论问题的根源。

　　这样一种方案能从多方面得到支持。如，恩斯特·贡布里希（Ernst Gombrich）看到了无条件地"运用……一种现存的和现成的规范（如沃尔夫林的'无名的艺术史'或帕诺夫斯基的'图像学'）对我们的探索和研究的健康发展构成威胁"。他警告说："我们不可能也不必回避坚持不懈地探究各种规范赖以建立起来的基础。"[1] 作为走向批判的自我意识的第一步可能是提出这样的问题：有没有一种可知的当代艺术及其观念得以派生的历史的与认识论的条件？如果有这样一种可知的条件，这些关于艺术的观念是由其规范或观念形态所支撑的吗？是由被更普遍地称之为艺术幻觉的东西所支撑的吗？大卫·罗沙德（David Rosand）注意到这个问题："当我们逐渐认识到我们作为研究过去艺术的史学家由当前的价值假设——大部分被心照不宣地把握，没有任何批判的自我意识的假设——来决定我们工作的范围时，我

[23]　　们有理由追寻我们特有的艺术幻觉的基础。"[2]

　　在某种程度上这会使人迷惑不解，但这种自我批判意识的表达是完全必要的，不仅因为其他学科在十多年的时间里已进行了同样的研究，而且也因

为在批评的编年史学中的很多开拓性的工作已为这种对已成为历史的、出自在两个世纪之交的一个重要的德国美术史家群体的著作的分析开辟了道路。他们的很多著作，特别是早期著作，思维严密，难懂难译，因此在德国境外不为人知。但这些著作仍为对美术史的学术理论基础有兴趣的现代学者提供了最有意义的研究范围。李格尔、沃尔夫林、瓦尔堡、德沃夏克（Dvořák）和帕诺夫斯基，仅列举几个最有影响的人物，他们在提出他们的观念时正值年轻的美术史学科经历了一场内部危机的时候，在一定程度上是由于普通历史学研究最初面临的方法论窘境而突然导致的这场危机。这个时期的理论家对于他们个人的方法对美术史研究的冲击特别敏感。与此同时，他们自己也卷入了他们根据个人需要而选择的方法程序的效应的辩论。艺术及其历史的当代思想之雏形从20世纪早期的这场争论中浮现出来。

　　本书将集中讨论20世纪最有争议和最有影响的美术史家——欧文·帕诺夫斯基基本思想的来源，将详细探讨帕诺夫斯基早期没有译成英文的三本著作，它们写于1915—1925年，是对由沃尔夫林、李格尔和卡西尔依次发动知识上的挑战作出的反应。本书将追寻两条线索。首先，将回溯20世纪初的思想家们，重新讨论他们对艺术的本质和意义的思考。其次，我将详尽地批判性地检验美术史知识的本质，并集中在帕诺夫斯基的运用作为考证规范的根源和目的。我的讨论包括叙述和分析两方面，其目的是对使美术史学科逐步 [24] 建立起来的基本原则提供初步的批评。确实，这种叙述与分析的综合使人回想到20世纪初美术史研究中的思辨传统，并响应了近来由斯维特拉娜·阿尔佩斯（Svetlana Alpers）所发出的呼吁：

　　　　我们在向研究生讲授研究方法时指出美术史学科的特征是"怎样去研究"（怎样确定年代、考证作者、调查订货情况、分析风格和图像学研究），而不是我们自己思想的实质。从本学科的知识史来看，我们的学生的不幸是无法指导的。有多少人被问过读了帕诺夫斯基早期没被翻译的著作吗？或读过李格尔或沃尔夫林的著作吗？这种状况得以维持的

原因是对首创事物的偏见和对埋头书案的学者的偏见。埋头思考和写作本身就被视为某种对实际工作的脱离。问题的焦点不在于他所采用的方法，而在于艺术及其历史的观念，人的观念和他以怎样的形式占有关于这个世界的知识。[3]

当帕诺夫斯基在20世纪20年代开始撰写美术论文的时候，美术史学科基本上是形式主义一统天下。从本质上看，形式主义总是忠实地致力于作品的审美构成，并从其历史条件和较广阔的人文背景上不遗余力地，甚至是粗暴地曲解作品。形式主义者的兴趣只局限在表现出艺术家天赋的个性化作品的范围内。他们按照自己的主张在很大程度上把所有不是创作体验的内在因素放到次要地位——不管这些材料是传记性的、历史性的，还是社会性的。美术批评上的"纯视觉"思潮与沃尔夫林在美术史上的风格主义方法，都倾向于把艺术作品的题材看作不过是实现与外化有意味的视觉结构的"借口"，[25] 集中体现在美术理论上的这种趋势在20世纪初非常流行。[4] 既关心题材本身，又促使观众认识到作品是一个相应的文化环境的产物的观点，被视为有损于正确地欣赏作品复杂的审美结构。

从一个更大的范围来看，19世纪美术史学的发展是由博物馆的建设所决定的。鉴定学家的任务——莫雷利和贝瑞森（Berenson）的工作是很好的例子——是为艺术家的作品、风格和画室分类，建立一门分类学。例如，在两个世纪之交的时候，画廊和博物馆只是不断地考据其藏品的艺术家姓名和确切的年代，表面上回避了任何与纯艺术的艺术经验无关的材料。最常被忽略的是标题[5]，而含义明确的标题显然解释了题材。这种由自然科学家提供的实证主义模式要求其他人，如森珀（Semper），只根据他们的材料来进行作品分析[6]。

本尼德托·克罗茨（Benedetto Croce）影响深远的美学思想在将研究重心从题材内容转向纯艺术的过程中也发挥了作用。克罗茨尖锐地批评了抽象的解释程式（"不是通过14世纪来解释乔托，而是通过乔托来解释14世

纪"）^[7]，蔑视那些只专注于历史而忽视艺术个性的作家，并对在美术史与美术批评之间划出清楚的界限表示悲观。相反，他坚持认为形式与内容在艺术品中是不可分割的，并满怀热情地断言艺术是感情的表现，并不仅是传达思想的工具。

可能，是由迅猛发展的当代艺术实践为要求将形式作为独立于内容的因素来看待提供了最激动人心的辩护。在一篇适合本书论点的谨慎的评论中，阿诺尔德·胡塞尔（Arnold Hauser）注意到现代美术史家都经常采用讽刺性的评论方式，一个艺术家在历史上和心理上都受由他（她）所创造的时代制约的，而美术史家则总是设法将他或她的地位保留"在时代之外"。"事实上""美术史家也受制于其时代的艺术目的的局限；他关于形式与价值划分的观念与某一时代的审美形式和审美趣味的标准有密切联系"。为了证实这种符合常识而又总是被忽视的见解，胡塞尔宣称沃尔夫林如果没有同时代印象派画家的色彩视觉，就不可设想他为巴洛克作的辩护；同样，如果表现主义和超现实主义艺术家从来没有掌握他们所运用的色彩和线条，德沃夏克对样式主义孜孜不倦的研究将会默默无闻。^[8]

这个时期占主导地位的美学被这种一味强调形式的观念所窒息，在绘画实践与美术史研究中，注重艺术品内容的学派设法从其他的途径找到出路。但是，内容被看作次要的因素已习以为常，并且它主要依附于对某一事件的故事性解说。在19世纪后期，对于内容的研究（我在这儿指的是对题材的直接考证）被降格为图像学的辅助"科学"。^[9]不过，在艺术品中"被体现出来的思想"（思想的明确表述），以及随之一种坚定地将艺术品置于文化环境中的愿望，决不会被彻底湮没。在历史学科这种深厚传统中，我们必须将帕诺夫斯基放在首要的位置上。

在他发表的一篇论中世纪和文艺复兴的主题及其演变的历史的早期论文中，帕诺夫斯基采用的一种艺术研究的方法成为他后来学术研究的特征。他写道："一种成功的内容评注不仅有利于对艺术品'历史的理解'，而且——我不用'加强'一词来过分强调——也丰富和澄清了观众在一种特殊

[27]　方式中的'审美经验'。"[10]尽管帕诺夫斯基在这篇文章中为他作为一名历史学家对历史内容的关注作了辩护，而且也阐明了他的兴趣所在。在很多方面，他不过是一个为运用自己的理论而发现了一个新领域的文化历史学家。如他的一位毕生好友P. O. 克利斯特勒（P. O. Kristeller）曾评价的那样，帕诺夫斯基"将视觉艺术"设想为"文化整体的一部分，它也包含了不同历史时期西方世界的科学、哲学和宗教思想、文学和学术"[11]。

自黑格尔时代以来，可能还要早一些，肯定已经有一些有远见的历史学家以创造一个统一的特定历史阶段的画卷为目的来进行研究。在试图把文化与文化的表现结合为基本的统一体的过程中，他们探讨了艺术与哲学、宗教与科学之间的联系。黑格尔、布克哈特和狄尔泰是杰出的典范，但在19世纪同样沿着认识论的线索发展的历史学家的名单中，还包括其他的许多人。

本书继续反映这种假设：理解美术史的本质不必去阅读仅为重要的、功成名就的美术史家的著作，而必须去研究那些在思想上体现了那个时代的典型意识的美术史家的著作，并结合阅读详尽阐述其研究领域中的典型思想的历史学家和哲学家的著作来研究它们。在这一章中，我将着重叙述受到20世纪早期大多数美术理论家赞赏或怀疑的历史与哲学观念的根源和意义。可以肯定，黑格尔、雅各布·克哈特（Jacob Burckhardt）和狄尔泰并不是美术史家唯一熟悉的文化历史学家，但是，他们所涉及的思想领域尤其为帕诺夫斯基思想的成长提供了认识论的土壤。[12]为了在一个更大的知识氛围中理解帕诺夫斯基思想的发展，我们将首先简单地浏览一下这三位文化思想家的著作。

[28]　在黑格尔的著作中，历史的表述和正统的哲学事业一样得到认可。假定历史表象后面的"无限精神"或"理念"运行在自己的轨道上，在时间长河中通过对行动的人的操纵而自律地辩证发展，黑格尔决不会背离以一种逻辑和理性过程的典型为主要特征的历史。当精神或理念在人类历史的土壤中种植了一种行为模式、一种理解世界的方式时，它同时也播下了那个时代必将毁灭的种子：一个时代的"正题"就是下一个时代的"反题"，经过不可避

免的解决或"综合"，新的正题又在下一阶段的世界事务中发挥作用。精神或理念必定是在矛盾斗争中发展。它迫使男人和女人的行为和观念在整个时代和各种不同的文化中不断发生变化。[13]

黑格尔的体系被清楚地置于历时性的线索上，即辩证斗争的原则总是迫使历史的过程循序渐进，同时它也为对个别的历史阶段进行共时性研究提供理由。因为所有的时代在历史的逻辑进程中都发挥作用，这种作用并不仅限于得到普遍认可的高级阶段的文明。所有的历史时期都有权利得到重视。黑格尔的历史哲学证实了一种方案的合理性，即不将历史演变理解为逐步展开的螺旋形，具体地说，完全是为了切近个别的阶段和正确估价事物的相互联系。

对任何一个历史时期的文化阐释都依赖于对所有文化现象之间的相互关系的沿革的解释。这种共时性的观点认为，每一种文明都有其独有的时代精神，永恒理性的一部分被物化在确定的时代和地区。一个自我运动的原则通过思想和对象以各种方式展现自身，时代精神本身也总是体现为一个发展、演变和发生的内在原则。它总是证实了一种关于"实现自身的潜在可能性的预测"。[14]一个在特定的时代和地区创作和思考的艺术家（或艺匠）必须使他或她的作品与时代的基本"理念"或精神保持一致："一个人的精神：这是一种在客观世界被限定的精神。那么，这个世界是存在和演变在其宗教、迷信和习俗、政治制度和法律、传统惯例、各种事务和行为的整个范围之中。这是它的作品：这一个人。"[15] [29]

在黑格尔的观念中，艺术与宗教及哲学一道体现了绝对精神的一个关键部分。艺术的历史是世界历史的原则展现在整个时代之中时的一种连续性的表现。采用这种观点，我们就肯定能假设一件艺术品的内容应得到重视，但是——这个论点具有最重要的意义，特别是在黑格尔的《美学》中——内容是被精神，而不是被历史赋予意义。他的论点不是分析展现出独特的历史属性的艺术作品和清楚地阐述确切的历史问题。黑格尔预见到一个文化的统一体，将艺术品设想为这个形式体系的物化表述。客体的趋向是失去它们的个

别存在，而被抽象地归于一个巨大的形而上结构的光轮。

一件视觉艺术作品"包裹"上线条与色彩的"感觉上的"形式之前，在根本上是由一种非视觉的冲动所激发的[16]。我们只有通过精神为了显现自身而采用的形式才能面对精神的意识。精神作为一种自身的形式显现而物化为艺术品：

> 艺术的形式，作为美的实现和展开，发现它的根源在理念自身……理念是作为内容的完成而出现的，因而同时也作为形式的完成……在特定的艺术形式中，理念赋予自身每一种内容的特有外形总是与内容和谐一致的。[17]（着重号是另加的）

[30]

黑格尔在他的美学演讲和历史哲学中的方法可以在两种意义上作为形式主义的方法来看待。一方面，他的视觉力量存在于它在一个形式系统中的构成和抽象地汇集于人类活动的历史。另一方面，为他的变形的精神图表提供的证据存在于精神辨别历史的特殊性的能力之中，精神意识的形态是作为法律、艺术、宗教等来实现的。我们通过精神自娱的结果来理解精神，因为精神介入到一种其"实质是行动"的"行动的欲望"之中："总在变化的抽象思想让位于精神显现、发展和从各种复杂的趋向中区分出精神力量的思想。我们通过精神产品和形态的多样性来理解其自身所拥有的巨大力量。"[18]

黑格尔对美术史思想的影响是戏剧性的，但是因为他的著作是根据年代的顺序来证明这个学科的繁荣，却是有争议的看法。尽管在近一百年来美术史研究分为很多不同的领域，但黑格尔的认识论仍然在每一个美术史家的著作中留下了痕迹。帕诺夫斯基也不例外，虽然他是依照一个更大的文化模式来进行思考。[19]我们看到，在帕诺夫斯基恭敬的评论中首先接受的一个黑格尔观点是需要在视觉艺术中关注内容。但我们也不能不注意其矛盾的现象，帕诺夫斯基并不是从在本质上是形式主义的黑格尔艺术观点中汲取黑格尔的思想，而是得益于黑格尔从对有意义的关联的研究中得出历史判断的承诺。文化历史学家和美术史家通常不愿意公开承认他们自己和他们的前辈从

黑格尔那儿所接受的微妙而深远的影响。

雅各布·布克哈特是一个合适的例子。在他的所有著作中，布克哈特对黑格尔哲学的主要观点即对历史演变的原因保持了冷淡的态度：

> 黑格尔……告诉我们在哲学中被"特定的"唯一观念不过是理性的观念，世界被理性地安排的观念：因而，世界的历史是一个理性的过程，由此得出结论世界历史必须（原文如此！）是世界精神合理性的、必然的发展——而显然，并非"特定的"世界精神将首先被证实…… [31]
>
> 但是我们无法了解永恒智慧的意图：它们超出我们的知识范围。这种关于世界进程的大胆假设将导致谬误，因为它以错误的前提为出发点……我们……将以一个我们都能理解的前提为出发点，即一个所有事物恒定不变的中心——人，他的苦难、奋斗和作为，他在过去、今天和将来所做的一切。[20]

如第二段引文所证实的那样，布克哈特的兴趣是这样坚定地置于历史现象之中。例如，可以想想他为《意大利文艺复兴时期的文化》的第一章所采用的标题——"作为一件艺术品的国度"。他始终不渝地坚持共时的、联系现实的分析。他从各个不同的角度来看待文艺复兴，从政治到诗歌，作为客观的历史实体，其时间和空间的界限都被明确地限定。他的兴趣不在那些实体的来源，也不在其发展的趋向。他很少明显表露出形而上的思考，也不大谈历史的因果关系的问题。当他在任何一处写到因果关系时——任何历史学都不可能回避的问题——他都是用这样的词来强调："直接的"而不是"基本的"因果关系。[21]

布克哈特对黑格尔的批评与一百年之后恩斯特·贡布里希的批评非常相似，但使人意想不到的是，贡布里希是为了说明布克哈特的黑格尔主义而详尽地发挥了他的观点。贡布里希相信布克哈特批评黑格尔的言论与他所深信不疑的观察方法是不一致的，只有黑格尔才能具有这种方法。尽管布克哈特自信他只依据文艺复兴的客观事实来进行研究，他在这些事实中最终发现

的东西是时代精神，"他是作为一种纯理论的抽象来拒绝黑格尔的世界精

[32] 神"。[22]贡布里希指出，黑格尔的方式在布克哈特那儿基本上没有变动，即在每一事件的细节中寻找构成它的普遍原则，在某种意义上说，布克哈特仍在追求不可捉摸的时代精神。确实，贡布里希的论据在布克哈特的文章、信件和历史著作中随处可见，例如，这段隐藏在《意大利文艺复兴时期的文化》中的一段话：

> 最高尚的政治思想和最丰富的人文发展的形式被发现统一在佛罗伦萨的历史中，在这个意义上说，佛罗伦萨被称为世界上第一个现代国家是当之无愧的……辉煌的佛罗伦萨精神，既有敏锐的批判性又有艺术的创造性，在不断地改变国家的社会政治条件，同时也在不断地记述和评价这种变化。[23]

布克哈特自己也承认，他不接受黑格尔抽象的形而上基础，以及将哲学思想运用于历史研究："我们将……不试图建立体系，也不发表任何'历史的原理'。相反，我们将尽可能地从各种角度在历史的横断面上来证实我们的论点。最重要的是我们不会借助于历史的哲学。"[24]特地不断声明他对黑格尔的文化历史观有所保留，并怀疑任何追求绝对与永恒的历史进程的理论模式。

那么，我们怎样才能调和布克哈特对黑格尔显然矛盾的同情呢？我们能清楚地指出他对黑格尔哲学的哪一部分发生了兴趣。他并不反对黑格尔体系所提供的在各种观点或一个时代的各种观点之间建立联系的可能性。他赞成黑格尔的共时性倾向（"历史的横断面"），换句话说，他同时反对黑格尔历时性注释的暗示（黑格尔的"纵向的部分"）。[25]

[33] 空间与时间的界限已被清楚地划分，布克哈特就不难在各种城邦政治的实际状况之间进行比较，例如，讽刺文学的发展或对古代遗作的兴趣和早期文艺复兴佛罗伦萨学派的兴起之间的关系。布克哈特首先注意到艺术作品也不会这样轻易地适合这个体系。尽管他主要注重历史事实的来龙去脉，但艺

术在他的著作和个人生活中仍占有重要地位。在《向导》一书中他对各个意大利大师的知识渊博的记述充满奇闻逸事，在很大程度上也详细研究了技术和个人天赋的问题[26]。奇怪的是，甚至在《意大利文艺复兴时期的文化》中，他并不试图以特有的意大利精神来作为艺术品的背景。总之，有讽刺意味的是第一个文化历史学家竟需要冠以形式主义美术史家的头衔。

因此，布克哈特对于我们论点的意义在于他论述历史本身的演讲和著作。对一个文化阶段的某一侧面进行严格而详细的研究，随后在更大的时代背景中确定其必须的位置，对他来说永远是不可分割的方法。[27]历史中，历史进程的描述必须按照一件事接着另一件事的顺序，布克哈特不仅突破了这种方式的限制，而且还突破了有广泛影响的黑格尔关于一种世界进程模式的概念，布克哈特按照一定的主题来组织他的材料。其目的仅在于以知识性的挑战为基础，将一个时代的整体图像融入它所呈现出来的某一侧面。在他明晰而雄辩的论文中，一个大体的"精神"图像总是像凤凰涅槃一样从历史细节中浮现出来。

布克哈特总是将文艺复兴的人和文艺复兴的创造力的产物作为共时性研究的一般对象，他的后继者坚持了这个传统，其中也包括帕诺夫斯基，他们都是把注意力集中在时代的文化和人文主义。例如，至迟在1939年，帕诺夫斯基承认布克哈特关于文艺复兴的论述的意义如同"世界和人的发现"[28]。布克哈特是一个改变了重心的黑格尔主义者。他试图首先构成社会中的个体意识，并以此作为研究的出发点，在这个过程中分析一种特定的历史意识在这样和那样的惯例、观念及其他因素中表现自己的方式。帕诺夫斯基很有名的后期评论，即"图像学"最终是"通过那些反映了一个民族、一个时代、一种宗教或哲学假设的基本观念——由于一种个体的存在在无意识中赋予的并浓缩到一件作品中——的根本原则来理解的"[29]；帕诺夫斯基这种思想的产生在观念上得益于布克哈特具有高度创造性的历史意识。尽管在帕诺夫斯基的后期著作中对黑格尔模式反映出一种更鲜明的批评意识，"但研究过其著作的人们知道他不会放弃证明一个时代各个部分的有机统一

[34]

的愿望"[30]。

　　在19世纪末进行写作的威廉·狄尔泰（Wilhelm Dilthey）同样构设了一个注重历史脉络的模式："每一种个体生活的表现都代表了一个普遍的特征……每一个词、每一句话、每一种动作和礼仪、每一件艺术品或每一种历史行为都是可理解的，因为通过它们表现了自身的人和理解了它们的那些人有某些共同的东西；个体的人总是在一个共同的范围内体验、思考和行动，他们也只有在这个范围内来理解它们。"[31]但是与黑格尔和布克哈特的观念不同，"某些共同的东西"与时代"精神及在所有历史的具体形态后面的可控制的原则"不是同义词。作为所谓*Geistesgeshichte*（思想史之父），狄尔泰在精神上有一个更加雄心勃勃的规划——将所有的时代都联系到一种基本观念中去的探究方法。为了理解他对于奠定19世纪德国历史学思潮的理论基础所作出的重大贡献，我们首先必须理解他关于历史研究的本质的观点。

[35]　　狄尔泰反复问自己，我们怎样才能重新领会历史证据的意义？在重新领会这种意义的过程中，我们怎样才能避免黑格尔形而上学的诱惑？作为黑格尔的传记作者和他的高足，狄尔泰与在他之前的布克哈特一样，感到黑格尔形而上学的表面现象是正确的历史研究方法的陷阱。那些典型的历史循环论者[32]对黑格尔给某些历史学家带来的"相对主义幽灵"[33]丧失信心，狄尔泰对此深表忧虑。但我们不能认为狄尔泰放弃了寻找有意义的历史模式的希望。使他困惑的是黑格尔的神义论（神虽容许罪恶存在，但无损于神的正义——译注）。另一方面，他也看不起那些头脑简单的文物学家：一种对相对主义表示绝望和由兰克（Ranke）学派的科学主义所培养的学者——他们的研究方法耸立在历史的细枝末节上。在很大程度上，直接继承布克哈特的一代学者日益倾向于专业化。卡尔·贝克（Carl Becker）的一句名言说，主要的倾向"是对越来越少的东西知道得越来越多"。[34]狄尔泰全面讨论的思想史是一个启发式的纲领，其目的是为了防止正统的史学从两个不同的方向滑向虚无主义。

　　狄尔泰正确理解了他的位置。他感觉到不是处在两种不同的历史研究

方法之间，而是处在两种相互对立的世界观之间。现在有人认为在整个19世纪下半叶形形色色的学派都属于两种主要的哲学思潮，即形而上学的唯心主义和实证主义。[35] 植根于黑格尔传统的形而上学的唯心主义［例如克罗斯（Croce）和科林伍德（Collingwood）的著作］坚决主张，通过对历史的特殊性的研究，哲学–历史学家能够发现正在起作用的普遍原则。因此他们声称历史著述是一种特殊的论述，它自身拥有不受一般规律制约的探索手段。实证主义则首先把自己限定在与这个传统对立的位置上，其诱人之处恰恰在于它避免了神秘的玄学。实证主义的历史学家［如兰克和库姆特（Comte）］发誓忠实于历史本身的事实，并自信地宣称历史研究应该建立在由科学方法所建立的实证过程的基础之上。[36] [36]

19世纪后期的思想家在两种方法之间进行选择的可能性解释了狄尔泰在其德国唯心主义哲学的背景下为什么在他的早期论文中热衷于在自然科学的方法论和人文学科或精神科学——历史、法律、经济、文学、艺术——的方法论之间作出区分，这种区分主要也归功于黑格尔在《哲学全书》中的形式划分。"我们解释自然"，狄尔泰喜欢说，"但也理解精神生活"[37]，甚至包括存在于数百年前的精神生活。当然，这种理解有一个科学的前提。兰克注意到，历史学家在某些方面必须扮演科学家的角色。他们必须收集、筛选和整理事实的证据，与此同时还必须认识到这种程序不是没有它自己的解释成分："我们不可能一开始就科学地确立事实，去收集、整理和解释这些事实，然后针对它们发挥我们历史的想象力。相反，在这些过程之间肯定有一种摇摆不定的运动。在已经掌握了某些事实之后，我们试图从中探寻某种富于想象力的见解；这将帮助我们处理这些事实，并发现事实之间的相互联系。"[38]

当然，狄尔泰所关心的并不只是将富于想象力的见解与档案材料的挖掘结合在一起。他对于历史思想本质的思考（在稍微有所变动的形式中）反映在帕诺夫斯基同一时期论历史研究的摇摆过程的论文中。对于美术史的挑战，帕诺夫斯基说：

真正的回答是基于这样的事实，直觉的审美再创造与考古学研究紧密结合在一起。以便再次构成我们曾称之为一种"有机状况"的东西……事实上，两个过程并不是前后衔接的，而是相互交错渗透的；不仅再创造的综合为考古学研究提供了基础，而且考古学研究也反过来为再创造的过程提供了基础；二者相互印证相互修正……没有审美的再创造。考古学研究是盲目的和空洞的；没有考古学研究，审美的再创造是混乱的，并总是迷失方向。但是，这二者相互依靠就能为一个"合理的系统"，即一个历史的梗概提供证据。[39]

[37]

帕诺夫斯基在这儿一再强调历史学家重新创造历史对象的责任反映了与狄尔泰的认识论相联系的一种第二层意义的观点。较早的思想家认识到这种看法是荒谬的：当往事受到刺激的时候，不过是把它的美味送上为饮宴的历史学家准备的餐桌。由于敏锐地意识到客观性的局限，狄尔泰经常在历史论著中对于选择的原则——预先使历史学家在某种概念化的预定方式中注意他们的题材——表示忧虑。这也是他所争论的要点：历史学家是应该从历史事件和文献中获得结论，还是只去苦苦思索那些自己默许的虚假公式。历史学家必须学会根据展现在他面前的历史表现（*Ausdruck*）去重新体验（*erleben*，*nachleben*）时代。在说明作为"我对你的重新发现"的历史性理解的过程的特点时，他假定他那由渊博知识所敏锐化的意识自动为使沉寂的往事复苏做了充分的准备：

我们知道当我们从心灵深处的往事尘埃中恢复生机和活力的时刻，如果我们理解历史从其核心的内聚力发展出来的过程，似乎就了解了历史从一个位置向另一个位置的自我转变。普通心理学的条件在这方面总是在想象力上呈现出来，但对于历史发展的全面理解首先是在最深层的想象力上重构历史过程而实现的。[40]

自觉的重构和重新创造是造就一个敏锐的历史学家的必备因素。从帕诺

夫斯基的《作为人文学科的美术史》的一段话中可以在多方面看出狄尔泰两 [38]
种基本观点的梗概，其一是关系到表现出自然科学和精神科学的区别，其二
是致力于"我对你的重新发现"：

> 在确定一件艺术品是"要求进行审美经验的人造物品"时，我们
> 第一次遇到了人文科学与自然科学之间的区别。当科学家面对自然现象
> 时，能立即进入分析它们的过程。当人文学者面对人的行为和创造活动
> 时，他必须参与到一个具有综合性与主观性特征的精神过程中去：他必
> 须在精神上重新参与活动和重新进行创造。事实上，这是人文学科的真
> 正对象开始形成的过程。[41]（着重号是另加的）

这两段引文表明帕诺夫斯基的思想和狄尔泰一样怎样表达同一个敏感的
课题，即在德国知识史中由唯心主义和实证主义的冲突所引出的课题。引文
也说明两位学者怎样试图在他们自己的著作中调和两种截然相反的历史观。
我们能够证实调和的倾向是所谓批判的实证主义运动的产物，与新康德主义
在德国的复兴相一致。批判的实证主义者，假使包括狄尔泰和帕诺夫斯基的
话，认识到既然科学实践本身也依赖于整理有限的阐释原则，那么其他的知
识模式就能合法地宣称在自己广阔的天地中通过把焦点集中在理解上来补充
实证主义的研究——因此狄尔泰在1883年发表了《精神科学引论》。[42]

但是在19世纪90年代后期，狄尔泰不再自信重新发现人的历史经验是
轻而易举的事，而致力于使他自己重构历史的规划系统化。当他在1900年发
现了胡塞尔的《逻辑研究》时，便宣布他已经找到了解释他一直在追寻的东
西的原则。虽然胡塞尔的现象学方法对他没什么吸引力，但他确立了胡塞 [39]
尔的 *Besserverstehen*（更高层次的理解）的概念，一个静思的过程为阐释者
在方法论上区分一个演说家简单的词语表达和它所体现的更为复杂的意义
之间的区别做了准备。[43]既然狄尔泰的文化科学把焦点集中在体现出意义
的历史结构中，而不是存在于物质活动或客观对象中，那么要求重新体验
它们的理解必须以超越了基本理解的阐释原则为基础。最后，施莱尔玛赫

（Schleiermacher）的阐释学著作，加上胡塞尔的哲学，使狄尔泰为自己的精神科学找到了坚实的认识论依据。[44]

　　阐释学承认，只要历史对象和事件被认为是具体地存在于一个时代，它们就属于科学的分析模式。但是把精力集中于神学与哲学和本文研究的施莱尔玛赫认为，事实并非完全如此。作为人创造的事物，它们更应该经得起人文主义阐释方式的检验。无偏见的客观性恰恰不会这么做，个体的人才会被激发去直接面对作品。在按照自己的方式重新发现对象时，我们肯定会与对象进行对话，即人与人的对话，跨越了空间与时间，同类面对着同类。但是在我们完全有效地做到这一点之前，高层次的理解总是将对象或事件置于一个更大的意义结构之中。[45]

　　狄尔泰反复强调的重新结构历史经验的*Zusammenhang*（联系、环境）是通过阐释的循环来强化的。我们只能通过局部与整体的联系来理解局部，也只有通过集中研究局部的表现才能理解整体。如果历史学家面对着一个原型、一种行为或一件艺术品，如果孤立地看待它们有助于他或她达到自己的目的。为了使它们服从于高层次的理解——使它们恢复到原初的状态，按狄尔泰的说法——我们必须从其所引发的社会学和文化价值的基质上来重新确定文献的地位。相反，历史学家有责任限定文化的整体概念只能通过与他或她特别理解了的一两个原型或对象的紧张对话才具有意义："内在的状况发现外部的表现……只有通过返回到前者才能理解后者。"意义的揭示必然是一种历史的规划。"这是整体与局部的关系……意义与无意义……是一脉相承的"[46]：

[40]

　　　　人们必须等到生命的终点，否则不能在以生命的最后一刻所确定的局部之间的关系的基础上概观整体。为了确定历史的意义而占有全部材料，人们必须等到历史的终点。另一方面，对我们来说整体只存在于它在局部的基础上成为可理解的这个范围之内。理解总是徘徊于这两种方式之间。[47]

对于一个熟悉帕诺夫斯基著作的读者来说，这段话能使他想到，狄尔泰循环的阐释论在运用于他的文化科学时，与帕诺夫斯基的图像学纲要运用于艺术品的分析表现出某种一致性。如果我们想到，特别是两位历史学家都作为黑格尔的历史关系论倾向的继承者，他们的兴趣都在于揭示在特定的历史对象中（狄尔泰是在原始材料，帕诺夫斯基在视觉艺术品）所反映出的带普遍意义的文化观点，通过阐释学确定局部与整体的关系成为比较方法的一个最有效的基点。

概括地说，为了达到对文艺复兴时期艺术品的更高层次的理解，帕诺夫斯基的方法论体系包括三个形式的和经验控制的分析阶段，即由局部到整体再返回到局部的过程：[48]

1. 前图像志（Preicongraphic）阶段涉及"事实的"意义，涉及在最"基本的"含义上认识作品。例如，按照帕诺夫斯基对各种姿态的分类，"当一个人从我身边经过时抬抬帽子表示相识时，我被限制在这种程度，仅注意到相关的客观事实（一顶帽子和一位绅士），我留心的事实必须到此为止。如果是列奥纳多（达·芬奇）的《最后的晚餐》"，这种释读仅如实地记录13个人围坐在放满食物的长桌旁边。 [41]

2. 图像志（icongraphic）阶段涉及"传统的"意义，涉及认识到这个以这种姿态和我打招呼的男人有意表示的礼貌关系到有共同的价值标准的社会，他作为这个阶层的一员获得这种教养。同样，从这个阶段来观察列奥纳多的《最后的晚餐》，就看到它的思想来源是在圣经故事中所体现出来的基督教的精神气质。

3. 图像学（iconological）阶段包括对作品的释读可能将作品作为意义的无意识承受者而超越创作者有意表达的东西。这个层次包含了根据基本的文化原理来进行意义的分析，例如，抬抬帽子打招呼的动作说明了20世纪世界观的全部概念，同时，当他以这种动作和我打招呼时，也从有意识和无意识两方面提供了一个与社会相互作用的人的传记。至于《最后的晚餐》就不仅要看作列奥纳多个人生活的"文献"，也要作为盛期文艺复兴世界观的表现

来看待。行为或对象被重新确定在历史关系中的位置，而它首先是为了检验
而在最初级的层次上单独从历史关系中抽取出来的。在这儿，经过帕诺夫斯
基的三段式的发展，就像经过循环阐释学的轮回一样，从局部到整体，再返
回到更新了意义和加强了理解的局部。阐释的循环流动——如帕诺夫斯基所
称的"循环的方式"（circulus methodicus）[49]——导致阐释者重新体验意
[42] 义的结构，而研究的对象在意义结构上曾是一团乱麻。这样，历史脉络被彻
底地呈现出来，阐释者就能从历史的角度以新的热情返回到作品，并且在某
种程度上比原作的创造者更深地理解作品，因为构成作品存在条件的关系网
络——社会、文化、政治、神学等——已经被展现在分析与交感的目光中。
仿佛最终是从内心理解原型，按帕诺夫斯基的话说，我们必须重新体验"构
成"创造"可视事物的基础的总体原则"[50]。

重点再次落在历史关系的内容和联系上。我详细陈述了狄尔泰和帕诺夫
斯基之间的一致性，并非提示狄尔泰是唯一对帕诺夫斯基思想具有最重要的
知识性影响的人——事实远非如此。相反，我强调这些观点是为了说明帕诺
夫斯基思想的本身是一种特定关系的产物，是他和同时代的思想家一起建立
起研究方法的根本原则的结果。事实上，我们正在从体系追溯到体系的构造
者。帕诺夫斯基的图像学，亦即其中的"可视事物"是从哪儿来的？它与其
他知识形式可能具有什么样的内在联系？

我们开始从黑格尔的历史哲学的遗产中寻找答案，我们已经证实它与文
化历史学家布克哈特和狄尔泰的历史关系论规划的一致性，在随后的几章中
我们将更深入地探讨帕诺夫斯基与美术史本身与哲学的联系，我们可以在这
两个显而易见的方面探寻一个批评的美术史家的知识背景。此外，如果设想
一个历史学家仅受历史学科的影响，那只是天真的想法。

顺便，我还必须提及在语言学和其他符号系统学科的研究中同时发生的
问题、程序以及这些探索领域的语汇都惊人地与帕诺夫斯基审慎的研究纲要
相似。在19世纪末的德国，对语言作为一个"天然"的表达系统的信念已经
被新语法学家所动摇。这些语言学家将注意力引向把语言形式与像集体无意

识的某种惯例联系起来的过程，他们沿着一条历时性的轴线制定构成规则发 [43]
展的规划。[51]

　　1906年到1911年间在日内瓦大学授课的费尔迪南·德·索绪尔（Ferdinand de Saussure）的早期研究与一种历时性的重新定位相一致。他将重点放在控制日常语言惯例的事实的"根本原则"上，便能够在语言（langue）系统和话语（parole）系统之间作出决定性的区分："语言"涉及潜藏的关系脉络或网络，这些关系脉络或网络在惯例上决定着在"话语"上显示出来的东西，以及说话行为自觉表达的范围。[52] 为了使语言形式系统的活动和它对话语表达水平的控制概念化，索绪尔研究了不涉及时代发展的语言操作方式的结构。他感兴趣的不是这些被掩盖的系统的规则或形式运转依年代而变化的方式，而是它们在特定的时代和地区作用于或依赖于一种传统意义的基质的方式。换句话说，语言行为只有在更广阔的文化与社会意义的关系中才能得到最全面的理解。

　　分析的构成原理也应扩展到其他非语言的符号系统中去，这也是索绪尔的原则。他预想一门符号学的终极"科学"，这门科学研究"社会范围内所有符号"的寿命以及"控制它们的规律"[53]，它们甚至和礼仪的规范一样不只限于表面上的意义[54]。这种观点明显类似于帕诺夫斯基关于抬抬帽子的论点。同样，用一种类似于符号学的方法来研究艺术品的可能性也是不言而喻的，即明确赋予一件事物的意义，以及使大量其他事物明确化和具体化。帕诺夫斯基很熟悉美国符号学家和哲学家查尔斯·桑达尔·皮尔斯（Charles Sanders Peirce）的著作，证实了图像学方法的一个主要基本原则，他说："每一个有形的图像在其再现的模式中主要是因袭的。"[55]

　　早期符号学家所面临的一些基本课题也是一些美术史家——最突出的是 [44]
李格尔和帕诺夫斯基——同时在探讨的问题。我们可以假设，但不能证实，帕诺夫斯基是他们著作的忠实读者，因为他自己考察艺术品的方法也是一个更大的文化背景的一部分，这种方法由黑格尔的历史哲学的遗产所提炼，已与符号学共享了某种认识论的预定模式。直到1939年，帕诺夫斯基才在《图

像学研究》中将他的方法系统化。但是，他对艺术品的兴趣不仅在题材，而是把它们看作复杂意义的承受者，在他最早的论文中就已经指出这种复杂意义本身已显示出一种内外关系的网络。[56]像早期的符号学一样，图像学致力于揭示反映在程式上的意识和无意识惯例的存在，这些被惯例所包围的语言可能会在人类历史的表面——包括视觉的和词语的——突然显现出来。

因为帕诺夫斯基清楚地意识到作为一种非字词语言的视觉艺术，其表现形式充满了含义，他的沉思体现为对分析的语言哲学的一种理性的反应。维特根斯坦（Wittgenstein）的《逻辑哲学论》（1921年出版于德国）与语言能表达多少含义正好有明显的联系。维特根斯坦将他的语言批判（*Sprachcritik*）[57]集中于当陈述意味着说出关于世界的某件事情的时候由含义所产生的方式。帕诺夫斯基论文艺复兴透视的重要论文在其理论内涵上与维特根斯坦的语言图式理论有特别密切的关系。当然帕诺夫斯基最常提到的给他重大影响的哲学家是恩斯特·卡西尔（Ernst Cassirer），他的著作与语言的符号部分也有关键性的联系。

这种知识影响的罗列怕是像读一份圣徒的名单，读者开始担心甚至年轻的爱因斯坦也会扮演一个角色，我将使问题简略一些。但是我还要用一点篇幅来说明美术史的发展与当代哲学思想、文化史、符号学，甚至还有科学史之间的额外联系，美术史家的学术著作如同他们所研究的美术作品一样也是他们时代的产物，学术著作的作者与他们关心的艺术家一样正好对文化思潮和当代哲学范畴极为敏感，也可能是正相抵触。事实证明，美术史是当代先进思想中的某一事件，美术史家在思考他们的艺术家和作品时所形成的观念与其他领域中的思想也紧密联系。确实，帕诺夫斯基提供了他自己的知识传记的模式，但他拒绝将自己的思想限制在严格的界限之内。当我们将他的方法论作为对他的著作及其所强调的原则的历史性理解时，我们不过是忠实于他的研究准则。

在对两个世纪之交德国史学的一般知识背景作了概括性的勾画之后，现在我将在一个更大的结构中集中讨论一个特定的细节：美术史的编史工作。

[45]

我们可以怀疑——像沃尔夫林一样，他认为"一幅画对另一幅画的影响，作为一种风格因素比任何直接出自对自然的观察的事物都更有效"[58]——李格尔、沃尔夫林和瓦尔堡的美术史，作为一种编史工作对于帕诺夫斯基的美术史的发展，比任何直接出自其他研究领域的思想都更有效。在随后的三章中，我将探讨当帕诺夫斯基在20世纪20年代开始撰写他的美术理论论文时，他对于他所继承的美术史学科作出的反应。

2 帕诺夫斯基和沃尔夫林

正如绘画一样，美术史方法也可以确定其年代。如果认为这会贬低绘画和美术史方法，恰恰是一种陈腐的历史观点。

弗里德里克·安塔尔（Frederick Antal）

要概观美术史学在方法上的发展，必须从研究阿卢瓦·李格尔和海因里希·沃尔夫林开始，因为他们影响深远的论著在20世纪初就一起确定了美术及其历史的界限。作为一个学生，帕诺夫斯基必须掌握李格尔和沃尔夫林的分析分类方法，作为一个有抱负的美术理论家，他必须运用他们的思想于1914年在威廉·福格（Wilhelm Vöge）的指导下在弗赖堡完成就职论文的答辩。[1]尽管李格尔和沃尔夫林在不同的领域——由于他们对不同历史阶段的兴趣，或由于在他们的论文中表现出的气质上的明显区别——取得成就，但从根本意义上看，两位历史学家关于艺术风格演变的理论是一致的。例如可以看看德国美术史家洛伦兹·迪特曼（Lorenz Dittmann）所注意到的一致性：

像李格尔一样，沃尔夫林将（艺术的）发展理解为一个连续性的渐

进过程。

这个发展的方向是已知的。对李格尔和沃尔夫林来说，它基本上是同一件事情，只有表现与行动上的区别。

李格尔和沃尔夫林都同意，这种发展是必然的和依照规律演进的。

关于这些规律的知识是作为一门科学的美术史的终极目的。

依据这些规律而发展的不可抗拒的进程确定了艺术家的创作。　　[47]

这种发展的载体是时代和文明。

最后，沃尔夫林和李格尔都认为风格的阶段与文化的阶段是平行的。[2]

从根本上说，这个系列说明了在美术学科的整个初创时期新黑格尔主义的盛行。不同的时代产生不同的艺术，不同的历史时期迫使艺术家以不同的方式来看待事物。根据黑格尔的历史观点：在艺术表现上不存在"更伟大"或"更低级"的阶段，所有的时代，所有的风格——尽管在母题和再现上都不尽相同——都作为一个部分展现在敞开的人类创造性的书卷中。在艺术品中发现潜在的规律是把握整体的"科学的"观察者义不容辞的责任。沃尔夫林在他的《美术史原理》的初版序言中已经创造了"无名的美术史"（*Kunstgeschichte ohne Namen*）[3]一词来说明历史转变的进度，但李格尔同样看到美术史并不依赖于个别艺术家的愿望，而是依赖于不可抗拒的风格演变规律。[4]不过，在我们考察李格尔的思想及帕诺夫斯基对它的反应之前，我们应该暂停考虑帕诺夫斯基对于沃尔夫林的视觉史的批评性反应。在这儿我的方案首先是揭示沃尔夫林的思想内核，这样我们才能在知识上转入第二步，即帕诺夫斯基的批评性反应。

对于英语读者来说，沃尔夫林比李格尔更加广为人知，他的著作被大量翻译，他的思想为美术史领域中方法论的讨论提供了新的活力。克莱因鲍尔（Kleinbauer）在十年前指出，"在20世纪美术史学中没有哪本书引起过如此众多的批评性注意"，这是指1915年出版的《美术史原理》；沃尔夫林"已

[48] 成为他的时代无人能够超越的现象：一个经典"，马歇尔·布朗（Marshall Brown）在1982年评论道。[5] 他的理论以其实证主义和经验主义的倾向在近八十年的时间内，特别是在美国的美术史实践中，以形式分析为特征不间断地吸引了他们在方法论上的注意力。他之所以特别受推崇，是因为他的客观性，他的阐述形态，特别是当它们被运用在他著名的比较方法上时，似乎使艺术品从所有的感情，从主观的价值观念，最重要的是从含义（meaning）中脱离开来。[6]

沃尔夫林最初引起学术界注意的是他在1888年出版的《文艺复兴与巴洛克》，这本书反映了他从其导师布克哈特那儿所获得的教益。布克哈特赞同在一个时代形形色色的文化表现方面寻找一种时代的气质，同时也反映了他所受的移情心理学的影响。[7] 1893年，沃尔夫林继承了布克哈特在巴塞尔大学的美术史职位。1899年，他出版了《古典艺术》。这部著作，如赫伯特·里德爵士（Sir Herbert Read）所指出的，使美术史成为一门科学。在这本书的序言中，沃尔大林赞扬了希尔德布兰特（Hildebrand）的《形式问题》（1893年）的积极影响。这本书将艺术的讨论从"纯为传记性的琐事"和"一种时代背景的描述"转向对"构成一件艺术品的价值和本质的那些事物的"某种估价，"……《形式问题》有如在干枯的土地上降下一场春雨。"[8] 很明显，对希尔德布兰特的赞扬隐含了对沃尔夫林的恩师——布克哈特提出的较为宏大的文化历史规划的含蓄批评。

不过，沃尔夫林并没有认为将艺术品和建筑看成一种时代精神的表现是无效的，他没有走那么远，他不过说对从这个角度来看待审美过程已没有兴趣。[49] 随后，他在《古典艺术》的结论中谈到解释风格演变的"双重来源"：一方面，文化的气质；另一方面，作为一种独立现象的视觉传统。作为作品表面的材料进行阐释："人们可能会说，仅把我们带入到艺术的初级阶段。"在返回到对象本身和只把重点放在展现它们的方式上时，沃尔夫林仍认为这在形式主义批评中不是批评上的关键部分。他仅将这种分析看作对艺术过程的一种更深刻理解的恰如其分的序曲："光线的功能是使钻石闪光，

确实如此。"[9]

　　沃尔夫林形式主义解释的力度随着《美术史原理》（1915年）的问世而达到了顶峰。从他自己把这本书描述为"形式本身内部运动的历史"[10]来看，很明显，作者现在已经解开了风格演变之谜，并有选择地分析只由自律的视觉传统所培育的现象。这本书随后提供了一种陈述性的研究模式，其基础建立在严格的视觉分析中的两个兼容的和"容易重复的"方面："通过个别艺术品的形式分析和两种形式（文艺复兴和巴洛克）的比较来确定它们的一般特征。"[11]可以通过五对相互对立的"观看类型的知觉方式将一件文艺复兴的艺术品与一件巴洛克艺术品区别开来，现在这五对范畴已广为人知了：

　　　　线条的相对于涂绘的；
　　　　平面的表面相对于纵深的深度；
　　　　封闭的（或建构的）形式相对于开放的（或非建构的）形式；
　　　　多样的或复合的统一相对于融合的或匀称的统一；
　　　　绝对的清晰相对于相对的清晰。[12]

　　肯定可以想象，由于实证主义的强烈冲击（我已在第一章提到），沃尔夫林通过归纳对立的风格特征而建立起五组相对的范畴，他将此看作使美术史成为与严格的科学方法相一致的，及在形式规律的基础上创建一门艺术科学的实际步骤。从表面上看，他分析艺术风格发展的方式似乎是显而易见的归纳法。他从一个广阔的范围来调查经验证据，并从他所发现的东西中获得某些结论，然后像生物学家解释物种进化的方法一样，以更多同类的事物作对比来检验他的假设。如同一只精美的蝴蝶，它在幼虫时把自己包裹起来，从而脱离了外部世界，然后再从蛹里出现；用沃尔夫林的话说，一件伟大的艺术品，有"它自己的生命和独立于当代文化的历史"[13]——和很多批评家一样，沃尔夫林的思想中附带有讽刺性——"同时也独止于艺术家"。

　　如"伦勃朗的风格不过是这个时代整体风格的一个特殊分支"[14]这种

[50]

预见性的论断暗示出的那样，实证主义的倾向只是沃尔夫林观点的一部分，如同它们也只构成他在柏林大学的老师——威廉·狄尔泰的观点的一部分一样。沃尔夫林提供的不是分类学，也不是枯燥的分类图式，而是一种有生命的形式的形态学。[15] 他要像黑格尔一样感受生命、过程和超时间的历时性变化的律动，也像黑格尔一样，他将行动的人（即他所指的艺术家）看作置身于一个更大的历史必然性的图式之中。

　　因此，这位瑞士美术史家仍是从多方面继承了我在第一章所讨论过的19世纪主要的学术成果。他将研究对象置于历史的脉络，尽管是在一种高度个性化的方法中。他是一个有编史癖好的鉴赏家：他的知觉源于敏锐的观察，然后在这种敏锐的视觉分析的基础上，力求将对象置于一个从历史中派生的风格系统或形式脉络。这个系统本身显然是由一种黑格尔的正题–反题模式所激活的，因为沃尔夫林在研究文艺复兴时是依靠他关于巴洛克的知识，反之亦然。[16] 如果不存在一种对立的想象方式（例如，17世纪的巴洛克），一幅16世纪的文艺复兴绘画就不可能作为一种展现了独特的和一定历史阶段的形式来分析。分析的重点只在一件或一组作品的风格方面，而不关心它们的"含义"是什么——即可能只在于空间的表现形式，或色彩或线条——沃尔夫林感兴趣的是结构，因为它区别了在不同时代和地域所创造的作品。风格是形成于历史之中。艺术品不可否认地改变了时代。关键的问题在于：为什么艺术会有历史？

[51]

　　为了回答这个问题，他在《美术史原理》中详尽阐述了一门形式的形态学，将围绕着作品形成的结构看作对它们的严格限制。他认为他的方法是最非传统的："一件孤立的艺术品总是使历史学家无所适从……对美术史来说最为自然的是在文化的阶段和风格的阶段之间画两条平行的线。"[17] 他固执地拒绝承认任何绘画世界之外的东西（他将建筑和雕塑也假设为构成的，并与世界与外部隔离开来）与对艺术本质的理解和形式的表现有什么联系。沃尔夫林将风格"的发展看作内在的使然，外部条件只（能）延缓或促进这个过程；它们（不能）作为其原因"。[18]

　　我们倾向于把沃尔夫林理解为主要是一位实证主义者，特别是在20世纪，因为他明显地忠实于经验主义的客观证据，即艺术品的形式特征。他单方面地把重点放在物质对象，这本身就反映了当代所热衷的阐释的"效力"问题，说明他和狄尔泰一样熟悉19世纪末和20世纪初在哲学思想上的两个主要方向——现象学和新康德主义。

　　对阐释效力的关心本身是科学效力的实证主义理论的分支，它坚决主张真理不受发现它的观察者或研究者的支配。采用这种观点来讨论作者意志在艺术品创作中的作用，很多美学家就搞不清楚艺术家和作家在他们的作品中使永恒的真实具体化时是否意识到发现既定事物的过程，或后来的评论家凑巧在他们的作品中发现含义的过程。胡塞尔认为："这种发生与效力之间的区别"，肯定是"艺术哲学"最重要的发现之一："它发现在艺术创作发生的情况中次要问题的表达对于知识结构的意义；或者主张非知识性的创造，非文化的成就或惯例，只能依据动机来解释——既不依据创作者的个人目的，也不依据他们所组织的社会集团的要求。"[19] 关于这种观念的合理性的辩论成为当时意义深远的争论的主要内容，这也是沃尔夫林的无名的美术史的主要影响之一。例如，狄尔泰反复强调一件艺术品含义与个人的传记无关（尽管他注重不同的文化阐释）：莎士比亚的作品并没有向我们揭示诗人；"这些作品揭示世界的方法和对它们的创作者保持沉默的方法是一样的。"[20]

[52]

　　当然，这种阐释理论并不是20世纪早期哲学家的专利，它和当代符号学一样新颖，也和苏格拉底一样古老：

　　　　我求助于诗人；悲剧的、酒神赞歌的，及其他……我从他们自己的作品中得到一些最详尽的细节，并询问他们的含义是什么……你会相信我吗？……现在没有谁不会比诗人本身能更好地谈论他们自己的诗歌。于是我知道诗人不是靠聪明，而是靠一种天才与灵感。[21]

　　阐释者出现在创作冲动完结很久之后，他的责任是阐明创作者没有意识到的创造性的那些方面。在沃尔夫林，这种阐释的过程不依靠外在的文化

[53] 原则来完成，与后来的帕诺夫斯基的看法相反，而是依靠受时代制约的风格的可能性语汇（组合线条、空间、色彩等的方式），作为视觉历史的产物，刻印在绘画上的这种语汇总是永久不变的。与它的创作者不同，艺术作品不断更新自己的生命，永远保持常新的活力，栖身于一种永恒的现在之中。作品是通过其现象学的现时，而不是通过围绕其存在的条件，向我们证实它的自身。

从1900年以来的著作说明胡塞尔现象学（沃尔夫林已经通过狄尔泰熟悉了它）的实质是对对象本身的直接理解：作为一种对其意义的更高层次理解（Besserverstehen），我们必须"直控在一种视觉的行动中"理解对象。现象学的方法"存在于指明（Aufweis）被特定的和阐释它的事物……它将其目光直接放在呈现给意识的无论什么东西，即它的对象之上"。[22]

这肯定使我们想到，沃尔夫林基本上是采用同样的方案来考虑他的研究对象——文艺复兴和巴洛克的艺术品。我们已经谈到他的主张只着眼于作品的"结构"，拒绝在限定作品的物质范围的界限之外寻求解释。在这方面，他似乎直接搬用了胡塞尔的有争议的托架（bracketing）理论。记忆印象中的视觉形象的简略把讨论中的对象装上托架或框架，因为它仅将对象作为一种可视的现象呈现给正在领悟的意识。现象学家将他们自己置于"纯本质的显现之中，而漠视所有其他的信息来源。"[23]对沃尔夫林来说，一幅画的形式结构具有极度的重要性，而不在于产生它的特定社会环境和艺术个性。为了实现某种阐释效力，他对于他的风格来源作了区分。

这样，我的解释进一步提示：沃尔夫林在他的形式主义方案中决不容许历史的观点。但是，很明显，历史总是幽灵般地出现在沃尔夫林的范畴后面，沉默而谨慎地若隐若现于似乎已经将它排除了的每一个概念后面。历
[54] 史——或更明确地说是与在形式操作中文化干预的历史相对立的风格变化的固有过程的历史——首先是导致"风格"的历史。用沃尔夫林的话来说，"每一个艺术家都发现某种置于他面前的视觉可能性，并受到它的制约，每一件事物都不可能一成不变。视觉有其自身的历史，揭示这些视觉层次必须

作为美术史的主要任务。"[24]

无论沃尔夫林多么机敏，他都不会仅以一件作品"孤立的"形式分析作为内容的基础。他对艺术品作了极严格的分类。例如，他将一幅画的重点集中于形式，促使他关心同时代的另一类作品，结果，他的分析体系只有在大量参照同类作品的情况下才有意义。他完全被秩序化的规律和原理所吸引，但它们超出了可检验的科学陈述和现象学的艰难尝试，而指向了被特定的和从直觉上解释对象的事物。尽管沃尔夫林深思熟虑的实证主义试图直接从观察中得出一部美术史，但他仍然是一个唯心主义者，因为他总是被一个总的历史构架所吸引。

无情的历史循环激发了沃尔夫林关于超时代的风格演变的思想。但这种历史，省略了世界与外部的复杂而多方面的联系，使视觉形式只可能在一种狭窄而单一的必然结果中向另一种形式转变："每一种形式继续生存着，产生着，每一种风格呼唤着一种新风格……以绘画作为一种风格因素的绘画效果比直接出自模仿自然的效果要重要得多。"[25]

沃尔夫林小心翼翼地回避布克哈特传统中的文化史，而以生物学的亲本为模式发展了一部艺术形式的历史。他的共时性或结构性的冲动是只将一幅画、一幢建筑或一件雕塑与类型相似的其他作品置于一个基质。例如，列奥纳多的《最后的晚餐》（1495—1498年）显然能被单独欣赏，但为了更好地理解列奥纳多所采用的独特的历史性的文艺复兴盛期绘画形式的语汇，美术史家需要考虑与之相关的一件同时代的作品，即拉斐尔的《雅典学院》（1509年）。尽管题材（绘画表现的是什么）不同，但不可否认有某种他们都具有的形式句法（绘画怎样去表现），因为二者都被要求服从于对称的、平面的和线条的绘画价值。比较一个巴洛克的反面实例更容易认识两件文艺复兴盛期的作品在形式上的亲缘关系。丁托列托（Tintoretto）的《最后的晚餐》（样式主义／早期巴洛克风格，1592—1594年），与后期巴洛克艺术家提埃波罗（Tiepolo）同一题材的油画作品（1745—1750年）一样，是不安的、涂绘的、纵深的。在不到一个世纪的时间内，知觉的模式已开始发生

[55]

变化。

为什么？不是因为巴洛克时代形成了不同的宗教和哲学的价值观，而是因为历史的规律强令发展和变化。在沃尔夫林看来，这不是不同的行为领域之间的因果关系，这后来也成为帕诺夫斯基的观点。在沃尔夫林的方案中，一幅画呼应着另一幅画，每一件承续性的作品，在时间流逝的过程中，是在某种决定性的方式中对其前辈的变体——扼要地说，一种再现形式的绘画语言［用托马斯·库恩（Thomas Kuhn）的话说，可能是一种范式（paradigm）］已消耗殆尽，一批新的形式问题构成新产生的艺术问题需要解决。

沃尔夫林并不总是教条主义的。在他最早的著作，以"温克尔曼（Winckelmann）——布克哈特的传统精神"写的《文艺复兴与巴洛克》中，他断言："解释一种风格不意味着解决了所有的问题，这不过是使其有表现力的特征适合时代的总的历史，证明其形式并没有以它们的语言表达一切，但这种语言也不是由同时代的其他官能所能表达的。"还有在这段话中所表现的那些观点："从文艺复兴到巴洛克的转变是一个古典主义的范式，十种新的时代精神（zeitgeist）怎样强化了一种新的形式。"[26]这种观点在《美术史原理》中甚至比他的批评家所示意看到的更为流行。我们必须时刻牢记，沃尔夫林著作中的明确目的——"一部形式在其内部自行运动的历史"——是建立一种有效的，可由经验证实的视觉分析方式。他承认风格变化有另外的原因，但它们是无法验证的，没有逻辑的可证明性：

> 沃尔夫林所下定义的形式并没有过于否定形式与文化之间的关系，而是拒绝提供解释那种关系的手段。提出一部形式的历史，拒绝形式与其他事物之间的关系问题，是为了将科学的美术史与联想的、判断的和解释的文学相区别。[27]

很明显，沃尔夫林对采用一种文化分析的方式有所保留，这种方式是不完整地建立在试验性和推测性的限定风格与社会的关系上，表明他同情实证

［56］

主义对唯心主义史学家的主要结论所进行的指责。这同时提示他对新康德主义的某一方面有所了解，当批判的实证主义在20世纪初发起挑战之时，德国唯心主义仍在发展。新康德主义关注思维的形式规律，希望发现意识给知觉以形式的方式。和康德一样，新康德主义假定：没有概念的知觉是盲目的，没有知觉的概念是空洞的。狄尔泰、沃尔夫林和新康德主义者都以认识论作为他们的出发点，同时看到"我们怎样知道我们所知道的东西"及"我们为什么只看我们能看到的东西"。沃尔夫林的主要假设总是："只要我们不知道采用什么形式的观察，对自然的观察就是一个空洞的概念。……确实，我们仅看见（see）我们所寻找（look for）的东西，而且我们只能寻找我们能看见的东西。"[28]

将他关于风格演变的起源的思想置于新康德主义的环境之中，我们就能指出沃尔夫林的认识论并不完全直接指向看（用他的话说是"视觉的模式"）的风格，而是指向理智知觉（"想象力模式"），所引的这段话的后一部分特别明显地表达了一种论点[29]。变化的眼睛象征着一种不断变化的世界视象："正如我们能从钟的鸣响中听出各种词句一样，我们也能在各种不同的方式中为我们自己安排可视的世界，谁也不能说一种方式比另一种更真实。"[30]想象、视觉和艺术无法摆脱地联系在一起。它们是构成变化着的人类知觉史的不可分割的要素。歌德曾经说过："最简单的观察就已是一种理论。"[31]沃尔夫林最有说服力地证明了他是与这位伟大的德国诗人心心相印的思想家。"观看并不仅总是保留同一视象的镜子，而是有其自身内在的历史和穿越许多阶段的活跃的理解能力。"[32] [57]

帕诺夫斯基完成就职论文之后，就向他所认为最站不住脚的沃尔夫林思想发起了挑战。1915年，也就是沃尔夫林的《美术史原理》首次出版的那一年，帕诺夫斯基发表了《造型艺术的风格问题》，这个题目可能使人想到希尔德布兰特的《造型艺术的形式问题》。帕诺夫斯基的文章最初是为了对沃尔夫林于1911年12月7日在普鲁士科学院所发表的关于视觉艺术风格问题的演

讲（1915年著作的一个简略的序言）作出的反应。[33]据帕诺夫斯基自己的说法，他写这篇批评论文的原因是很明显的："沃尔夫林的文章在方法论上是如此重要，它不可解释和不可判断，艺术史和艺术哲学都无法在其直言不讳的观点中占一席之地。"[34]

[58]

帕诺夫斯基首先提出他所看到的东西比沃尔夫林的评论有更多的含义："每一种风格无疑有某种表现的内容：哥特式风格或意大利文艺复兴的风格反映了某种时代气氛或生活观念。"然后他很快把他的批评集中在"风格的双重根源"上，他认为这是沃尔夫林美学"唯一的也是最重要的课题"，但所有这一切首先只构成风格本质的一个方面："为了实现一种表现的职能，它提供使用的手段。"[35]

这样，帕诺夫斯基很容易对艺术史中风格的周期性概念提出疑问："事实上，例如拉斐尔，是这样形成了他的线条，这种方法在某种程度上能由他的才能来解释；但是对沃尔夫林最有意义的东西是每一个16世纪艺术家——如拉斐尔和丢勒——被迫将线条而不是笔触作为一种基本的表现技术的刻度。"最有意义的是，解释这种事实与难以捉摸的类别如心灵、精神、气质或情绪没有关系，而只"牵涉到一种共同的或普遍的观看或再现的形式，这种形式无论如何与它所要求表现的任何内在方面没有关系，其历史演变不受精神的影响，而只作为视觉变化的一种结果来理解"。[36]换句话说，风格的历史变化不能用精神的变化来解释，相反，它必须由对世界的视知觉的变更来解释。

在帕诺夫斯基看来，审慎的教条主义立场迫使沃尔夫林对视觉艺术中两种主要风格的根源作出区别：一种在认识上（按19世纪的语义定义是"心理学上"）没有意义的知觉形式。一种有表现力的或可解释的内容或感情的来源。为了发展他的五组相对的概念来陈述从文艺复兴盛期到巴洛克的纯形式发展过程，帕诺夫斯基暗示，沃尔夫林不幸只集中在风格的第一个来源来

[59]

说明"视觉的、再现的可能性"，而至少在目前是有意回避了给人造成深刻印象的第二种来源的意义。为了尊重沃尔夫林的洞察力和敏锐的分析目光，

帕诺夫斯基强调，以他自己的辩论为目的，他必须回避这十种类型的经验与历史的准确性，而集中讨论它们在方法上与哲学上的意义。他并不询问将16世纪到17世纪的发展称为从线条的到涂绘的、从平面的到纵深的发展是否正确——也不暗示这样的视觉分类是合理的。相反，他探寻仅仅作为形式来陈述从线条的到涂绘的、从平面的到纵深的发展是否正确：

> 我们并不去怀疑沃尔夫林的分类——关于它们明晰和富于启发性的作用高于赞扬和怀疑——是否正确地解释了文艺复兴和巴洛克艺术总的风格倾向；相反，我们怀疑他们解释的这些风格的阶段能否仅作为再现的模式来接受，这种模式是没有表现力的，或宁可说"自身是苍白"的。而"一旦某种表现力运用了它们的时候，它们就能获得色彩和一种感情的重要性。"[37]

帕诺夫斯基的大部分文章将他所观看的东西称为沃尔夫林体系中值得怀疑的核心论点：标新立异地断言"视觉的变化"产生不同的风格阶段。他被"有内容的、有表现力的艺术与形式的、再现的艺术之间明确而奇怪的脱离"所困扰，他相信沃尔夫林为了支撑他的论点肯定制造了一种区别，因为在后者，分类仅是作为某种视觉的、苍白的因素出现——即某种"眼睛与世界的联系"，直接用沃尔夫林的话来说，那是错综复杂地独立于时代的"心理"（集体意识）。这怎么可能呢？

帕诺夫斯基以大量尖锐的问题对独立视觉的概念作出了反应。他问道："我们不通过辩论来反驳它就认真接受这种观点吗？"我们只要肯定眼睛做有变化的调整产生出风格的变化，就能真正作出结论，艺术作品现在因此是线条的，是涂绘的，是次要的，是同等的吗？我们能将所谓眼睛作为如此完整而有机的，如此程度的一种非心理学的工具来看待，因此它与世界的关系可以从与世界的精神关系中区分开来吗？ [60]

帕诺夫斯基指出，这些问题的提出说明对沃尔夫林教义的批评将从哪儿开始。沃尔夫林的眼睛所带来的问题在于它同时是无感情的历史循环论和

突出的被动性，不过是在机械的方式中以其受过训练的风格化的视线记录由眼睛登记在册的东西。另一方面，帕诺夫斯基仍然确信不存在这种被动的眼睛，似乎指望从康德那儿找到理论依据（有趣的是，在他学术生涯的早期并没有明确参照康德的假设，和他后期一样）。帕诺夫斯基强调，尽管当我们的眼睛使其视线指向，或已被其视线指向一个对象时，它从世界接收到某种基本的信息，但只有通过精神把它所收集的素材放入时间与空间的结构时，它才变成可理解的和有意义的。眼睛本身不过是"形式–接受"，不是"形式–构成"。精神仍必须尽最大努力来行动："一个时代以线条的方式'观看'，而另一个时代以涂绘的方式观看，这既不是风格的来源也不是原因，而毋宁说是风格的现象——不是解释本身，而是容许解释的事务。"[38]

现在，帕诺夫斯基竭力指出沃尔夫林远没有说明17世纪的艺术家与16世纪的艺术家在视网膜的结构或他们（眼球）晶状的形式上有什么区别。"这样沃尔夫林意欲何为呢？"帕诺夫斯基问道。说眼睛"给某种形式带来某些东西"，这意味着什么呢？带来某些东西的是谁呢？沃尔夫林的回答是"再现的可能性"。按帕诺夫斯基的说法，只有一个答案：精神。但帕诺夫斯基补充说，当然，"对某种事物表象的感觉只有通过精神的实际干预才能获得一种线条的或涂绘的形式。因此，'视觉的焦点'应解释为在视觉中的心灵或精神的焦点，'眼睛与世界的联系'（再次引用沃尔夫林的话）实际上是精神与视觉世界的联系"。[39]

[61]

在这篇早期论文中，帕诺夫斯基似乎为自己发现了沃尔夫林思想中的困境而骄傲。他说他不过研究了沃尔夫林的思想"基本上建立在两种意义截然不同的观看概念的无意识作用上"的方式，就完成了这项任务。但是我们还看到更早的几段话，帕诺夫斯基解释道，沃尔夫林必然"区分概念，他通过这些概念打算将风格的本质限制在根本不同的两组上"——形式的和内容的，即"一种'心理上的'无含义的感觉形式和一种表述性的可解释的内容，"看来奇怪，他涉及它们的"无意识作用"。毕竟，当我们谈到眼睛可以作为两种不同的方式——即记录或理解它在世上所见到的东西——来解释

时[40]，距离认识到这种知觉模式能赋予视觉风格以两种不同的可能来源的特征就不远了。我将帕诺夫斯基的话直接翻译如下：

> 谈到一门说明事情的艺术以一种线条的或涂绘的观念来观看，即是说，它是采用了沃尔夫林所称的一种线条的或涂绘的方式来观看——因为他总是没考虑到概念不再严格指向视觉过程，而是指向精神过程——他将艺术–创造的视觉的作用指派给属于自然–接受的视觉，前者应是强调表现能力的作用。[41]

的确，如帕诺夫斯基所说的一样，在这儿事情被"搅到一块"了。但与其说是沃尔夫林，还不如说是帕诺夫斯基自己搅乱的。他突然掉过头来，准确地说是以相反的理由攻击沃尔夫林，他说沃尔夫林通过*ausdrucksbedeutsam*（有表现意义的）和*nicht ausdrucksbeduetsam*（无表现意义的）风格变化之间的"辩证"区别（仅在不久前他还说沃尔夫林混淆了"观看"一词的使用），复活了早已过时的内容与形式的相互争斗的幽灵："一边是意图，另一边是视觉；一边是感情，另一边是眼睛。"[42]

　　[62]

这样，再往下发展就更困难了，因为帕诺夫斯基蓄意将沃尔夫林作为一个形式主义者的术语和地位颠倒过来。在我们分析帕诺夫斯基的理由之前，先看看他怎样实现他的意图。据帕诺夫斯基说，沃尔夫林认为内容"是具有表现力的某种东西，而形式不过是服务于这种内容的某种东西"，内容不是孤立的个别事物；它是除形式之外的所有东西的"总和"，这即指几乎每一件事物，像帕诺夫斯基正确指出的那样，沃尔夫林的形式特征，例如"线条的构成"和"块面的安排"，有时也被形式主义者承认是"有表现意义的"。

但帕诺夫斯基的疑问是合理的，形式的特征可以是"有表现意义的"而同时又被"纯为再现的模式来接受吗？"帕诺夫斯基继续指出，如果我们采用沃尔夫林严格的分类，就会看到"在运用内容的概念上，我们必须走无限遥远的路程"。形式本身是苍白的，它只有被一种有表现力的冲动所把

握，才会成为内容。内容就是一切，如果我们"把这种概念下面的每种现象归入到一种有表现力的意义中。"如迈克尔·波得罗（Michael Podro）所说，"如果所有的形式都是有表现力的"，那么"就不可能有形式与内容的区别"[43]。例如，拉斐尔和丢勒以"一种相似的形式"画肖像，最后的分析说明"他们有某种大家都能理解的内容，即超越了他们的个人意识"。通过这种术语学的策略，帕诺夫斯基使形式主义者沃尔夫林否认形式的独立价值。

[63]　　由于帕诺夫斯基发现了这个自我毁灭性的术语学泥坑，因此他建议我们完全"抛弃沃尔夫林提出的形式与内容的区别"，而"返回到较平凡的形式与表现对象的区别"。如果这样做的话，他继续说，我们就能合理地回避表现意义的概念，单纯把形式"归于不作为表现对象的审美因素"。在这个过程中我们在形式的概念下轻而易举地统一如"线条的感情"或"笔触的结构"这些性质——这样，也只有这样，沃尔夫林的形式主义标准才是合理的。它们不仅是合理的，也是必需的。抛弃了沃尔夫林理论中最有争议的部分——形式与内容之间不可思议的混淆——帕诺夫斯基最后的一段是作为沃尔夫林一名严格的学生来思考的："一个艺术家选择线条的方式而非涂绘的方式，即说明他……被限制在某种再现的可能性之中，他以这样那样的方法调动线条和运用颜色，作为他从这些可能性中不会完结的多样性中所运用的手段，他只能抽取和认识一种方式"。[44]

　　不过，只要仔细阅读就会使任何敏感的读者（包括帕诺夫斯基）意识到沃尔夫林决不会不注意内容和形式之间的区别。事实上区别恰好是由沃尔夫林的"风格的、双重来源"所提出的问题。内容甚至不只是题材。一种题材——如《最后的晚餐》——是通过其形式处理和其有效地召唤一种历史精神来获得其表现力。我们可以从沃尔夫林的《美术史原理》中引两段话为例：

　　　　我们在这儿遇到的重要问题——是一种内部发展结果在理解形式中

的变化，一种在某种自身的范围内实现自身的理解机制的发展，或者它是一种来自外部的，来自其他势力，来自对世界的另一看法的冲击，它们决定着变化吗？

……

两种看待问题的方式都是可以接受的，即每种看法在自身都是独立的。我们肯定不必设想一种内在机制的自动运转和在任何条件下产生上述的一系列理解形式。只有当生命在某种方式中获得经验后，才可能发生那种情况。 [64]

但是我们不会忘记我们的分类仅在于形式——理解和再现的形式——因此它们在自身不会有表现性的内容。[45]

帕诺夫斯基在一条注释中慷慨地承认沃尔夫林确实非常完整地理解了辩证情况的活力：

沃尔夫林本人决不会忽视在他的文章《论绘画性的观念》最后一段所提示的东西。尽管有这段话："每种新的视觉形式与一种美的新观念"（因而和一种新内容）"联系在一起"，他仍然不能作出必然的结论，即这种视觉形式不再完全是视觉的，而是构成的。通过内容，一种对世界的特殊认识，才能彻底摆脱仅为形式的局限。[46]

结果是帕诺夫斯基感到他留下了某种"超越形式"的东西来讨论。帕诺夫斯基对沃尔夫林的修正主义解释中在含义、内容和任何类型的文化意义上到底发生了什么呢？对帕诺夫斯基来说答案是明显的，即我们已经叙述过的由沃尔夫林同样要完成的东西组成的[47]；它是现存的又是隐秘的，等待着一个审察了全貌的后来的解释者。在这篇早期论文中，帕诺夫斯基毫无痛苦地从沃尔夫林的中心论题中抽取出关于"含义"的麻烦问题。基于对"内容"理解的信心，他感到自如地运用沃尔夫林在一个互补模式中的论点："决不应该忘记艺术不仅建立在一种对世界的特殊认识上，也建立在一种特

殊的世界观上，因为它决定是喜欢这些（视觉）可能性中的一种（如线条的或涂绘的），还是抛弃其他的"（着重号是另加的）。[48]

[65]　　但是，一个现实的问题仍然存在。帕诺夫斯基的"外科手术"过程是针对沃尔夫林的"病症"施行的吗？不完全是这样，正如贡布里希对他的判断一样，"沃尔夫林整个一生……是一个心神不安的观相家"[49]。让我们简短地返回到先前对他的著作的讨论。沃尔夫林在什么程度上可以排除文化意义与他的"形式的历史在其自身内部运动"的关系？很多美术史学家，如克莱因鲍尔和胡塞尔，认为他彻底消除了这种关系[50]，帕诺夫斯基撰写这篇文章的理由是揭露沃尔夫林不完整的方法可能使我们掉入的陷阱；尽管各种各样的注释家使我们以某种方式来理解沃尔夫林，但很清楚，不论是沃尔夫林还是帕诺夫斯基，都不存在"天真的眼睛"这类情况。关于它能存在的观点反而受到他们两人以不同方式的挑战。帕诺夫斯基会说精神及其受文化制约的、怎样感知世界的思想使眼睛成为有经验的眼睛。另一方面，沃尔夫林会说艺术的眼睛从欣赏其他的艺术品中获得其经验——生活在实际上反映艺术："每一个艺术家发现在他面前的某种视觉可能性，他受到它的束缚。不是每件事情在每一时期都具有可能性。视觉有其自身的历史。"[51]

我们对沃尔夫林的兴趣在于他必须压制的东西以及他明确表述的东西。帕诺夫斯基对这个微妙的问题似乎不是很敏感，可能他的文章只是对被简略的讲稿，而不是对1915年出版的整本书作出反应，或者可能是因为他自己把焦点放在正在形成的争论上。沃尔夫林倾全力建立一门视学形式的形态学，不在于那种复杂的、逻辑性的而又无法证实的问题，也不是作为艺术家所指的其文化和其自身的代言人。

问题在于一个定义。视觉形式能脱离文化的原因吗？沃尔夫林的回答既肯定又否定，但不能指责为含糊不清。实际上两种回答是不能分割的，因为风格的来源确实是双重的：对错综复杂的和激发美感的艺术风格发生影响的两条线索不依赖于时代而变化。"关于形式发展的外部和内部的解释"，他

[66]　后来说道："必定永远是一个整体，就像男人和女人一样。"[52]但是在理

论实践中这种区别是明显的，因为它容许历史学家实现某种阐释的有效性。他着眼于物质证据本身，并涉及其他问题的证据，然后作出一些支配某种视觉范式的合理结论。甚至不求助于推测无法检验的来源。同样，我们不能指责沃尔夫林完全否认文化、个性和知识因素所起的作用。几段值得注意的话出现在他的形式理论中：

> 不用说富于想象力的观看样式不是外在的事情，而且对于充满想象的内容来说它也有决定性的重要性，到目前为止，这些概念的历史也属于精神的历史。
>
> 不同的时代产生不同的艺术。时代与民族相互作用。
>
> 去发现诸种条件仍是一个有意思的问题，它们作为有形的因素——称之为气质、时代精神或民族特性——决定个人、时代和群体的风格。[53]

因此，某种文化与知识决定论的思想潜藏于沃尔夫林体系中被阴影遮盖的深处。它不被带到光天化日之下，因为沃尔夫林的精力不在于此。不过，它的存在是难以察觉的。这样，一大批后来的批评家，从帕诺夫斯基开始，把沃尔夫林看成教条地拒不接受文化因素的人，认为这本身是美术史研究中不可思议的事。克莱因鲍尔说沃尔夫林直到1933年才不"回避"对他的视觉原理的批评，当时在一篇为《理性》所写的文章中，他似乎对一些批评家的态度颇有同感，他们要求他对精神与文化在艺术品的创作中所起的作用表示某种承认。首先是帕诺夫斯基和弗兰肯（Frankl）同时开火，然后是蒂姆林（Timmling）在1923年发起的一场进攻。[54]

在1933年的校订本中，沃尔夫林自己表示他的《美术史原理》被极大地"误解"了。当这篇后期文章的语言和论点使文化历史学家稍感宽慰的时候，修订本肯定没像沃尔夫林方法的批评者所希望的那样做根本的改变。他再次以他首次捍卫这部早期著作的方式来捍卫它：确实有一个风格的"双重来源"。沃尔夫林的意图是详尽阐述风格演变的形式规律，他不愿意在他 [67]

的体系中容纳无法验证的命题，尽管他已经承认它们是来自外部的原因。由于自身新康德主义的原因，帕诺夫斯基赞赏沃尔夫林按自己的意图构成了事实上的知觉分类，但他仍对所见的东西迷惑不解，即沃尔夫林否认精神在视觉艺术样式中的作用。[55]

　　帕诺夫斯基的早期论文因在下列问题上的含糊不清，仍遭受了挫折；这就是关于艺术中精神、文化与内容的关系——关于艺术家的精神将其对象的形式知觉组织到有意义的艺术品中去的方式。精神是艺术家自身固有的吗？或艺术家仅是它的保管人，通过他或她的文化、时代或民族而激活起来呢？关于在沃尔夫林的思想中对内容是什么和不是什么，帕诺夫斯基是有发言权的，遗憾的是他在自己正在发展的思想中对详尽阐述内容的意义或与其对等的"形式"的意义上，显得犹豫不决。

　　体现得更为清楚的是帕诺夫斯基开始对艺术品的含义进行分析的立场。在这儿已经很明显的是，帕诺夫斯基作为一名青年学者对于借助其他的思想方法来合理地分析艺术品所抱有的热情。这是我们在他后来的著作中将反复遇到的一种知识倾向的开始。沃尔夫林将艺术视觉简化为一种基本秩序的宏大意图并没有引起帕诺夫斯基的困惑，问题的反面在于沃尔夫林缺乏对世界的宏观把握，这说明沃尔夫林将视觉艺术仅看为艺术，而不是看作某种知识结构在物质上的体现。作为思想的艺术被忽视了。在刚刚完成一篇论丢勒在他自己的著作中关于意大利艺术的理论思想的意义的论文之后[56]，帕诺夫斯基没有就此止步。一件艺术品之所以为一件艺术品，它确实需要从视觉和风格两方面来欣赏，但对帕诺夫斯基来说，它也是——这是最重要的观点——一份历史性地显示在知识上的文献。

[68]

3. 帕诺夫斯基和李格尔

你称为时代精神的东西真还不如说是时代在杰出的历史学家的
精神上的反映。

歌德

沃尔夫林与另一位同样重要的学者阿卢瓦·李格尔共同继承了19世纪的
"历史循环论"在美术史中的遗产。虽然李格尔最早的理论著作《风格论》
（1893年）略早于沃尔夫林的《古典艺术》（1899年），但我把讨论他们的
年代顺序换了一下，这是考虑到要适合帕诺夫斯基作出反应的顺序。他论沃
尔夫林的文章写于1915年，而论李格尔的文章写于1920年。对李格尔和沃尔
夫林来说，艺术品中不同风格的存在是超艺术的或在历史上起作用的主导原
则的物质证据：

以其"艺术意志"的学说……坚持艺术成就的绝对唯一性和不相容
性，李格尔代表了一个极端，而沃尔夫林以其"无名的美术史"的命题
和贬低艺术家的个性在历史上的作用，代表了另一个极端。作为"历史
学派"思想最后的两个杰出代表，他们是一致的，并有很多共同之处，

尽管他们的学说在根本上是对立的。[1]

一方面，两位学者的确可能代表了19世纪思想的一个高峰，与此同时，这种特性并不会使我们忽视他们对20世纪思想家的影响。另一方面，[70] 据哲学家贝尔塔兰费（Bertalanffy）称，美术史家李格尔创立了相对主义的观点，以认识论的回声传遍了整个20世纪。他关于"艺术意志"的概念容许历史学家在解释"原始"人的艺术时，不将它们看作反映了技术的贫乏，而是对自然与我们自身的区别的一种反映，并与模仿自然的外貌没有关系。贝尔塔兰费指出，关于阐释概念的文化相对性，是从李格尔转变到沃林格（Worringer），从那儿转变到其他领域：在一端是走向斯宾格勒（Spengler）的历史学及其"认识风格"的意识，在另一端是走向冯·于克斯屈尔（von Uexküll）的理论生物学及其在物种（Umwelt）中的意义。贝尔塔兰费生动地评论道："这基本上等于宣布，每一个活的有机体从大块的现实上切下一丁点，物种环境都能察觉到它的存在，并由于其心理-生理的结构而对它作出反应。"[2]尽管他充当了先驱的角色，但李格尔并非有意企图变革当时的思想方法。他受过语言学的正规教育，并作为东方地毯和其他纺织工艺品的管理人员在维也纳奥地利博物馆工作了8年。[3]他明确而自觉地不愿对过去作出评价，但是，他不仅改变了一般的历史著述的进程，也改变了在特定的美术史研究中的趋势和方向。他是一个历史循环论者，他的相对主义观点无可争辩地给历史循环论的原则带来活力。最近一个李格尔研究者指出，李格尔通过反对19世纪末期大多数基本的美术史规范，"彻底地重新开辟了美术史的道路"，例如，这些规范有：

[71] 考古学家所采用的代表他自己所受教育的事实的实证主义历史；一种强调艺术品题材的图像志观点；根据艺术家的生平来解释作品的传记学批评；个别艺术家的意识和意志的中心论；对风格发展的"唯物主义"或机械论的解释；将艺术与历史割裂的任何美学理论；试图达到一种明确的解释或判断的任何标准体系；在应用或装饰美术与高级艺术之

间（绘画、建筑和雕塑）的等级差别，只有后者才被看作严格意义上的
艺术。[4]

在他致力于将次要艺术作为一个创造领域来研究时，李格尔也不同于
狄尔泰，狄尔泰相信要获得一种文明的知识，只有通过研究其最高级的产
品。也恰恰因为他对艺术与手工艺不加区分，他的批评思想才被准确地反映
出来。[5]

博物馆工作的收益与对古代植物图案的研究，导致李格尔在1893年出
版了《风格论》——在德国和奥地利最有影响的论述植物图案理论基础的著
作。李格尔将重点放在装饰艺术的历时性上，假定存在着一个渐进的可感觉
得到的植物图案风格转变的自律发展过程，特别是从埃及的莲花母题转变为
古典的鼠䔖属植物。他以近东为出发点，通过希腊、罗马和拜占庭的实例，
追溯了母题的演变，似乎形式的发展不过是在美学上解决其风格上的前辈所
提出的形式问题，而与形式作为其中一部分的环境、社会、技术及文化媒介
没有关系。在这种思想之先，李格尔还同时反对普遍流行的对次要艺术的机
械论解释，其代表人物是戈特弗里德·森佩（Gottfrid Semper）。根据他的
说法，所有的装饰形式都是出自技术和材料，李格尔在这方面预示了沃尔夫
林在《美术史原理》中的观点。[6]

李格尔在第一章提出了他的批评要旨：

　　在这一章，如标题所示，是关于几何形风格的本质与来源，我希望
证明不仅没有使人信服的理由来使我们认为最古老的几何形装饰是出自
某种技术，特别是在编织艺术中，而相反最古老的历史的艺术纪念碑更
有可能反驳这种猜测。因此，我们看来必须推翻近二十五年来的艺术教
育，它不过以表面上（实体）的图案和装饰来证明编织图案。[7]

[72]

李格尔所理解的东西，作为他在1893年思想的革命性部分——推翻唯物
主义解释的垄断地位——被他的后继者有意忽视了。相反，现代美术编年史

家已经证实了他大部分论述造型的理论基础。在他的引言中，李格尔对他所解释的艺术变化为读者提供了有吸引力的暗示，尽管颇为费解："在这样一种情况下它仍然是不确定的，即由自发过程的领域所创造的艺术停滞了，继承与增长的历史规律活跃起来。"[8]

这段解释性的话令人不安地缺乏理论的说服力，这是因为它涉及对为什么不同时代会有不同的艺术的理由时，在历史循环论和形式主义分析之间存在的难以理解和无法解决的紧张关系。事物变化的原因何在，它又是怎么变化的？它们的变化说明了一种主要的历史精神自律地运行在历史中吗？或这种变化的推动力是来自一种无情的艺术发展规律吗？两种解释之间的差别可能是微妙的，但二者必居其一，李格尔向大量的问题敞开了他的思想。读者怎么理解这一段话的要旨——卷叶纹图案实现"几个世纪以来一直所追求的目标"了吗？李格尔意指美术史所力求的目标吗？或者这个目标像一颗黑格尔之星闪烁在遥远的地平线上，促使一切历史进程朝向那个方向，而不顾及艺术形势发展的要求？贡布里希在作为历史概观的《大西洋艺术之书》（Das Atlantis Buch der Kunst）中说，李格尔的方案"基本上"是黑格尔的"精神史"的"翻版"，为对抗森佩的"唯物主义"而刻意建立的："从棕榈叶到……的母题变化，李格尔的解释既不是作为一种技术上的必然性，也不是作为一种'对自然的无生命的模仿'，而是作为一种'艺术精神'的'目标'或艺术意志的'趋势'"[9]。

[73]

李格尔明显回避这些术语和复杂问题的某种精确定义，因为他正试图使他的图案史与某种既定的认识论规则相一致。玛格丽特·伊文森（Margaret Iversen）强调李格尔对当代语言学的兴趣，并从中获益不浅，她最近指出了这个李格尔体系的实质。她说《风格论》在方法上和在对题材的处理上都是"新康德主义"。在他的书中，"词源学家"李格尔解释从埃及到罗马的叶形图案的历时性发展是根据统治设计原则的"语法"规律。[10]

隐藏在句法结构的发展后面的力量正是艺术意志（Kunstwollen），这个概念直到1901年《后期罗马时代的工艺美术》出版才得到全面的论述[11]。

如果说《风格论》是叙述意图的话，《后期罗马时代的工艺美术》则是分析意图。这本书基本上是根据空间感的变化模式，一种从"触觉"向"视觉"方向的转变，努力理解漫长的美术史。这种最初体现在埃及和罗马艺术中的触觉将客体作为在视觉范围内独立的、受制约的、可触知的分属实体孤立起来。到古代后期，这种趋势转向一种视觉的模式；这种模式只是在近代艺术（从文艺复兴艺术直到当代印象主义）中才达到高峰。在视力所及的范围内的视觉结构将对象统一在一个开放的空间连续性中，并继续增加对观者认识共有实在（shared realites）的要求。对李格尔来说，从触觉到视觉的连续线性发展是通过所有"自然规律的凝聚力"来运行的[12]意图，设计和最终的动机决定艺术及其历史的本质："在《风格论》中，我首先提倡一种目的论的艺术观念……我将艺术品视为某种有目的'艺术意志'的结果，它在与实用、物质和技术的对抗中产生出来。"[13]

　　这个系统对于美术史的一个积极意义在于李格尔拒绝将任何艺术风格看作低级的或没有艺术价值的。每一个历史阶段对于艺术意志来说都有其自身的证明。一切都是相对的。罗马艺术并不代表古典理想的衰落，米兰赦令和加洛林王朝建立之间的时期不能作为"黑暗时代"来认识，它是被屈辱地加上这个名称的。古代作品只能根据"它们的材质，它们在平面和空间中的轮廓和色彩"来评价[14]。所有的时代都在艺术意志不间断的发展中占有一席之地。[74]

　　但是，意志的提法揭示出潜在于艺术意志概念中的某些疑而未决的方面，艺术天才在风格发展中具有决定性的作用。艺术意志本身——贡布里希将它译成"意志——形式"，帕赫特（Pächt）是作为"以意志促成艺术的东西"，布伦德尔（Bredel）是作为"风格意图"[15]——同时具有集体与个体两部分。一方面，艺术意志是不变的原动力，一种不可逃避的历史推动力，迫使艺术风格从一个时期向另一个时期变化——用贡布里希给人印象深刻的话来说："一个机器中的幽灵，根据'无情的规律'驱动着艺术发展的双轮。"[16]另一方面，它似乎仍指示着个别的艺术家需要解决的特殊的艺

术问题：创造力的爆发源于单独改变风格发展进程的艺术家。李格尔所强调的心理学与个性区别了他与沃尔夫林在这方面所关心的东西。李格尔的定义"要求给艺术一定程度的自由来表现一种深思熟虑的选择。当选择不是让艺术家实现一种'造型意志'时，它就失去了所有的意义"。[17]

[75]　艺术意志的术语在现代所陷入的困境直接归因于定义的两极之间相互影响或相互矛盾[18]。可以按照狄尔泰的主张（仅早于李格尔的概念一年）来消除冲突，"理解艺术家比他理解自己更容易"，或（不只是损害理论的原意）可能按照李格尔的学生汉斯·蒂泽（Hans Tietze）在10年后提出的观点："个体的艺术家可能失败，但时代的艺术意志必定会实现。"[19]不过，李格尔的解决是按照一个更稳妥更富想象力的过程。

奥托·帕赫特试图用李格尔自己的话来调和其核心概念两个极端之间的矛盾。当帕赫特问到与艺术家的个人意志相联系的其风格中更大的时代趋势是什么时，他发现李格尔已经准备了一份"独一无二的"答案："天才们并不是站在他们民族传统之外，他们是这个传统的组成部分之 ……大艺术家，甚至天才也不过是其民族和时代的艺术意志的执行者，尽管是最完美的执行者，取得最高的成就。"[20]

在这儿，历史所扮演的角色完全不同于它已在《风格论》中所肯定的作用。注意，例如是促进制定艺术家的文化环境的结构，而不是确定艺术家在一种依时代演进的形式发展中的地位。李格尔现在关注的是作为微观世界的艺术家，在他或她的作品中充分揭示"民族与时代"的目标与意志："在古代后期世界观的变化是人类精神发展中的一个必然阶段。"[21]

伊文森将这种变化集中归因于新语言学对李格尔的影响，特别是费尔南德·德·索绪尔的著作。与新语法学家的历时性相反，索绪尔将语言看成一个共时性的体系。其操作规则和意义产生于说话者的群体所形成的规范，我们只有参照在一个"独立的语言王国"中起作用的相互关系，将它作为一个固着于地域和时间的体系才能理解它。[22]

其他的批评家可能争辩李格尔是正在对历史与艺术实践的新发展作出反

应。亨利·齐纳（Henri Zerner）指出与《风格论》同年出版的希尔德布兰特的《形式问题》可能对李格尔的第一本重要著作产生了理论上的影响。伊文森也提到美术史家卡尔·施纳塞（Karl Schnaase），他通过集中研究"由 [76] 黑格尔的美学所否定的"一种艺术的自发演变，从而在很大程度上修正了黑格尔体系。贡布里希和布伦德尔认为最重要的是弗兰茨·韦克霍夫（Franz Wickhoff）的著作，他在维也纳执教美术史。韦克霍夫在他的《维也纳启示录》（1895年）中，把后期罗马艺术从被视为导向"幻象主义"而被人遗忘中挽救出来。在艺术界，印象派的作品引起了争论，与"自然主义"观点背道而驰的这种艺术明确地重新解释了美术史研究具有的深远意义。[23]

　　当然，对于后来的评论家来说，要像李格尔自己所做的那样来解开李格尔思想影响的乱麻是不可能的。总之，他似乎已被忠实于李格尔的演变进程所左右，并在有限的范围内将黑格尔的主要思想转变为心理学术语。用阿克尔曼（Ackerman）的话来说，"他创立了一个在本世纪有代表性的美术史原则，即对一个艺术问题最好的解决是最好地实现艺术家的目的"[24]。艺术家是变化的创造者，也是被创造者。作为19世纪后期一个被进化论所吸引的思想家，李格尔将美术史看作一个永远在进行变化、适应和发展的有机体。最后，无法绕过这样的事实，李格尔的思想是典型的历史决定论。因为这个原因，它与现代历史学理论并非那么一致。在李格尔主要的规划中，没有一项能"逃避历史"。[25]

　　李格尔对问题仍然是敏感的。联系到我前面引用过的贝尔塔兰费的颂扬性评论，我们可以说李格尔的重要性在于他拒绝了规范的标准。他的历史循环论观点致使他仔细地从方法上勾画了他在次要艺术中察觉到的风格演变的历史必然性。没有这种观点他不可能改革美术史研究的课题。根据这种观点，他能够将一种实证主义的、科学程序的观念与一种基本的理论倾向综合起来：

　　　　掌握了与我们今天的趣味完全相异的过去某个时代的"艺术意　[77]

志"，就没有别的道路供历史学家选择，只有看到风格的遗传现象，重新构成它们的家系图，寻找它们的祖先及其支系。一旦我们将一件艺术品看作徘徊在过去与未来之间的道路上，它自身的艺术意志就显露得更加清楚。我们需要历史的方法来获得完全进入问题中心的特定审美现象，以及揭示出统一的风格倾向。[26]

可能李格尔比19世纪后期任何一个能建设性地思考的理论家都有更多的想法。根据我们前面关于19世纪两条对立路线的讨论，似乎还不能确定李格尔的位置在哪儿，总之，他是一个实证主义者。他无疑"希望使美术史成为一门科学，并确定其自身的自律性"[27]，因为他公开宣称与黑格尔形而上学的对立——"通过强调或抑制，即孤立或结合个性特征来确定观察自然的审美冲动，就此而言，美术史家不得不参与他拒绝采用的形而上的假设"[28]——将他与"科学的"思想气质联系起来似乎是合理的。但是李格尔的著作拒绝做轻易的分类，因为事物总有其另一侧面。

可以肯定，李格尔超越他之前的任何美术史家的地方就在于他追求广阔的视界和鸟瞰全景的视角，因为理论的需要，美术史的进程从中可以得到解释，作为永恒的形式问题的假定和解决，而不涉及环境背景的要求。和沃尔夫林一样，李格尔也有第二种思想。1905年，沃尔夫林在评论李格尔的《罗马巴洛克艺术的成因》时说："正因为美术史依赖于观察才不意味着它可以回避思想。"[29]他们两人所掌握的黑格尔的观点迫使他们采用一种与他们的视觉历史循环论相对立的世界观主题。例如，在《后期罗马时代的工[78]艺美术》中，李格尔有时将变化着的空间表现的观点与变化着的关于人在世界中的位置的哲学联系起来。在这本书的结论中，他突出强调了并置历史陈述中共时性与历时性轴线的必要性："这个意旨的特征是由我们有时在最广泛的字面意义上称为世界观的东西，即宗教、哲学、科学、国家、法律等决定的。"[30]他希望美术史应适用于那些学者，他们的兴趣范围超出了视觉艺术，而集中体现在他于1898年的一个雄心勃勃的论文题目"美术史与世界

史"上[31]。在注意到他著作中的共时性方面时，应该回想李格尔的写作意图主要是历史循环论。他唯一的抱负是依据"一个单一的原则"[32]，一个在整个时代演变和发展的知觉模式中意识到自身的自生自长的艺术意志，通过所有的时代来解释美术史的进程。

当李格尔强调每个艺术家的造型能力和每件艺术品的独特性，强调在公式化的文化价值中个体的、被历史条件所限制的作用时，他不过是贬低个体而提倡超个体的创造冲动，在这方面，他的思想典型地说明了在两个世纪之交时历史循环论得以发现自身的特殊结合：

> （历史学派）……采用了将每一个历史事件与某些超个体的——虚构的、神圣的或原始的——来源联系起来的神秘方式，但是通过与这种方式的结合，一种个体化的论述不仅表明了独特的性质，而且也是绝对无与伦比的历史结构，因此结论是每一项历史成就，及每一个艺术风格，都必须通过否定其自身既定的标准来衡量。[33]

可以看到，李格尔的著作在逻辑性和全面性上代表了19世纪思想的顶峰，而不仅是在历史学理论上的一种新的激励人心的创造，尽管这种说法的意图完全不是怀疑它们对于未来历史学理论的意义，这种意义已被证实，也不是怀疑贝尔塔兰费所理解的它们占据着有巨大影响的地位。而且，它还再次被确定在这个问题上，为什么艺术有一个历史。沃尔夫林为李格尔提供了下一句也是最后一句话。他说，"为什么"的问题仍然没有得到解答。[34] ［79］

在1920年的一篇题为《艺术意志的概念》的文章中，帕诺夫斯基也提出了同样的问题，对李格尔最雄辩和最有影响的思想作了长篇批评[35]。帕诺夫斯基把这篇稍后的文章看作是以他早先对沃尔夫林的批评所停步的地方为起点。在较前的文章中，他明显关心将他自己关于艺术的本质与意义的思想与那些较早的艺术理论家相区别，李格尔的理解能力向他提出了特别的挑战。但在稍后的文章中，帕诺夫斯基采取了错误的、不明智的出发点，甚至

其兴趣和基点不只在李格尔，而在整个美术史的理论和实践。与我们从他早期对沃尔夫林的视觉规范的批评中所期望的东西相反，帕诺夫斯基当时所要论证的问题（除李格尔之外）不是置于这一事实，即艺术品被形式语言来作表面的描述，但忽视其意义与内容的问题，反而是兼顾形式与背景的方法，虽然所援引的是偶然保留在作品的关系与结构中的东西。帕诺夫斯基要通过与某些明智的认识论原则的系统性关联，看到两种美术史方法赖以为基础的假设的哲学检验：

> [80] 　一种纯粹历史的思考，不论其是否根据内容的历史还是形式的历史来进行，不是根据一个更高等的知识来源，而是从与其他现象的关系来解释艺术品的现象：追溯某种图像志的主题，从两种类型学的历史或其他特别的影响中得出某种形式的综合，来解释一个特定的大师在其时代关系中的艺术成就，或根据其在实际表现的整体综合中来研究的个人的艺术特征和方法，将彼此联系起来，而不是从艺术品自身存在的范围之外的一个固定的阿基米德点来决定它们绝对的位置和意义；甚至最漫长的"发展系列"也不过总是体现为它们的起点和终点必须是在纯粹的历史综合之中的线索。[36]

帕诺夫斯基并不是为历史课题的方案本身辩护。相反，他要求把在艺术品周围的文化条件的历史和作品在形式及发展顺序中位置的历史看作第二位和第三位的关系。在进行任何类型的历史研究之前，我们需要某种理解，将艺术品作为一种独立的在本质上能理解的现象，而不是作为一组现象的一部分或其他某种现象的范例。帕诺夫斯基提示，通过参照其他的艺术品（如沃尔夫林的方法）或参照发生在同一时代的其他事件（因而他否认他在批评沃尔夫林时曾采取的立场）来解释一件作品是不能令人满意的：作为哲学家，我们需要建立某种认识论的原则，使我们能够根据其自身内在的价值来看待作品，只有这样我们才能顺利地避开相对主义的陷阱。

我们作为美术史家为什么需要采用这种基本的方法？为什么要求我们甚

至在开始讨论作品的历史意义之前先完成这项额外的和困难的任务？其他学科的历史学家早已进行了这项工作。例如，"作为人类行为的历史"的政治史，能通过对因果关系的纯粹历史分析而令人信服，因为，政治事件与一件艺术品不同，不是现实内容"在形式上的实现"；一个政治事件"通过纯粹历史的调查和抵制与历史无关的解释"而得到详尽陈述。另一方面，艺术的活力不仅体现为可能或不可能偶然出现的某种题材的活力，而且其材料持久的物质形式也不是——用绍彭豪尔（Schopenhauer）的术语来说——效果或事件（Begebenheiten），不过是永久的产品或成果（Ergebnisse）。政治事件只有通过历史来解释，它们存在于一种因果联系之中。一旦改变这个系列，它们就不存在了。相反，艺术品具有使它们的位置不是作为链条中的环节的实在。在很多方面，一件伟大的艺术品成功地改变了世界的重心。"艺术品就是一件艺术品，不只是任意的历史对象"：

[81]

> 这种艺术思考的形成要求——通过一种知识的理论在哲学的领域内得以实现——建立一个阐释原则，在这个原则的基础上，艺术现象不仅通过与其他现象在其存在中的更广泛的联系而被理解，而且也能被一种植于其经验生存的领域之下进入其存在条件中的意识所知觉。[37]

因此，据帕诺夫斯基所称，"严肃的艺术哲学""最重要的代表"已是李格尔。他关于艺术意志的观念在"现在美术史探究"中是"最敏锐的"（aktuellste），因为它使艺术品从"隶属"的理论中解放出来，也给予它们的存在以一种非传统"所承认的自主性"。[38]正如我们所知的关于帕诺夫斯基早先对沃尔夫林判断错误的情况，我们也能辨别出他在其评论中对李格尔"艺术意志"的欣赏在于，在其精神实质的范围内来确定艺术品的存在，艺术意志"至少潜在地同时包含了内容和形式"。

更需要的是这样一个概念，李格尔的艺术意志"不是没有它的危险"，因为它困惑于或依赖于心理学和意志等令人烦恼的问题，以及将一种"意图"或"目的"的因素带入艺术品的想法，它的作用必须作明确的阐述。有

时，艺术意志似乎是难以解答的"艺术意图"（artistic in tention）的课题，似乎在结果上失去了它主要的理论效力。帕诺夫斯基力求语意的精确。让艺术意志（artistic volition）"包括整个艺术现象，即一个时代，一个个体或一个完整个性的作品"，为解释"个别作品后面的意向性"而保留*künstlerische Absicht*（艺术意志）一词。

[82]

现在很明显，如果帕诺夫斯基介入这场争论，他将遇到一些障碍。他表示一直在以李格尔作为他的先导，为了客观地陈述他在审视个别作品时所见的东西，而追寻一个在普通的关系网之外的"阿基米德点"。我们可以想象他被美术史的水晶球所深深吸引的样子。他紧张地注视着它，直到一个要求得到解释的事物突然出现在玻璃球中。在其迅即的呈现中，它是明亮的，轮廓分明的，但它是从他没有刻意留心的历史的（形式的与关系的）黑色浊水中浮现出来。那么，他能对此说些什么呢？如果他要回避性质的判断，如果他拒绝确定事物的历史位置，所剩下的便是陈述李格尔怎样将其位置与它们所出现的地方联结起来吗？

李格尔有几个理由不参与这个计划，帕诺夫斯基并没有立即认识到这个事实。首先，李格尔的艺术意志作为一个从集合名词（"时期、种族、整体的艺术个体"）得到其支持的概念被确定在与艺术意图相对立的位置上，而帕诺夫斯基则要它在理解"个体的作品"时排除这些因素。其次，李格尔的一批研究对象是由一种永远对艺术风格的阶段（"古代希腊""近东"，等等）有所敏感的历史意志所构成和锤炼的。再次，任何人只要了解他在《风格问题》中细致入微的图样，就能断言，李格尔是将它的理论置于对现存的经验证据详尽的考察之中。因为，李格尔的程序显然是归纳法的，它表明李格尔关于独立于或超越材料的范围的观点对帕诺夫斯基来说是奇怪的，姑且承认在李格尔那儿艺术意志是一个含糊的、有问题的观念，那么帕诺夫斯基不正在使它更含糊和更灵活，使它过分地实用化吗？厄内斯特·蒙特（Ernest Mundt）在这篇论文中作了简短的评说，同意泽德尔马尔（Sedlmayr）在他之前说的"帕诺夫斯基的定义（艺术意志）不仅和李格尔

[83]

一样含糊，而且还失去了李格尔概念的活力特性，李格尔头脑中的见识在这儿是一种真正的力量。"[39]

帕诺夫斯基在其论文的序言部分基本上没有和李格尔发生冲突。帕诺夫斯基援引早期理论家的权威和见解，仅是为了使他自己先验地依靠某种正确的知识理论来分析艺术作品合法化（可以肯定，在1920年，他已经对这项康德的任务持赞同态度，后面将会看到）。

他警告说，在材料的范围内和将对象置于假定性的研究之中来寻求一种解释的观点缺乏哲学的合理性。依靠外部的文献和内在的历史是不够的，在进入作品之前，学者必须掌握某些认识论原则，否则"存在于艺术现象中的基本观念"[40]总是躲避他们的控制。

我们可以注意在这个阶段，帕诺夫斯基还没有特别的阐释原则。如果有的话，它暂时还没有这么做。如同我们在他对沃尔夫林的批评中所见的那样，它总是非常明确地表达某些事情不是什么，而仍有些犹豫地说它尤其可能是什么。他论文的中间部分没有逾越这个框框，他花了大量时间竭力说明我们没有接受艺术意志的概念的各种方式。首先帕诺夫斯基就描述了三种反映这个词的运用情况的类型，他将它们都插上"心理学的"标签：（1）通过艺术家的意志和他（她）的心理及历史的境遇对艺术意志作直接证实；（2）通过集体历史境遇对艺术意志作更复杂的证实，集体历史境遇将断定在一件艺术品中"意志"是被同一时代的人自觉地或无意识地理解的；（3）在一件艺术品中艺术意志的证实依照它对当代评论家的影响，他们相信他们 [84] 和欣赏艺术的观众一样，能通过在他们自己的精神中所实行的审美过程的方法，将它从"审美经验"的"陈述倾向"中提取出来。

尽管我们期望发现帕诺夫斯基最快地取消对第一种定义的考虑，因为他希望避免任何"心理学"的解释，他主要的批评精力集中在这种分类。帕诺夫斯基的战略在这些早期论文中是明显不过的。在对李格尔和沃尔夫林的批评中，当他发现每一种美术史解释的错误时，他反复追溯他走过的道路，当他自己的位置按受挫的次数而退却时，读者在更大的疑惑中等待其最后的戏

剧的面貌。

　　帕诺夫斯基在第一个定义上花费了大量时间，因为他的来自各个领域的对手在这个角斗场上彼此相遇了。总的争论是怎样实现根据任何类型的文本作的阐释的有效性，这是使沃尔夫林和其他人头痛的问题，我们已经讨论了其中的一部分。坚持译解作者意图的主张也给帕诺夫斯基带来麻烦："伦勃朗和乔托为出现在其作品中的每一种东西所累"的看法……"不可能是正确的"。第二点，补充的部分来自19世纪后期心理学研究的发展。在这个时期，经验论心理学家正在发现一般的视觉经验不是一个简单的现象，当它第一次出现时，就是一个复杂的过程，综合刺激来自"在多种变化的知觉条件之下，依赖于不同的生活情境的全部感觉。"[41]当然，李格尔试图通过证明艺术品怎样被解释为一对视知觉的基本类型的体现，从而分析出视觉艺术的"风格"。

[85]　　对帕诺夫斯基和其他人来说，在美术史研究中对心理学证据的承认总是转换为一个古典的拓扑（topos）：为什么希腊画家波利格洛托斯（Polygnotus）不画"自然的"风景画之谜。罗登瓦尔特（Rodenwaldt）在一份重要期刊《美学与一般艺术科学杂志》的一篇著名论文中首次提出这个问题："在美术史上没有'能够'的问题，只有一个'将要'的问题……波利克内托斯（Polykleitos）能塑一个波尔格斯（Borghese）的击剑手，波利格洛托斯能画一幅自然主义的风景画，但他们都没有干这些事情，因为他们没有在其中发现美"。他表示要归功于李格尔和李格尔的"艺术意图"的观念，罗登瓦尔特断言，"波利格洛托斯没有画自然主义的风景画，是因为他不想画，决非因为他不能画"[42]。能力与文化环境似乎是不相干的。

　　帕诺夫斯基愤怒地指责——极详尽地——这种"不正确地欣赏"的心理学的解释。即使我们把重点放在艺术家的"意志"，以此作为分析的出发点（他总是忧虑地强调这样的行动过程将是多么无效），罗登瓦尔特的观点在逻辑上也是站不住的，因为：

意志仅使其自身面向某些已知的事情，在心理学的"非情愿"的概念［以"Nollel"（拒绝）和"non—velle"（不情愿）相对立］上来谈论"不愿意"干某事是没有意义的，在这儿一种不同于"愿意干"的可能性不是关于题材的讨论可以想象的：波利格洛托斯不是不能画一幅自然主义的风景画，之所以没画，是因为它"没有向他体现出美"，因为他决不会有意这么去做，因为他——根据他心理意愿的预定需要的效力——只是要画一幅非自然主义的风景。因为这个原因，认为他自愿地抑制不画另一种类型的画是完全没有意义的。[43]

他在讨论在个人的艺术意图中"能够"与"愿意"的对应时，帕诺夫斯基仍坚持他一开始就没有把艺术意志在任何意义上与个别的艺术家联系起来。如他早先所指出的，将艺术意志作为一种在任何历史意义上的"个别主体（即艺术家）的心理行为"来看待是蛮横与盲目的。和"预定的需要"一样，惯例的力量总是始终如一地限定艺术意图的指令。尽管它可能，例如，对从我们在所见的作品中所想到的东西来"推断艺术家的感觉状况"是有益的，但这种活动对真正解释意图是没什么作用的。即使遗留的文献对于艺术家关于他自己的艺术提供了可靠的记述，但我们仍只从对象本身或从"与艺术现象相等的"文献中获取我们的材料。这种研究只会把我们封闭在现象中，我们应该从我们外部的"阿基米德点"来研究。[86]

艺术意志的第二和第三个定义也使帕诺夫斯基卷入了当代的课题，但他对待这两个定义比第一个要粗略一些。他仅将"时代心理"看作一个比"个人心理"更为复杂和更难证明的说法，例如，沃林格的"哥特人"是一种从哥特式艺术中所具有的"奋斗性"的视觉证据中推断出来的人——"一种印象的人格化"。这再次引起了同样由艺术家的个性状况所造成的影响的问题。时代的意图是从"它被要求阐明的同一艺术现象""所推断"出来的。被沃林格在1907年看作一种效力的东西——"现在在其自身先决条件的基础上被用来实现对哥特艺术的理解的一个意图"[44]——被帕诺夫斯

基在1920年看作导致认识论混乱的根源。如同沃林格的阐释模式对"一种特别有意义的……人文学科"的研究作出贡献一样，它与帕诺夫斯基关于"一种方法论上能理解的艺术意志"与它所阐释的对象相区别的假设是背道而驰的。

[87]　　　最后，帕诺夫斯基脱离了当代美学理论，特别是在特奥多尔·里普斯（Theodor Lipps）的通俗读物中所创立的那种理论。用他的门生沃林格的话来说，通过他的艺术"移情"说，里普斯"迈出了从审美的客观性到审美的主观性的决定性一步，即美学不再以审美作为其研究的出发点，但是，对主体的沉思的活动仍会继续下去，并可能在由宽泛而一般的移情理论的名义所赋予特征的学说中达到顶点"。[45]帕诺夫斯基发现美学的真正主题远离美术史的研究，因为美学并不关心历史上的艺术品，以及创造了它们的艺术家，而只关心当前它在当代观众的心目中所造成的印象。

　　　帕诺夫斯基确信，所有关于艺术意志的三种解释都把我们引向歧途。只有当我们在追寻特定的和有限的资料时，它们才是有用的方法，而且它们肯定不是真正知识的来源。它们无助于我们理解一件艺术品所体现的整体艺术意图，其内在的联系仍然无法认识。帕诺夫斯基很快承认，李格尔从一开始就关心这些问题。不幸的是，他和他的继承者"过于从心理上得出"他们的解答。和李格尔一样，帕诺夫斯基是有意探寻一种适用于所有艺术品的类型学。他决心发现一个阐释的原则，它决不是主观性的，也决不会产生于艺术现象之内，或我们对艺术现象的直觉，它只会产生于艺术对观众的影响或某些假设的历史原因（形式的、文化的或个性的）。不过，就这篇论文来说，帕诺夫斯基的关键用语——如"内在联系"和一种"实在内容在形式上的实现"等措辞——仅是因为他无法提供理论指导而含糊不清地拼凑的。在分析一件艺术品时，我们知道不做什么和能做什么吗？论文其他部分的意图较为直率。

　　　就帕诺夫斯基争辩的基础而言，我们可以断定"艺术意志作为一种可能
[88]　的艺术科学知识的论题不是一种心理学的实在"[46]。我们从帕诺夫斯基为

反对沃尔夫林的思想而在早期论文中所收集的证据中知道，艺术意志对于抽象的概括毫无所为。沃尔夫林系统阐述的一般风格特征"直接导向一种关于特定风格的现象分类"，但对于从内部观察特征却不起作用。如果我们的分析是要实现任何有价值的东西，我们必须尽力达到对艺术作品构成其自身或按其自身语言将其所有因素归于一体的方法的某种理解；我们需要某种方法"发现在风格上构成其所有特征的原则，并能从根本上阐明风格的内容和形式特征"。[47]这个阐释原则首先必须重视艺术现象特征的完整，在沃尔夫林的方法中，一种风格的综合取决于援引大量作品的比较。李格尔的方法尽管有一些长处，基本上是对于风格的历史演变的一种丰富而具有想象力的综合。据帕诺夫斯基说，李格尔非常注重"巴洛克艺术"或"荷兰巴洛克艺术品"或伦勃朗作品的整体情况的材料——从一般状况到较详尽的细节，但很少或根本没有谈到具体的作品，如《夜巡》。

那么，艺术意志完全不是建立在对任何类型的综合之上。它必须展现自身，或进一步说，展现其孤立的"内在含义"（immanenten Sinn）——一种围于自身物理存在之中的直接含义：艺术意志必须被引向"（对我们来说只是客观地）存在于艺术现象之中的最终含义"[48]，或艺术意义与此是同一个意思。再回到罗登瓦尔特的例子，帕诺夫斯基在一个注脚中指出，"波利格洛托斯既不希望再现，也没有能力再现一种自然主义的风景，因为这类再现与5世纪希腊艺术的内在含义是互相矛盾的"。[49]

通过这些看法，他们在文章的一半之多的地方提出来的，我们得到帕诺夫斯基所要使用的李格尔的专用词"艺术意志"的第一个实际定义。不幸，如仔细考察两段节录的话所证明的那样，新的定义很快被老问题弄得陈腐不堪了。首先，一种强烈的实证主义信念被明显表现在这样的观点中：一个分析者能够"客观地"对待他或她所处理的材料，能不仅为现时而是为所有的时代提供一种有效的解释（对我们来说只是客观的）。这种观点来自——或可能对立于——一种普遍的相对主义的绝望。20世纪初的理论家从各个不同的领域希望使他们的研究与既定的科学论述的原则相一致。可以肯定，帕

[89]

诺夫斯基的这篇文章也证明他没有例外。尽管学术观点的气候如此，我们仍期望看到帕诺夫斯基因各种原因而更加敏锐地运用客观性的观念，主要因为他已不时使自己公开面对这个课题。例如，在写于5年前的论沃尔夫林的文章中，帕诺夫斯基所有争辩的基础是确信艺术品是心灵的产物，是由文化所体现和凝聚的那种形式，虽然理智通过世界作出反应。但是，他不能迈出下一个合乎逻辑的步骤，无法承认美术史家是在同样的条件下获得对艺术家所创造的作品的感觉。在帕诺夫斯基的理想方案中，从美术史的阿基米德点中产生出来的美术史，应该说是保持在时间之外（"对我们来说只是客观的"），尽管帕诺夫斯基同时承认（甚至在这篇论文的这个观点上没有一丁点嘲讽）所讨论的作品仍被固定在时间之内。

特别是在同一论文中其论述的基础上，我们可以认识到这已察觉出的难点反映了帕诺夫斯基在早期生涯的这段时间对其理想的一种不正确的评价。而且，这种不一贯性是帕诺夫斯基的特点。的确，他继续提到考察单个艺术品的必要性："单个的艺术现象"在他心目中仍有至高无上的地位。稍微细[90]读他的词句就反映出，尽管他的主张自相矛盾，但在相当大的程度上他们是根据这一信念来写作的，即美术史的风格在一个历史阶段内的有序化是决定性的。他关于艺术意志的定义的限定部分证明了这个观点："波利格洛托斯既不希望再现，也没有能力再现一幅自然主义的风景，是因为这种再现与5世纪（原文如此，下同——译注）希腊艺术的内在意义相矛盾。"从他的其他一切言论来看，帕诺夫斯基显然是要实现一种对作品在其自身条件下的内在意义的兼容，同时我们发现他是把单个作品看作5世纪希腊艺术整体的一个缩影。

问题变成了在一个系列中的环节。一个分析者在没有普遍性的条件下讨论特殊性能走得多远？反过来亦如此。两者之间的关系特别烦恼着新康德主义和阐释学，帕诺夫斯基在他的著作中无意识地显露出在方法论上同样的窘境。解释的程序应该从个别的现象扩展到一般，或我们可以利用我们关于其总体的风格和文化的发生学知识，将孤立的个别作品置于前后关系之中吗？

或者我们理解总的趋势仅因为我们精确地整理了个别的作品吗？给帕诺夫斯基带来麻烦的问题是很明显的：我们怎样只从一个例子（如他根据波利格洛托斯所提倡的）的检验来推断5世纪希腊艺术的内在意义呢？可能，波利格洛托斯对主题的选择和形式因素的结合仅是脱离常规的，不完美的实现，甚或是革命性的变更。

　　其他的问题应运而生。如果我们以某种方式达到这种内在的意义和这种艺术意志的实现，那么根据帕诺夫斯基的理论，我们发现在形式与内容之间完全人为的区分是站不住脚的。形式与内容不是风格的双重根源，如沃尔夫林所断言，而是"一个原则和同一原则"的表现，"一个共同的基本趋势的客观化"。"趋势"朝向何方？朝向心灵、文化及其他的艺术品吗？他指出，给这些趋势"下定义""确切地说是权威的《美术史原理》的任务"，[91]但很显然，只有当我们在整个时代的范围内作了比较时，这些趋势才会明确。在倾向性上试图比李格尔有更多还原性和更少的心理学成分，帕诺夫斯基的论文几乎没有留下更多的东西供我们讨论，只能取决于我们自己怎样看待这种情形。

　　在这篇文章中无法清理出来的这种关于艺术怎样"操作"的不一贯和含糊的观念产生了它们自身的矛盾和模棱两可之处，有时把"界限"变成纯粹错综曲折的迷宫。帕诺夫斯基在心中某处有一个中心，但它避开了达到它的迂回与间接的方式。因此，他使结果作为他的起点，并自信地揭示出他一开始就希望我们会自然而然地被引向他所作出的结论：艺术理论应该与一种确定不移的知识理论相一致。

　　为了说明这个观点，帕诺夫斯基引用了康德的《绪论》中关于"空气是灵活的"论述。根据康德的论点，帕诺夫斯基认为我们能从历史的、心理学的或语义的方面来看待这一段话，我们考察艺术品时也是一样。被给定的一个词语或视觉的"表述"，我们可以采用任何一种分类来看待它。我们可以把它置于一种历史的前后关系中，或者我们可以把重点放在其创造者的主观性的预先安排上，或者我们可以检验其"语法"结构。对于艺术品，首要的

两个考虑显然是关于含义和内容的问题，而第三才是乞求形式主义的分析。艺术理论不会按超出这三部分所划分的倾向来处理——可能李格尔某些思想的含义是个例外。

　　不过，帕诺夫斯基说（注意康德），我们必须努力克服分析活动中的习惯模式。为了认识论的目的，我们应该割断将作品与相关的三种类型有联系的所有线索，代之以明确地关注包容在作品之内的"纯知识"或"认识的内容"（*reinem Erkenntnisinhalt*）。至此，问题很清楚了。但是有什么东西留给我们讨论呢？按帕诺夫斯基的说法，是作品固有的起决定作用的原则（从因果性理解的形态——*Gestalt des Kausalitätsbegriffes*）。我们必须根据康德关于知识的格言找到一种领会艺术品现象的方法，"判断自我"的心灵怎样与空气和灵活的思想结合起来，它们的关系显示出其论点属于科学的领域。[50]语言是深奥的和口头的，但帕诺夫斯基似乎在说一种基本的或恰当的反应应该反映出艺术品内在的秩序或正确性——它所符合（或不符合）的方法。简言之，即它能说得通吗？艺术作品体现出一种创造了我们对世界的体验，而不是源于对它自身的体验的本体论主张吗？

　　一件作品之所以成为艺术在于其贯通性的效力，这种贯通性与科学中因果性的思想相类似。我们应该能够"检验"一件作品内在原因的真实性，如同我们把康德的论述扩展为一种"如果……那么"的命题便能明确地证实其论述一样。一种原因的假设应该是可以检验的，其逻辑性应该使它内在地结合在一起，而不顾及其最终的意义。帕诺夫斯基毫不动摇地强调我们需要某种可行的方法来发现作品的合法性，而不追求从作品外部来证实。他没有为在一种陈述和一幅画之间画等号作辩解，没有证实这种类比法的合理性，没有为运用于一件视觉艺术品的程序提供准则。这种方法专一而孤立地需要我们近视的视觉。像在科学论文的范围内所陈述的段落一样，一件艺术品有某种可证明的本体论属性。它假定一个关于存在与再现的本质的特殊"论点"，能通过思考关于起因概念的观点而显示出来，在这种前后关系中，"起因"只涉及构成个别作品的内在动力，而不涉及其存在的外部条件，如

[92]

文化的或美术史的因素等。

我们已经接近艺术理论家能有效地运用李格尔的艺术意志的概念。艺 [93]
术意志应揭示作品内在的"需求"，深藏于作品内部并与个别的外表无关的
一种需求受结果或原因（这次是在更广泛的意义上）的安排，但无法证明
一种统一在整个艺术现象中的观念的存在。帕诺夫斯基建议，保留艺术意
图的概念，但谨慎地限定词的含义。从"艺术的"一词想到，我们意指的
不是"艺术家"，而是"活生生的艺术品"。艺术品必须根据其自身的尺
度——其自身的"坐标"——"其自身存在的条件"来考虑。唯恐这种分析
与形式主义看来近似，帕诺夫斯基特别提到他心中有另外更值得关切的东
西。作品的内在意义被揭示之后，然后，也只有然后，它才能与更大的概
念和像"线条的"或"块面的"那种描述性词汇发生关系。分析者决不要
试图在进行他们最初的敏锐观察之前就把风格的范畴和附随的词汇带入他
们的解释。作品必然把重点放在自身，必须创造出它自己在"判断着的观
察者心中"的存在条件。这应该是"创造先验的有效范畴的艺术科学的任
务，这些范畴……能被运用于作为作品的内在意义的确定尺度来研究的艺术
现象"。[51]

李格尔试图完成这个义务，但他是一个被自己选择的范畴所限制的幻
想家。"视觉的"和"触觉的"是以"经验主义的……心理学"的资料为基
础的词汇，任何"心理学的思考"不可避免地"把艺术和艺术家、主观与客
观、现实与理想混为一谈"。很明显，李格尔的概念在某种程度上"起作
用"，但它们在功用上是简略的，因为它们决没有"彻底地"体现艺术现象
的特征。例如，中世纪艺术或伦勃朗和米开朗基罗的个性化作品仍需要被
"分类在这种客观／主观的轴线之外"。帕诺夫斯基说，这两个词作为艺术
家自己对客观的潜在精神（geistige）的态度是有效的。"在一件艺术品中有
效的艺术意图仍必然严格地与艺术家的感觉区分开来。"触觉的"与"视觉 [94]
的"是超心理的概念。帕诺夫斯基的立场与前篇论文中清楚表述的论点有了
明显的变化。他不同意沃尔夫林所提出的假设：眼睛与世界的关系不仅是

"生理的"，而且是"心理的"。

至少，李格尔的范畴不再以对整个现象的一般化说明或概括为目的，例如，像沃尔夫林在线条的与块面的概念中所做的那样，而代之以"对作品内在意义的分类"。李格尔超越了在他以前的任何美术史家，将美术史置于一个完整的哲学或认识论的基点上："作为李格尔所采用的一种方式对待——恰当地理解——纯粹的历史认识和重要的个别现象的分析，以及对它们在艺术史中的关系的阐述，只不过如同知识的理论对待哲学史一样。"[52]

帕诺夫斯基再次扼要地讨论了李格尔，我们并没有得知论文中关于范畴的结论可能取代李格尔的结论。帕诺夫斯基花了很多章页指出，如他对此的理解，需要新的超验的（先验的艺术科学的）阐述范畴的发展，但不幸他对它们的实质仅作了一般的说明：

> 但是这些范畴陈述的不是由创造了经验的思想所采用的形式，反而是艺术沉思的形式。目前的论文完全没有采用我们称之为先验-艺术史范畴的演绎与系统化的方法，而仅试图保证艺术意志的思想不受错误的解释，以及澄清一种在追求理解概念的活动中方法论的先决条件。我不打算追寻超出这些提示的这种艺术沉思的基本原则的内容和意义。[53]

文章的结尾同样采用了我们在帕诺夫斯基对沃尔夫林的批评中所看到的调解的语调。美术史的情况再次证明不是真正处于危险之中，帕诺夫斯基首先提示的状况可能是事实，这个学科最终需要的是一种更加精确的程序。

[95]

事实上，在竭力证明前人怎样启发式地补充新的种类时，总结性的一段概括甚至赞扬了一种更加传统的分析方式。帕诺夫斯基似乎忘记了他仍然没有用专门术语来陈述新的方法。例如，一种"先验的艺术科学"完全没有"占据纯艺术史陈述的地盘"，为了提供一个完全的画面它甚至需要"历史的"资料：我们必须"运用文献明确地建立起特定艺术外貌的纯粹现象的理解"。例如，文献不仅能"证实"而且实际上也"重构地"或"注释性地更正了"艺术意志的某些先决条件，但它们仍不会"使我们放弃为获取艺术意

志本身的知识而深入到表象范围之下的努力"[54]。

　　和他的很多追随者一样，帕诺夫斯基承认历史的探究自然而然地提出了一个特殊的问题。尽管文章的题目是针对李格尔，但实际上它是一个长篇的和稍微有些曲折的抗辩，即为发扬一种无情的客观分析艺术品的方法所作的申辩，这种方法将使对象从某种潜在的历史与心理的批评所强加的负担下解脱出来。帕诺夫斯基没有提供具体的细节，只是倡导一种在美术史解释中普遍适用的理性程序的纲要："普遍的艺术范畴"，用胡塞尔批评性的语言来说，"独立于所有的具体经验，所有的心理事实，及所有的历史时期"。[55]他指出，我们需要发现一个独一无二的永久的阿基米德点，从这个点来解释各种文化的人工制品，因为人工制品和它们所体现的文化情绪只提供固有的解释原则。从历史上残存下来的文化变迁的遗物需要分类，因此能从这个远视的点上看出差异，而不仅是互相参照。为了认识和讨论艺术作品中的"统一性"和"因果性"，把它们自身提高到一个先验的位置和认识论的位置，是自觉的分析者义不容辞的责任。 ［96］

　　虽然我们肯定能够指出帕诺夫斯基在专一性上的不足，以及因为缺乏程序的准则而使人失望，但他证明了自阿尔伯蒂以来试图把艺术品的讨论置于哲学基础之上的所有真正伟大的艺术理论家的一种抱负和眼界。他所争论的由艺术史的共同性所提出的关键性问题是一个古老的话题：在伟大的艺术品中创造"理想的统一性"的是什么？我们能从作品非凡的呈现中得到什么？由于其新康德主义认识论的基础训练，确实，从论文的大部分章节中可以看出他在尽力发现"艺术作品"怎样"像特殊类型的推论的思想"[56]，但我们已能看到对帕诺夫斯基从相反方向的估价。在他论李格尔文章中的最后分析已是一种转弯抹角和筋疲力尽的努力（帕诺夫斯基语），来指明语言能够与一种单一和有序的视觉再现的本体论功效的冲击相称的那些方法。

4 同时代的课题

　　一个作家的意义。不论是否诗人或哲学家或历史学家……主
要不是存在于其作品之中的自觉意图，而是，如我们现在所见的那
样，存在于其作品中冲突与想象的明显不一致的性质……文明生
活的任何形式被维系在某种否定或颠倒的投入、感情的投入，以
及……编造的神话和投机的假设的投入，对于在稍后年代中彻底超
然和科学的眼光来说，这些形式似乎是一种疯狂，或至少是一种在
幻觉中的沉溺。……一般只有在回顾中我们才能理解为什么一种利
害关系——在这个词被滥用的意义上可能被看成边缘的、学术的和
学院派的时候——实际上是一种具有广泛关联的算计，在一种明显
异己的，甚至是浅薄而典型的价值冲突的题材中的算计。

<div style="text-align: right">斯图亚特·汉普夏尔</div>

　　在20世纪20和30年代，帕诺夫斯基并不是唯一通过特定的美术史评论与
一个完整的认识论基础相联系的人。前面说过，沃尔夫林的一代"是杰出的
'哲学家'的一代"[1]。在当时的重要杂志中，许多思想家所追求的哲学体
系对于采用新的分析单件艺术品的原则，或服从完全围绕着主观性的需要，

都取排斥态度。"使一代解释家所面临的根本问题是关于绘画的起因怎样被清楚地表述出来，及怎样合适地表达与其传达的任何含义相对立的绘画的自律性。"[2]实践的美术史家和思辨的艺术理论家都被卷入争论之中。帕诺夫斯基直接对沃尔夫林、李格尔和罗登瓦尔特作出了反应，如我们所知，他所恢复的论题也同样在其他作家的著作中提出来了。因此，在我们离开美术史的领域而冒险更深地涉足于新康德主义哲学的地盘，去探讨恩斯特·卡西尔对帕诺夫斯基具有深远意义的影响之前，应该在这种关于艺术体系的推论中，及概观20世纪20年代产生在形式主义和作为文化史的艺术的新著作中的一些方向，勾画出几个趋势。

[98]

当科林·艾斯勒（Colin Eisler）在为《美国风格的美术史》作传记性研究而访问一些老学者时，他发现学者们"在理论王国中陷入没完没了的争论，无数的白纸黑字被'倾泻在《艺术科学时论》和其他杂志的长篇大论中……今天值得……重读它们……当它们被写出来时还不能完全肯定它们所意指的东西"[3]。去追溯现在看来已被遗忘的一场争论的线索的任何细节都将是一项费力不讨好的任务，但是我们可以从较常引用的文章中随便抽出几个例子[4]。

1913年，汉斯·蒂泽（Hans Tietze）出版了《美术史的方法》，这本书总结了当代美术史研究的方法论基础[5]。同时它试图在一个新的方向中改变美术史研究的进程，并乐观地暗示出它能解决一些长期争论不休的问题。蒂泽以黑格尔式的敏感，得以和帕诺夫斯基同样的热情，在五年后解释了为什么美术史必须区别于其他历史陈述的类型。无疑，他说，"一件艺术品是一种凭感觉可领悟的事实"，并能与其他种类的历史文献发生联系，但每一件艺术品也被"孤立"在某种基本的方法中，得服从它自己内在的逻辑。[6]

不过，蒂泽对为了"科学"分析而将艺术品"分类"的要求提供了传统的理由吗？[7]这样一种分析的过程要求一种关于所采用的各种分类方法的决断。如他所察觉到的，在美学（Gesetzwissenschaft）和实在的美术史（Tatsachenwissenschaft）之间的冲突是大多数当代方法论困惑的根源。蒂泽

[99]

大段引证当代美学论著，试图通过使美学和历史观点"相互的宽容"——或进一步说，它们作为彼此"干杂活的"而相互依存——来填平新的艺术科学的鸿沟。[8]占统治地位的形式主义方法不过是一门新的图像志，20年后由帕诺夫斯基的《图像学研究》所认可的一种陈述方法转变的必经之路。[9]

随后出版的蒂泽的"手册"，不那么雄心勃勃的论文基本上分为两个大类：一些选择对证李格尔和沃尔夫林的思想，另一些选择面向一种所谓科学研究方法的局限和功用。但实际上这两类是重叠的，因为论题的基本关系被交错在一起（在帕诺夫斯基的论文中也显然是这样），特别是当分析者乞求唯心主义与实证主义解释模式之间的区别的时候。

通过攻击李格尔和沃尔夫林的观点来明确表达他们自己思想的理论家总是很尖刻的。1917年，恩斯特·海德里希（Ernst Heidrich）将任何进化论美术史家——从瓦萨里到李格尔——的著作都称为"一个巨大的杜撰"，因为它明显地轻易将两个时代连接起来，几乎总是从古代直接进入文艺复兴，而不顾及中世纪[10]。阿道夫·戈德施密特（Adolph Goldschmidt）在很多场合拒不承认李格尔和沃尔夫林的"形而上的推测"而代之以"分析的、形式的和历史的"作品分类的科学[11]。伯恩哈德·施魏策尔（Bernhard Schweitzer）和埃德加·温德（Edgar Wind）"选择沃尔夫林作为他们的攻击目标，指控他的形式史的理由与帕诺夫斯基指控李格尔的理由是相同的。一方面，他们困惑于沃尔夫林对偶式的范畴仍不是足够"基本的"或简洁的。因为文艺复兴和巴洛克之间的强烈对比不是根据先验的原则建立起来的，它[100]们似乎超出了"纯粹（科学的）定位和分类"[12]；另一方面，温德的论点同样类似于帕诺夫斯基对沃尔夫林批评的观点，宣称一种纯粹分类的陈述实际上适合某些美术史的"问题"，但决不会不淹没更重要的"意义"的课题[13]。威廉·平德尔（Wilhelm Pinder）要求完全漠视沃尔夫林和李格尔的工作，重新发展风格的概念；他发现前辈理论家的工作过于"简单"而无法采用。他预见到40年后库伯勒（Kubler）的工作，平德尔反对"一种风格为一个时代"的观念。这种观念预先假定"一种单一趋势"在每一类艺术内的

支配地位[14]。"当代艺术的成就显然不是都在同一艺术发展的水平上。不仅在不同的艺术门类中，哪怕在同一门类的艺术中，我们发现或多或少地，'当代一些'，或多或少地，'先进一些'的作品，似乎有的作品冲在其时代的前面，另一些则拖在后面。"[15]除了攻击李格尔和沃尔夫林，理论家也以无限的积怨向两个"体系"的每一种其他解释发起挑战。例如，亚历山大·多纳（Alexander Dorner）认为帕诺夫斯基在他通过先验的演绎范畴对"艺术意志"的知识的要求中，犯了"混淆"美术史方法和美术史的"混乱"错误[16]。

　　第二类理论家试图清楚表述美术史能被运用的、更加"科学的"，或用帕诺夫斯基的话说，至少能以认识论来证实的方法。理查德·哈曼（Richard Hamann）和卡尔·曼海姆（Karl Mannheim）分别在几年中写的文章是两个著名的例子。哈曼宣称一个分析者有责任修正迄今已写下的文献来源，如果它们看来与纯经验（视觉）的资料结果相冲突的话。曼海姆捡起当代历史循环论的议题并提出疑问，是否任何门类的历史都永远具有"科学的"价值，但希望将某种东西赋予历史的历史学家至少可能使他的研究遇到两个标准："其一，一件作品的解释必须避免矛盾，必须在阐释中符合作品的每一个感觉得到的特征；其次，就这些作品能被文献或其他客观材料确证而言，也必须与作品产生时的历史情况相一致。"[17]在维也纳，尤利乌斯·冯·施洛塞尔（Julius von Schlosser）编辑了一部从古希腊到19世纪艺术史与艺术理论专著的概观——《艺术文学：新艺术史史源学手册》（1924年）成为各类学者经常查阅的一部文献参考著作[18]。社会学家马克斯·韦伯（Max Weber）以一些中肯的有关"风格"概念的评论进入到竞争之中。按照他的判断，"风格"应看作不过是一种"理想的有限的概念"，一些特殊的例子在此背景下为了讨论的需要而能被划分出来[19]。

[101]

　　图像志，尽管它缺乏一种明显的理论倾向，也应在这种经验主义的前后关系中有所涉及。他们被吸引在半个多世纪的档案研究中。[比亚洛斯托基（Biatostocki）指出，"19世纪下半叶历史科学的普遍高涨给图像志研究的发

展施加了强有力的影响"］[20]图像志学者反对19世纪后期著作中非常典型的对艺术品纯粹审美的方法。在他们试图采用的一种对体现在形象中的题材的陈述性分类中，他们实行严密的客观性和"科学的精确性"，所造成的结果几乎成为美术史的一门分支学科。[21]

10年后，理论上的新实证主义观点在泽德尔迈尔（Sedlmayr）的创见中达到了顶点，他实际上所相信的是一种维也纳学派的艺术史科学（Kunstwissenschaft）。他"从开始就坚持对原始资料、艺术品的考察的陈述；他强调历史的事实；他集中分析结构性的构图；这一切都标志着从唯心主义的历史向一种关注事实的经验主义的转移"。[22]他的目标仍然是传统的。其唯心主义的"第二类科学"——更加关注理解，建立在第一类科学的观察资料的基础上——努力解释和评价在更大的精神结构分析（Strukturanalyse）中的结构构图的原则。[23]可以回想一下，这种所谓"严密的科学方式"最终导致某些相当"荒谬"的事实的发现。在《中心的失落：作为时代的特征和象征的19—20世纪的造型艺术》中，泽德尔迈尔谴责在缺乏一种"神圣"概念基础上的现代艺术；和他之前的斯宾格勒（Spengler）一样，泽德尔迈尔不考虑印象派及其追随者的作品，视其为一种"纯粹文明"的创造，不是一种伟大"文化"的至高无上的产品。[24]

[102]

另一些学者，更加明显地关注将思考运用于实践，将他们的理论基础置于更加传统的研究观念：特殊艺术品的讨论。时代和风格仍旧是有意义的研究题材，而且与陈述和解释现实的物化对象的意义同样重要。当然，这个过去艺术的世界根据它是否被形式主义者和历史关系论者来考虑而变化。仍是独树一帜的帕诺夫斯基——如果我们把他论述李格尔和沃尔夫林的文章中所争辩的主要题目排列在一起的话——似乎准备对两种美术史最后的发展表示同感，为概括起见，我们一方面通过"结构研究"学派，另一方面通过瓦尔堡和德沃夏克的著作来证实这一点（虽然德沃夏克在很多方面更多地体现为二者之间的桥梁）[25]。

结构研究学派，由李格尔的思想发展而来，活跃于德国和奥地利，20

世纪20年代主要集中在维也纳。其代表人物古多·冯·卡施尼茨–温伯格
（Guido von Kaschnitz–Weinberg）的很多观点与帕诺夫斯基接近。例如，他
追求基本的分析范畴能作为一种独特的、孤立的陈述与艺术品达成妥协。通
过系统阐述一种结构范畴的体系作为存在的基础（例如，无物的空间与坚实
的物体之间的联系），然后通过说明为了制造一件艺术品，各种文明怎样在
这些范畴之间选择或调和，卡施尼茨希望"能够从作品的形式演绎出……由
它所断定的关于存在、知识和价值的全面的主张"。[26]他特别将他的思想 [103]
运用于埃及雕塑和罗马建筑的研究。由于注意对一件作品的内在结构及某种
文明怎样"理解"空间的基本阐述，他能够推断他所思考的东西是关于运作
在一种文化中的思想机构的关键性论据[27]。这样，形式成了内容，他在本
质上的实证主义阐述导致意义更加广泛的命题："艺术品作为一种综合的隐
喻……结构而出现，在这个结构中所关系到的广泛的人类经验（并非唯一
的，甚至不是主要的，那些经验被特定在直接的感觉–知觉的行为中）被按
等级和在同一水平上被严密结合起来。"[28]

　　德沃夏克在结构分析学派的思想形成的20年前就在维也纳受过李格尔和
沃尔夫林的视觉分析技术的训练。1904年，在他首次出版的著作中试图区分
凡·爱克（Van Eyck）兄弟在根特祭坛画的创作中的不同作用。[29]除了在
鉴定学上这种决定性的实践，他也将凡·爱克兄弟置于更广阔的15世纪尼德
兰艺术和文化的环境之中，这是帕诺夫斯基在49年后的《早期尼德兰绘画》
（1953年）中所竭力仿效的研究方案。和李格尔一样，德沃夏克主要是一个
严格的进化论者。"通过将凡·爱克的艺术放入一个更大的环境背景之中，
德沃夏克构想出一个从早期文艺复兴到印象派的连续演进的发展，更加伟大
的自然主义实现在这种发展之中，他强调，是由于不断增长的技术和在1400
年前后把意大利14世纪艺术形式的价值吸收到北方的手稿装帧。"[30]

　　不过，德沃夏克不仅仅是李格尔的学生。在狄尔泰的思想史
（Geistesgeschichte）和黑格尔传统的唯心主义历史著作的启发下，在闻名
欧洲的讲学期间，他逐渐强调从所讨论的作品或时代勾画出整个世界观的

必要性。在《哥特式艺术的唯心主义和自然主义》（1918年）中，他将艺

[104]

术品解释为一种反映了后期中世纪世界所有文化现象的时代精神的体现，
从而追溯出一种文化与另一文化的一个侧面之间主题的类似或比较，如同
帕诺夫斯基在33年后的《哥特式建筑和经院哲学》（1951年）中所做的那
样。1920年，他明确表达了他关于作为精神史的美术史（Kunstgeschichte als
Geistesgeschichte）的观点："艺术不仅仅存在于形式任务的发展和形式问题
的解决；它总是首先致力于观念的表现，这些观念在人类的历史及其宗教、
哲学、诗歌中统治着人类；艺术是精神史整体的一部分。"[31]因为他提出
一种艺术形式与产生它的宗教和哲学环境之间的联系，所以，德沃夏克将他
研究的重心从因果关系的概念结构转移了。他将艺术看作、用他自己的话来
说，不过是"一种世界观"的反映……"（这种世界观）对模仿自然的每一
种形式预先设置了一种特殊的限制。"[32]

在内心深处，德沃夏克仍是一位彻底的维也纳学者，像李格尔曾做的
那样，他有意将自己限制在风格和形式的问题[33]。他利用艺术品的外部材
料的唯一理由是创造一个背景，从这个背景来观察风格形式的循序渐进。
在维也纳学派［从德沃夏克到斯特尔兹戈斯基（Strzygowski），到结构分析
学派，最后到泽德尔迈尔］——黑克舍尔将其特征概括为"当时美术史学
科中最强大的堡垒"——伟大学者的集体工作中，据迈耶·夏皮罗（Meyer
Schapiro）指出，"对含义和对历史演变原因的涉及"——"一般是边缘
的、或高度公式化和抽象化的。"对德沃夏克来说，"对一种风格的分析和
对风格演变的深入研究是作为一门科学的美术史的基本任务"。[34]虽然他
以作为精神史的美术史而著称，但他再呼吁返回到"对一种具有可研究性
的美术史"事实的"研究"（Erforschung des erforschbaren Tatbestandes der

[105]

Kunstgeschichte），以及对"他某些没提及姓名的同事所进行的文化——历
史的非法入侵"的危险提出警告[35]。

指出这些同事中一人的姓名是很容易的事。阿比·瓦尔堡便是第一流
的文化侵入者。在1912年10月——按黑克舍尔的说法，"图像学诞生"在这

一年的这个月——在罗马的美术史国际会议之前，瓦尔堡在其演讲的结论中谈到他把对什法洛尼亚宫（Schifanoia Palace）的黄道十二宫图的宇宙论研究作为"一种图像学的分析"，"并不使这种方法置于边界警察的限制之中"[36]。他毫无所失地突破了边界，闯进任何领域去冒险，从家庭日记到占星术的象征主义，再到人类学方面的报告，这一切在他对古代、中世纪和文艺复兴形象的"历史辩证"[37]的阐释中发挥了作用。

瓦尔堡的生平、著作和形象已在贡布里希爵士的瓦尔堡传记中得到全面论述[38]。他对学术事业最不朽的贡献肯定是其私人的"瓦尔堡文化科学图书馆"。一个折中的和有独特风格的图书馆在今天的伦敦仍反映出瓦尔堡对70年前的汉堡的多方面兴趣。这个图书馆早在1900年开始构想，其后的15年间在家庭的财力资助下陆续配齐。最初，在其老师兰布雷希特（Lamprecht）的《世界史》的启发下，据弗里茨·萨克斯尔（Fritz Saxl）回忆，瓦尔堡根据"择邻而居的规律"，把他不断扩充的财富作了分类："所有的书籍——每一本书都容纳了其或多或少的一些资料，并由其相邻的书来补充——应该通过它们的书名来指引学生感知到人类精神及其历史的基本力量，这种思想是最重要的。"[39]

大量的东西被明确地组合起来。瓦尔堡追求一种"近乎着迷地狂热收集的形式"[40]，他总是密切注视新的材料。论神学的书紧靠在那些与艺术史资料相关的书旁边放着，人类学研究与家族记录和炼丹术手册并排放在一起。在瓦尔堡领悟到这种关系的地方，都会在目录上标注出来。他理解自己作为历史学家的作用，并知道他的图书馆为人的研究服务，在贡布里希难忘的记述中，它是作为一个"地震仪测出遥远地方的地震所带来的颤动，或是一架天线接收遥远文化的波音。他的设备，他的图书馆，是一个接收站，用来收集这些影响，并在这个过程中把它们置于控制之中"[41]。[106]

图书馆作为一项个人的事业出现在回顾中是罕见的，彼得·盖伊（Peter Gay）的《魏玛共和国》告诉我们，一般说来尽管有军国主义的猖獗，但学院的建立——例如，柏林的精神分析学院，法兰克福德语政治学院、社会研

究学院——和强烈地追求人文主义的知识，在第一次世界大战后充满活力的德国的社会中仍是很普遍的[42]。黑克舍尔也是那个时代的产儿，"确信不仅感觉得到，而是绝对需要提到在这个时代从各个彼此不同的领域，从美术史学中所创造的业绩，如同爱因斯坦的理论、弗洛伊德的精神分析方式，无数技术与社会的进步，电影和摄影，最后都不是微不足道的，是造型艺术的成就"[43]。它们似乎从一个相互矛盾的文化形势中产生出来——用盖伊的话来说是从"两个德国：一个是军事上虚张声势的德国，拒绝服从权威，侵略别国的冒险，一味地专注于形式；另一个是抒情诗、人道主义哲学和和平世界主义的德国"——智慧的活力消耗在这样的目标上：反映出一种"比最后在1918年12月第一次世界大战结束时宣布的魏玛共和国更加悠久的魏玛风格"[44]。

[107]　　　虽然瓦尔堡出版的著作很少[45]，无法说明他在理论上具有和他的图书馆那样的意义，但他在美术史研究中发挥了相当大的影响，在绘画艺术的研究中引进了一个新的体系。大多数讨论瓦尔堡方法的理论家首先是根据"它不是什么"来叙述他的工作，例如，仅知道瓦尔堡的姓名和他关于"符号"的工作的美术史家一般认为他的成就在于图像志。将瓦尔堡与这种"美术史的支系"联系在一起的看法，被贡布里希称之为一种"歪曲"，他说瓦尔堡依靠图像志的研究，他和大多数同事在两个世纪之交"耕种的这片土地"，仅是作为"初级的阶段"，帮助他在图像学的中心工作——符号的论证中的一种"边缘"活动。[46]

　　将瓦尔堡与任何类型的风格分析或精神史的观念联系起来，也是对其工作的曲解。尽管一些批评家不断把德沃夏克和瓦尔堡的思想进行比较，因为二者在某种程度上都与视觉艺术和思想的其他表现形式之间的相似性有联系，但二者的不一致大得足以说明在德国美术史学中两大对立"阵营"（形式主义和历史关系论）之间的鸿沟。[47]瓦尔堡的研究重点是"陷于选择与冲突形势中的个体"[48]，而不是维也纳学派中的风格与时代。他通常不使用像时代精神那种在历史循环论方法中的一般概念来解释艺术，而是力求阐

明具体性和特殊性。

一些追随者不确切地把瓦尔堡的方法概括为一种文化科学（与艺术科学相对立），一种从对"为艺术而艺术"的反感中产生出来的理性观点，用瓦尔堡的助手杰特鲁德·宾（Gertrud Bing）的话来说，"把艺术品从孤立的威胁中拯救出来"[49]。在大量演讲和几篇论及洛伦佐·德·梅迪奇（Lorenzo de Medici）在世期间佛罗伦萨赞助人的审美趣味的文章中，瓦尔堡证实了艺术品与它们所从属的社会的特有线索——例如，艺术家与其赞助人之间的关系，作品被设计出来的实际目的，以及它们与能被文献证明的社会环境的联系。所有涉及不可言喻的或玄妙的艺术方面的解释都被，或几乎都被抛弃了。瓦尔堡总是对一个艺术家的"形象选择"十分敏感，他将来自过去的形象看作揭示"那个时代心理结构"的重要因素[50]："瓦尔堡设想，美术史的分析将冻结的和被孤立起来的过去的形象恢复到创造它们时的那种快速生成的原动力……为什么一件艺术品导致一种特殊的形式和性质的充满活力的问题要求有一个答案。记忆，作为人类历史的抽象总和，对不同的形势给予一种总在变化着的反应。"[51]

[108]

他的论据涉猎广泛，但大多数倾向于依靠特殊性，依靠艺术品置身其中的历史形势的实际要求；"上帝在于细节"（Der liebe Gott steckt im Detail）是他最热衷的信条。他在格言中看到"一个明确的暗示，有条不紊地拆除美术史研究领域的界限，扩充题材和研究范围。"[52]但瓦尔堡肯定不会像古董商那样对待这些研究。他将自己的工作作为生与死的问题来考虑，他将艺术品看作"人的文献"[53]，它们告诉我们人类心灵在历史上的一切矛盾和潜在威胁的方面。

"矛盾"是关键一词。瓦尔堡和同时代的弗洛伊德一样，关注人类精神中矛盾的特质。而且，瓦尔堡的兴趣被反映在他的气质中。帕诺夫斯基在他的悼词中追忆道，瓦尔堡的个性被构筑在"理性与非理性之间的张力之上……在火花闪耀的机智与深沉的忧郁那迷人的结合之上"[54]。直到在歌德（以及尼采和弗洛伊德）那儿发现"截然相反"的概念之前，他都认为这

是自己的创造，并以一个希望揭示精神分析的"征兆"的人的目光来审视意大利文艺复兴的艺术。通常，他的工作围绕着发现正在显露的矛盾观念而展[109]开。他研究在洛伦佐时期的佛罗伦萨古代形象的搬用，特别是当它们启示了新旧之间，即如人性中的阿波罗和狄俄尼索斯之间的力量的永恒冲突时。他对于把矛盾冲突带入和谐的列奥纳多的天才同样感兴趣：

> 在意大利艺术已经受到危机威胁的年代，一方面，通过过分依赖一种灵魂的静态成为伤感的样式主义的牺牲品；另一方面，在一种完美性的驱使下过分地追求一种参差不齐的轮廓线的装饰性样式主义，列奥纳多不容许自己转向或停滞不前，而是寻找一种表现心理状况的新绘画风格。[55]

在一次演讲中，他分析了基兰达约（Ghirlandaio）的圣母玛利亚故事的壁画在风格上的矛盾，特别谈到在《圣约翰的诞生》中宁发（Nympha）不合常规地从右边冲入，按瓦尔堡的观点，他象征了"原始感情冲破基督徒的自我克制和资产阶级礼仪的外壳而迸发出来"[56]。

可能瓦尔堡关于冲突的最著名的例子，最清楚地证明他怎样看待传统的实例体现在他对丢勒（Dürer）的《忧郁》的讨论中。和列奥纳多一样，丢勒也是一个使"过去的危险冲突"得以升华的天才，他通过"利用它们创造诚挚与美"而使冲突置于控制之下。结果是一种对农神（Saturn）古老而隐秘的恐惧的"博爱化"，这是通过将他的形象变为"深思"或"冥想"的表现而实现的："我们在目睹现代人为理智与宗教的解放而斗争的篇章。但我们所看到的仅是斗争的开始，而不是其胜利的结果。正如路德（Luther）仍陷入宇宙怪物（monstra）和不祥之兆的恐惧中一样……因此'忧郁'并没有从古代魔鬼的恐惧中解脱出来。"[57]

[110]瓦尔堡学术研究中所关注的题材，美与真和妄图征服它们的邪恶与愚昧在力量之间的斗争，显然与他自己生活中的问题相关联。当他看到第一次世界大战在他内心所反映出的冲突时，日益变得不安起来。战争一开始，瓦尔

堡就投入了相当大的精力来注视当时的政治与军事斗争。由于他对收藏的爱好，他收集了大量剪报来尽量理解事件的罪恶性质。[58]贡布里希曾说，瓦尔堡"像弗洛伊德一样不是一个乐观主义者。他不相信理性终将赢得对非理性的永远胜利。但他把帮助启蒙的斗争视为自己的任务——有时是天真地过高估计了自己的实力——准确地说，因为他知道敌对阵营的实力"。瓦尔堡不断遭受精神崩溃的折磨，他的一生中几次进入精神病院，1918年被限制在一个与外界隔绝的精神病院中。[59]

瓦尔堡离去后，瓦尔堡学院继续存在着。由他的助手弗里茨·萨克斯尔主持，经过与瓦尔堡家人的协商，私人图书馆被归并到新创建的汉堡大学（1919年）[60]。在魏玛共和国早期动乱的气氛中，萨克斯尔组织了很受欢迎的系列讲座，邀请的专家来自各个不同的学科，很多演讲被作为专题论文出版。作为一个学者，他探讨瓦尔堡关于文化科学的研究，并关心图书馆的图书收藏，它们提示或解释了古代与文艺复兴的意象之间的联系。不过，萨克斯尔在性情上与瓦尔堡不一样，他以"理智的历史学家超然的情怀"来研究形象，这种史学家"以理解和同情来看待使无知的人满足宗教需求的占星术"[61]。他也挑选了很有才干的助手来协助他。其中最有名的是杰特鲁德·宾（他曾多年照顾瓦尔堡，直到他在1924年康复）和帕诺夫斯基。

1921年帕诺夫斯基获汉堡大学无薪教师[62]的职位，在写完了关于李格尔的论文之后不久就访问了瓦尔堡图书馆，他与瓦尔堡早在1912年罗马的美术史国际会议上著名的"图像学"讲演之后就认识了，但那时以来他走着自己的路，撰写论丢勒艺术理论的学位论文。当一位维也纳美术史家卡尔·吉洛（Karl Giehlow）无法完成对丢勒的《忧郁》的研究时，他的编辑邀请瓦尔堡来继续这项工作。但瓦尔堡患病了，其后继者萨克斯尔要求帕诺夫斯基协助他完成这个项目。[63]据贡布里希说，他们遵循瓦尔堡的模式一道工作： [111]

　　在以前对这幅版画的图像志解释的意图与他们的专题论文［丢勒的《忧郁I》探源类型史研究（1923年），瓦尔堡图书馆文集，第二卷］

的明确区别在于集中注意某种形象的传统，几何形的表现，农神儿子的表现，以及忧郁情绪的图解。在说明丢勒怎样与这些传统作斗争来表达关于那种精神状态的新概念，作者在工作中证明了一种新方法。（着重点是另加的）[64]

帕诺夫斯基在他的后期论文《十字路口的海格立斯》中继续研究一个主题的历史及其在时间进程中的变形，这些变化为什么能说明一个特定时期或特定艺术家的观念。1930年，在他著名的"图像学方法"在《图像学研究》中公布出来的9年之前，帕诺夫斯基已经从瓦尔堡的思想中提炼出关于内容的范畴：

> 历史的阶段无疑是存在的……只限于说明意义的初级层次，因此，在这个层次上对其意义作一种注解性阐释既不必要也不适合……不过，也同样存在艺术性的时期或多或少深入到意义的第二个层次的领域。在对出自后面这些阶段的证据的阐释中，形成一种非历史性的范畴混乱……它几乎是在现代先入为主的观念基础上以非历史性的武断来假设基本的和非基本的内容之间的差别。我们意识到作为本质与非本质内容之间的区别的东西一般只是那些再现性的母题之间的区别，仍是偶然出现的那些母题一般能为我们所理解，但只是在主题的帮助下才能理解。无论如何我们有权利忽略那些混乱不堪地出现在我们面前的来源，相反，尽一切可能来揭示它们是我们的责任。[65]

[112]

帕诺夫斯基不是在汉堡大学唯一被瓦尔堡的方法和图书馆所强烈吸引的学者。卡西尔比帕诺夫斯基年长18岁，是汉堡大学新任的哲学教授，1920年到瓦尔堡学院看了一圈。萨克斯尔后来回忆当时的情形：

> 作为图书馆的负责人，我带卡西尔四处参观。他是一个有礼貌的来访者，很注意听我向他解释瓦尔堡放置图书的意图，在哲学旁边是占星术、巫术和民俗学的书，与艺术部分相连的是论文学、宗教和哲学的

书。对瓦尔堡来说，哲学研究与所谓原始精神的研究是不可分割的：都不可能从宗教、文学和艺术的意象中孤立出来。这些思想已发现被体现在书架上的非正规排列上。

卡西尔立刻理解了。当他准备离开时，仍以他典型的友好和清晰的态度说："这个图书馆是危险的。我将不是被迫完全避开它，就是被囚禁在这儿好几年。其中所包含的哲学问题与我的看法接近，但瓦尔堡收集的具体历史材料却是无与伦比的。"他走了，我还迷惑不解。这个人在一小时之内所理解的由图书馆体现的基本思想胜过我以前遇过的任何人。[66]

后来卡西尔"成了我们最勤奋的读者。由学院出版的第一本书（《神话思维的概念形式》）竟是出自卡西尔的笔下"[67]。1926年，卡西尔把他的著作《文艺复兴哲学中的个体和宇宙》献给病中的瓦尔堡，公开承认他对这位学者的赞同[68]。[113]

基于某些正确的理由，帕诺夫斯基对任何现存的艺术理论都无法感到真正的满意——因为理论家缺乏一种认识论的观点，或在他们的论述中过于"心理性"或"风格性"，或盲目地忽视理智与文化方面。他后来承认他已在尝试新的富有想象力的方法。[69] 在20世纪20年代早期，帕诺夫斯基满怀热情地注视着他年长的同事——卡西尔激动人心的、在哲学上令人信服的业绩。现在我们必须谈到卡西尔的学说了。

5 帕诺夫斯基和卡西尔

思维与存在是同一的。

<div align="right">巴门尼德</div>

我们称为自然的东西……是隐藏在华丽而神秘的文字后面的一首诗；如果我们能译读这个谜，就能从中看到人类精神的漂泊，在惊人的幻想中，人类精神在追寻自身时却又逃避自身。

<div align="right">卡西尔</div>

　　1925年4月，著名的艺术史家和哲学家埃德加·温德在哥伦比亚大学哲学系的一项演说中，将新康德主义影响广泛的成就作为当代德国哲学思想状况的特征[1]。按照马堡学派（Marburger Schule）的奠基人赫尔曼·科恩（Hennann Cohen）的说法，新康德主义的任务就是理解康德，就像康德本人所提倡的理解柏拉图那样："对他的理解胜过他对自己的理解。"[2]在《纯粹理性批判》（1781年）和《判断力批判》（1790年）这两部著作中，康德断言，哲学家必须首先探询知的过程，才能要求（如果他们能够）"所谓实在……之外的某种知识"[3]。对于19世纪末期和20世纪初期的新康德主

义来说，这个基本原则仍然没有本质的变化。据温德所言，这个思想学派的主要代表是卡西尔。

从20世纪20年代初以来，卡西尔和帕诺夫斯基都是汉堡大学和瓦尔堡学院的同事。卡西尔声望卓著，其影响不限于哲学界；据帕诺夫斯基说，他是"我们这一代人中唯一的德国哲学家，对知识分子来说，他的思想可以代替宗教——当你堕入情网或忧伤痛苦的时候"[4]。帕诺夫斯基对卡西尔的精神和兴趣范围如此着迷，竟然不顾德国大学中的传统，去听一个同事教授的课程。据黑克舍尔回忆[5]，这种情况持续了好几年。不久，在帕诺夫斯基的美术史理论中反映出了卡西尔所授课程的影响。 [115]

在《知识问题》中，卡西尔阐明了康德关于在普通哲学上发动一场"哥白尼革命"的思想，并尤其将这种影响归因于一种特殊的构成概念：

> 康德所持的立场不是仅依赖实际的知识素材，由各门科学所提供的材料。康德的基本构想和假设反而是由这点构成的：有一个永恒的和基本的知识"形式"，哲学被请来并被赋予发现和确证这种形式的资格。理性的批评通过对知识功能而不是其内容的反思实现这个目标。……早先被作为真理的真正基础而接受下来的东西现在引起了疑问，并受到有理有据的攻击。[6]

但是，"新康德主义"这一保守的名称并不能表示卡西尔的首创性，也没有充分说明他的学术工作的影响，尽管卡西尔对康德所承担的基本义务进入了一个全新的时期，温德认为，他的思想形成于1925年：

> 无论宗教、神话，还是语言都是相关联的，对他来说，都是作为寻求明确的限定因素的一种永恒规律而出现的，事物或性质是独立存在的观念逐渐消失在主要的限定方式面前；最后，直到这些都被思考、说明或确信，一切科学规律，一切宗教教义，一切语言表达，仅是作为符号而出现的，是由在制造一个知识世界中的精神所创造的。[7] [116]

结果，卡西尔的纲领创造了一个比康德的经验世界更不稳定的经验世界。他放弃了理解现实中自在之物（*Ding-an-sich*）的效力的一切希望——康德总是暗示这种效力是不可能的（除了"范畴是虚无"的经验；人类知识被局限在我们"知觉"的"范围"之内）[8]——而代之以被研究过的解释的概念，即依据围绕着自在之物的解释系统而改变的概念。康德以牛顿的数学作为其结构思维模式的基础，并要求对经验世界的理解受数量有限的概念的指导[9]。卡西尔发现这种限制有太大的局限性，作为对此问题的反应，当他审视经验时仔细考察了更多的结构。

个别门类的"内容"——语言、神话、艺术、宗教、数学、历史、科学等——在历史的整体中只在一定程度上有意义，对卡西尔而言更有意义的是每一门类所展示的知识"形式"。作为一个封闭的体系，每个门类怎样使知觉的混乱变得有序呢？什么样的认识论规律能被一种对其突出而显露的外形的哲学研究所发现呢？卡西尔认为，康德通过对知识的基本形式而非其内容的关注而更新了哲学。因此，卡西尔的成就最好理解为一种新的、发展的形式主义，而非过时的黑格尔形而上学。

卡西尔对康德的注意始于他读研究生的时期。在由格奥尔格·西默尔（Georg Simmel）在柏林大学开办的研讨班上，他对18世纪的唯心主义发生了兴趣。为了在赫尔曼·科恩的专业指导下继续他的康德研究，卡西尔于1896年来到德国最著名也是最有争议的大学之一——马堡大学。由于科恩批评性地提出了自然科学的地位与方法的问题，他使马堡学派以反实证主义而著称。[10]卡西尔的朋友和传记作家迪米特里·戈罗恩斯基（Dimitry Gawronsky）说，卡西尔导师的主要目标是要纯化康德充满"矛盾"的哲学，并寻找一种重新关注其基本戒律的创造性方法[11]。在《纯粹理性批判》的中心章节"纯粹理性概念的先验推论"中，康德强调了智性的力量及其在理解外在于它的世界中的作用。他的结论极富于启发性：人类经验的意义和一致性被置于完全不是"出自经验"的假定之上。"知识客体的秩序（是）一种精神活动的产物"。[12]

[117]

卡西尔适合了马堡学派的主流，并使他假定的概念摆脱了康德所体现的局限。对于康德所坚持的被视为神圣不可侵犯的"经验客体"，在卡西尔的观念中并非自在的感觉客体及功能，不过是"表象"而已。卡西尔在科恩那儿受到新康德主义方法的训练，抛弃了存在于物质的外部世界之中的客体，因而也删除了自在之物的限制性观念。[13]

和康德一样，卡西尔作为一名严肃的学者是从怀疑论的否定结论开始的。"事物"具有一种基本的实质，一种增进人们关于世界知识的认识，这种信念在传统上就引起怀疑论者的争议。历史上怀疑论的挑战在休谟（Hume）的哲学中达到顶点，他甚至将因果关系看成受知觉中的意识的影响，而不体现在被知觉过的客体。康德在他的《绪论》（1783年）前言中说，休谟的哲学"把他从教条主义的沉眠中唤醒"。在休谟的哲学中，一切知识的创造都实现在一种或然性状况的位置上。

卡西尔在马堡大学两年完成了论莱布尼茨（Leibniz）的博士论文[14]。为了寻求一个大学无薪教员的职位，他回到柏林开设了一门引起争论的论康德的课程。"卡西尔一次又一次试图解释康德批评的真实含义，即人类理性创造我们关于事物的知识，但非事物本身；但卡西尔的解释仍然没有效果。"可以预见对他这种思想的反应是戏剧性的和不被理解的："你否认我们周围真实事物的存在"，经验主义哲学家里尔（Riehl）说："看看那个角落的上面：对我来说是一个真实的存在，它使我们感到热，并能灼烧我们的皮肤，但对你来说，它只是一个精神意象，一个虚幻！"据说只有那位年迈的学者和退休的教授狄尔泰支持这位年轻学者的候选人资格，他明确说道："我不愿意有一位后人说是他拒绝了卡西尔。"[15]

卡西尔在柏林广泛阅读，特别注重语言学研究和数学理论。海因里希·赫茨（Heindch Hertz）的《力学原理》（1894年）通过对幼稚的"知识复制理论"的疑问而提出了一个新观念。用卡西尔的话来说："每一门科学的基本概念，它提出其问题和系统阐述其解决方式和手段，都不再（被赫茨）看作某种特定事物的消极图像，而被看作理智本身所创造的符

[118]

号。"[16]卡西尔关于科学思想中符号的作用使他确信，所有的思想都不可逃避地依附于特有的表达方式。他反复问自己，据他最重要的学生苏珊·朗格（Susanne Langer）说："依据什么样的过程和什么样的方法使人类精神构成其物理世界？"他被引导到这样的推测：决定我们怎样思考和思考什么的"表达形式"都适于作为"符号的形式"来看待。这还仅是走向核心问题的一个短促的理论步骤。萦绕着他大半生的这个核心问题是"符号形式的多样性和它们在人类文化大厦中的相互关系"。[17]

[119]　　　导致卡西尔的名著《符号形式的哲学》（1923—1929年）和他的所有早期著作，都反映出他从其新康德主义的导师那儿所继承的东西，全力证实对任何一种符号形式的哲学理解都要求承认：通往理解的每一条路径都有其自身所必需的模式和自身对实在的独特视角[18]。他从历史与认识论两方面研究实现每一个不同的知识门类所存在的"可能性条件"。卡西尔思想的脉络可追溯到其起点的两卷集《知识问题》（1906和1908年）[19]和《物质概念和功能概念》（1910年），然后在1916—1918年的《康德的生平和哲学原理》（我将详细讨论其中的一章）、1921年对爱因斯坦的物理学（《爱因斯坦的相对论》）和19世纪诗歌（《观念与形态》）的阐释中继续发展，同时也体现在萨克斯尔和瓦尔堡学院赞助下的早期出版物中［《神话思维的概念形态》（1922年）、《人文科学结构中符号形式的概念》（1923年）］。[20]

　　　1917年的一个夜晚，卡西尔看到一辆电车，一个成熟的符号形式哲学的观念不合时宜地冒出来了。这个观念突然在他脑海里明确起来，新康德主义者从康德那儿获得的狭隘的认识观正在起遏制作用："只有人的理性才能打开导致理解实在的大门，这是不正确的，而应该是人类精神的整体及其所有的功能和刺激，所有想象、感情、意志的能力，以及在人的灵魂和现实之间搭起桥梁，决定和造就我们关于实在的概念的逻辑思维[21]。"在各个领域——艺术、语言、神话、宗教、社会、历史——中的"符号表现的构成因素"[22]要求作哲学的考察：

哲学思想朝向所有这些方向——不是仅为了孤立地注意其中之一或是作为一个整体来概观它们，而是出于这样的假设，通过它们所有内在的差异，文化的各种产物——语言、科学知识、神话、艺术、宗教——把它们连结为一个单独而巨大的问题综合体中的各个部分。它们成为多重的作用力，都指向一个目标：将纯粹现象的消极世界——精神似乎从一开始就被囚禁在这个世界——转变为一个人类精神的纯粹表现的世界。这肯定是可能的。[23]

[120]

在他整个数量众多和内容丰富的著作中，卡西尔完整的哲学体系是建立在这种确信之上：在人类与动物之间必须划上一根不可逾越的界限，这种区别明显体现在唯人所有的符号能力，能在其物质的现象中研究这种能力。卡西尔总是假定，人的本质被体现在他的"作品"中。人类文化现象在其多样性中作为一种符号的形式语言而起作用，男人和女人通过这种语言在他们试图以秩序对经验的混乱施加影响的同时，"彼此将意义透露给对方"：

> 人不能逃避他自己的成就……不再仅生活在一种物质的永恒中，而是在一种符号的永恒中。语言、神话、艺术和宗教是这个永恒的各个部分。它们是编织符号之网的各种各样的线，是人类经验的缠结之线……人不再直接面对实在，即他不能面对面地直视它，似乎物质实在的退隐和人的符号活动的前趋是成正比的。[24]

他对这些符号的多样性的关心——不是作为"迹象"，而是作为"实在的元素"——贯穿于他在德国和美国的漫长的学者生涯中。他致力于证明"实在"不能被这样"意味深长地"理解，"除非在空间、时间、因果、数量等的符号的（基本）形式，和神话、共通意义（语言），艺术和科学的符号（文化）形式的绝对条件之下，这个绝对条件提供内在知觉的关联（*Sinnzusammenhänge*），'实在'只有在其中才是可面对和可说明的。"[25]

[121]　　当精神面对创造原料世界的素材时，卡西尔认为，精神决不仅为消极的反应（我们可以回想帕诺夫斯基与沃尔夫林的争论）；相反，它在其"知觉的永恒"结构中变得异常活跃[26]。他反复强调作为与"感觉——知觉的消极接受"相对立的精神的创造力和综合力。"精神使用它的理智功能，并由此构成其先验的特征。"[27]从形而上学来说，某种创造的与综合的事物介入在两者之间，一方面是世界上客体的特定性，另一方面是人类认识强行制造这些可理解的特定性。他将这种居于中间的形式领域看作一种"符号之网"，"人类经验的缠结之线"其"各种各样的线"被称为艺术、语言、神话、科学、历史、宗教，等等。和康德一样，"先验图式"是"统一的'表现'，理解与感官直觉的形式被吸收在综合的'媒介'中，因此，它们构成了经验。"[28]卡西尔在他整个的研究中都假定经验对我们来说不是不可调和的，符号化的机器总是"干预"经验。依据人的理性（康德）和人的想象（卡西尔）的形式，世界变成为人而"构成的"。这个中间的领域就是知识的领域。用卡西尔的陈述用语来说，这是"所有在文化生活的不同分支发生影响的结构必须经过的媒介"。[29]进入网之一面就达到世间事件与物体的记录，从另一面我们看到一个观察者用力拖网的证据。在这个意义上说，符号创造了物体，而不仅指示着物质。一个普通的符号形式——不论是否一件艺术品、一个被说出的词、一个数学命题，等等——"是一个积极的解释者，将一种理智的内容和一种感觉的显示融为一体。"[30]

　　苏珊·朗格说，卡西尔强调"符号展示的构成性在'经验'的形成中是

[122]　巧妙的动作"[31]。符号形式既不是世界，也不是关于世界的思想的来源，相反，它是人的创造过程的一种表现：

　　　　在科学和语言，在艺术和神话中，这个成形的过程是循着不同的道路，根据不同的法则而实现的，但所有这些领域都有这个共同之处：它们活动的产物完全不同于它们起始时的纯粹材料。精神意识与知觉意识在基本的符号功能及其各个方向上实际从一开始就不一致；在这儿我

们没有被动地接受一种不明确的外部材料，而开始把它置于我们独立的标记之中，这种标志为我们把外部材料结合到实在的各个领域和形式中去。在这个意义上，神话和艺术、语言和科学是面向存在而生成：它们不是简单地复制我们现存的实在，而是代表了精神运动和理想进程的主要方向，通过它们，实在作为一种和多种、作为最终被一个意义的统一体所统辖的多种多样的形式向我们构成。[32]

从1923年到1929年，当他在汉堡给他的学生和帕诺夫斯基授课的时候，卡西尔出版了三卷本的《符号形式的哲学》，在三卷中都承认瓦尔堡及其图书馆的重要性和影响。每一卷都论述一个特殊的文化"形态"：《语言》（卷一，1923年）、《神话思维》（卷二，1925年）和《知识现象学》（卷三，1929年）。他鼓励其他的学者在这个标题下再增添几卷，把其他的知识领域也作为"符号形式"来论述，他自己计划在几年后再扩充一些。[33]从20世纪20年代以来的这三卷涉猎广泛的著作在具体的细节和创造性的思想上都是非常丰富的。总起来说，它们论述了卡西尔在第二卷中所确定的批判哲学的基本任务：《符号形式的哲学》……探求在理论、理智的范围内客体意识的范畴，以这种假设为出发点：这些范畴无论在什么地方起作用都必须是从印象的混沌中提取出来的一种秩序，一种独特的典型的世界观。[34]

在第一卷《语言》中，卡西尔承认他非常注重贝克莱在《一篇关于人 [123]类知识原理的论文》中论同一主题的话："将我们的目光延伸到天国和窥伺大地的内部是徒劳的，我们去探讨智者的著作和追踪古代隐秘的足迹是徒劳的。我们只需要拉开语言的帐幕观看最美妙的知识之树，它的果实在我们的手可以够着的地方是至善至美的。"[35]因为是首卷，语言问题便成为文化科学研究的第一个课题。它是"可以与所有其他文化形式发生联系的"基本"技能"[36]，和古代哲学家赫拉克利特（Heracitus）一样，卡西尔反复问道：在世界与对它们的语言陈述之间是否有一个基本的联系，或这种联系是否仅为"中介的和因袭的"？第一卷对"被置于人与事物之间的话语中间地

带"的论述[37]，反映了语言的中介能力。话语显然在一个层次上把人与人连结起来。不过，更有意义的可能还是语言在连结人类精神和客观世界时的作用。作为一种符号形式，按照一位新近的卡西尔批评家的说法，它"假定在客观与主观范围之间的一种基本的同一性"，用一位年长的文学批评家的话来说，结论是"词语的含义从公共语言的可能性的'相互确定'和那些可能性的主观性规范中产生出来"。[38]卡西尔认为，语言"是用自身特有的方式篡改和歪曲客观形式的一面逻辑之镜"[39]。

但是，并非只有语言在知觉者与被知觉者之间进行干预，如洪堡（Hmboldt）早就强调的那样，神话（第二卷的主题）也体现出一种相似的"歪曲"：

[124]

> 在最早的、也可以说是最原始的神话现象中，很显然，我们必须进行的活动不是依据对现实的一种纯粹反映，而是依据一种特殊的创造性的精心构思。在这儿，我们再次看到主观与客观之间，"内在"与"外在"之间的一种最初的紧张关系怎样被逐渐解决，作为一个新的、不断变得更加丰富和更加多样的中介领域被置于两个世界之间。[40]

关于神话的写作仍然遇到难题。与语言学不同，人类学资料在20世纪20年代中期是很稀少的。卡西尔经常利用瓦尔堡图书馆的资料来补充他自己的开拓性研究［可以回想瓦尔堡本人对这个题目也感兴趣，他甚至到美国西南部旅行，亲自研究帕布洛（Puoblo）印第安人］。[41]作为最早的"空想人类学家"之一，卡西尔主要兴趣是从哲学上来理解神话，神话"并不是在一个纯粹发明的或人工的世界里运行，它有自身的必然模式……自身的现实模式"[42]，这种思想成为他"洞察"的起点。他总是通过神话与"当代"科学程度的对立来限定神话的思维（"鉴于科学的因果判断把一个事物分解成几个不变的因素，力求通过复杂融合、相互渗透和恒定的结合来理解事物，神话思维倾向于这种整体的表达，满足于勾画偶发事件的简单过程"）。更加宽泛的符号学含义是明显的。所有的思想，不仅是神话世界中的思想，

"都是或仍然是一个纯粹表达的世界——而且在其内容，在其纯粹的材料中，知识的世界是不存在的"。[43]

那么，神话的意义就在于它有能力展示在"更高级"的理智工程中很少暴露出来的符号观念。很少暴露具有全部功能的这些观念概括了人类一切力量的特征，并最终对人类存在的必然事实作出先验的推测和富于想象力的反应。

> 对我们来说似乎是自然的，世界应该向我们的审视和观察呈现为一个多种肯定形式的图形。如果我们把它看成一个整体，这个整体不过是由清楚可辨的单元组成的，这些单元并不彼此融合，而是保留着它们的特性，使它们明确地区分于其他所有形式的特性。但是对于神话创造的意识来说，这些彼此分离的因素并不是被强制分离的，而必须从源流上逐渐从整体中分离出来，选择与类聚个体形式的过程仍在进行。[44]

[125]

从中摘引出这段话的《语言与神话》不是《符号形式的哲学》系列的一部分，虽然它也是在20世纪20年代出版的。在《符号形式》中，卡西尔所关心的只是其历史与文化特殊性的形式。但是在完成头两卷之后，他暂停探索前面两个符号线索，即语言与神话之间的缠结关系。在前引的那段话中隐藏着结论，当神话思维区别于缺乏个性的现代社会时，它在其关于世界的概念中提供了一个最初的视角，从这个视角中我们能发展出一种更有差别的观点，一种"选择与类聚个体形式的过程仍在进行"的观点。隐喻和在其他的话语形态不断被神话的因素所激活，语言代表了行将出现的事物的连续性序幕，使精神能够，用卡西尔的话说，通过构成"其自身的自我关联形式"[45]创造越来越有穿透力的分析，进而深入到经验的本质。

因为直到1929年才出版，《知识现象学》——《符号形式的哲学》第三卷——并没有真正置于帕诺夫斯基早期论文短暂的视野中。我只附带提到它，也还是在它实现了在前两卷中所发现的思想的范围内。在第三卷，卡西尔进入了数学和物理科学的"客观性"领域，通过其"意义的结构"来探索

[126]　这个领域。他说，任何科学"决不能跳出它自己的影子。它是由确定的理论假设所建立的，也仍然被囚禁在这种假设之中……现在已没有一条路可以返回到直接的一致与教条主义假定的知识及其对象之间所存在的一致关系中去"。[46]可行的分析之路摆在前面，我们只有通过颠倒传统的探索方向才能给它定位："我们应该追求真正的直接性，不是在我们身外之物，而是在我们自身……知觉的真实是所有知识唯一肯定的、毫无疑问的——也是首要的——论据。"科学知识本身是一种复杂结合的符合形式的缩影。[47]

在考察了卡西尔目光所及的极大量的素材——从歌德的诗到美拉尼西亚人的魔法，再到牛顿的物理学——之后，我们才会不无惊奇地发现卡西尔视野的广阔。但是，一些批评家认为其广度和其贫乏是一致的。[48]卡西尔对所有人类奋斗的成果都感兴趣，因为在它们的知识系统中，都体现为精神用于理解实在的符号形式。在传统上，这些人类思想的形式因为其虚构、想象和非科学的特性（如神话），一直被认为不能指明实在的"真正"实质。但是，在卡西尔那儿，它们包括了最纯粹和最有效的证据形式。"对于精神而言，只有那种能够看见的，具有某种明确形式的东西，"它不仅仅是这些形式的代理，"任何东西才真正成为一个由理智来认识的对象"。[49]

《符号形式的哲学》将每种必须被视为与每种其他形式相区别的形式，即只是为了方法论的合法性的形式，看作是一个前提。"批判思想的基本原则，即在客体之上的功能的'首要'原则，假设在每个特殊领域内的一种新形式，要求一种新的从属的解释。"[50]卡西尔作为"在一个藏书丰富的图书馆中工作的学者"研究了人类精神的每一个特殊的"奥德赛"[51]。对他来说，世界是"只能间接了解的某种事物……一个由一批权威所假定和陈述的事物"[52]。

[127]　权威们的一种历史概述是形式分析必要的先决条件，"为了拥有文化的世界，我们必须依靠历史的追忆不断地重新征服它"[53]。在实践中，卡西尔特有的历史技巧与瓦尔堡相似。瓦尔堡的方法存在于下面的一个关键问题中，即一个为了观察万花筒般的历史变化而穿越历史的生动的视觉母题，依

次提供对变化着的哲学与文化观念的见解。同样，卡西尔经常抽出他的一个符号形式，在一个历史框架内不仅追溯它在时间过程中的变化，也追溯哲学对它的评论。他的传记作家断言，"依靠扎实的理解。他通过历史的所有阶段和支脉把握了发展"，并"根据某个概念作为一个结构性的成分被运用于各种哲学体系"，说明"同样的概念怎样获得不同的意义"。[54]

卡西尔劝告分析者将每一种形式确定在它的历史联系中，详细阐述某种对其理解有效力的哲学原则。在一段话中可以清楚地使人想起帕诺夫斯基在对李格尔的批评中所作的辩护，即发现一个阿基米德点，从这个点来"考察一件艺术品的现象"。卡西尔表示，哲学必须寻找一个位于所有这些形式之上，而不仅是在它们之外的观点：一种能使它可能把它们整个容纳在一个视点中的观点，除了纯粹的内在联系，它不追求深入其他的事物。[55] 批判的分析必须始终以"特定的，以经验建立起来的文化意识的事实为起点"，但它不会在这些纯粹的材料上停步不前。它肯定要求从事实的真实返回到其或然性的条件。[56] 无疑，对这些彼此不同的符号形式（科学、宗教、道德、艺术、神话、语言，等等）的理解是首要的。每一种符号都必须作为与其他任何符号的区别来陈述和分类，然后它们才会在一起艰苦奋斗，创造出大量的人类文化。

哲学家的任务仍然没有完成，分散的与混乱的排列既不充分也无意义。人类精神的形态学必须让位给一门普通的文化科学（Kulturwissenschaft）。"个别的项目不能单独放在那儿，它的位置必须被放入一种联系之中。"哲学家必须"询问是否以特有的方法反映或描述实在时所依据的理智的符合，不过是相互依靠而存在的，或它们是否并非同一基本的人类功能的多样化现象"。[57] 卡西尔争辩道，在传统上哲学要实现而又缺乏的是详尽阐述这种高度概括的原则，它一方面对所有的领域都有效，另一方面又是区别这些领域特殊差别的可变更的特性，"他极力为'一种人类文化的系统哲学'而辩解，在这种哲学中每一种特殊的形式都将从它所处的位置单独获得其意义"[58]。文化科学的任务应该是发现一个"精神的统一体"，而不是寻找

［128］

"其现象的复合性"。文化学者必须探索在文化生活的不同分支发生影响的所有构造都必须经过的媒介……在某种基本的文化形式中重新发生，但又不完全重复前在样式的因素。"[59]

如果这种观点使人想起黑格尔，那卡西尔是意图通过综合而获益。我并不是说卡西尔无保留地主张作为一名黑格尔主义者；在三卷本的《符号形式的哲学》的每一卷中，他特别关注在其独特联系中的语言、神话和科学。为了使他的目标指向"人类文化的现象学"[60]［他为尊重赫德尔（Herder）及其"千变万化的精神形式"而杜撰的一个词］[61]，卡西尔谨慎地援引黑格尔的《精神现象学》。但是，通过两个标题的比较，可以看出卡西尔要保留"已知"的对象和"能知"的态度。他要使"未知"离开[62]。他承认不同的符号形式可能有一个"统一的、理想的中心"，但对他来说，这个中心并不存在于一种精神的本质中，而是在一个"共同的规划中"（即"将纯粹印象的世界转变……为一个人类精神的纯粹表现的世界"）[63]。他的文化历史的轮毂区别于页布里希的黑格尔方法的模式，不是一个在历史中自行运转的神学计划，而是一种特有的历史文化偏好，它象征"我们必须抛弃这种位于历史运动后面的具体化的载体，形而上的公式必须改变为一种方法论的公式"。[64]

［129］

卡西尔的方法论公式既是朴素的又是精练的，在强调个别的符号形式的结构完整性时，他总是保留以它们之中最密切的联系为出发点的权利。而作为集体的符号形式，多方面的人类精神的具体化创造了一个和谐而有机的整体。例如，语言学家或艺术史家、人类学家或科学哲学家工作在各个独立的研究领域，这对于他们"知识的自我保存"[65]（卡西尔从沃尔夫林那儿借用的一个词）是必要的，但是限制一个作为学者的人的研究就是否定了一个作为人道主义者的人的实现：

　　毫无疑问，人类文化被分为各种各样的行为沿着不同的路线进行，追求不同的目的。如果我们满足于沉思这些行为的结果——神话的创

造、宗教仪式或信条、艺术作品、科学理论……把它们简化为一个共同的分母似乎是不可能的，但一种哲学的综合则意味着另一回事。在这儿我们追求的不是一种效果的统一而是行为的统一；不是一种成品的统一而是创造过程的统一。如果"人性"一词意味着它能指任何东西，尽管在其多种多样的形式中存在着差别与对立，那么这些形式都朝着一个共同的目标运行……人最显著的特征，它区别于其他事物的标志，不是其形而上的或体质的本质——而是它的作品。即这种限制与确定"人性"的范围的作品，它是人类行为的系统。[66]

形象是一种生产性想象的经验官能的产物——感觉方面的概念的先 [130] 验图式（例如，或在空间的物象）是一个产物，即一个纯粹想象的先验的花押字母，依靠和根据这个产物是形象成为可能的首要条件，而且它也关系到只有调解性地依靠它们所指示的先验图式的概念，形象本身决不会完全适合于这个概念。[67]

<div align="right">康德《纯粹理性批判》</div>

艺术，像其他的符号形式一样，"不是对实在的模仿而是一种发现"[68]。艺术本身在卡西尔的三卷本中还是没有扮演主角，除了他将之用于说明一种符号形式的普遍性。直到他写作《人论》（1944年）时才详尽阐述了他关于作为一种特殊的符号形式的艺术观念，这本书写作在《符号形式的哲学》出版的几十年之后，甚至在当时它也只有一章引起了注意，如凯瑟林·吉尔布特（Katharine Gilbeit）所注意到的：

我们不是……没有方向的指引，他的（卡西尔的）应用很容易被吸收在视觉艺术的范围内……卡西尔希望把帕诺夫斯基博士（的）……在大量例证中的丰富的图像志研究理解为他的艺术理论在绘画和雕塑中的具体运用……从一个时期到另一个时期（帕诺夫斯基在"作为'符号形式'的透视"中）达到了从艺术上把握空间关系，透视的特殊差异由

一个时期的艺术家根据哲学与科学的更大趋势所体现出来……在任何时代的任何情况下都有一个给艺术和哲学罩上特定颜色的世界观……"符号形式"被凝聚在产生作品的那个时代政治、科学、宗教、经济趋势的"征兆"之中。[69]

帕诺夫斯基的《作为符号形式的透视》收集在1924—1925年度的《瓦尔堡图书馆报告》（出版于1927年）中[70]。我将详细讨论这篇文章，因为它清楚地表现了帕诺夫斯基和卡西尔之间在理论上的联系，还将略为简要地

[131]

提到写于1920年的其他几篇文章，帕诺夫斯基在这些文章中证明他熟悉卡西尔的工作，并对此作出了反应。虽然没有译本出版，但论透视的文章广为人知，仍常在论透视的"因袭性"的美术理论家和知觉心理学家中间不停的争论中被引用。围绕着这篇文章所引起的争论来自帕诺夫斯基的见解，依据透视构成的画面没有绝对的效力，并没有把空间表现得如我们所见的那样。

我的看法是帕诺夫斯基对透视系统的解释始终被他的很多肆无忌惮的批评者所误解。例如，吉尔布特的分析只是在一个层次上进行——最明显的层次和大多数批评家止步于他们鉴别卡西尔和帕诺夫斯基的思想的层次（有讽刺意味的是，也是帕诺夫斯基本人似乎在文章的第一部分所止步的层次）。如果我们细心地把这篇文章与卡西尔的著作排列在一起（在《作为"符号形式"的透视学》的标题上，帕诺夫斯基有意把自己放在卡西尔旁边），我们就能剔除大量批评上的混乱，从而按照年轻作者的意图来理解这篇才华横溢的学术论文。

按照线透视的规律来完成绘画的空间"准确性"，长期以来一直是一些不同学科的学者——美术史家、知觉心理学家、哲学家和科学史家——热烈争论的主题。最近，一位科学哲学家马克斯·瓦托夫斯基（Marx Wartofsky）以大胆的见解为古代的论据添砖加瓦。他认为在文艺复兴发展起来的线透视规范事实上教会了我们怎样观看。在过去的几个世纪，这种"被广泛实

践着的我们视觉活动的规范"逐渐决定了我们的观看习惯，因此要确定什么样的视觉系统是"真正的"和"准确的"是非常复杂的工作，因为它自身就是一个"历史的制成品"。[71]瓦托夫斯基——换句话说，不像古德曼（Groodman）或贡布里希——不去争论一幅透视绘画依照还是不依照几何的规律来制作。相反他关心的问题是为什么一个这样明显地被几何的规律所指令的体系作为一种观看方式被采用和维持了500年。但不管论据多么有力，他还不是第一个阐述这个论题的人。

[132]

在这个题目上最有意义的理论家之一，也是瓦托夫斯基疏于注意其工作的人——当然是帕诺夫斯基。早在瓦托夫斯基的研究发表前的半个多世纪，帕诺夫斯基写的论透视作为符号形式的文章就提出了许多同样的问题，毫不奇怪，也同样作出了很多天才的回答。因为帕诺夫斯基的文章经常被引用，而且也因为不断被误解，所以我想将它与瓦托夫斯基的文章作一比较，从一个新的角度来理解帕诺夫斯基的文章。我在这儿的意图是双重的：首先，通过将它与瓦托夫斯基的当代成果的对比说明《作为符号形式的透视》的现时性；其次，在时间上的回溯，从卡西尔的著作中追寻帕诺夫斯基这项成就的来源。第二项任务将占更大的篇幅，只有仔细理解帕诺夫斯基的论文，并置身于它自己的时间和位置，才能向今天的我们揭示他在1924年的视野。

为了了解于20世纪80年代提出的问题，我们应该简略地回顾瓦托夫斯基的论文。大多数近来论透视的理论家，在公开声明与帕诺夫斯基相反的同时，都强调运用这种两维系统来表现一个三维世界的不可抗拒的必然性。[72]例如，当贡布里希注意到这个悖论"世界看起来不像一幅画，而一幅画能看得像世界"时，他重申这种为制造空间幻觉的特殊系统的功效。它不只是另一种"测绘的方式"，还有"某种用骗术迷惑人的东西。"[73]作为一种几何系统，线透视至少在内部是一致的，决不是任意的，如帕诺夫斯基所指出的那样。

相反，瓦托夫斯基明确地集中研究这个命题：线透视的"任意性"与"常规性"："我要证明我们用透视观看世界，即是说，这是视觉常规……

[133] 的特殊方式的产物，因此透视的再现不是一个'正确'描绘事物'真实面貌'的方法，而是在一种特殊方式中对所见事物的一种选择。"但是，这绝对不是任意的。通过一种受时间制约的和在历史上"完成的再现原则"，透视的再现已经得到了。我们并不只用我们的眼睛去看。精神，通过它在文化上产生的预先安排，告诉我们去观看什么东西："人的视觉有一部历史，它在从文化上统治着再现形式的关系中发展。"几百年过去后，我们逐渐学会不按"这是什么东西"的惯例来观看。为什么？文艺复兴绘画的透视已成为"世界的透视"。[74] 人的视觉受历史条件的限制。艺术教会我们怎样去观看，透视在主要的方面已成为我们自身视觉认识的一个无可非议的部分。

如果这种阐述对美术史理论家十分熟悉的话，那是因为与瓦托夫斯基的观点很接近的思想总是归功于帕诺夫斯基；肯定，瓦托夫斯基论述的很多东西都有帕诺夫斯基的音调。帕诺夫斯基的文章比纯粹反驳大多数理论家预先接受的文艺复兴透视的合法性仍要难以捉摸得多。让我们更进一步来看看其论点。

文章的第一部分分析文艺复兴的透视体系，这个体系在传统上已被艺术理论家作为一种客观性的工具，至少是一种尺度来看待。但是对帕诺夫斯基来说，如新康德主义哲学一样，透视的结构向我们显示为知觉者确定知觉的方式。在概括了阿尔伯蒂（Alberti）的透视体系之后，帕诺夫斯基认为它包含了"对现实的一种极其大胆的抽象"，从而向其再现的合法性提出了挑战。"整个'焦点透视'，它可以保证一个完整的理性……空间的构造，不言而喻地提出了两个非常重要的假设：第一，我们通过单一静止的眼睛来观看；第二，在视觉的锥形后面的平面部分是我们对视觉形象的一种恰如其分的再制造。"[75] 他用一页多的篇幅提及卡西尔。说明"几何空间"没有其

[134] 自身"独立的内容"，它是一种"纯粹功能的而非实质的存在"。[76]

尽管从阿尔伯蒂以来的大多数美术理论家都同意透视图像与视网膜图像作为同一个意思是确定无疑的，这既非帕诺夫斯基也非瓦托夫斯基对这个问题的看法。帕诺夫斯基区分了一种"视网膜形象"（*Netzhautbild*）和

一种"视觉形象"（*Sehbild*），他首先向透视发难的依据是它宣称像我们亲眼所见的那样来表现世界。为了透视地观看事物（即，使透视的形象与视网膜形象同义），我们必须在特殊的方式中限制我们的视觉。像独眼巨人（Cyclops）一样，我们必须以一只固定的静止的眼睛来直视，我们不能容许我们个人的或文化的预先安排来丰富我们所见的东西。在对沃尔夫林的批评中，帕诺夫斯基已排除了一种同样作为天真眼睛的观念。置这些曾喧闹一时的异议于不顾，他已为所考虑的东西作了准备，这就是一种新的，或至少是一种重新发现的和非常古老的数学–视觉的解决方式。

帕诺夫斯基说："视网膜形象说明事物的形状不是被投射在一个平面而是在一个凹进的表面。"文艺复兴的理论家所遇到的问题是他们让自己"被绘画透视的法则所控制，即一根直线总是被作为直的来看的法则，而不考虑眼光实际上不是映在二个平面，而是映在一个球体的内面……平面透视将直线作为直的来设计；我们的视觉器官却将它们作为曲线来知觉"。古代的视觉理解了弯曲的平面，"并使其理论比文艺复兴更接近主观视觉的形象的实际结构。"因此，文艺复兴理论家"隐藏了"欧几里得第八定理的关联，"并部分修改了它，使之失去了最初的含义"。

因为帕诺夫斯基要强调透视是一个"神话的结构"（可能比卡西尔更为强调一种符号的"人工性"），他的视觉与数学证明（这篇文章附有三十多张图表）对他的主要观点来说被视为难以理解的多余。他对数学的运用可能被看作一个在其想象力所选择的方向上没有保证的人的求援，因而他求助于一种理性主义来说明问题，但他以特有的冲动来推理透视时所提示的这个问题基本上是非理性的。为了更明确地说明事实，如帕诺夫斯基本人在另一本著作中概括柏拉图理论的特征时所做的那样，"一件艺术品的价值"能通过与"科学研究"相同的方法来确定——"通过测量大量投入其中的理论的，特别是数学的见识。"[77]

帕诺夫斯基相当匆忙地辩解透视不是视网膜的精确，并明确地提出了问题；如果我们在一个曲线型的世界上"看"物体，为什么我们宣称平面透视

［135］

反映了如我们所见的世界呢？他在这儿的回答与瓦托夫斯基是同样的：因为我们文化的知识设置告诉我们那样去做。线透视的规律是否有几何上的效应（帕诺夫斯基在这个问题上含糊其词），和瓦托夫斯基一样，对帕诺夫斯基最有意义的课题是为什么我们乐于运用几何的系统来誊写我们所见的事物。现代透视也不同于古代，因为我们的观察方式已经被损害了。我们不仅已被文艺复兴绘画再现的一致性所说服，而且我们的看法也被摄影的进展（确切说是瓦托夫斯基的"新"论点）所"加强"，但更重要的是，我们与古人想的不一样。我们拥有一个哲学的世界观，我们直线的空间体系是这个世界观的一部分。在文章的第二部分，帕诺夫斯基向自己提出了仍有争议的问题，是否古人，特别是维特鲁维亚（Vitruvius），也有某种线透视体系。

[136]　很明显，问题正体现为开始暗中破坏他的论点。此时帕诺夫斯基似乎对他应该提出哪一个问题犹豫不决。透视是怎样准确的，或所讨论的逼真性又是怎样不准确的？在前一部分他对文艺复兴透视的效力提出质疑，但在第二部分又赋予它某种权威的首要地位，用以裁决其他与15世纪的标准相对立的空间体系。换句话说，他把透视作为一种诊断工具同时贬抑和褒扬它——一种导致了某些认识论窘境的自相矛盾。他要向运用了几何学的透视体系的正确性挑战吗？或要承认其几何的精确性而提出疑问，为什么我们喜欢用抽象的、数学的语言（如瓦托夫斯基那样）来表述我们生动而直观的空间感？最后，回到他在第一部分的论述，他放弃了将准确性作为绘画的价值："如果透视没有什么价值，那它对风格也没有什么价值"，他在这个关键的问题上提到了卡西尔："此外，把卡西尔喜欢杜撰的词运用于美术史，它可以被称为那些'符号形式'的一种，通过这种形式，一种精神的意义与一种具体的感觉记号结合起来，并成为那种记号的基本特征。"既然这样，"对不同的艺术阶段和领域具有意义的"不是构成一致的空间体系，而是那种现存的系统，和同时代的其他想象力结构发生关系的形式——例如，与哲学、文学、宗教和科学。

当帕诺夫斯基试图为这种相当激进的假设获取支持的时候，他乞求李格

尔的权威，并提到奥地利理论家对变化中的空间概念（在这方面没有明确提到李格尔）的兴趣。由于谨慎地对待触觉／视觉的二分法，帕诺夫斯基只同意李格尔的古代的空间，即"似乎被留在两个物体之间"的空间；他再次以古代的空间概念来反对文艺复兴的"标准"，例如罗马的空间：

> 保留了一种空间的集合体，它决不会成为近代透视所要求和认识的 [137] 东西——一种空间体系……我们以这个名称所指明的近代趋势总是假设那种比空旷的空间和物体更高的统一性，因此通过这种假设从一开始它的观察就得到它们的方向和统一性……而古代因为缺乏那种更高的统一性似乎必须为在空间的每一所得而付出在物体的所失……这正好解释了近乎矛盾的现象，古代艺术的世界，只要它不试图复制两个物体之间的空间，是通过与近代的对比，以更坚实更和谐的形式出现的，但只要它在其再现中包含了空间——因而特别在风景画中——它就会很奇特地变得非现实和自相矛盾，成为一个迷蒙与梦幻的世界。[78]

在第二部分的最后一段，帕诺夫斯基相当不合逻辑地运用"所以"一词作出了结论，他说他已经证明的东西是："所以古代的透视基本上是与近代概念背道而驰的一种确定的空间概念的表达……同时一种关于世界的思想是同样明确的，同样与近代截然不同的。"[79]他断言，从德漠克利特到亚里士多德，古代哲学家把"世界的整体"作为"某种反复间断的事物"来设想。事实上，他们没有将"透视"固定在事物上。当一个希腊哲学家打算画一个空间中的物体时，"所以"，他是根据当时的知识原理来组合它们的。

开始，他的文章集中论述线透视在知觉上的"准确性"，在短短的几页中他便从曲线的视网膜知觉跳跃到全面论述不断变化的空间描绘的风格。现在，通过概括的方法，他正试图把这些变化着的描绘方法与变化着的知识表达方式联系起来。可以肯定，他所涉及的领域需要极大的才干，但它包含了一些不容忽视的被隐藏的前提。帕诺夫斯基决没有为知觉、描绘和表现的联 [138] 系来辩护。可能这些联系在我们谈到文艺复兴时是有理由的，但他特别谈到

古代艺术。

在稍早的一篇论类似问题的文章《作为反映个人风格发展的比例原理的演变》（1921年）中，帕诺夫斯基确定了他更谨慎的研究范围[80]。他检查了比例法则的历史："其重要性不仅在于是否特定的艺术家或艺术阶段倾向于依附一种比例的体系，而在于他们的处理手法具有什么样的实际意义。"他在前言中说到，他要通过意义的阐释来说明变化："如果我们不把精力集中在得出结论而在提出问题的方式，那么它们就将显现为在十个特定时期或一个特定艺术家的建筑、雕塑和绘画中所实现的'艺术意志'的表现。"[81]但文章的大部分只限于一种形式和风格的分析。他使他对艺术意志的研究保持在一个时期的艺术家共同具有的一种形式意志（will-to-form）。

同样，在他两卷本的对中世纪德国雕塑的研究（《11—13世纪的德国雕塑》，考虑到其方法论，该书写于1924年，与《思想》和"透视"写于同一年）中[82]，帕诺夫斯基宣称他的首要任务是通过对在威尼斯画派中的工作室、内部的艺术影响等问题的集中研究来确定"风格的本质"。因为他早已对李格尔有详尽的批评，因此他有意明显保留了文化历史的形势。当他诉诸文化的"文本"时，他没有提供背景材料，而是说明有机的审美与理性原则是同一的。不过，完全通过其形式来构成一件雕塑[83]，仅部分回答了他在李格尔的文章中所求助的一种*Sinninterpretation*（意义阐释），那种阐释"对我们是无效的，但是客观的"，因为它仍关注风格的观念而不是"本质的意义"。

[139]

在后一篇论透视的文章的第一部分，他的共时性的历史纲要更加雄心勃勃。李格尔的艺术意志被帕诺夫斯基对卡西尔*das Symbolische*（符号）的解释所取代。帕诺夫斯基不仅将一个时代所有的艺术品联系起来，而且还将从哲学到雕塑的一般产物联系在一起，因而编织了一个错综复杂的文化之网。每一件事物成为另一事物的征兆。他展示了一种失去控制的原始图像学（如吉尔布特的文章所提示的），或更确切地说可能是卡西尔的一项较受限制的

事业的通俗化——对一个时代所有符号形式的不费力气的综合，而不顾功能、样式或个别的意义。我们记得，卡西尔有意抑制了这样一种规划，他感到时间仍不是现成就有的一种巨大的哲学综合："特殊的文化潮流不是宁静地并排流动，寻求相互补充；每一方都成为只有通过证明自己反对另一方和与另一方博斗时所具有的特殊力量才能存在的东西。"[84]帕诺夫斯基似乎在其文章的第一个共时性部分——（比较第一部分和第二部分）仍然没有感觉到这个问题吗？

中间的大部分（第三部分）向我们说明他没有感觉到。假定他关于在哲学与艺术之间寻找"类似物"的说法仍具有一种共时性的优势："另外，在透视上的这种成就只是在认识论和自然哲学方面已同时提出的东西的一种具体表现。"[85]但是，大体上，他作为一个多种多样的符号形式的魔术师，他的自信似乎已经被损害了，他承认他还没有抓住中心。他似乎是在视觉传统本身的范围内（如李格尔或沃尔夫林所做的那样）来寻找说明知觉变化的方式，他为我们提供了一种美术史周期性的新概念："由于旧大厦的倒坍而导致新大厦的建立"（"das Abbruchsmaterial des alten Gebäudes zur Aufrichtung eines neuen zu benutzen"）： [140]

> 论述明确的艺术问题的工作已经达到了这样的地步……在同一方向的更进一步发展似乎是无效的，这是正常的，这些巨大的阻碍或倒退导致旧的大厦倒坍而建立起新大厦的可能性所产生的情况，这种现象总是伴随着主导作用向一个新领域或风格的转移，确切地说是抛弃已经确立的事物（即通过明显回归到更"原始"的表现形式），或通过建立一种距离为创造性地再次采纳旧的问题做准备。这样我们看到多纳太罗（Donatello）不是从阿诺尔福（Arnolfo）的追随者们衰败的古典主义中产生出来的，而是一种明确的哥特式趋势的产物……这样他在美术史上的使命介于古代与现代之间，体现了这些出自中世纪的"阻碍"的最重要的特性，这种使命融合到先前作为众多个别事物而出现的一种真正

的整体之中。[86]

有机构成的绘画模式不再仅共时性地联系到作为一个部分的文化，而且也历时性地联系到一种视觉的符号形式的发展［很久以后，瓦托夫斯基按照库恩（Kuhn）的传统将这种联系理解为最高范式的证据］。帕诺夫斯基在某种程度上正尝试他以前指责过的沃尔夫林所进行的某种事情。他将他的因果关系牢牢地置于视觉传统自身的范围之内，将艺术作品与威胁其完整性的文化影响隔离开来。例如，乔托（Giotto）和杜乔（Duccio）都是以他们"封闭的内心"的再现开始"推翻中世纪的再现原则"。他们通过画出"在准确的词语意义上的一种'图画的平面'……一块空间的片断""在再现的表面的形式意义上"进行了"一场革命"。洛伦泽蒂（Lorenzentti）、马萨乔（Masaccio），甚至阿尔伯蒂当时为了再现的空间结构而不断在这一被特别清楚表述的视觉形式内来考虑绘画。

[141]

帕诺夫斯基显然正在寻找另一个分析的途径来解释不仅在一种风格［如加洛林（Garolingian）艺术］之内存在着矛盾的趋向和同一时期的各个艺术家［例如罗杰尔·凡·德尔·韦登（Rogier van der Weyden）和彼得鲁斯·克里斯托斯（Petrus Christus）］之间存在着对立，而且在一个艺术家（如多纳太罗）的作品中似乎也存在着相互抵触的特征。艺术（或甚至可能是文艺复兴艺术）作为更大的符号形式在其自身的范围内容纳了各种不同的思想和技术——有些陈腐，有些"新颖"——来表现空间的关系。

这种推测在半个世纪之前预示了乔治·库伯勒的历时性的关联，他在其著作《时间的形式》中发展了在一个特定的时期或风格内不断变化的形式系列的观念，例如，人物在空间的结构是一系列形式关系所确定的。正是因为一个艺术家和一个哲学家，或两个不同的艺术家出生在同一个时代，并不意味着文化分析者背负了同一想象的沉重负担。库伯勒说，对构成一个系列的各种因素的形态学分析仍将独立于意义的问题，不受符号阐释的影响。他将过分强调意义的问题归因于卡西尔的影响。[87] 对卡西尔的一个更严密的理

解（帕诺夫斯基似乎给予他的那种理解）揭示了在形式系列中的一种同样普遍性的兴趣："结果是形式关系的一种极端多样性，但其丰富性和内在的含蓄只有通过对每种基本形式的严格分析才能理解。"[88]

帕诺夫斯基关于一般透视体系和特定的由透视构成的画面的论述变得越来越复杂和迷离，如我们纵览全文所见的那样，在前两部分中我们已经论述了瓦托夫斯基论点的那些部分——相当教条地争辩的那种狭隘的观点在后部分中有所缓和。在某种意义上说，我们能够理解帕诺夫斯基对这个复杂课题的反应，如同与卡西尔在另一本著作中的思想表现出的密切联系，这就是1916年关于康德的评论《康德的生平与原理》（出版于1918年）。[89]我不是要强调这本著作对帕诺夫斯基的影响，因为我无法肯定他是否读过这本书，但我认为它值得注意，因为它有助于我们找出两位思想家所共有的某些基本的哲学假设。 [142]

在评传的第六章《判断力批判》，卡西尔求助于康德来指导关于艺术作品和他们为哲学家提出的特异性问题的思索。主要关心的问题是纯粹的具体的艺术形式怎样获得不同于那些运用于科学探索中的研究方法。在物理科学中，分析者通过他们"根据各个部分来构成整体的研究和发现"进行工作，但另一种认识模式显然是审美理解所必需的："在其现实的与理想的观念中的真实首先向我们展开，如果我们不再以单一的事物作为特定的和真正的事物为开端，而是作为它们的终点的话。"[90]

生物科学已经提供了这种讨论的方式，生物学与美学问题的对比正显示出来。"如康德所称，有一种'形式的目的性原则'包括在我们对自然中个别形式的理解之中。"[91]在任何一种有机体中，生物学家［在这儿他得到勒温霍克（Leeuwenhoek）的发现的帮助］发现整体已是由其各个不同的部分所给定与构成的。这既是"自身的原因也是结果"。[92]像这样的生物有机体不会为了使其有机的个体具有特征而要求自身之外的外部的完满。但是，据亨德尔（Hendel）说，"对个体与形式的最直接与迅速的领会是艺术，艺术是一种具体的再现，在那儿现象被作为整体来体验，即作为各部分

的决定因素和通过它们展现自身的整体。"卡西尔说，只有在艺术中，"整体在其特殊和唯一的形势中的反响才得以处理，我们活动在表现的自由中，并意识到这种自由"。[93]

[143] 一件艺术品是一个以其自身为基础的、独立的和自足的整体，具有唯一存在于自身范围内的目的（清楚地体现在帕诺夫斯基早先对李格尔的批评中，仅写于卡西尔的著作出版的两年之后）。康德将Zweckmässigkeit（合目的性）的问题作为他的出发点，在《判断力批判》中他试图"确立我们知识的发展方向，当知识来判断某种作为有目的的，作为内在形式表现的事物时。"[94]在卡西尔看来，启蒙运动的目的论体系将合目的性（Zweckmässigkelt）误解为普通的实用性（Nutzbarkeit）。一件艺术品证明了某种无目的的合目的性。我们从对它的凝思中得到的快感（Lustempfindung）是无偏向的。我们体验到满足，不是因为我们认识到这种个别的作品以我们能利用和分类的一种经验主义的法则为榜样，而是因为我们受到其"表象的内部秩序"的影响，这种内部秩序使我们知觉的适合性（Zweckmassigkeit）具体化了。[95]纯粹机械的因果关系的法则不能给我们带来更大的满足。我们面对着一件作品时，感兴趣的不是"因果联系……只是纯粹的呈现"。审美理解"不询问对象是什么，它怎样活动的，而是我为它的呈现做了什么"。审美观察并不要求任何外部的完满；它没有外在于自身的基础或目标。[96]它能造成的"崇高"感觉与其他的联系相分离。一种非目的性的目的的思想"不作用于数学物理学的基本思想……不是分析，而是综合，因为它首先创造一个反映的统一体，只是后来这个统一体才被分解为因果的成分和条件。"[97]个别的事物在这儿不是在它身后的一种抽象永恒的证据，而是永恒本身，因为它符号化地将它的内容置于自身的范围之内[98]。这是一个完整的精神宇宙的画卷。

在这大段的和总是重复的批评中，卡西尔提出了两个主要的观点，使我们感兴趣的是，这使我们想到帕诺夫斯基在他论透视的文章的不同部分依次模仿这两种观点。首先，卡西尔强调一件艺术品是一个自律的和独立的客

[144]

体，除自身的目的之外，不依赖于任何其他目的，对它的解释也不借助于产生它的文化与艺术环境。在这个意义上，卡西尔的审美理解似乎与帕诺夫斯基的观点相左，至少在与我们已讨论过的他的文章的前三部分的典型说法不同。不过，如我们所知，帕诺夫斯基在纯理论的第四部分和结论部分主要关心的是艺术的形式完整。卡西尔和康德一样主要关心的不是因果联系，而是纯粹的呈现，一件艺术品的无目的性的目的。

　　另一方面，卡西尔也强调用于理解一件艺术品的不同方式的兼容性。康德将审美的范围理解为自足的，但是他将它与用因果的和机械的措辞来解释的一种永恒排列在一起。一件"艺术品在与其他的实质相互影响的同时拥有它自己的重力中心"。正如个别的因果规律是一般规律的实例一样（根据一种机械的模式），因此一件艺术品与其他的艺术品联系在一起，就使它们都具有一种完整的因果秩序的符号意义。卡西尔说，康德关于目的的见解不是纠正或完成关于因果关系的思想，因为一件艺术品总会被理解为从属于因果规律。正如在自足的"自然之美与自然规律"之间没有矛盾一样，一件艺术品的无目的的目的与其存在的因果条件之间也不会有冲突。"每一种特别的形式肯定可以排除外部世界的前在条件来解释。"[99]

　　一种无目的的目的（*Zweckbegriff*）和因果联系（*Kausalbegriff*）的概念之间的自相矛盾在我们一旦想到二者的区别不过是有序化的补充模式时就消失殆尽了，我们力求通过那种模式把统一体带入多种多样的经验现象：

　　　　《判断力批判》的目的是证明在两种知识的秩序形式之间不存在任何自相矛盾。它们不会彼此矛盾，因为它们必须在小心分开的截然不同的范围内叙述问题。因果性必须利用各种事件的客观的、时间的连续性，以及变化中的秩序的知识，因此目的的概念必须利用那些经验对象的结构……在其独特的和特有的形式中……适应这种结构不意味着我们为了解释它或抓住某种超经验或超感觉的原因而必须放弃因果关系的一般范围。只要我们认识到一种特别类型的存在——那种"自然 ［145］

形式"——并在其系统化的秩序中将它作为一种统一的自足的结构来理解，那就足够了。[100]

"目的论与机械论的和解"可能是在先验的凝思中首先暗示出的可能性，即为了解释的缘由利用两种秩序的形式[101]。目的的原则并不如此"抵制为它所准备的意义，它将因果的原则视为自己的原则，分派给自己的职责。"每一种个别的形式在自身的范围内封闭了不受限制的缠结。"[102]

通观帕诺夫斯基的论文，我们发现他试图在透视的体系中清理这些缠结。帕诺夫斯基追随卡西尔——他则追随康德——以不同的有秩序化方法对他的问题进行了检验。结果，他的论文因其随机性受到批评还不如说是因其范围之广而受到赞扬，更早一点，他以不同的方法检验了不同的作品。例如，《德国雕塑》几乎排除了图像志的问题，《忧郁I》则把这些问题提高到一门科学的地位。[103] 沃尔夫林因为没有"足够的文化"而受到指责；李格尔因为不是更"严格的"形式而受到告诫。帕诺夫斯基在透视论文的范围内尝试他早先只是在零碎的样式中所完成的东西：对一种特殊的视觉形式的完全可理解的（形式的、文化的、哲学的）处理，尽管各种处理方法并不是完全可以调和的，在文章中它们被认为是各自独立的，不过它们被排列在一起，因此由各种方法提供的见识就因其彼此的靠近而凸显出来。

[146]

在帕诺夫斯基的文章中首先讨论的两种方法被构筑在卡西尔称为数学法则的框架里，尽管它们的意图肯定是不相同的。第一个方面（由文中第一、二部分组成）试图建立共时性的因果联系——根据艺术品与在文化中显示的其他思维形式的关系来检验艺术品。另一方面，在第三部分集中于历时性的联系——因果发展的解释只在视觉传统的范围内表达出来。在这儿很容易使人想起帕诺夫斯基早先对李格尔和沃尔夫林的批评，因为在他们的分析中没有足够的宽容。

在帕诺夫斯基文章的最后部分（第四部分），作品内部的结构或固有的含义（*Sinn*）[104] 占有一个相当重要的地位，发挥了一种作用，提供了一

种新的秩序化方式，但在文中的这种观点没有引起注意。帕诺夫斯基现在开始处理透视的体系，根据卡西尔称为一种目的论优势的观点，或根据帕诺夫斯基自己在其他地方所称的阿基米德点。他不再根据因果联系而只根据其自身来考虑透视结构的符号形式，作为一种独自集中的符号形式，或一种"构成现实内容的成就"。检验其内部的一致性和整体性作为卡西尔所提倡的主要方法，也是他在对康德的评论中所论述的主要方法。"在透视中的绘画可能无法与它周围的世界相一致。但它仍然紧密地结合在它自己的参照系统之内。"[105]

文章的最后部分在很多方面不仅与在前几部分所提出的研究原则相一致，而且也与我们在帕诺夫斯基的所有早期著作中所探寻到的他所关心的事物相协调，特别是那些依赖于将形式与内容区别开来的事物。为了更详尽地理解这个最有意义的部分，我们必须把它放在自身的知识与历史的脉络中。　　[147]

帕诺夫斯基仍旧关切美术史中"知识的贫困"（*Begriffsarmut*），1925年他构想了一个新的理论宣言——《论美术史与美术理论的关系：探索艺术科学基本概念的可能性的报告》，一种简短的考察有助于澄清他在论透视的文章中将几种方式结合起来的基本原理[106]。他再次对李格尔和沃尔夫林在美术史分析中的经验范畴表达了不满，特别是李格尔的艺术意志，因为它是一种心理意义上的真实，无法作为一种"超经验的实体"来解释艺术[107]。如他在1920年所作的，首先力求在哲学上论证艺术理论的合法性，他看到完成这个任务的唯一方法是发展先验的范畴：只进行"假定而不……解决艺术问题"的原理，提出客观的问题而不提供答案[108]。为了具有康德语汇的效力，这些范畴必须独立于所有的经验；它们必须以"纯粹知识的路线"（"auf rein verstandesmässigem Wege"）[109]为基础，和哲学一样，美术史需要一种对艺术感性的先验的分析。"[110]

随后，帕诺夫斯基着手采用他在汉堡的朋友、哲学家、艺术史家温德所假定的先验范畴[111]。温德认为，在艺术中最普遍的本体论对比是充实（*Fülle*）与形式之间的对比（这是新康德主义的词汇，帕诺夫斯基把它们界

定为"时间"与"空间"的同义词）。一件进入存在的作品，一种平衡或"澄清"（*Auseinandersetzung*）[112]，必定实现在对立的价值的两极之上："在一件艺术作品中各种因素形成于其中的样式体现为一种特别的创造原则，即一种特别的解决问题的原则。在一件特定的作品中用于解决艺术问题的一些原则构成了一个整体。"[113]

[148]

帕诺夫斯基的纲要图示

在本体论范围内的普遍的对比	在现象的，当然还有视觉范围的特别对比			在方法论范围内的普遍对比
	1. 基本价值的对比	2. 图像价值的对比	3. 构图价值的对比	
充实与形式的对比	视觉价值（开放的空间）与触觉价值（人体）的对比	深度价值与表面价值的对比	"彼此进入"（融合）的价值与"彼此隔离"（分割）的价值对比	时间与空间的对比

来源：帕诺夫斯基：《论美术史与美术理论的关系：探索艺术科学基本概念的可能性的报告》，载《美学和一般艺术科学》（1925年）第18期：129—161页［H. 奥伯瑞和E. 韦赫因重印：《欧文·帕诺夫斯基：论艺术科学的基本问题》（柏林，1964年），51页］。

（显示在图表中的帕诺夫斯基的纲要图示，他说，是为了使问题更清楚。）[114]这个整体与Sinn（感觉）是同义的，即一件艺术品或一个特定时期的内在意义。这个概念在其方法的使用中是高雅的，因为它容许美术史家"将艺术研究中通常对立的两种方法"。采用了正确的方法，它就能假设"在不同的文化领域中发现的内在意义中的一种共同因素。"[115]

[149]

在论透视的文章中，感觉的概念被延伸到跨越形式与内容之间的传统区别。在文艺复兴的透视体系中，那种情况所建造的桥梁与其透视所依据的几何学一样宽阔。感觉并不简单地涉及题材，而是涉及内容——当思想与形式接近一种"平衡状态"的时候，"展示"所实现的内容。[116]由"必然性"的标准所固定的"特别的创造原则"，它在透视中给一幅画以其实际的物质存在，这个创造原则反映了一种传统的新康德主义的辩证法，包括精神与世

界的对立，主观与客观的对立，或我们可能有所争议的充实与形式的对立。

　　在透视中的一幅画不只是一种在模仿中的操作，而是以某种方式——在康德的我与非我之间的关系范围的一种界定——表达给世界以秩序的愿望。卡西尔认为每一个符号的"领域不仅标示而且实际上在'内在'与'外在'之间，我与世界之间创造其特有的不可简略的基本关系"[117]。关于这一点，帕诺夫斯基把透视限定为起作用的是：

　　　　其一种双刃剑的实质……它使艺术的形象固定下来，那是精密的数学规则，但另一方面，在这些规则涉及视觉印象的心理生理的条件范围内，以及在它们得以实行的方式是一种主观"观点"的自由选择位置的范围之内，它又使那些规则依赖于人，甚至依赖于个人。[118]

　　在论文的前半部分中称为"神话"与"文化惯例的"文艺复兴透视，现在正被作为一种可行的、几乎可由经验证实的明确表达空间的方式而进行估价。透视现在被双重地加强了，并不只是一种非常有效的空间结构，而且本身还是对结构性的一种哲学反映。

　　帕诺夫斯基参照卡西尔关于"我"与"非我"之间在范畴上的区别证明一种基本的和永恒的职能[119]。这一思想，他强调一幅有透视的画将它的存在归因于人与其世界的客体之间的必然"区别"。他引证了丢勒［追随皮耶罗·德拉·弗兰切斯卡（Piero della Francesca）］，使用距离的观念来提示透视体系有些武断地调和了主观性与客观性之间形而上的对立，"Das Erst is das Aug, das do sicht, das Ander ist der Gegenwürf, der gesehen wird, das Dritt ist die Weiten dozwischen（首先是观看者的眼睛，其次是被看到的物体，第三是两者之间的距离）"。这"两者之间的距离"依赖于眼睛与物体之间的关系，亦如卡西尔关于一种符号形式的观念所证实的那样。在本质上仅作为表现在各种符号形式中所存在的中间地带，在事实上成为在对丢勒绘画和卡西尔认识论的研究中的"唯一"对象。 ［150］

　　帕诺夫斯基将"从两个完全不同的方面"对透视在历史上受到的攻击归

咎于它在现实主义与唯心主义之间所存在的中间道路：

> 如果柏拉图在其朴素的起源上来谴责它，因为它歪曲了事物"真实的规格"，将主观性的外表与空想的作品放在真实与法则的位置上，那么现代的艺术批评就能准确地提出相反的指责，即它是一种狭隘的和狭隘化的相对主义的产物。……其结果不过是强调了这样的问题，对透视的指责是它使"真实的存在"与实际所见的事物表象不符，还是它将形式的自由，即形式的心灵直觉与实际所见的事物表象结合在一起。[120]

在其《"理念"：论古代艺术理论的历史观》（写于论透视的论文的同一年，是对卡西尔在瓦尔堡图书馆开设的"柏拉图谈话录中美的理想"的讲座作出的反应）中，帕诺夫斯基继续探索他称为主观性／客观性的问题及其在历史中的演变趋向："'我'与世界，自发性与感受性，特定的物质与实际形成的力量之间的关系的问题[121]。文艺复兴的艺术理论家与中世纪理论家的区别就在于他们关注于距离的观念。15世纪的理论家"即便在一种安置眼睛与物质世界的距离的实用艺术透视中"，也确立了一种"'主观'与'客观'之间的距离——同时使'客体'客观化和'主观'个性化的距离"。帕诺夫斯基仍强调文艺复兴的艺术理论是实践的，不是思辨的。帕诺夫斯基称阿尔伯蒂没有"预见到新康德主义"，并强调他缺乏一种哲学观点。文艺复兴艺术理论的"天真"目的仅是"为艺术家的创造活动提供坚定的和以科学为基础的规则"。[122]

[151]

自文艺复兴以来，艺术理论的任务已经有了实质性的变化。因为康德对普遍有效的法则的观念表示怀疑，艺术理论家——不论是否通过选择——在一个新的论述领域中操作：

> 在认识论中，这个"物自体"的先决条件深深地被康德动摇了；在艺术理论中，一个相类似的观点也由李格尔所提出来。我们相信已认识到艺术知觉不是面对一个"物自体"，而是一个认知的过程；从另一

角度看，彼此都同样确信其判断的有效性，确切地说，因为它只能确定其世界的法则（即它没有客体，除了被构成在自身范围之内的那些因素）。[123]

在空间构成后面的思想不再能反映"天真的"假设，这种假设认为一幅有透视的画无论如何与它所反映的世界是同形的。但是，在其知觉的形式再现中，文艺复兴绘画仍然与一种新康德主义的人所设计的视觉相一致。

帕诺夫斯基试图在对透视的探讨中既非根据运用透视的艺术家的观点，也不依照透视赖以建立的数学原则（这些事物接受仅为初步的思考），而最终依照的是使论述发生作用所遵循的规律。对卡西尔来说，一个符号"不仅是一个（置于）人与其世界之间的中点上并使两者结合起来的理想对象。它也是以调解的职能在（二者）之间来回传递信息的使者"[124]，并接着说：[152] "艺术并非作为内在生活的纯粹表现，而是作为反映外部真实的形式而确定的。"[125]

根据这些新康德主义的观点，透视的感觉不能视为帕诺夫斯基所称的"双刃剑"，而是两面镜。阿尔伯蒂的模式，即穿过一端在眼睛另一端在对象的视觉锥体的横断面，在这种前后关系中是对于艺术家的透视置于普遍的经验混乱之上的一种视觉隐喻，运用了符号形式成为在锥体构造中的画平面的概念。在帕诺夫斯基的心目中，这种特有的符号形式、透视的体系——作为目睹其成功的历史——恰恰进入了文艺复兴的主观与客观经验两个世界之间的中点：

> 因此透视的历史有同样的权利被理解为对现实感觉的胜利，倾向于距离与客观性，以及作为人与权力斗争的胜利，否认距离；它也同样可以被理解为外部世界的一种固定化和系统化，作为自我领域的一种延伸。因而它必须不断就这种矛盾心理的方式得以采用的意义上为艺术思想提出问题。[126]

从玻璃的一面，我们接受了玻璃另一面那个世界的事实记录，而另一面引入由观察者的精神过程所导致的秩序体系。透视，在卡西尔那里是的一个艺术家用语，"既是一种感觉的又是一种理智的表现形式"。[127] 这两种在玻璃表面的表现形式的相互作用指示了一种符号形式的存在，那种形式在其自身同时是一种由人所引起的经验和另一种真实的展现。"透视看到……数学化的……视觉空间，它仍是由它所数学化的空间；它是一种秩序化，但是一种视觉表象的秩序化"。

[153]　　那么，对于文艺复兴绘画的历史关系论和形式主义的探讨都不能使人满意，甚至将二者统一起来也不可能发现在这种特有的空间系统化中的更大的认识论含义。阐释只部分存在于对每种类型的历史重构中。对一幅画的解释不只是简单地发现其先例，在绘画上与文字上，将它们联系在一种因果关系中。应该说阐释的作用是解释在一个体系中的透视空间再现的现象，这个体系自身也依赖于某种再现的原则。透视是一种模棱两可的推理法，它确实置于一种再现的手段和被再现的物体及同时在二者之间的再现范围的中点上。

诸如"形式"和"内容"这类概念只会使我们去片面地领会一幅再现性绘画的内在含义，即感觉。不只有内容，更不必说题材，是由文化所决定的，而且形式也是如此。再现性的透视手段证实了历史性。它这样做并不损害其真实性。一幅依照透视关系作的画并不负担某种相似于世界的任务，但如帕诺夫斯基和瓦托夫斯基都告诫我们的那样，客观的相似"不是提供给我们的唯一选择"，这是很奇怪的，特别是客观的相似依赖于抽象的几何原则。[128]

维特根斯坦（Wittgenstein）的知识的图绘理论在这儿提供了有趣的对照。在1921年的《逻辑–哲学论》（*Tractatus Logico-Philosophicus*）（在帕诺夫斯基的文章发表前三年用德文出版）中，维特根斯坦把关于世界（如数学等）的"命题"确定为那些"图绘"出一种事态的状况。像一幅画一样，一个命题是一个论点，但不是武断的论点。和透视的体系一样，对于它决意描绘的事物，它兼有一种"绘画的和逻辑的形式"。[129] 我们可以将命

题看作一种构造的工具，如帕诺夫斯基构造的透视秩序。巴特兰·拉塞尔（Bertrand Russell）在介绍维特根斯坦的时候说："任何认为世界是一个整体的说法都是不可能的，无论从何种角度来看只能是被结合在一起的世界的各个部分。"[130]用维特根斯坦的话说，"一个存在于空间的点就是一个论点所在"[131]。一个命题只证实命题者的真实，像线透视一样，它把观看者奉若神明。所有事物都存在于凝思它们的人的关系之中："多少真实存在于唯我论中……世界是我的世界：这明显体现在语言的限制……意味着我的世界限制在这个事实中。"[132] [154]

在维特根斯坦和卡西尔两方面的传统中，在直接受后者所启发的一篇论文中，纳尔逊·古德曼（Nelson Goodman）在这种语调中询问道："如果我提出关于世界的问题，你能试着告诉我它是怎样处于参照构架之下吗？如果我坚持要你告诉我它怎样脱离所有的构架，你能说什么呢？我们被局限在描述诸如此类被描述事物的方式中。即是说，我们的宇宙由这些方式而不是由一个或多个世界所组成。"[133]古德曼在一篇稍早的文章中[134]对透视的兴趣并不使人意外，他认为透视结构是人对于象征的明显嗜好的象征物：在世界的范围内构筑世界。所有再现性的手段，特别是像线透视这样一种流传久远的手段，不停地确立着我们在世界上的位置。没有它们我们会完全"消失"。

绘画形式并不仅仅表示一种外部世界的意义，而是揭示一种空间；它在这个空间中与其他同时代的符号形式发生联系，同时它也具有这些符号形式的痕迹。它揭示一种文化空间的公式。同一现象出现在不同的文化产品之中。确实，形式的透视体系与文艺复兴的其他课题（社会、哲学和科学，等等）相互联系，但它同时展示了——它明显是一种关系的体系——形式的原则构成所有文艺复兴结构的基础，包括它自己。作为一种构造手段，它可能依赖于文艺复兴的哲学原则和科学研究的方法，但它内部的一致性与整体性也系统化地造成某些观察世界的方式（见帕诺夫斯基的《作为美术批评家的加利内奥》）。[135]各种基本的形式规范体系既容许一幅列奥纳多的画和一 [155]

种哥白尼的太阳系模型传达"内容",也使它们相互派生和影响。要理解每种规范,历史重构的重点不仅在它们"说"什么,还在允许二者去"说"的形式体系。形式与内容"不是风格的双重来源",帕诺夫斯基在批评沃尔夫林时已经说过,而是"完全相同的原则的"表现。

　　帕诺夫斯基的阐述把我们留在哪儿?我们给帕诺夫斯基插上的标签是形式主义还是历史关系论?美术史的历史告诉我们所有的学者都证实帕诺夫斯基采用的是历史关系论的方法。公平地说,他们证实,甚至帕诺夫斯基在这篇文章的结尾也证实,他自己——如他早在10年前一篇论沃尔夫林的文章中暗示的那样——将这样做:

> 　　因而这是不言而喻的,文艺复兴对透视意义的解释完全不同于巴洛克,意大利完全不同于北欧:一般说来,在前者感到客观的意义更加重要,后者感到其主观的意义……我们看到要实现这样一个结果……只有在那些巨大的对立面的基础上,我们习惯于将它们称为反常与正规、个人主义和集体主义、理性与非理性,诸如此类等等,以及时代、民族、国家和个人对这些现代透视问题必须采取一种特别肯定和明确的立场。(着重号是另加的)[136]

　　因为他强调透视体系是一个完整的形式结构,同时也依赖于更深层的知识的形式法则,我们无法更进一步地理解他著作中的雄心大志;只能理解在确定一幅画在其社会关系中的地位的意义或在描述其线条、色彩、形状等的布置的意义。其结论中的形式主义很难描述,因为对我们来说没有一个有效的阿基米德点。帕诺夫斯基根据参与的观察者的立场来写作,我们则根据这个立场来阅读。我们所能做的是承认在根据由阿尔伯蒂的模式所描述的我们特有的透视来讨论文艺复兴的透视结构时,我们正在与绘画本身在西方所发展起来的体系相一致。

[156]

　　透视绘画来源于人的理智[137]。它是在画表面的一种固定化和系统化,康德称之为一种"认识的综合",赫德尔(Herder)则称为"反映":"人

证实反映，当其心灵的力量在由感觉的细流汇成的感受大洋中这样自由地发挥时，他能在一种语言表达的样式中隔离和止住一个浪头，把他的注意力引向这个浪头，他这样做是自觉的。"[138] 作为一种观看的和记录被看（场景）的规范，"画家的透视"产生在一种可辨认的历史形势中，以及如戴维·萨默斯（David Summers）所说："通过暗示表述了一种关于感觉、心灵与世界的新的同一性。"[139] 据帕特里克·希兰（Patrick Heelan）说，透视体系一旦建立起来，它就"包含了真实本身是绘画性的观念"[140]。

在文章结束之前，帕诺夫斯基论使艺术印象"秩序化"的方式的长篇探讨性论文给透视的"规范"提供了一种新的更广泛的含义。它不再是被限制的和创造性的限制结构，这种结构似乎包含在文章前半部分的观点。在文化上所"达到的再现原则"在帕诺夫斯基的观点中已成为精神与世界的一种创造性的相互依赖的表现——一种括号的形式，将艺术家与自然描绘在着色的画布上，如同它们相互传达彼此的含义。在艺术中——如伦勃朗的作品——空间的透视处理将真实转变为表象（及）似乎将神意简化为一种纯粹人类意识的内容，但结果却是相反，（它）把人的意识扩展为神意的容器。[141]

帕诺夫斯基将阿尔伯蒂的透视理论转变为一种新康德主义的模式。他把透视称为一种人工的规范；不是因为文艺复兴把构成绘画的教学模式称为 *perspectiva artificialis*（人工的透视），也不是因为这种结构在历史上歪曲了我们对世界的"真实"观察，而是因为它是一种能被视觉感受的知识体系，在其最持久的意义上，作为一种强有力的展现结构、一种符号形式，介入知者与被知觉物之间。如卡西尔在对歌德的阐释中所雄辩地指出的那样："在连续不断的精神流动中，所有的现象……都转化为观照，所有的观照都转化为沉思，所有的沉思都转化为综合，因此，当对世界的着意一瞥，我们正在理论化。……最重要的……是认识到所有的事实在本质上都是理论的。"[142]

［157］

6 后期著作：图像学的概观

如果我最终在独创性的现象中找到了宁静，那只是关于顺从的问题，而且我在假定人性的限制内的顺从与我在假定我心胸狭窄的个性的限制内的顺从之间有极大的差别。

歌德

当代美术史主要依赖于帕诺夫斯基的方法论视角。对于一个研究美术史的学者来说，若试图在一种历史关系中确定其研究的位置，以及在某种程度上译解历代艺术所体现的个人与文化的思想，他的方法已成为正统。在过去35年或40年内接受教育的学者追寻总是不可捉摸的视觉艺术的"含义"，继续证明了他们从帕诺夫斯基的后期著作所获得的特殊教益。在其文献目录的近200篇篇目中，《图像学研究》（1939年）、《哥特式建筑与经院哲学》（1951年）、《早期尼德兰绘画》（1953年）和《视觉艺术的含义》（1955年）共同代表了所谓图像学的方法。

但有讽刺意味的是，这些后期著作（"后期"是比较1915—1925年间的理论文章而言）——一般被认为是帕诺夫斯基理论生涯的高峰，而事实上它们仅重新创造了包含在他早期著作中的一个理论纲领的初级阶段。没有认识

到帕诺夫斯基主要思想背景的美术史家总是把他的后期著作理解为不过是一种实践的纲领，用来破译视觉形象中特定的和较为明显的符号。尽管帕诺夫斯基强调语言学，图像学仍被理解为图像志的唯一较为精确和复杂的变体。在某种意义上，这种形势是在帕诺夫斯基本人，特别是在他的英语著作中首先形成并使之流传开来。我们已经研究了与帕诺夫斯基美术史方法的起源相关的认识论假设，不会因为他后期著作的成功和普及而干扰我们继续对其原则进行批评性的检验。

尽管帕诺夫斯基在《十字路口的海克立斯及其他近代艺术的古典绘画题材》（1930年）和《对造型艺术的描述和内容解释方面的问题》（1932年）中首先假定图像学方法作为美术史探究的一种可能的方向，但直到1939年，它作为一个"方法"仍缺乏统一的系统性[1]。《图像学研究》以表格的形式对每一种视觉图像所提供的含义或题材分出了三个层次的类别，为对它们的解释提供了特殊的提示：

"前图像志描述"，以"实际经验"为基础，解释"初步的或自然的题材"。

"图像志分析"（"在词的狭义上"）关注能通过文字资料的知识来发现的"次要的或惯例的含义"。

图像学阐释（"在更深一层的图像志意义上"）[2]指向帕诺夫斯基与"内在含义或内容"的独创性关联。在这个层次上揭示一件艺术品的含义，我们必须使自己熟悉"人类精神的基本倾向"，而它们受到文化的预先设定和个人心理的限制。

[160]

图像志和图像学解释都把要求破译的符号呈交给美术史家。但两者之间的共同点也到此为止。尽管它们的名称都是来自同一个词根，帕诺夫斯基在范畴上对二者进行了区分，前者是"在普遍意义上的符号"，后者是"在卡西尔意义上的符号"[3]。关于普遍的符号，他引用了诸如十字架或贞操塔（Tower of Chastity）这样的例子，那些能根据来自文字或视觉传统的学术成

果来相当粗略地解释的形象。另一方面，一种卡西尔式的符号要求一种相当精确的感受性。"人文主义者不能被'训练'；必须容许他们去成熟，如我可以这样朴实地使用一种比喻的话，就是用腌汁去浸泡。"[4]

如果我们希望阐释作为"基本原则的表现形式"的母题和形象，我们必须熟悉的不仅有艺术作品的风格形式和故事内容，而且还有一切可能不可言喻的和最终无法验证的确切含义（心理、社会、文化、政治、精神、哲学，等等），它们共同构成了艺术品的存在——"艺术家自己可能完全不知道的"那些含义；"甚至明显不同于他自觉地有意表现的东西"：

> 这意指一般可称为文化征兆的历史事物——或在卡西尔意义上的"符号"。美术史家将必须检查他所想的东西是作品或一批作品的内在含义，他专注于这些作品，而与他的所想相对立的东西是许多其他在历史上与那件或那批作品相关的文化文献的内在含义，他能掌握的是：其中证实了在研究中的个人，时代和国家的政治、文学、宗教、哲学和社会趋势的文献。[5]

[161]　与这种思想和方法同样引人注目的是它在理论上导致某种在实践上的混乱。让我们回顾一些帕诺夫斯基后期"实践的"著作来说明这个问题。

以一篇作为图像学方法的例证而发表的文章为例，《新柏拉图主义和米开朗基罗》；如在帕诺夫斯基之前的很多学者所证实的那样，米开朗基罗在他的佛罗伦萨圈子中与新柏拉图主义思想有密切的关系。"这并不使人意外，要说明一个16世纪的意大利艺术家接受新柏拉图主义的影响要比说明没有这种影响容易得多。"但帕诺夫斯基在这篇文章中的目的是证明新柏拉图主义的观念是怎样深深地渗透在米开朗基罗的生活中，不只是作为"一种有说服力的哲学体系，更不必说作为当时的时髦，而是作为他自身的一种形而上的判断……米开朗基罗在他探求人类生活与命运的视觉符号时借助于新柏拉图主义，作为他对这种哲学的体验"。[6]帕诺夫斯基经常诠释像菲奇诺（Ficino）和皮科·德拉·米兰多拉（Pico della Mirandola）那样的哲学家，

他尽力提供一个新柏拉图主义的工作规划。他很自然地把米开朗基罗的世界观（weltanschauung）等同于他对这种特殊的哲学学说的理解。他指出，这种特殊的哲学在米开朗基罗的艺术作品中成为自觉的表现。在《哥特式建筑与经院哲学》中，帕诺夫斯基再次将某种首要性授予哲学思想，当它体现为一种特殊的学说时，经院哲学家的著作带来一种使人信服和确定不疑的力量，其"精神习惯"和"支配原则"，已由在大教堂工作的建筑师在与大学的交往中所搬用了。但这是不自觉的[7]。

在实践中，帕诺夫斯基在这种探究中的图像学"体系"——据赫尔梅伦（Hermerén）说，这种探究将自己引向"内在类比"的发现——是一个单向性的规划：在一件特定的艺术品中的一种世界观或一种特殊的哲学成果[8]。但是均衡的趋向在图像学方法中成为一种无法逃避的混乱的实例。帕诺夫斯基在《图像学研究》的前言中明显想在一方面是世界观，另一方面是一种特殊哲学之间勾画出一种有意义的区别，哪种哲学作用于哪种世界观，也明确表达了它，但不自行构成世界观："内在的含义或内容……是通过确定那些基本的原则而领会的，那些原则揭示了一个民族、一个时代、一个阶层、一种宗教或哲学假设的基本态度——由一个个体无意识赋予并凝聚到一件作品中。"[9]在这个意义上，帕诺夫斯基的目的似乎是研究体现在一件艺术品中的世界观。赫尔梅伦认为，如果真是如此，那帕诺夫斯基工作的传统模式将被他在理论中所提出的方法所取代。

［162］

帕诺夫斯基较为实践性的论文被构筑在绘画与陈述之间的类比上，这是常见的情况。他忠实于在介绍其方法中所表明的理论观点，主要兴趣集中在更重要的世界观不仅影响绘画同时还影响"哲学学说"的方式。同样，对艺术与哲学之间关系的研究也有助于揭示某种世界观的统治地位对一个时代所有人文产品和观点的影响。这样看来，实践与理论之间的差异将会消失。[10]但思想被忽视了，实践的图像学纲领结果在研究领域上变得更狭窄了。用一个较苛刻的批评家库尔特·福斯特（Kurt Forster）的话来说，这种直接关系的建立，例如新柏拉图哲学和米开朗基罗艺术之间，"导致非常

可疑的结果……在那儿哲学的主题对艺术的创造被赋予一种有繁殖力的作用"。[11]

[163] 在方向上的颠倒导致帕诺夫斯基图像学方法上的另一些问题，如奥托·帕赫特在25年前暗示的。在一篇发表在《伯灵顿杂志》上的关于《早期在德兰艺术》的书评中，帕赫特对帕诺夫斯基下述见解的完整性表示怀疑，即发现"'符号的价值'……它们一般不为艺术家本人所知，甚至可能特别不同于他有意去表达的东西。"尼德兰艺术中的新唯物主义由隐蔽的象征主义秘密而精巧地散布，如帕诺夫斯基在其主要的一章中所提出的："在早期弗莱梅绘画中的现实与象征：'精神从属于隐喻的物质'"，如果这是真的，那么，帕赫特问道：关于这些需要破译的符号不同寻常的是什么？"[12]当帕诺夫斯基指出"这种虚构的现实由一种预先设定的符号方案控制在最微小的细节中"[13]，他显然是有意暗示这种伪装的象征主义是由像弗莱梅的大师（Master of Flemalle）和扬·凡·爱克（Jan van Eyck）这样的艺术家有意规划和收编在绘画中，因而它是一个连贯的图像学纲要的一部分。总之，在这方面有意义的问题是：对这种自觉意图的破译怎么会被称为图像学而不是次要的图像志？帕诺夫斯基在这儿的客观性明显区别于他在《作为符号形式的透视》与《图像学研究》前言中所提倡的客观性："既然创造性行为被放在自觉意识的地位，被设想为非直觉的性质，那么美术史的阐释被朝向了一个新的方向；其最终目标不再是理解体现在或包含在视觉形式中的哲学，而是发现隐藏在视觉形式后面的理论与哲学的先入之见。"[14]比亚洛斯托基认为，在1953年，作为一种实践，图像学方法"是在阐释'自觉的'而非无意识的象征主义方向中发展……（以及）图像学家越来越热衷于阐释次要的，或惯例的象征主义，而不是分析作为文化征兆的一件艺术品"。[15]

克莱顿·吉尔布特（Creighton Gilbert）从另一个角度批评图像学的实践。他指出，当他或她决定不停留在图像志的证据而是继续进入一件作品"更深层"的内容和意义时，图像学家的问题的出发点是将图像学看作一种

方法，而不是一种技术的结果。因此，吉尔布特鼓吹中庸。每一幅文艺复兴的画必须拥有一个秘密——一种比它初次出现时所传达的意思更深一层的含义吗？每一个圣诞的场面都是"哀悼"的预示吗？每一缕完整地穿过一扇玻璃的阳光都是圣母慈爱的象征吗？[16]

　　可以料想，帕诺夫斯基对于这种图像学所显露的明显圈套并非没有察觉。在一封给威廉·黑克舍尔的私人信件中，谈到他刚刚研究了北欧文艺复兴的征兆，他对关于阿尔诺芬尼（Arnol Fini）的真实身份的另一种理解——这可能是比大多数见解更糊涂的一种见解——的反应是引用一句拉丁语："我惊讶得发呆，头发倒竖，张口结舌。"[17]因此，他告诫别让想象力失去控制："因而有某些必须承认的危险，图像学的工作不是像人类学与人类志的区别，而是像星占学和占星术的区别。""我恐怕"，他总结道：

> 在一般的意义上说，如果可能，除了使用经过检验的历史方法，对这个问题就没有别的回答了。我们必须问问自己，一个特定母题的符号意义是否就是一个既定的再现传统的事实；……一种符号的阐释是否能由确切的文本来判断或是否能与一个时代的活力所证明，并假设与那个时代的艺术家所熟悉的思想相一致；……在什么样的程度上这样一种符号的阐释与个别大师的历史地位和个性趋向保持一致。[18]

　　对历史关系的熟悉，在实践中主要是关于"本文"的破译，成为任何美术史分析的先决条件。帕诺夫斯基对人文学科知识的追求，特别是他对希腊语和拉丁语注本的掌握，逐渐使他的哲学研究与其形式主义的前辈分离开来。

　　我们已经完成了对以图像学为目标的最草率的批评：帕诺夫斯基对艺术之所以为艺术是一无所知的这种看法。贡布里希说，从他作为一位古典学者的名声来看，"将帕诺夫斯基误解为他的兴趣只在对符号与形象含义的文本解释，而对艺术的形式品质毫无反应，两种看法之间只有一步之遥"。但是，一个也熟悉帕诺夫斯基的同事告诉瓦尔特·弗里德伦德尔（Walter

[164]

[165]

Friedländer），帕诺夫斯基非常博学，但缺少一双鉴赏的慧眼，他反驳道："我想事实正好相反，……他完全没有那样博学，而是有一双锐利的眼睛。" [19]

可以认为，作为事实上的大师，帕诺夫斯基同时具有短浅的与远大的目光 [20]，他幽默地解释了这种作为预示其美术史命运的性质的扭曲。如我在前几章反复指出的，帕诺夫斯基无疑使美术史实践恢复了对内容的重视，但同样重要的是强调他在这个过程中并没有抛弃对形式特性的肯定。在《作为一门人文学科的美术史》中，他甚至在强调这一点时走得那样远，"在一件艺术品的事实中，对思想的关心是通过对形式的关心来平衡的，思想都可能被形式所掩盖"。[21]在他博学的图像注释中，发现他关注其他的事物一点也不奇怪。例如，当他译解提香（Titian）"深奥的"《节俭的寓言》时，他以一种对提香的形式表现力有说服力的态度来总结他的研究，尽管形式在这儿是由它与意义的关系所确定的：

> 值得怀疑的是，这种人的文献是否已经完全体现出了其语汇所具有的美和恰如其分，而我们则没有耐心来破译其晦涩的词意。在一件艺术品中，"形式"不能与"内容"分离：色彩与线条、光与影、体积和平面的分配，尽管作为视觉的画面是愉悦的，必须理解为一种高于视觉的意义的产物。[22]

那么，帕诺夫斯基作为美术史家的声望是在什么样的基础上与他关注意义而排除形式相一致呢？首先，在他学者生涯的初始阶段（回想他1916年关于沃尔夫林的批评），他的兴趣在从他的分析中提出形式与内容的问题——将二者视为意义的相互表现，或如他后来说的，"人的精神的基本趋势" [23]的表现。他发挥了"意义"的观念，超出了题材的传统规定，进而探索更为普遍的思维和知觉的方法，和这些方法能较容易地说明题材的选择一样，这有助于形成一幅画的风格。按照夏皮罗关于题材的论点，风格"应被看作为整个文化所共有的感情倾向和思维习惯的一种具体体现或具体化。[24]

[166]

风格是以历史为基础的形式。从这个角度来看，内容和形式成为同一历史动力或精神平行的现象。至少，这是帕诺夫斯基在他早期阶段所追求的目标：这是隐藏在他对沃尔夫林的批评后面的基本理论，他论李格尔的论文的哲学目的，他在透视论文中的论述方法的来源。但介绍的任务毕竟比实践要容易，作为一种结果，我们在很久以后的《作为一门人文学科的美术史》中看到帕诺夫斯基努力重新确定传统的美术史语汇：

> 任何人面对一件艺术品，无论是否审美地重新创造，还是对它进行理性的研究，都受到其三种成分的影响：物质化的形式，思想（即造型艺术中的主题）和内容……但是，有一件事是肯定的，在强调"思想"和"形式"各自在分量上越接近平衡的状态，作品就越有说服力地显示出所谓"内容"的东西。[25]

内容被视为形式对思想作出反应时所产生的沉积物：它是"一件作品暴露但没有炫耀的东西。它是一个国家、一个时代、一个阶层、一种宗教或哲学信仰的基本态度——所有这些都是在无意识中由一个个体所限定，并凝聚在一件作品中"[26]（着重号是另加的）。对于任何熟悉图像学"体系"的人来说，这三种成分——形式、思想和内容——似乎各自与帕诺夫斯基的图像志的三个层次相一致。前图像志描述注意在"某种线条和色彩的结构"中除其意义之外对象的形式呈现；"在狭义上的"图像志分析研究形式呈现后面的特定思想（文学的）；图像学阐释（"广义的图像志"）揭示隐蔽的观念内容，这种内容导致对一种"形式"的"需求"，首先给"思想"以外形。在其近乎弗洛伊德（Freud）式地强调越来越深地开掘意义的层次时，这种顺序在表格的形式中提供了一种美术史研究的等级制，尽管帕诺夫斯基的声明与此相悖（"在实际工作中，在这儿作为三个没有关联的研究方法而出现的处理方式彼此融合为一个有机的和不可分割的过程"）。在任何对作品的描述超出其被限制的色彩、线条等的语汇时，它必然侵入意义的领地。[27]

[167]

如帕诺夫斯基首先承认的，形式与内容的分离无疑对艺术批评的混乱
负有责任，但他不过是作了某种不可逆转的选择，当他首先从瓦尔堡的方法
开始研究一件艺术品时，瓦尔堡的方法暗示了将一个形象区分为两种构成成
分的可能性。"只要我们谈到区分'形式与内容'的'规范'"，阿克尔曼
称："描述就不仅是可行的，而且是必不可少的，因为符号的生命和形式
的生命并非同时存在于历史的每一个地方。"[28]通过强调区分中世纪艺术
中古典主题与古典母题的意义（例如，海格立斯的母题及其基督形象的变
体），帕诺夫斯基在他的著作中把一个永久的方法论楔子打入了艺术品的思
想与这种思想明显假定的特殊形态之间。在某种意义上形式成为一种展示，
成为一条线索引向更有意味的观念作用的内容：其作用是为"超视觉的意
义"作出一份贡献。

[168]

尽管两种活动肯定在各自的权限内得到认可——鉴赏家的形式分析和图
像家的阐释工作——但最终的结论由图像学家来表达：图像学在其自身对
"关系"的兴趣的支配下，把形式分析列为必要的初级阶段。冯·德·瓦尔
（van de Waal）用于帕诺夫斯基方法上的隐喻也适合于他博学的注意力的最
后"焦点"。

　　　很多年以来，编史工作已知有两种互补的形式。首先是特殊性地指
　　向对一个个别课题的整体研究，其次是较为一般性地指向揭示一个更大
　　整体的特征。在第一种情况中，研究者可以认为是运用一架显微镜在仔
　　细审察之下达到最精确地陈述材料的可能性。在第二种情况中——继续
　　我们的隐喻——在他努力勾画一个广阔场面的全景时他使用了一个反向
　　的望远镜……在美术史中，批评的鉴赏显然是一个典型的"显微学家"
　　的学科。在帕诺夫斯基时代，朝向文化史的美术史的每一种形式只体现
　　在第二种情况，全景式的变化……现在帕诺夫斯基着手研究单独的、个
　　别的作品，像鉴赏家那样一丝不苟地工作（而且至少总是受一种强烈的
　　直觉所引导）。这是他的创造，在一般文化史的巨大框架内实践这种细

致入微的艺术形式的研究。他所提出的问题："这种个别的艺术品在它
自己的时代意指着什么？"只会引起惊异，因为关于一件个别的艺术
品，这种问题的提出就已经陷入了冷遇。[29]

　尽管帕诺夫斯基为了理论的原因宁愿假设形式与内容是不可分割的网，
只能一起在一件艺术品中产生图像学的含义和"卡西尔式"的意义，他总是
不断地在他的用英语写作的著作中实践美术史分析的种类——特别是他的学
生们决定继续从事的编史技术——与这种理论观点不相一致。美术史家的方
法论，与更加"先进"的文学批评方法相反，据斯维特拉娜·阿尔佩斯和保
罗·阿尔佩斯称，强调"风格与图像志、形式与内容之间的明确分界"，可
以直接追溯到帕诺夫斯基。"这种方法论的两极……使沃尔夫林的《美术史
原理》和帕诺夫斯基的图像学研究……（之间的）裂缝戏剧化了。"[30]帕
诺夫斯基当然认识到他在某种程度上把一个楔子打入了美术史研究。在一封
给他战时的信友布思·塔肯顿（Booth Tarkington）的信中，他提到他的新兴
趣中心和黑格尔的遗产：

[169]

　　我试图在研究中清楚提出的东西确实不完全是首创的。可能只有这
样大量地与对艺术品的纯形式主义阐释进行比较，才能体现出图像志的
努力的某些不同寻常之处。事实上，我的方法是反动的，非革命性的，
如果某些批评家告诉我老博士在"博士的两难推理"中向他的年轻朋友
指出："你会感到骄傲，你的发现最迟也是40年前就提出来了"，或大
意是这样的话，我对此不会感到惊讶。[31]

　我们必须谨慎地采用阿尔佩斯和帕诺夫斯基本人的语汇，不过，帕
诺夫斯基的贡献明显不局限于图像志的范围。"思想与形象之间、哲学与
风格之间的联系，"贡布里希断言，"是一个远远超出了图像志限制的问
题。"[32]图像志是一种研究的方式，图像学是一种美术史的眼光。用帕诺
夫斯基的话来说，是当一件艺术品存在于它自己的时间和地点上时，对它的

一种"直觉的、审美的反应"。如我前面所引的冯·德·瓦尔的话所暗示及帕诺夫斯基的长期朋友P. O. 克利斯特勒证实，帕诺夫斯基是一种以艺术品作为出发点在强大的旧传统中的文化历史学家。[33]一件艺术品是一个完整的物化的"历史片断"，是一种"从时间的长河中（涌现出来的）……凝固的、静止的记录。"[34]我们必须感谢它的幸存。在其最典型的"图像学"时期，例如关于在《哥特式建筑与经院哲学》中的盛期哥特式建筑中，帕诺夫斯基看到的既不是大型建筑的个别石块，也不是建筑结构的冲力和反冲力。相反，他把大教堂看作用石块体现一种历史的论点，或对世界的形而上的解释。

[170]

　　帕诺夫斯基突破了沃尔夫林所支持的神圣不可侵犯的框架，先验地察觉到个别的艺术品或建筑"在卡西尔意义"上的符号意义。他对人工制品被迫的孤立不感兴趣，他认识到，在大多数美术史研究所画作的"被照亮的地带"之外，有一个"关系之结无限地延伸和扩展到"其他的文化现象，意识和无意识的"广阔领域"[35]。贡布里希回想道，当进展遇到麻烦时，帕诺夫斯基反而"兴奋"起来[36]。他在错综复杂的关系中感到愉快，他唯一的兴趣就是提供真正的解答，把秩序从表面的混乱中带出来。作为一个亚瑟·柯南道尔爵士（Sir Arthur Conan Doyle）的狂热读者，帕诺夫斯基与大侦探谢洛克·福尔摩斯（Sherlook Holmes）有同样的看法："如果所有不可能的东西都被排除，剩下的不大可能的东西必定是真实的。"[37]20世纪一批有影响力的人物似乎分享了猜测的范例，从解谜中获得的愉快就建立在这种范例之上，卡洛·金兹伯格（Carlo Ginzburg）启发性地强调了"通过线索来判断"的程序，对于各种侦探和医生都十分重要，在"莫雷利、弗洛伊德和谢洛克·福尔摩斯，最终在原始世界的猎人和巫师那儿找到其根源"[38]。

　　研究者在什么样的程度上对神秘事物的解答感到满意？有多少产生这种关系之结的文化联系必须被分类？这种图像学的检测行为——如果我们要使美术史成为一门在认识论上受尊敬的学科的话——与既定的逻辑法则相符合吗？

　　帕诺夫斯基相信一件艺术品表示着各种各样的事物。其中只有一个是被 [171]
描述的题材，艺术也证实一种文化"征兆"的分类。根据贡布里希的黑格尔
之轮，艺术作品是帕诺夫斯基体系中的毂，是证据的物质部分，我们能从象
征的信仰、习惯和假设中得出的 locus classicus（最有权威性的章节）。帕诺
夫斯基的文化之"辐"的排列多半包括哲学、文学、神学和心理学倾向的一
般影响［对皮耶罗、提香、普桑（Poussin）、米开朗基罗（Michelangelo）
和苏絮尔（Suger）的研究都是很好的例子］——以及其他可能被忽视的影响
线索（经济、政治、社会压力，等等）。但帕诺夫斯基和任何文化历史学家
一样需要一个出发点来进行工作；雅克·巴赞（Jacques Barzun）把实践着的
东西称为文化历史的"羊肠小道"，他抛弃了直接的历史方法。帕诺夫斯基
以一种有形的因素——艺术品作为出发点，跟着它更充分地进入文化习惯的
"难以估量的影响"。[39]

　　他利用他对一件艺术品的初步研究（图像学方法的第一、二个步骤），
换句话说，作为理解其他事物（第三个步骤）的手段。这种程序符合运用在
大多数文化历史中的方法。但帕诺夫斯基拒绝在第三个步骤停步不前，由他
的想象力和作为美术史家所受的训练所确立的过程最终从其研究的第三个层
次导向一种同义反复的困惑。他事业的最终目标总是对一件个别艺术品"内
在含义"的理解。在理解文化的"其他事物"的过程中，我们对于研究一件
艺术品独一无二的表象有更充分的准备，这种说法是合理的吗？大卫·罗沙
德（他可能不熟悉帕诺夫斯基早期的著作）不这样认为：

　　　　不幸，历史循环论总是避免面对某些阐释学的基本课题。我们的风
　　格描述、图像志解释、历史关系评论的方式依赖于外部的比较——与其
　　他的艺术品、文化惯例和社会形势的比较。我们甚至不试图涉及艺术品
　　本身固有的传达功能，好比说，视觉结构。[40] [172]

　　帕诺夫斯基不是简单地发现他首先决定寻找的东西吗？他对于哲学的偏
爱使他坚持将艺术品作为一个哲学实体的先验概念。当他提到一件米开朗基

罗的作品时，他假定或推测它体现为一种对题材的哲学理解：

> 其人物的超个人的或超自然的美，不是由自觉意识或明显的感情所赋予的，而是被模糊在一种由他的新柏拉图主义信念所反映的"神性激情"（*furor divinus*）的兴奋所产生的恍惚和狂喜中。狂喜的心灵在个性形式和精神质量的"镜子"中所赞美的东西不过是欢快神性的不可言喻的光辉的一种反应，灵魂在坠入地狱之前在这种神性中狂欢……米开朗基罗的作品对这种新柏拉图观点的反映不仅表现在形式与母题，而且也在图像与内容，尽管我们不期望它们对菲奇诺的体系是充分的说明。[41]

一个研究者应该以艺术品为起点，形成关于这件作品的想法，力求在哲学上确证这些想法，并以这样获得的知识返回到作品吗？持怀疑态度的批评家库尔特·福斯特（Kurt Forster）认为整个方式都是不合逻辑的：

> 正如根据黑格尔的美学，哲学最终越过和取代了艺术。因此艺术目前也从历史和自身转变为哲学的领域……尽管阐释者看破了作品重新产生的神秘性，他也使自己成为正打算分析这种思想的准信仰者。[42]

罗沙德和福斯特的评论指出了在图像学已陈述的推论思路中的一种绝对谬误吗？帕诺夫斯基假定，事实上在他甚至对研究中的对象发生影响之[173]前，哲学观点就对艺术品发生了影响。换句话说，似乎存在一种假定的对某种解释的前图像志承诺。帕诺夫斯基只是在第二个阶段才考虑到作品本身。因此，艺术作品必须隐蔽在一种特有的哲学理解之内，这是合乎逻辑的结论吗？这不是依据逻辑的规律。假定

如果A→B 　　（哲学观点影响艺术品）

B 　　（在这儿是一件艺术品）

那么A（那么，我们在这件作品中看见一种哲学

观点的表达）

既不是逻辑的也不是常识的。米开朗基罗可能在他的艺术中很好地表现了他的新柏拉图主义的信仰，但是对尤利乌斯二世（Julius Ⅱ）陵墓来说，大理石雕像只是令人信服地说明对于雕塑上的优美裸体，或特定赞助者的要求，或指导性的神学原则或某种墓葬艺术的需要，艺术家所具有的绝对的爱，而不涉及它们在教堂中有意安排的位置。事实上，A的前提是数不清的——其结果是它们在今天继续被作为一种资源而被发掘。在美术史研究中对前后关系的"新"的强调［例如，物质的（菲利浦，Philip）或社会的（巴克桑达尔，Baxandall）］掉到了帕诺夫斯基所设想的图像学范围的井中，尽管被研究的文化史的"辐"似乎是新的东西[43]。当然，帕诺夫斯基本人将不否认这种意见。这是图像学方法许多激动人心的和前景看好的方面之一，在原则上，它不排除对艺术品的合理阐释。但是在旧前提中固有的危险不经意地滑入新的前提，这不也是事实吗？

帕诺夫斯基在他的研究规划中无疑给隐藏的哲学含义以某种首要的地位，这种分析传统被视为他的遗产。一件作品的影响似乎总不依赖于我们寻找的时间长短，而取决于我们理解的程度。对熟悉帕诺夫斯基早期理论著作的人来说，这种认识确实是令人失望的。例如，在透视论文的后部分或《图像学研究》的序言中的这种美术史预想发生的是什么呢？被提到的分析路线是试探性的，但肯定至少它们是存在的。当帕诺夫斯基谈到对艺术品的哲学理解时，他并不只涉及在学说和画面题材之间进行比较，一件作品的"含义"怎样逐渐被限制到这样一个程度？亨利·齐纳（Henri Zerner）直截了当地指出了这种意义对美术史的建立所负的责任： [174]

> 含义不可能只由阐释的方式与技术揭示出来。我们应该在这个意义上来理解帕诺夫斯基的发展。他的目标是设计一种理解的技术，这种技术只限于艺术的主题和适用于基督教的西方。但他最终的目的是"图像学"水平，即客观的内在含义。但是他的追随者失去了他理论先验的洞察力（随着时间的推移他本人似乎也越来越忽视这一点），他创立的学

科已经转变为纯粹的破译技术。最高的图像学水平已逐渐被抛弃，更糟糕的是，图像志的译解也经常取代了含义。[44]（着重号是另加的）

如果我们同意齐纳的悲观评价，可以料想，就理论的发展而言，学科已走向死亡的结局；不仅在他后期著作中的理论倡导，而且也在一般的美术史中放弃了20世纪早期关于美术史的正统方法与意图的争论[45]。如果美术史决定摒弃"理论的先验"——或最后把它们转交给哲学美学家——因为作为一门学科它还有其他的任务要完成，我们仍能发现一些当代思想的实例，在科学史、知识史和文学批评，它们使我们转向帕诺夫斯基的某些较陈旧的美术史思想，引起我们对它们的重新思考。我将讨论杰拉尔德·霍尔顿（Gerald Holton）的《科学思想的主题来源》（1973年），米切尔·福考尔特（Michel Foucault）的《事物的秩序》（1966年）和近期论艺术和符号学的文选，这不是简单地因为它们看来代表了在再现理论中的前卫观点，而且也因为我相信对它们的简短讨论能使我们重新关心帕诺夫斯基早期理论文章的范围。

[175]

霍尔顿的兴趣在"科学精神的工作方式"，他认为人的才智"一般关心物质的世界，并至少在三个层次上运用这种才智。他在下列的方式中叙述了前两个层次：

1．"经验的"：一种感受、经验、"事实"、试验的结果。
2．"分析的"：运用理性、逻辑、常识、假设、概括，来理解第一个层次。

第一步称为"经验的"（请记住帕诺夫斯基的"前图像志"阶段）与"事物的特定性"相联系，其评论是那些源于感觉经验的观察资料。第二个层次，"分析的"，专用于对由第一个测定的层次所有效地提出的特定事物的理解和理论化。但是这两个层次不一定是连续的，霍尔顿注意到，因为它可能是这样的情况，我们只是参照了我们自己对世界的前在解释，我们自己

关于我们期望体验的东西的假设所形成的语汇，我们才能真正体验世界（比较卡西尔关于符号形定的定义）。总之，这是两种使科学变得"有意义"的理解世界方式之间的对话。[46]

1916年（大约是我们研究的帕诺夫斯基和卡西尔开始活动的时间），爱因斯坦同样被对科学思考负有责任的理智过程所吸引。他说，我们的倾向是把科学的解释作为自然对我们的宽厚赐予这种事实来接受，而不是把它们视为以人的起源作的解释：

> 已经证明对秩序化的事物有用的概念很容易采用一个在我们之上的如此宏大的权威，我们忘了它们在世间的来源，而把它们作为一种不可变更的事实来接受。这样它们就具有如"概念的必然性""先验的形势"等标签。科学进步的道路总是在长时期内受到这类错误的阻碍。因而这不只是用无聊的游戏来检验我们分析已知概念的能力，证明它们的判断和操作所依赖的条件，以及这些概念在缓慢发展中的方式。[47]

[176]

霍尔顿把爱因斯坦的这段话作为第三个测定层次的象征来理解，他把这个层次称为"主题的"，在这儿证实先验的存在——既是先天也是文化导致的——"似乎对科学思想是不可避免的"。但它们本身既非出自观察也非出自理性的分析。一种主题的承诺（例如在因果上的信念），霍尔顿指出，完全是知觉本身的一个先决条件。库恩提醒我们一个人在世界上看到的东西不仅依赖于他或她眼见的东西，也依赖于他或她前在的视觉／概念／文化／语言的经验和训练已经教会他或她去看的东西。在缺乏这种"主题"的情况下，只会有威廉·詹姆士（William James）所称的在这个世界上的"一种旺盛而喧闹的混乱"的东西。感觉之外的世界过于复杂而无法为偶然的探索提供保险。我们必须从某一个地方开始。主题的"地图"——迫使科学家把资料视为一种早就植根于超科学需要的意图中，其细节实质上由在第一和第二个层次上的"正统"的科学研究所精心制定：

3. "主题的"：存在于信念、假定、期望、偏爱、直觉、"精神的基本趋势"（比较帕诺夫斯基的第三个步骤），它们既不服从经验也不服从分析的证据。[48]

[177] 霍尔顿注意到，第一、第二层次更有可能经历范围和规模上的变化，而主题的变化则非常缓慢。对主题的当代实例可能是：（1）事物的秩序有一种数字基础的信条，确信数学作为一种可能解释的体系的"功效"；（2）自弗洛伊德以来，关于无意识的信条。历史上的一个直到哥白尼时代还起作用的例子是一种支配性的概念，世界是一个"静止的……和谐安排的宇宙"，地球处于中心。甚至当哥白尼发现地球并不是宇宙的中心时，天文学的说明继续被这样的主题所控制，太阳系是有目的地安排的，由上帝创造，"神意的表现"，等等。在这个秩序化的世界里偶然的和无等级的现象没有地盘。[49]

如果我们愿意承认这第三个层次的可能性，我们也必须考虑一个必然的结果。科学思想和人文思想的区别——在很多方面是毫无疑问的（如见帕诺夫斯基的论文《作为人文学科的美术史》——远非实质性的，如果我们注意科学理论的主题的来源。帕诺夫斯基的前卫艺术观正是在这一点上起作用。1945年，为了表示对物理学家沃尔夫冈·保利（Wolfgang Pauli）的敬意，帕诺夫斯基在普林斯顿的研究生院（爱因斯坦也是那儿的一个长期同事）发表了一次演讲，他提出了他的观点："从一个更基本的——同时是更为人性的层次上看……两者（人文学家和科学家）能够融汇和交流他们的经验……终究有一些十分普遍的问题，即他们促使所有的人努力将混乱变为和谐，而不论他们的努力在内容上可能有多大的差别。"[50]

尽管一幅画可能比一种科学假设更容易作为"虚构"来理解，但帕诺夫斯基在《图像学研究》中对列奥纳多《最后的晚餐》的解释却能有效地与34年后霍尔顿对哥白尼——列奥纳多的同时代人——的分析类型作比较。在我[178] 看来，二者都是力求发现同一类型的基本的解释原则，经过比较，我希望指

出可能是一些什么样的原则。现在在科学史上被认为激进的东西在艺术史的理论基础中已成为传统，至少有40年了。

让我们记住霍尔顿的三重方案，然后考虑帕诺夫斯基所理解的包含在《最后的晚餐》中的"意义的三个层次"（"但是我们必须记住，在这张表中似乎指示了三种独立的意义范围的明确区别的分类，实际上涉及一个现象，即作为整体的艺术品的各个方面。因此，在实际操作中，在这儿作为三种互不相关的研究工作出现的处理方式彼此都融合到一个有机的不可分割的过程之中"）[51]。

1. 前图像志（霍尔顿："经验的"）阶段涉及形式、线条、色彩、表现及感觉。只有在我们"实际经验"的基础上，我们才可能识别围着一个堆满了食物的"饭桌"而坐的13个人，我们才可能讨论他们呈现的颜色和形状。

2. 图像志（霍尔顿："分析的"）阶段通过假设、概括和阐释的方式来理解第一阶段的阅读。这个阶段需要一种"文字来源的知识"；对画面的"理解是通过意识到……围坐在餐桌前面的一组人物以某种组合和某种动态表现了《最后的晚餐》……（一个）澳洲土著人无法认识《最后的晚餐》的主题，对他来说，这幅画不过表达了一个使人兴奋的聚餐的意思"。

3. 图像学（霍尔顿："主题的"）阶段是人类精神的"基本趋势"的领域，由信念、假定、期望、观点、宗教和文化价值所组成。"当我们试图把它作为列奥纳多的个人生活，或意大利盛期文艺复兴的文化，或一种特定的宗教观的文献来理解时，我们是把艺术品作为某个其他事物的征兆来看待的，这一事物也在其他无数征兆中得以表现，我们将其构图的和图像的特征作为这种'某个其他事物'的更加特殊的证据来解释。"[52]

[179]

在考虑第三个阶段的时候，我们有理由问，哥白尼的日心宇宙模式与列

奥纳多独到处理的对称画面是否只是偶然的巧合，列奥纳多的透视线都集中
到基督的头部后面，似乎也同时图解式地体现了16世纪初意大利在政治与神
学上的霸主地位。对均衡和秩序的主题探索的相同形式看来构成了当时科学
与艺术实践的基础：

> 在探索内在含义或内容的过程中，不同的人文学科在一个相等的层
> 次上汇合，而不是一个服从于另一个……美术史家必须根据他所思考的
> 东西是作为在历史上与某件或某批艺术品相关的文明的大量其他文献的
> 内在含义，来核查他所思考的东西是他关注的那件或那批作品的内在含
> 义，如他所能掌握的：文献的内在含义证实所研究的个人时代或世纪的
> 政治、文学、宗教、哲学和社会的趋向。[53]（着重号是另加的）

有时，美学的原则实际上能够表明已预示了一种科学的敏感性。确切地
说，这是帕诺夫斯基在《作为艺术批评家的卡里内洛》中的论点，霍尔顿也
为他自己的论点引用了这篇论文[54]。假定，一个知识领域对另一个知识领
域的影响是有意义的，可以肯定，对科学哲学家和美术史家两者来说，更重
要的问题是关于共同的"基本原则"的论点。这些原则很明显地存在于一个
时代的科学与艺术的产品中。

[180] 如霍尔顿所指出的，在科学史中"将归入其自身"的"所发现事物的
历史关系"[55]已经长时期地体现在美术史中了（尽管是一个总是被忽视的
理想）。尽管帕诺夫斯基和霍尔顿两人都把这种"深入的历史关系"作为科
学家或艺术史家的一个第三阶段，他们将其特征描述为科学家或艺术家在实
践中的一个基本的和主要的"实质"。两位思想家都明确指出，如果确有任
何可辨的关联包含在对世界的科学和视觉"解释"的起源中，那么这个主题
的或图像学的阶段为意义的前两个层次实行它们的操作提供了理由。这个深
层的结构作为一种隐蔽的或然性领域起作用，描述的规则（科学与艺术）在
这个领域内进行其游戏。"通过确定那些显示出一个民族、一个阶级、一种
宗教或哲学信仰的基本观点——由一个个体无意识地赋予并凝聚到一件作品

中——的基本原则来理解"这种结构。决不可能直接意识到它，只有通过将尽可能"多的文明的其他文献"[56]排列在一起来暗示其结构，学者才能很快理解，尽管这个主题的层次决不提供答案，但它至少对问题作了限定。用福尔考特的话来说，这确实只是初步的——是个别的艺术品，即帕诺夫斯基的著作中总是公开声称的结果能够存在于其中的"可能性条件"[57]的一块试验性"字板"。

可以这样理解，图像学层次不是最后的阶段，而是一个开端，由美术史家（或"有才能的外行"）通过一连串的步骤所达到的艺术家在一开始就具备的同样的"直觉"，这种"直觉"与"基本原则"紧密相连[58]。对一件作品的"深层结构"的探索可能已导致美术史学科中的难题和困境，因为大多数美术史家确信图像学阶段一旦过渡性[59]地宣布了其文化意义的陈述——即一件特定作品是关于什么（某种外部的状况）——他们的工作就结束了。另一方面，他们可能仅把这个阶段看作一个初步的过程。如帕诺夫斯基曾明确指出的那样。

[181]

例如，他可能试图把透视的发展置于一个共时性和历时性的"被发现物的关系"之中，如我们所知，在他论透视的文章中有一系列段落表示出力争返回到在一种前图像志阶段的个体作品：要理解他所坚持的东西在召唤透视的内在感觉（Sinn）或内在意义。我相信，从他文章的结论中可以知道，他还有一个更有意思的过渡性计划在构想中。从他写论李格尔的文章时起（或可能从他读卡西尔论康德的文章时起），他就将艺术品作为一种"有机体"来思考，这个"有机体"最终在它自己的参照系统内，依照它"自己的发生规律"来体现它自己的意义，如他在关于李格尔的批评中所写的那样。一件艺术品说到底不是关于任何外在于它自身的东西。一幅有透视的画最终不仅仅是一个"世界的窗口"，它是一个用颜料构成的知识系统。帕诺夫斯基后来对待透视的问题只涉及它指示意义的过程，而撇开最终实际指示的东西。因此，这个焦点，即他论文的结论部分能被合理地称为"原符号学"。

朱利奥·阿尔甘（Giulio Argan）事实上已把帕诺夫斯基称为美术史上的

索绪尔[60]。帕诺夫斯基坚持一件作品的内容不能只局限在文学的题材——确实有一种在图像之外的"含义"——因此他提出的问题最近已受到不少符号学家的赞赏[61]。符号学与图像学在揭示文化产品的深层结构中有共同的兴趣。不过，如克利斯廷·哈森米勒（Christine Hasenmueller）已注意到的那样，简单地把帕诺夫斯基的著作称为"符号学"还是有疑问的，因为当前修正主义的阐释模式专门把所有的著作都理解为对它们自身的本体论或然性问题的一种评论。当代符号学不相信对任何外在于自身的事物负有责任。作为一种阐释模式的图像学越是节制，就越趋于保守。这是一种揭示所指进

[182]

行其游戏时所依靠的材料（能指）的方式。知识的历史不只是一种"支撑物"，而是一种"解释的形式"。[62]艺术语言（符号学的概念是"作品的构成性"）不是产生于一种与世隔绝的环境（沃尔夫林的批评所产生的问题）。历史的内容（文化的和艺术的两方面）得以确立，因此当美术史家研究作品的"文法"，及其所指的结构时，他已有某种他正运用的句法和语言学规则的观念。"似乎没有已推测出的历史'位置'"，我们就决不会"给予一件艺术品以正确的前图像志陈述"。[63]

　　虽然我们在某种方法中易于理解帕诺夫斯基的图式，但他并不将阐释的每一层次看作目的，而是在一种附注中的条件和暗示，它们的操作应被恰当地看成为循环的而非线性的过程，最初的参考性理解（第一、二、三步骤被引向这种理解）加强了非参考性（步骤一）的再理解：

　　　　不论我们面对的是历史的抑或是自然的现象，只有当它与其他的现象发生关系，类似的观察存在于整个系列"具有意义"的这样一种方式中的时候，个别的观察才能设定一件"事实"的特征。因此，这种"意义"作为一种控制，完全能够被运用于对在同一现象范围内的一种新的个别观察的解释。但是，如果这种新的个别观察明确拒绝根据系列的"意义"来解释，如果一个错误证据明明是不可能的，那么，系列的"意义"将不得不被重新系统制定（re-formulated），以便包容新的

个别观察。当然，这种circulus methodicus（循环论证的方式）不仅适用于母题的解释与风格史之间的关系，也适用于形象、故事和寓意的解释和类型史之间的关系，以及内在含义的解释与一般的文化征兆史之间的关系。[64]（着重号是另加的）

通过对第三个层次的研究已划定了可能性条件的界限，理论家发现可以返回到前图像志阶段，可以研究线条、色彩、体块等怎样作为符号学的"规范"一同来发生意义。 [183]

当然，帕诺夫斯基决不会有意与一种"符号学"的观念相连结。但是当前符号学与帕诺夫斯基在理论（《图像学研究》）和实践（《作为符号形式的透视》，在这篇文章中透视结构被看作区分它所指示事物的意义的载体）上的论述有很大的一致性仍是十分显著的。和任何值得命名的理论一样，图像学已呈现出它自己的生命，对其首创者的创造力来说，它已成为一个生动的证据：

> 如果编写透视、比例、解剖、再现的规范、色彩的象征参照，甚至技法的程式和形态的图像志史是可能的话，那么不会有人认为它必须在那儿止步，像如此之多的其他图像学一样，认为历史性地研究线条、明暗对比、色调、笔画等是不可能的。这肯定是可能的，而且是非常有用的研究方法，值得推荐给渴望探索新领域的青年艺术史家。但是名称要有变化，这种研究方式不再被称为图像学，而是按照现代术语学称为语义学，更确切地说，是符号学……这样，由帕诺夫斯基开创的图像学方法，尽管有严格的哲学设计，在很多方面能被看作最现代和最有效的编年史方法，而且还通向它确实仍没经验过的光辉未来的发展，但可能因为帕诺夫斯基自己的门生缩小了它的范围，使它在一些学者那儿成为一门神秘的科学，因而为把它看成一门异端的方法论的唯心−形式主义者提供了一个实例。[65]

例如，梅耶·夏皮罗在几篇论视觉艺术的符号学文章中已经以更新的热情返回到前图像志阶段。但是为了在作品中区分自然与惯例的符号，他已用图像学史家的工具装备起来。当他举出一批有插图的实例时，他不明白在一幅画中非模仿的因素——例如，画框、方向、色彩、运动和尺寸——怎样获得一种"语义学价值"，对一件作品的普遍参义作出了什么样的贡献。[66] 如阿尔甘所指出的，当帕诺夫斯基宣布图像学的时候，他可能太谦虚了，因为太着眼于题材，似乎忽视了形式特性在一幅画的"意义"结构中所发挥的作用：

[184]

> 如果拉斐尔的抱圣子的圣母不是简单地作为崇拜物，而是一件在视觉上表现了能在一个特定的历史时期看到的自然与神圣之间的联结的艺术品，那么其意义就不只是建立在圣母是一个生在优美景色中的美女这一事实，还必须包括在人物和风景中都同样运用的线条的走向，圣母衣袍的蓝色与天空的蓝色之间的关系，以及使人感到云气弥漫的环境的微妙色彩。[67]

总之，三个层次教会我们怎样阅读形象。通过一种近乎祭祀式的程序，它们把我们引入历史的视觉程序的秘密之中。形象受文化的规定，如果我们希望"重新创造"一件作品的活力，我们必须揭示其作为被发现物的历史环境，我们必须使自己熟悉在各种层次上由形象所"诉说"的题材。只有对图像学漠不关心的学者才认为他或她的工作是以一项一项地清点隐藏的象征为目的，如在一幅北欧文艺复兴的画中。帕诺夫斯基从未把图像学看成一门用以积累各种资料的技术，这种技术使得初登讲台的教员能发表这种转换实质的言论，"阿尔诺芬尼肖像中的狗并不真正是狗，它代表了婚姻的坚贞"。虽然这种理解无疑是图像学程序的一部分，但它只体现为一个起点。

[185]

揭示隐藏在再现形式后面的主观含义只是工作的一部分。探测不可捉摸的再现的基本原则是真正的任务："内在的意义或内容……可以被作为统一的原则来确定，这个原则强调和解释了视觉事件及其知识的意义，甚至决定视觉事件成形的形式。"[68] 图像学分析以一主要问题的提出为基础，即它

坚持不懈地问道为什么这个形象在这个历史时期采用了这种形式。

因为帕诺夫斯基认为我们是根据由各种历史条件下的形式用以表现对象和事件的风格才真正"理解我们所见的东西"[69]，在他的体系中，内容最终成为一个形式问题。一幅可能出自一个曾经有的物质或精神的环境，但它根据自身法则的指令转换了这个世界。在凡·爱克的画中精描细绘的物质世界最终是一个"形象真实"的表述。[70]一幅有透视的画不只是在模仿中的操作，它是一种希望把世界以某种方式秩序化的表现——空间构形的方式，即康德关于我与非我之间关系的限定。

在本章中我们已在几处地方讨论了帕诺夫斯基自己的美术史实践怎样常常与他在理论上的挑战产生矛盾——或更明确地说，很少能在实践中实现他的理论。可能这种状况是由于他已有的思想超出了他所继承的文化历史的范式。帕诺夫斯基在理论上已不满足于在传统的"黑格尔"观念中寻找哲学与绘画、或神学与建筑之间的对比。如我们所知，在他的早期论文和在《图像学研究》导言中所表达的很多理论上的思想总是更恰当地适合于近期思想的框架。

关于这一点，一个特殊的当代学者最后值得一提。帕诺夫斯基在1939年反复强调"支撑着母题的选择与呈现，亦即形象故事和寓意的创造和解释的那些基本原则，那些甚至给形式的处理和采用的技术程序带来意义的基本原则"[71]，都预示了法国历史哲学家米切尔·福考尔特的工作。在《事物的秩序》（1966年）中，福考尔特阐述了能恰当地称为他的图像学任务的东西（虽然他将之称为"考古学"）： [186]

　　我正试图发现的东西是认识论的领域，包括知识在内的认识并不面对所有以其理论价值和其客观形式为参照的批评标准，其基础在它的积极性，因而表明了历史不是逐步完美的，而是由各种可能性条件构成的。因此应该显露的事物是那些在已经导致的不同形式的知识空间之内构形……这样一项事业不是在传统的字面意义上的那种历史，而是一门

"考古学"。[72]

　　和帕诺夫斯基一样，福考尔特的兴趣在"人类精神的基本趋势"，并相信只有当那种精神在它所创造的事物的表面证实了自身才可能被理解。他要阐述一种"文化经历事物的相近关系"的机制，例如，从钱币到植物的分类，其目的是揭示"构成的规律，这些规律决不会在它们自身的理由中被系统阐述，而只能被发现在广泛的各种各样的理论、概念和研究对象中。[73]当帕诺夫斯基把他的目标确定在揭示构成形象选择的基础的那些原则时[74]，他也在明确地追求某种潜藏的知识密码的基本秩序，其表面的现象之一是一件物质的艺术品的存在。言外之意是，他问道：什么样的知识秩序——什么"潜在的、统一的原则"（或用霍尔顿的话说，什么主题）——允许这个视觉世界成形？

　　在他们集中研究潜藏的或"潜在的"历史时，福考尔特和帕诺夫斯基的著作都已经和（前者是直接的，后者是间接的）法国年鉴学派史学的奠基者的工作发生了联系[75]。特别是费布弗尔（Febvre）和布劳代尔（Braudel），他们假定思想的深层结构或"惯例"的存在能说明后来的历史学家通常能在一个时代的人工制品和观念中发现的统一性。反过来说，"潜藏的"历史只有通过对其"引人注目的"产品——艺术品、政治事件、经济能力等——的切近解读才能隐约可见。例如，布劳代尔问道："以其连续性和戏剧性的变化吸引我们注意力的显著的历史和另一种潜藏的历史，它总是沉默的、谨慎的，实际上既不为其观察者也不为其参与者所知，它也不为永不消退的时间侵蚀所触动，在某种程度上同时传达这两种历史是不可能的吗？"[76]金兹伯格说，"实在"是"不透明的"，但对于受过训练的学者来说，有"某些使我们能破译它的特征——线索、符号"[77]。对帕诺夫斯基而言，文艺复兴的空间结构在人类历史的表层上的涌现正是这样一种"符号"。随后，他在竭力探索透视体系时，既不从运用透视的艺术家的观点出发，也不依照赖以建立的形式原则（这些事实只给予初步的考虑），而最终

[187]

是依照"在这种论述的存在中开始起作用"[78]的隐藏的知识法则。

凭一时冲动而承认的这种统一原则似乎经不起时间的考验。例如，《新柏拉图运动和米开朗基罗》只是在可能性上暗示出文艺复兴的知识表现了一种定义明确的规律性。在与这篇论文相同的后来论文中，帕诺夫斯基总是诉诸在各种现象之间寻找简单的相似性，而不是探索它们在形式上共有的原则。[79]有些事情似乎被忽视了；或毋宁说，鉴于帕诺夫斯基在20世纪早期的论文与福考尔特及霍尔顿的当代著作的明显一致性，在帕诺夫斯基那儿的有些东西需要发掘，这样作为一门学科的美术史就可以避免"近来大部分的批评冲力都来自'外部'（就学院派美术史主流而言）"[80]这类非难。在图像志基础上建立的图像学的胜利仍未能实现，如果知内情的人，即美术史家将注意到，按照帕诺夫斯基的理论构架，如循环的方法论所证明，极典型的实践的图像志的建立确实应由图像学本身来进行。

[188]

除了他的美术史洞察力，帕诺夫斯基对编史本质的反映也值得重新发现。如我们在本书第一章所知，从阿克尔曼到阿尔佩斯的各种批评家所表明的，当代艺术史家认为他们的历史"不是编造的而是发现的"[81]。"作为学者，"阿尔佩斯争辩道，"艺术史总是都太把自己看成知识的追求者，而没认识到他们自己怎样是知识的创造者。"[82]通过回顾，我们可以举出大量的例子来证明帕诺夫斯基处心积虑地避免这种幼稚。他对于艺术规律的研究，特别是诸如空间结构这类隐藏的规律（帕诺夫斯基认为透视不是附着于意义的可触知的形象，而是一种无形的关于结构的技术，不过他指出有一种主题的构成要素），使他清醒地认识到不仅要研究构成他所看到的对象中隐藏的知识密码的存在，而且也要研究他自己作为美术史家的工作中隐藏的秩序规律的存在。

在1939年，文艺复兴的透视体系不仅作为一个特殊的空间图像学的实例，也作为对历史呈现的现代要求的一个可控制的隐喻而被援引：

要中世纪详尽阐述现代的透视体系是不可能的，后者以实现眼睛与

对象之间的固定距离为基础，这样才能使艺术家建立起综合而连贯的视觉事物的形象；同样，要中世纪具有现代历史观念是不可能的，后者以实现现在和过去之间在知识上的距离为基础，这样才能使学者建立起综合而连贯的以往时代的概念。[83]

[189] 尽管帕诺夫斯基深信"要把握现实我们必须使自己与现今分离"[84]可能是天真的，他早就认识到需要建立一种历史的距离，随后的岁月把主要精力都用来解决这一问题（《作为人文学科的美术史》和《美术史在美国三十年》）：

> 我们主要受准许影响我们的事物的影响；正如自然科学不自觉地选择了它称为现象的东西一样，人文学科则不自觉地选择了它称为历史事实的东西。

甚至在研究遥远的年代时，历史学家也不可能是绝对客观的[85]。

在诸如这样的段落中，帕诺夫斯基说出了他可能殷切希望最有自我意识的文艺复兴画家（或20世纪的历史学家）所说的话，肯定他正在表达世上的某些事物，并清楚地知道他自己在解释这些事物或赋予它们的秩序时所作的贡献。他看到了自己的工作，如斯维特拉娜·阿尔佩斯（Svetlana Alpers）就此作的准确评论：

> 虽然帕诺夫斯基要求采用一种客体的方法（如他关于意义的三个层次），但他也为他自己的思想和承诺的某种价值负起了责任。在研究文艺复兴艺术时，他意识到正在作出某种选择，他知道由于这些选择而排除的现象。他赞美人文主义艺术的成就，对它的失败则表示悲哀。[86]

在时间上永远失去的是促使中世纪和文艺复兴艺术诞生的感情、动机和愿望，帕诺夫斯基敏锐地意识到这种不可归复的性质，他大部分著作的写作时期是在战争与迫害的阴影下，在人道主义价值面临崩溃的时候。美术史家

在想法上可能误入歧途，因为他们面对着一个具体的物质对象——一幅画、 [190]
一幢建筑、一件雕塑——它们已直接进入历史。不过，从20世纪20年代以
来，帕诺夫斯基从来没有安全地栖息在这种感觉中。虽然我们可以把他的全
部著作看作一个谨慎推理的意图，对于他要表达的东西是肯定而客观的，但
他决没失去对工具的眼力，历史学家正是依靠这些工具表述对于可理解的过
去的解释。在他的很多文章中，特别是在他最早期和晚期的文章中未言明的
含义——有意思的是——是需要与他自己成为一个在历史的生疏与现今的熟
悉之间的学者而作的努力达成妥协。

　　帕诺夫斯基在这方面的工作再次被置于当代思想的前卫地位。像海
登·怀特（Hayden White）或彼得·盖伊（Peter Gay）一样，他似乎已承认
任何历史学家的解释都渗透着某种风格或秩序。并非像有些人所自称的那
样，美术史的写作决非一种关于有意义的历史事件或对象的词语模式。[87]
历史学家不可避免地要诉诸某种理论、某种基本的规律或原则，以便将分散
的历史事实组织到一个意义明确的结构中，从而如同知觉的结构把视觉世界
留给我们的混乱印象秩序化一样，明确地将历史事实的无序变成有序。

　　这种认识可能促使帕诺夫斯基在其早期花费大量精力来分析其他艺术史
家的思想。像莫米利亚诺（Momigliano）一样，他感觉到了在历史学术中循
环的潜在危险：历史的写作本身成为一种历史的类型。[88]其假设倾向于绝
对正确，因为它们属于一个稳固建立的学术传统。我猜想，帕诺夫斯基之所以
写关于李格尔和沃尔夫林的文章，是因为他已经意识到对于当代学术成果的
批评性思考，有助于消除我们可能不自觉地强加于历史上的艺术品的限制。

　　尽管他总是尽力在审美的纯粹中理解艺术品，关于艺术品表达了什么
的解释和争论也没对他产生干扰，但帕诺夫斯基很快就在他的编史工作研究 [191]
中发现，一个历史学家无论为了何种程度的写作，都不可避免要探索给历史
资料以意义的一种特殊视角。对历史学家而言，问题真正产生在他或她不情
愿去简单地罗列历史上艺术品的清单，如瓦萨里曾指出的那样，而不希望为
它们的存在作出解释。[89]认识到追求新奇和值得回首的事物对任何历史学

家都是值得的。亦如帕诺夫斯基批评了李格尔和沃尔夫林的权威，但他无疑
也尊敬他们敏锐的判断力。伟大的历史学家最后的行动总是想象力的活动。
存在于艺术世界的，但在李格尔和沃尔夫林之前还没有的某些东西引起他的
注意：一种关联、一种知觉、一种解释和一种刺激。帕诺夫斯基表达的希望
是他自己在某些方面的洞察力可能适合或引起与他相关联的独创性的行动
或目的：

> 人文学者，他的工作是与人的活动和创造打交道，必须参与一种
> 综合与主观特征的精神过程：他在精神上必须重新制定行动和重新创造
> 创造物。事实上，通过这个过程人文学科的真正对象才能出现。……这
> 样，美术史家使他的"材料"服从于理性的考古学分析，有时和任何物
> 理学或天文学研究一样的精确、全面和复杂。但他以一种直觉的审美再
> 创造来组成他的"材料"[90]。

在《历史的恢复》中，马歇尔·普罗斯特（Marcel Proust）写道，一个
要恢复历史的作家的问题是"去重新发现，再次掌握和处理我们面前的现
实，我们如此远离那个我们生活在其中的现实，我们越来越因形式的知识而
与现实相分离，以形式的知识来取代从混沌和麻木中生长的现实……真实艺
术的伟大（是）……再次掌握我们的生活——还有其他人的生活"[91]。帕
诺夫斯基相信，图像学能够实现一种相类似的意义深远的觉醒，"一种直觉
的审美再创造"，以艺术品作为通向遥远过去的向导。作为一个才华横溢和
感觉敏锐的学者，被一件杰出艺术品的表现力或一个特定历史阶段的天才所
吸引，他希望他的"转向阐释图像志"能导致慎重的、大胆的、"考古学"
的和诗意的研究，熟练的历史学家运用图像志基本的理论原理来理解基本的
历史原理，同样也用来洞察作品存在的事实之外的、艺术家和时代创造它时
的情绪、动机和信念：

[192]

> 人文学科……面对的任务不是要抓住可能溜掉的东西，而是给可能

正在死灭的东西注入生命的活力。它们不是与瞬间即逝的现象打交道，不是把时间固定下来（像科学所做的那样），而是闯入一个时间已自动停止的领域，并试图使这个领域恢复生机。它们在这样做的时候，死死盯着我所指出的那些"从时间长河中涌现出来"的凝固的、静止的记录，人文学科全力捕捉在产生和造就那些记录期间的过程。[92]

在帕诺夫斯基为历史学的任务写了这篇雄辩的颂词四年之后，卡西尔——我在写作本书期间已探索过一个有趣的逆向的影响——对帕诺夫斯基在一个有见识和有想象力的历史课题的再创能力中的信念作出了反应：

> 人的成果……不仅在物质意义上而且也在精神意义上遭受变化和衰微。纵然它们的实体在延续着，它们也会总是处于丧失其意义的威胁之中。它们的实在是符号的，而非物理的，这种实在决不会停止对解释和重新解释的要求。历史学的神圣使命正是从这里开始……在这些固定的静止形态后面，在人类文化的物化成果的后面，历史寻找着动力。伟大历史学家的天才就在于把所有单纯的事实归溯为它们的*fieri*（生成），把所有的结果归溯到过程，把所有静止的事物或惯例归溯到它们的创造性活力。[93]

帕诺夫斯基在谈到瓦萨里的著作时，曾说他是"一种思考的历史学方法的先驱——一种本身必须被历史地'判断的方法'"[94]。20世纪的美术史同时拥有帕诺夫斯基的踏实及其先锋性的成就，作为一个青年学者，他面对传统大胆提出新的问题，首创新颖的阐释原则。如我试图指出的那样，他的成就像瓦萨里一样需要接受"历史的判断"；它应该被置于它自己的"发现物的历史关系"中。我已经通过联系问题、追溯影响和提示矛盾来研究帕诺夫斯基美术史的"基本原则"，不是为了否定其艺术理论的效力，而是重新估价他的想象力的幅度，证实其认识的发展。我想帕诺夫斯基也会同意，图像学能极有创见性地运用于任何文化成就，包括对他自己的分析。

[193]

注　释

导论：历史背景

1. 恩斯特·贡布里希：《多元之一》，《美国艺术杂志》1971年第3期，第86页。也见贡布里希：《艺术与学术》，《大学艺术杂志》，1958年第17期，第342—356页。

2. 大卫·罗沙德：《艺术史与批评：作为现在的过去》，《新文学史》1974年第5期，第436页。

3. 斯维特拉娜·阿尔佩斯：《什么是艺术史？》，《代达罗斯》1977年第106期，第9页。

4. 让·比亚洛斯托基：《图像志与图像学》，载《世界艺术百科全书》1963年第7卷，第773页。我赞成卢布·萨勒诺（Luigi Salerno）在《编年史学》中作的那部分概括，载《世界艺术百科全书》1963年第7卷，在艺术与学术中的形式主义起源于19世纪中期，在第二章我们将主要讨论它在两个世纪之交及其后的发展："作为纯形式（或纯视觉）的艺术概念是对于（自文艺复兴以来）统治艺术编史工作的内容中心论的反动。在19世纪下半叶……由印象主义所带来并扩展的美学理论和反伤感、反自然主义的趋势将问题的焦点集中在使形式脱离与自然世界的联系。……画家汉斯·冯·马雷斯（Hans von Marées）将阿道夫·冯·希尔德布兰特（Adolf von Hildebrandt）引向形式主义。在这方面的另一冲击是罗伯特·菲舍尔（Robert Vischer）在1875年率先提出的Einfühlung（移情）心理学理论所带来的……因此在19世纪末和20世纪初兴起的对艺术品形式因素进行分析的倾向是为了从艺术家的感情象征来理解作品的价值。但真正创造了纯形式理论的是康拉德·菲德勒。他拒绝'美'的与'艺术'的概念，只接受特定艺术的存在，建立了一门以视觉或形式规律——由天才创造的规律——的基础的艺术科学"（第256页）。亦见迈克尔·波得罗：《知觉的各种形态：从康德到希尔德布

兰特的艺术理论》，1972。

5. 亨利·冯·德·瓦尔：《回忆欧文·帕诺夫斯基，1892年3月30日—1968年3月14日》，载《十字路口的海格立斯和后期艺术中的其他古典题材》1972年第35卷，第231页。

6. 尤金·克莱因鲍尔在《西方美术史的现代概观：20世纪视觉艺术论文集》中对森珀有简短的论述，提请注意贯穿在森珀"科学"解释之中的明显的达尔文主义倾向。

7. 萨勒诺：《编年史学》，第528页。对克罗茨及其在1902年的《论普通语言表达的科学》中发挥的影响的进一步简短而中肯的讨论见克莱因鲍尔（第3页）和利奥内洛·文杜里（Lionello Venturi）［克罗茨的主要学生施洛塞尔在德国，科林伍德（Collingwood）在英国］的《美术批评史》［Charles Marriott翻译，Gregory Battock主编，1936，第338—339页（1964年重印，纽约）］。

8. 阿诺尔德·胡塞尔：《艺术史的哲学》，1958，第236、第218页。将实践的艺术家和艺术史家联系起来的这种理论当然构成了本书的基础。另一个相关的很有意义的论题是将当代批评家［如贝尔（Bell）、弗莱（Fry）、梅耶-格拉夫（Meyer-Graef）］所运用的标准进行比较，以当代艺术史家评价过去的艺术品时所采用的标准来评价当代艺术品。至于比我们所研究的更近一点的时期，见克利斯丁·马克科尔（Christine Mecorkel）：《意识与感觉：关于艺术史哲学的一种认识论方法》，《美学与艺术批评杂志》1975年第34期，第36—37页。马克科尔揭示了哲学原理、艺术史观念与当代美学中的一些有意义的关联。

9. 比亚洛斯托基：《图像与图像学》，第769—773页。

10. *Hercules am Scheidewege und andere antike Bildstoffe in derneueren Kunst*，载《瓦尔堡图书馆研究》1930年第18期（莱比锡／柏林）第X页："Und man Kann an sich selber und anderen immer wieder die Erfahrung machen, dass eine gelungene lnhaltsexegese nicht nur dem 'historischen Verständnis' des Kunstwerks zugute kommt, sondern auch dessen 'ästhetisches Erlebnis,' ich will nicht sagen：intensiviert，wohl aber in eigentümlicher Weise zugleioh bereichert und klärt."．

11. 保罗·奥斯卡·克利斯特勒：《对于帕诺夫斯基的〈文艺复兴与西方艺术的复兴〉的评论》，《艺术通报》1962年第44期，第67页。

12. 我已经为研究帕诺夫斯基的三个主要论点选择了三个历史学家。首先，黑格尔的幽灵游荡在19世纪和20世纪初的编史工作中，在任何领域中不讨论历史学方法就无法估价他无所不在的影响。其次，布克哈特总被认为是"第一个"文化历史学家。尽管帕诺夫斯基的文化史标记似乎是从相反的角度以布克哈特的方法为例证——帕诺夫斯基从艺术品追溯到一个更大的文化环境——但布克哈特的历史关系化过程使他的阐释具有了意义。华莱士·K. 福格森（Wallace K. Ferguson）在《历史思想的复兴：阐释的五个世纪》（麻省，剑桥，1948年）中指出布克哈特对编史学的影响："历史学家可能慑

于布克哈特在概括上的完整性，长期以来满足于图解他的概括，在细节上来丰富它，或者重构它的某个特征，而不敢背离它的指导原则"（第195页）。第三，威廉·狄尔泰——今天几乎被遗忘了——看来在很多方面最接近帕诺夫斯基在编年史学上的观点。他首先关心的是历史思想的实质，以及对其方法的判断，我发现他所关注的问题直接反映在帕诺夫斯基的早期著作中，当精神科学的重点放在文学、音乐与哲学之间的关系上时，它就进入了它自身之中。马克斯·德沃夏克把精神科学的思想带入了他分析视觉艺术的著作中。见汉斯·蒂泽：《艺术方法：汉斯·蒂泽博士的实验》，1913，作为对艺术史方法论的一种当代解释和批评，也是与狄尔泰的辩论。

13. 例如，见黑格尔以《历史理性》为题汇编的讲演录，R. S. Hartman翻译，1953，在1837年的初版题为《历史哲学讲演录》；同时还有他的《哲学全书》，G. B. Mueller翻译，1959；《精神现象学》，A. V. Miller翻译，1977。黑格尔德语著作的20卷全集由Eva Moldenhauer、Karl Markus Michel主编，1970。

14. 黑格尔：《历史理性》，第68—69页。

15. 同上，第89—90页。

16. 《黑格尔的逻辑》，William Wallace 译自《哲学科学百科全书》，1830，第6页。

17. 黑格尔：《美学：美术讲演录》第一卷，T. M. Knox翻译，1975，第299—300页。

18. 黑格尔：《历史理性》，第89页。

19. 胡塞尔的这个观点贯穿在整个《艺术史的哲学》中。

20. 雅各布·布克哈特：《力量与自由：历史的反射》，J. H. Nichols主编并翻译，1943，第80—82页。布克哈特的德语全集，见14卷本《雅各布·布克哈特全集》（格林，1929—1934年）。

21. 本杰明·尼尔森（Benjamin Nelson）和查理·特林库斯（Charles Trinkaus）为《意大利文艺复兴时期的文化》第一卷写的序言（1929年，第9页；1958年重印，纽约）。

22. 恩斯特·贡布里希：《探索文化的历史》（牛津，1958年），第15页。

23. 布克哈特：《意大利文艺复兴时期的文化》，第95页。也见《雅各布·布克哈特书信集》，Alexander Dru 翻译（纽约，1955年），经常涉及文化的"精神"和文明的"风格"。

24. 布克哈特：《力量与自由》，第80页。

25. 同上。

26. 布克哈特：《指南：意大利艺术欣赏向导（第4版）》，Wilhelm Bode主编，1879。如伊尔·罗森塔尔（Earl Rosenthal）所说，布克哈特所维持的"文化背景的论述与艺术并不相关，只是暗示出一种松散的联系"（《美术史中不断变化的对文艺复兴的阐释》，载Tinsley Helton主编《文艺复兴：对时代的理论与阐释的重新思考》，1961，第54页）。

27. 例如，见海登·怀特（Hayden White）：《元历史：19世纪欧洲的历史想象》，

1973，第8、第18—20、第230—264页。

28. 帕诺夫斯基：《图像学研究：文艺复兴艺术的人文主义主题》序言，1939，第30页。

29. 同上书，第7页。

30. 贡布里希：《探索文化的历史》，第28页。

31. 威廉·狄尔泰：《在人文学科中历史世界的结构》，1910年1月在普鲁士学院宣读的论文，1910年12月出版于学院年鉴。H. P. 利克曼（H. P. Rickman）摘录、翻译该论文，并载入其主编《狄尔泰：历史的结构和意义：论历史与社会的思想》，1961，第123页。利克曼的译文主要集中在B. Groethuysen主编 Gesammelte Schriften，第1卷，第2部分（斯图加特，1926年），第145—148页。

32. "历史循环论"（historiclsm）一词已变得模糊不清，至少可以说，它逐渐被用于两个完全不同甚至相互矛盾的含义。我引证R.H.纳什（R. H. Nash）主编的《历史观念》第1卷，载《历史沉思录》（纽约，1969年）："历史的思辨哲学不仅是由哲学家，也是由历史学家和社会学家试图发现作为一个整体的历史之意义的结果。从主要的方面来说，这些思辨的体系假定，在能够依据某种历史规律来解释的历史中有某种终极的意义。一般与某种历史必然性（不是有神论就是自然主义）的形式相联系的这种观念通常被称为'历史循环论'……还有另一种完全不同的历史循环论概念……与狄尔泰、克罗斯和科林伍德这类思想家有关系，即一切思想都植根于某种历史关系中，因而也是相对的，并受其局限。（在第二种意义上的）历史循环论者也坚持历史必须借用那些运用在自然科学中的各种逻辑手段，不对这两种类型的历史循环论做出区分就会导致混乱。"（第265—266页，注解）。可以肯定，贡布里希的同事卡尔·R. 波普尔（Karl R. Popper）在《历史循环论的贫困》（波士顿，1957年）中关于第一种历史循环论的定义是荒谬的："在历史命运中的信念是十足的迷信"（第Ⅶ页）。

33. 利克曼的译文主要集中在B. Groethuysen主编 Gesammelte Schriften，第1卷，第2部分（斯图加特，1926年），第57页。

34. 引自福格森：《历史思想的复兴：阐释的五个世纪》，1948，第196页。

35. 莫里斯·曼德尔鲍姆（Maurice Mandelbaum）：《历史、人、理性：19世纪思想》。也见理查德·E. 帕尔默（Richard E. Palmer）：《阐释学：施莱尔玛赫、狄尔泰、海德格尔和伽达墨尔的阐释理论》（埃文斯顿，1969年），第98页以后。帕尔默认为，人文科学"成为学者特有的方法中两种基本对立的观点的汇合处"（第99页）。

36. 关于唯心主义与实证主义对抗的简要论述，也见W. H. 瓦尔什（W. H. Walsh）：《历史哲学引论》（英吉利伍德·克利夫，1964年），第3、第77页；罗兰·斯特龙伯格（Roland Stromberg）：《1789年以来的欧洲知识史（第3版）》（纽约，1981），第180—181页；W. M. 西蒙（W. M. Simon）：《19世纪欧洲实证主义：知识史论》（伊萨卡，1963年）。实际上，实证主义者和唯心主义者之间的对立并没有曼德尔鲍姆为我们假设的那么尖锐。据赫伯德·马尔库塞（Herbert Marcuse）在《理性与革命》中

称，独具卓见的唯心主义者黑格尔本身也隐藏有可以称为实证主义倾向的东西。黑格尔暗示："尽管历史理性对他是预先已知的，但他满足于它对他的读者应是一种'假设'或'影响'？他补充说：'我们必须历史–经验地运作'。"斯特龙伯格通过对黑格尔这种方法的释意，在黑格尔自身调和了唯心主义和实证主义的倾向："我们应该研究行为和经验的事实，但我们还不能就此止步；我们应该'缜密地思考它们'来揭示它们的内在逻辑……很显然，历史学家的意识必须提供某种关于事实的结构，这种结构本身不是意义。黑格尔当然感觉到了有一种所有事物都与之适应的单一的客观模式"（第65页）。狄尔泰的观点是"客观的历史置于对人类本质的客观研究"（瓦尔什：《历史哲学引论》，第21页），这当然使他在某些方面属于实证主义的阵营。另一方面，重要的实证主义者奥古斯特·库姆特（Auguste Comte）从唯心主义方面催促历史学家不要仍旧执着于特定的事实，而要缜密地思考它们，以对立于"经验的"历史学家，后者要求不追寻"'片断的与孤立的'历史事实的意义"（瓦尔什：《历史哲学引论》，第156页）。在理论上，实证主义者只是使唯心主义者承认并证实他们关于历史怎样运作的基本假设，在这个过程中认识到"出自他们名下的所有知识门类都是建立在同一观察程序、概念反射和证据的基础之上"（瓦尔什：《历史哲学引论》，第45页）。但在实践中，因为他们只坚持把重点放在直接的经验材料上，在很多方面实证主义代表了"一种在知识与文化上的严格紧缩与割裂，目的是在达到明确和肯定的有利条件"（斯特龙伯格，第208页）。

37. "说明我们的本质，理解我们的精神生活""在一种心理描述和心理上的思想"，载《全集》第5卷，1894，第143—144页。

38. 利克曼的译文主要集中在B. Groethuysen主编 *Gesammelte Schriften*，第1卷，第2部分（斯图加特，1926），第47页。不完全是狄尔泰自己的话，是他的英文译者根据他的意思重新编写的。

39. 帕诺夫斯基：《作为人文学科的美术史》，载《视觉艺术的含义》，第16—19页。

40. 狄尔泰：《人文科学导论》，载 *Gesammelte Schriften* 第1卷，1893，第254页。这儿引自西奥多·普兰丁加（Theodore Plantinga）：《威廉·狄尔泰思想对历史的理解》，1980，第109—110页。也见格奥尔格·伊格斯（Georg Iggers）：《欧洲编年史学的新方向》，1975，第28页。

41. 帕诺夫斯基：《作为人文学科的美术史》，第14页。

42. 曼德尔鲍姆：《历史、人、理性：19世纪思想》，第11—13、第20页。

43. 普兰丁加：《威廉·狄尔泰思想对历史的理解》，第57、第100页。又见埃德蒙德·胡塞尔（Edmund Husserl）：《逻辑研究》，第2卷，1900—1901（《逻辑研究》，J. N. Findlay翻译，第2卷，1970）。

44. 普兰丁加：《威廉·狄尔泰思想对历史的理解》，第103—105页。也见帕尔默：《阐释学：施莱尔玛赫、狄尔泰、海德格尔和伽达墨尔的阐释理论》，第104页。

45. 见戴维·卡普斯·霍伊（David Couzens Hoy）：《批评的循环：文学、历史与哲学阐释学》（伯克莱，1978），第11页。

46. 狄尔泰，引自利克曼，第75页；帕尔默：《阐释学：施莱尔玛赫、狄尔泰、海德格尔和伽达墨尔的阐释理论》，第118—122页；也见普兰丁加：《威廉·狄尔泰思想对历史的理解》，第104页。

47. 狄尔泰为《在历史科学的研究中建立世界历史的规化》写的注释，载*Gesammelte Schriften*第7卷，第223页。引自普兰丁加：《威廉·狄尔泰思想对历史的理解》，第106页的译文。

48. 帕诺夫斯基所讨论和图示的三个步骤，见《图像学研究》，第3—17页。这篇1939年的文章也以《图像志和图像学：文艺复兴艺术研究引论》为题，收入《视觉艺术的含义》，第26—54页。很有意思的是注意在两个出版日期之间，帕诺夫斯基把"狭义的图像志分析"和"广义的图像志分析"分别改为"图像志"和"图像学"。"图像学"不是在1939年提出来的。见第6章对此问题的进一步讨论。

49. 帕诺夫斯基：《图像学研究》绪论，第11页，注3。

50. 同上书，第5页。

51. 费尔迪南·德·索绪尔：《普通语言教程》，C. Bally，A. Sechehaye主编，Wade Baskin翻译，1959，第5页。

52. 同上，第9页。又见乔纳森·库勒（Jonathan Culler）：《结构主义诗歌：结构主义和语言和文学研究》（伊萨卡，1975），第8—9页。

53. 索绪尔：《普通语言教程》，第16页。

54. 乔纳森·库勒：《符号的追踪：语义学、文学、解构主义》，1981，第24页。

55. 查理斯·桑达尔·皮尔斯（Charles Sanders Peirce）：《文选》第2卷，第276页，转引自库勒：《符号的追踪》，第24页。例如，帕诺夫斯基在《作为人文学科的美术史》中参考了佩尔斯，第14页。

56. 库勒在《结构主义诗歌》中论述语义学方法，第4—5页。

57. 路德维奇·维特根斯坦：《逻辑–哲学教程》，D. F. Pears、B. F. McGuinness翻译，1922。

58. 海因里希·沃尔夫林：《美术史原理：后期艺术风格发展的问题（第7版）》，M. D. Hottinger翻译，1932（再版，纽约，1950年），第230页。在原版中说："Aber auch in der Geschichte der darstellenden Kunst ist die Wirkung von Bild auf Bild als Stilfaktor viel wichtiger als das, was unmittelbar aus der Naturbeobachtung kommt."（第242页）。见胡塞尔的另一译本，第182页。

2 帕诺夫斯基和沃尔夫林

1. 威廉·黑克舍尔：《欧文·帕诺夫斯基生平》，1969，第7页。

2. 洛伦兹·迪特曼（Lorenz Dittmann）：《风格，象征，结构：艺术史范畴研究》，1967，第51—52页（本人翻译）。

3. 海因里希·沃尔夫林为《美术史原理：后期艺术风格发展的问题》写的前言。在《美术史原理：后期艺术风格发展的问题》后来的版本中，删去了很有特征的这一段话。后来的版本都是以第六版的前言作为开头——可能因为出版商和沃尔夫林一样谨慎，预见到它们在1915年的情况："没有哪个出版商能够不顾及画册昂贵的费用，这也是'无名的艺术史'的另一个原因。"

4. 胡塞尔：《艺术史的哲学》，第220、第187页。

5. 克莱因鲍尔：《西方艺术史的现代概观》，第27页；马歇尔·布朗（Marshall Brown）：《古典与巴洛克：论沃尔夫林的美术史原理》，《批评探索》1982年12月第9期，第379页。关于论沃尔夫林的批评文章的扩展的目录，见米思霍尔德·卢兹（Meinhold Lurz）：《海因里希·沃尔夫林：艺术理论文献目录》（沃尔姆斯，1981年）。

6. 马克科尔：《意识与感觉》，第39页。马克科尔把沃尔夫林的美术史看作在美国的中心构架价值的存在，尽管事实是在德语的艺术史学界两种"倾向"是平行的："形式主义以沃尔夫林为基础"（第37页）。在第4章我将讨论德沃夏克对德语艺术史学的影响。

7. 沃尔夫林：《文艺复兴与巴洛克》（慕尼黑，1888年）；沃尔夫林：《文艺复兴与巴洛克》，K. simon翻译（伊萨步，1964年）。关于对这部著作及其背景的更详尽的讨论，见迈克尔·波得罗：《批评的美术史家》（纽黑文，1982年），第98—105页。

8. 沃尔夫林：《古典艺术：意大利文艺复兴导论》（慕尼黑，1899年）；《古典艺术：意大利文艺复兴导论（第8版）》，Peter，Linda Murray翻译，赫伯特·里德写的前言（伊萨卡，1952年），第Ⅴ、第Ⅺ页。又见波德罗：《批评的艺术史家》，第110—116页。又见阿道夫·希尔德布兰特：《造型艺术的形式问题（第3版）》（斯特拉斯堡，1901年）。关于对布克哈特与其学生之间的联系，见《雅各布·布克哈特与海因

里希·沃尔夫林：通信及有关他们相互关系的其他文件》，Joseph Gantner主编（巴塞尔，1948年）。在很多情况下，沃尔夫林不接受布克哈特方法中有关"静态"的说法。

9. 沃尔夫林：《古典艺术》，第287—288页。

10. 沃尔夫林：《美术史原理》，第232页。沃尔夫林在这儿使用了德希奥（Dehio）说的话，他们同样相信存在于艺术中的这种时代的特定模式。在第一版中的原话是"包含有形式历史的扩展的研究"，《美术史原理》，第224页。包含在这本书中的思想首先是于1911年12月在一个公开座谈会上提出来的（帕诺夫斯基后来对此做出了反应）。见威廉·黑克舍尔：《图像学的诞生》，载《欧洲艺术的风格与发展》（柏林，1967），第246页。沃尔夫林的讲演重印在《在普鲁士皇家科学院的讲演》1912年第31期，第572—578页。

11. 让·哈特（Joan Hart）：《重评沃尔夫林：新康德主义和阐释学》，载《艺术杂志》1982年第42期，第92页。

12. 沃尔夫林：《美术史原理》，第227页（1915年版在第238页）。对五个基本范畴的概括是沃尔夫林《美术史原理》的1933年修订本中提出来的。这篇文章收入他的《关于艺术史的思考：有形的与无形的》第4版（巴塞尔，1947年），第19页。在德语中这五对范畴是：(1) einear (plastisch) versus malerisch, (2) flächenhaft versus tiefenhaft, (3) geschlossene Form (tektonisch) versus offene Form (atektonisch), (4) vielheitliche Einheit versus einheitliche Einheit, and (5) absolute Klarheit versus relative Klarheit。

13. 罗森塔尔，第63页。在其1915年版的前言中，他甚至将他的著作称为一部"自然的历史"，第viii页。

14. 沃尔夫林：《美术史原理》，第216—217页。在1915年的初版序言中，沃尔夫林谈到他和李格尔在这方面的共同性。见沃尔夫林对李格尔的《罗马巴洛克艺术的形式》的评论，《艺术科学报告》1908年第31期，第336—357页。

15. 马歇尔·布朗：《古典与巴洛克：论沃尔夫林的美术史原理》，《批评探索》1982年12月第9期，第380页。

16. 不过，哈特争辩道，"对从黑格尔辩证法中产生的比较方法的沉思并没有事实根据，沃尔夫林和他的老师对黑格尔都没有特别的兴趣"。相反，其模式是出自他父亲爱德华（Edward）采用的比较哲学的方法。另一方面，布朗感到沃尔夫林总是坚持一种"困难的、黑格尔式的逻辑，这种逻辑与一种相互依赖的形式相对立"。1921年，赫伯特·里德在题为《巴洛克》的文章中对《美术史原理》作了评论，"（沃尔夫林）不止一次地使自己来研究黑格尔的朦胧和雄辩"。见《伯灵顿杂志》1921年9月第39期，第147页。布朗认为，沃尔夫林（和弗莱）通过菲德勒在1887年的文章而了解黑格尔的形式逻辑体系，即菲德勒的《艺术活动的起源》，重印于《艺术科学》，Hans Marbach主编（莱比锡，1896年）。

17. 沃尔夫林：《艺术品的阐释》（1921），收入《短文集》，J. Gantner主编（巴塞尔，1946年），也引自迪特曼：《风格，象征，结构：艺术史范畴研究》，第50页。见《美术史原理》，第9页（也见1915年版第9页）。有意思的是正好在十年以后，帕诺夫斯基在谈到内容题材时认为它是"反传统的"。关于沃尔夫林对文化史的不断疏远化，见卢尔兹（Lurz），第9页。

18. 梅耶·夏皮罗：《风格》，载A. L. Kroeber主编《当代人类学：百科条目之一》，1953，第298页。

19. 胡塞尔：《艺术史哲学》，第166、第167、第169、第173—174页。所引的一段在第169页。

20. 关于狄尔泰的论述，引自《莎士比亚及其同时代人》，见《伟大的幻想史》，第53—54页，转引自普兰丁加：《威廉·狄尔泰思想对历史的理解》，第89页。

21.《辩护》，载B. Jowett主编《柏拉图谈话录》，第二卷，1871，第114页（1924年再版，牛津）。感谢Keith Nightenbelser为我找到了这段话。在20世纪50年代这个观点继续引起很大的争论，威廉·威姆萨特（William Wimsatt）和蒙罗·比亚兹莱（Monroe Beardsley）认为"作家的构思或意图作为评价一件文学艺术品是否成功的标准，既无效力也无吸引力"，见《意图的谬误》，载J. Margolis主编《从哲学看艺术：审美判断》，1962，第92页。B. D. 海尔什（B. D. Hirsch）对此持不同意见，他坚持认为作家的意图是有意义的。见海尔什《阐释的效用》，1967，第11页。另一方面，在很多当代符号学的近期著作中再次提出，创作者的作用与一件艺术品几乎自动地赋予意义的过程没有关系。

22. I. M. 波钦斯基（I. M. Bochenski）：《当代欧洲哲学：物质、理念、人生、存在和生命（第二版）》，1956，第130、136页。胡塞尔的主要著作《逻辑研究》，出版于1900—1901年。也见欧仁·琳：《艺术与存在：现象学美学》，1970，第56页。

23. 波钦斯基：《当代欧洲哲学：物质、理论、人生、存在和生命（第二版）》，第137—138页。

24. 沃尔夫林：《美术史原理》，第11页（1915年版，第11—12页）。

25. 同上书，第230页（1915年版，第242页）。

26. 戴维·厄温（David lrwin）：《温克尔曼艺术论文集》，1972，第55—56页；沃尔夫林：《美术史原理》，第9页（1915年版，第241—242页）。

27. 马克科尔：《意识和感觉》，第39—40页。

28. 对沃尔夫林的新康德主义及其阐释学的更全面的论述见哈特的文章。沃尔夫林：《美术史原理》，第230—231页（1915年版，第241—241页）。

29. 沃尔夫林：《美术史原理》第六版序言（1922年）。我们不久将看到帕诺夫斯基多么强烈地想否认这种微妙的差别。

30. 同上书，第29页（1915年版，第33页）。

31. 彼得·盖伊：《历史风格》，1974，第195页。

32. 沃尔夫林：《艺术史风格》："这种观点不正像一面镜子，通过多种多样的层面反映它们活跃的内部历史吗？"（1915年版，第237页）。

33. 奥伯瑞和维尔希纳在德国出版了帕诺夫斯基文选，《欧文·帕诺夫斯基：论艺术科学的基础》（柏林，1964年），论文《造型艺术的风格问题》收在这本文集中。这篇文章最初发表在《美学与各门艺术科学杂志》1915年第10期，第460—467页，但在引文后面附带加上的几页出自奥伯瑞和维尔希纳的版本。我总是大量参考波得罗在苏萨克斯大学的艺术学研讨班（1976—1977年）上所推荐的这篇文章的"粗糙而局部"的英语译本。大部分段落是我自己翻译的，但是我没有直接译帕诺夫斯基的原话，而是意译，在多数情况下，我原封不动地引用原文，在注释中则主要是德语原文。

34. "[ES] ist von so hoher methodischer Bedeutung, dass es unerklärlich und ungerechtfertigt erscheinen muss, wenn weder die kunstgeschichte noch die Kunstphilosophie bis jetzt zu den darin ausgesprochenen Ansichten Stellung genommen hat" (p.23).

35. "Jeder Stil... habe zweifellos einen bestimmten Ausdrucksgehalt; im Stil der Gotik oder im stil der italienischen Renaissance spiegel sich eine Zeitstimmung und eine Lebensauffassung... Aber alles das sei erst die eine Seite dessen, was das Wesen eines Stiles ausmache; nicht nur was er sage, sondern auch wie er es sage seifur ihn charakteristisch: die Mittel, deren er sich bediene, um die Funktion des Ausdrucks zu erfüllen" (P.23).

36. "Sondern werde nuraus einer allgemeinen Form des Sehens und Darstellens verständlich, dir mit irgendwelchen nach 'Ausdruck' verlangenden lnnerlichkeiten gar nichts zu tun habe, und deren historische Wandlungen, unbeeinnusst von den Mutationen des Seelischen, unr alsAnderungen des Auges aufzufassen seien" (p.23).

37. "Wir fragen nicht, ob wölfflins Kategoriezl–die hinsichtlich ihrer Klarheit und ihrer heuristischen Zweckmässigkeit über Lob and Zwdfel erhaben sind—die generellen Stilmonente der Renaissance und Baronckkunst zutreffend bestimmen, sondern wir fragen，ob die Stilmomente, die sie bestimmen, wirklich als blosse Darstellungsmodalitäten hinzunehmen sind, die als solche keinen Ausdruck haben, sondern 'an sich farblos, Farbe, Gefühlston erst gewinnen, wenn ein bestimmter Ausdruckswille sie in seinen Dienstnimmt'" (p.24) see also Panofsky, "Zum Problem der Beschreibung und Inhaltsdeutung von Werken der bildenden Kunst," *Logos* 21 (1932): 103—119, 在那儿他继续问道，是否有可能认为风格是表现的贫乏（再版于奥伯热和韦尔耶恩，第85—97页）。

38. "Dass die eine Epoche linear, die andere malerisch 'sieht,' ist nicht Stil–Würzel oder Stil–Ursache, sondern ein Stil–Phänomen，da snicht Erklärung ist, sondern der Erklärung badarf" (p.29).

39. "So gewiss die Wahrnehmungen des Gesichts nur durch ein tätiges Eingreifen des Geistes

ihre lineare oder malerische Form gewinnen können, so gewiss ist die 'optische Einstellung' streng genommen eine geistige Einstellung zum 0ptischen, so gewiss ist das 'Verhältnis des Auges zur Welt' in Wahrheit ein Verhältnis der Seele Zur Welt des Auges" (p.26).

40. 我们知道，帕诺夫斯基在他这本书的第一页，对沃尔夫林做了这种精确的区分。

41. "Von einer Kunst, die Gesehenes im Sinne des Malerischen oder Linearen ausdeuter, zu sagen, dass sie linear oder Malerisch sieht, nimmt Wölfflin sozusagen beim Wort，und hat—indem er nicht berücksichtigt, dass, so gebraucht, der Begriff gar nicht mehr den eigentlich optischen, sondern einen seelischen Vorgang bezeichnet—dem kunstlerisch–produktiven Sehen diejenige Stellung angewiesen die dem natürlich–rezeptiven gebührt: die Stellung untefhalb des Ausdrucksvermögens" (p.26).

42. 不可思议，对帕诺夫斯基来说，这儿的"混乱"是有意使人注意在沃尔夫林那儿的"区分"，因为刚刚谈到（见上一段）沃尔夫林在他早期的论文中没有意识到一种辩证的模式，尽管我们都看到了，帕诺夫斯基认为沃尔夫林完全认识到了两种讨论艺术风格的方法。

43. 波得罗翻译，《造型艺术的风格问题》，注10（见前注33）。如波得罗所注，"如果任何形式的区分都能影响内容——限制它——它就无法实现使其自身被看作内容的事实"。

44. "Dass ein Künstler die lineare statt der malerischen Darstellungsweise wählt, bedeutet, dass er sich, meist unter dem Einfluss eines allmächtigen und ihm daher unbewussten Zeitwillens, auf gewisse Möglichkeiten des Darstellens einschränkt; dass er die Linien so und so führt, die Flecken so und so setzt, bedeuter, dass er aus der immer noch unendlichen Mannigfaltigkeit dieser Möglichkeiten eine einzige herausgreift und verwirklicht" (pp.28—29).

45. 沃尔夫林，《美术史原理》，第229—230、第227页："Wir stossen hier as das grosse Problem, ob die Veränderung der Auffassungsformen Folge eineren inneren Entwicklung ist einer gewissermassen von selber sich vollziehenden Entwicklung im Auffassungsapparat, oder ob es ein Anstoss von aussen ist, das andere Interesse, die andere Stellung zur Welt, was die wandlung bedingt... Beide Betrachtungsweisen scheinen zulässig d. h. jede für sich allein einseitig. Gewiss hat man sich nicht zu denken, dass ein innerer Mechanismus automatisch abschnurrt und die genannte Folge von Auffassungsformen unter allen Umständen erzeugt, Damit das geschehen kann, muss das Leben in einer bestimmten Art erlebt sein... Aber wir wollen nicht vergessen, dass unsere Kategorien nur Formen sind, Auffassungs und Darstelluogsformen und dass sie darum an sich ausdruckslos sein müssen" （1915年版，第239页）。

46. "Was Wölfflin selbst keinen Augenblick verkannt hat; das beweist der Schlusspassus seines Aufsatzes 'über den Begriff des Malerischen.' Allein er hat aus dem Satze: 'mit jeder neuen

Optik ist auch ein neues Schönheitsideal (scilicet: ein neuer Inhalt) verbgnden' nicht die—gleichwohl notwendige—Folgerung gezogen, dass dann eben diese 'Optik' streng genommen gar keine Optik mehr ist, sondern eine bestimmte Weltau ffassung, die, über das, 'Formale' weit hinausgehend, die 'Inhalto' mit konstituiert" (p.31, n.6).

47. 1933年，沃尔夫林在他的《艺术史的基本概念：一个修正》，载《逻各斯》1933年第22期中表示，"一部在视觉艺术中起主导作用的文化史已经写出来了"（重印在《艺术史的观念》，第24页）。

48. "Sie wird dabei abernie vergessen dürfen, dass die Kunst, indem sie sich für die eine dieser Möglihkeiten entscheidet und daburch auf die anderen verzichtet, sich nicht nur auf eine bestimmte Anschauung der Welt, sondern auf eine bestimmte Weltanschauung festlegt" (p.29).

49. 贡布里希：《秩序感：装饰艺术的心理学研究》（伊萨卡，1979）。

50. 胡塞尔：《艺术史的哲学》，第257页；克莱因鲍尔：《西方艺术史的现代概观》，第29页。

51. 沃尔夫林：《美术史原理》，"每个艺术家都要寻找出特定的'空间'可能性，并受其制约，但并不是在所有的时代都适用，观看和体验有它自己的历史发展。"（1915年版，第11页）。

52. 沃尔夫林：《美术史原理》，第7页。

53. 沃尔夫林，《美术史原理》，第六版序言，1922，第7页。也见"Verschiedne Zeiten bringen verschiedne Kunst hervor, Zeitcharakter kreuzt sich mit Volkscharakter" (9; 8 in the 1915 edition)，"und es bleibt ein nuverächtliches Problem, die Bedingungen aufzudecken, die als stofficher Einschlag—man nenne es Temperament oder Zeitgeist oder Rassencharakter—den Stil von Individuen, Epochen und Völkern formen" (11; 11 inthe edition).

54. 克莱因鲍尔：《西方艺术史的现代概观》，第154页。沃尔夫林的修订重印在《关于艺术史的思考》，第18—24页。保罗·弗兰肯（Paul Frankl）：《后期建筑艺术的发展阶段》，1914，以及瓦尔特·蒂姆林（Walter Timmling）：《艺术史与艺术科学》，载《简要文学指南》，1923，第6页。

55. 1924年，几乎在一个世纪之后，当帕诺夫斯基为沃尔夫林献上六十诞辰寿礼时，他对沃尔夫林的范畴显得更加宽宏大量，他称赞沃尔夫林"发现了特定'风格阶段'的特别具体化的形式原则"（《海因里希·沃尔夫林：他的六十岁生日，1924年6月21日》，汉堡海外版，1924年6月）。

56. 帕诺夫斯基：《阿尔布雷特·丢勒理论性的艺术教海（丢勒美学）》（1914年在弗莱堡的就职演说）。也见帕诺夫斯基：《丢勒的艺术理论：他对意大利艺术理论的主要见解》（柏林，1915年）。

5 帕诺夫斯基和李格尔

1. 胡塞尔:《艺术史的哲学》，第120页。比较胡塞尔在别处的评论：李格尔和沃尔夫林都看到在历史研究中"同样是一种非个人的、不可避免的自我意识的原则"（第221页）。实际上李格尔与沃尔夫林的著作几乎是同时的。李格尔:《风格论》（1893年），《后期罗马时代的工艺美术》（1901年），《荷兰集体肖像画》（1902年）；沃尔夫林:《文艺复兴和巴洛克》（1888年），《古典艺术》（1899年），《美术史原理》（1915年）。在他的论文"走向一种新的社会艺术理论"中，阿克尔曼表示，黑格尔的艺术史思想主要突出体现在李格尔和沃尔夫林的著作中，《新文学史》，1973，第315—330页。

2. 路德维奇·冯·贝尔塔兰费:《普通系统理论》4，1968，第245、第240页。

3. 贡布里希:《秩序感》，第180页。

4. 亨利·奇纳:《阿卢瓦·李格尔：艺术、价值和历史循环论》，载《代达罗斯杂志》1976年第105期，第179页。也见奥托·帕赫特:《美术史家与美术批评家之一——阿卢瓦·李格尔》，载《伯灵顿杂志》1963年3月第105期，第188页。帕赫特说："李格尔的独特方法决定了已在实行的大多数实质性研究方法的精神框架"。

5. 本尼德托·克罗茨和他的德国学生尤利乌斯·冯·施洛塞尔看法是一致的，如帕赫特所指出："克罗茨、施洛塞尔直接在巅峰的下面为艺术和非艺术划了一条界限。问题在于克罗茨、施洛塞尔的立场可以视为实践的选择，他们含蓄地反对李格尔指称的艺术与手工艺之间的无区别，以及他对艺术的性质与价值等整体问题的漠不关心，自有他们的中肯之处和特殊意义。确切地说，另一些李格尔的批评家也同样看到了其观点中最薄弱之处"（J. 冯·施洛塞尔:《造型艺术的风格史和语言史》，载《在巴伐利亚科学院哲学历史专业所作的演讲》，1935，第193页）。针对李格尔的最有说服力的批评家之一是贡布里希，在《艺术与错觉：绘画再现的心理学研究》（修订版，普林斯顿，1961年）中，他批评李格尔没有命题："艺术理论家一般依据这样提出问题来进行讨论（一个艺术家是否能做他'不情愿做'的事情）。他被设定在艺术家的意志而不是在他的技巧中去寻找风格的解释。而且，历史学家很少运用'可能已是'一类的问题。但是这种勉强不是去询问在艺术家那儿所存在的某种自由的程度，即改变和

修改他们惯用的一种借口'为什么在风格的解释上这样没有进展？'的自由"（第77页）。

6. 李格尔：《装饰史基础》，1893（第二版，1923年）。齐纳将他称为"本世纪初最有影响的历史学家"。但是，"在德语国家之外，……李格尔并没有获得这样的声誉［意大利除外，在那儿比安奇-邦迪内利（Banchi-Bandinelli）和拉吉安蒂（Raghianti）充分认识到他的重要性］"（第117页）。他的著作一直没有译成英文，除了收在克莱因鲍尔文集中的一篇论荷兰小画派的文章。见森珀：《技术和构成艺术的风格，或实践美学（第2版）》，第2卷，1878—1879。

7. 李格尔，*Stilfragen*: "In diesem Kapital, das die Erörterung des Wesens und Ursprungs des Geometrischen Stils in der Überschrift ankündigt, hoffe ich dargelegt zu haben，dass nicht bloss kein zwingender Anlass vorliegt, der uns nöthigen würde a priori die ältesten geometrtschen Verzierungen in einer bestimmten Technik, insbesondere der textilen Künste, ausgeführt zu vermuthen, sondern, dass die ältesten wirklich historischen Kunstdenkmäler den bezüglichen Annahmen viel eher widersprchen... Damit ercheint ein Grundsatz hinweggeräumt, der die gesammte Konstlehre seit 25 Jahren souverän beherrschte: die Identincirung der Textilornamentik mit Flächenverzierung ober Flachenornamentik schlechtweg" (pp.viii–ix).

8. "Bleibt es doch in solchem Falle ewig zweifelhaft, wo der Bereich jener spontanen Kunstzeugung aüfhort und das historische Gesetz vor Vererbung und Erwerbung in Kraft zu treten... beginnt"（同上，viii）。

9. 贡布里希：《艺术科学》，载《大西洋艺术之书：造型艺术百科全书条目之一》，1952，第658页（我自己翻译）。

10. 马格丽特·伊文森：《作为结构的风格：阿卢瓦·李格尔的编年史学》，载《艺术史》1979年3月第2期，第66页。在《风格论》之后，"李格尔似乎走上一条由语言学家费尔迪南·德·索绪尔开辟的相同的道路"。也见李格尔《造型艺术的历史语言》，帕赫特和斯沃博达主编，1966。这本书建立了一种"视觉的语法"，1899年的讲演录。也见贡布里希：《秩序感》，第181、第193页。

11. 不过，李格尔在《风格论》中也用了这个词；在第8页他提到"自由创作的"［《后期罗马时代的工艺美术》，1901（1927年重版，维也纳）］。

12. 奥托·布伦德尔：《罗马艺术研究绪论》，1953（1979年重版，纽黑文），第36页。也见波得罗：《批评的美术史家》，第76、第97页，以及夏皮罗《风格》，第302页。"触觉的"与"视觉的"由于接近沃尔夫林的"线条的"与"涂绘的"范畴，因而得到沃尔夫林的承认。"他（李格尔）的思想并不新鲜；引人注目的是措辞，而不是事实的陈述"（沃尔夫林，对阿卢瓦·李格尔的《巴洛克艺术在罗马的形成》的评论，第356—357页）。

13. "In Gegensdtze zu dieser mechanistischen Auffassung vom Wesen des Kunstwerkes habe ich—soviel ich sehe, als Erster—in den *Stilfragen* eine teleologishe vertreten, indem ich im Kunstwerke das Resultat eines bestimmten und zweckbewussten Kunstwollen erblickte, das sich im Kampfe mit Gebrauchszweck, Rohstoff und Technik durchsetzt" (Riegl, *Spätrömische Kunstindustrie*, 9)。见厄内斯特·K. 蒙特：《德国美学理论的三个方面》，《美学与艺术批评杂志》1959年3月第17期，第303页。

14. 布伦德尔译自《后期罗马时代的工艺美术》，第16页。

15. 贡布里希：《艺术与错觉》，第18页；帕赫特：《美术史家与美术批评家之一——阿卢瓦·李格尔》，第109页〔帕赫特认为他提炼了贡布里希的定义，因为李格尔说的是艺术意图（Kunstwollen），不是艺术意志（Kunstwille）〕，见布伦德尔：《罗马艺术研究绪论》，第31页。

16. 贡布里希：《艺术与错觉》，第19页。

17. 布伦德尔：《罗马艺术研究绪论》，第37页。

18. 另一方面，参见萨勒诺：《编年史学》，"李格尔承认独创性个性的重要性，而采取了与浪漫主义编史学及实证主义相对立的立场"（第526页）；此外齐纳也说过："李格尔竭力否定个别的创造者在作品中具有重要意义这一论点的权威性，因为这种观点反映了十几年来对黑格尔遗产的破坏。"（第179页）

19. 狄尔泰：《阐释学的形成》，载Sigwart Gewidmet主编《哲学论集》，1900，第202页；引自胡塞尔：《艺术史的哲学》，第238页。也见第一章，齐纳：《艺术史的方法》，第14页；引自胡塞尔：《艺术史的哲学》，第220页。

20. 帕赫特：《美术史家与美术批评家之一——阿卢瓦·李格尔》，第191页。

21. 李格尔：《后期罗马时代的工艺美术》，第403页："古罗马后期世界观的转变是人类精神（发展）的一个重要阶段"。

22. 伊文森：《作为结构的风格：阿卢瓦·李格尔的编年史学》，第66页。参见第一章有关索绪尔的讨论。

23. 齐纳：《艺术史的方法》，第178页；伊文森：《作为结构的风格：阿卢瓦·李格尔的编年史学》，第63页；贡布里希：《秩序感》，第195页；布伦德尔：《罗马艺术研究绪论》，第28—36页；以及F. 韦克霍夫和W. 里特·冯·哈特尔（W. Ritter von Hartel）：*Die wiener Genesis*（维也纳，1895年）。

24. 詹姆士·阿克尔曼：《西方艺术史》，载阿克尔曼和里斯·卡宾特（Rhys Carpenter）主编《艺术与考古》，1963，第170—171页。

25. 齐纳：《艺术史的方法》，第180页。

26. 帕赫特：《美术史家与美术批评家之一——阿卢瓦·李格尔》，第190页。

27. 齐纳：《艺术史的方法》，第181页。

28. 李格尔：《自然作品和艺术作品》，载卡尔·斯沃博达主编《论文全集》，1929，第

63页（汉斯·塞德尔马尔作序）。

29. 沃尔夫林，对李格尔的《巴洛克艺术在罗马的形成》的评论，第356页。齐纳作了辩解，他认为李格尔将艺术与其他行为领域区分开来，只是一种"方法上的策略"。在第二章，我将这种方法程序也归功于沃尔夫林，尽管齐纳强调李格尔的策略比沃尔夫林的更加深思熟虑（第185页）。

30. 李格尔，*Spätrömische Kunstindustrie*: "Der Charakter dieses Wollens ist beschlossen in demjenigen, was wir die jeweilige Weltanschauung (abermals im weistesten Sinne des Wortes) nennen: in Religion, Philosophie, wissenschaft, auch Staat und Recht" (p.401). 比较 "Naturwerk und Kunstwerk"，载*Gesammelte Aufsätza*，第63页（齐纳翻译，第183—184页）："如果我们深入思考的不只有艺术，还有其他较大的人类文明的领域——国家、宗教、科学——我们将会得出结论，在这些领域中，我们也处在个体单位与集体单位的关系之中。但是，我们只能遵循意志规定的方向，即特定时代的特定个人在这些不同的文明领域中所遵循的方向，在最后的分析中它必将证明，这种趋势与在同一时代中同一个体的艺术意志的趋势是完全一致的。"

31. 李格尔：《艺术史与宇宙史》，重印在《论文全集》，第3—9页（第一版收入"献给马克斯·布丁格斯的贺词"，1898）。

32. 贡布里希：《艺术与错觉》，第19页。

33. 胡塞尔：《艺术史的哲学》，第120页。

34. 沃尔夫林，关于阿卢瓦·李格尔的《巴洛克艺术在罗马的形成》的评论，第357页。

35. 帕诺夫斯基，"Der Begriff des Kunstwollens"，*Zeitschrift für Ästhetik und allgemeine Kunstwissenschaft*，14，1920，第321—339页（收入奥伯瑞和维尔希耶主编的帕诺夫斯基文集）。在引文后面引在括号中的这几页出自奥伯瑞和维尔希耶主编的文集。M. 波得罗译成英文，将文章的主要部分作为1976—1977年苏萨克斯大学艺术科学研究班的材料。我经常参考他的译本，虽然大部分文章是我自己译的，在能意译的地方就不直译帕诺夫斯基的原文，总是不引用间接的材料。德语原文一般附在我的注释中。Kenneth J. Northcott和Joel Snyder在1981年也翻译了这篇文章。见欧文·帕诺夫斯基：《艺术意志的概念》，载《批评探索》1981年第8期，第17—33页。

36. "Eine rein historische Betrachtung, gehe sie nun inhalts–oder formgeschichtlich vor, erklärt das Phänomen Kunstwerk stets nur aus irgendwelchen anderen Phänomenen，nicht aus einer Erkenntnisquelle höherer Ordnung: eine bestimmte Darstellung ikonographisch zurückverfolgen, eine bestimmten Formkomplex typengeschichtlich oder aus irgendwelchen besonderen Einflüssen ableiten, die känstlerische Leistung eines bestimmten Meisters in Rahmen seiner Epoche oder sub specie seines individuellen Kunstcharakters erklüren, heisst innerhalb des grossen Gesamtkomplexes der zu erforschenden realen Erscheinungen die eine auf die andere zurückbeziehen, nicht von einem ausserhalb des Seins–Krises fixierten

archimedischen Punkte aus ihre absolute Lage und Bedeutsamkeit bestimmen: auch die längsten 'Entwicklungsreihen' stellen immer nur Linien dar, die ihre Anfangs−und Endpunkte innerllalb jenes rein historischen Komplexes haben müssen", "Archimedean viewpoint" （阿基米德点）一词怎样成为美术史理论中有争议的问题还不清楚，但我们发现沃林格早在1907年的著作《抽象与移情：对风格心理学的一点贡献》（M. Bullock翻译，1953，第4页）中就使用了这一词。追寻某种确定性原则而又无法得出自己的概念的哲学家都可以直接追溯到笛卡儿那儿。

37. "Und damit erhebt sich vor der Kunstbetrachtung die Forderung—die auf philosophischem Gebiete durch die Erkenntnistheorie befriedigt wird—, ein Erklärungsprinzip zu finden, auf Grund dessen das künstlerische Phänomen nicht nur durch immer weitere Verweisungen an andere Phänomene in seiner Existenz begriffen, sondern auch durch eine unter die Sphäre des empirischen Daseins hinabtauchende Besinnung in ben Bedingungen seiner Existenz erkannt werden kann"，这种阐释层次的比喻后来成为帕诺夫斯基在《图像学研究》中的阐释层次的中心思想。可以比较弗洛伊德有关在无意识中的意义层次的比喻。

38. 我所翻译的话部分出自蒙特：《德国美学理论和三个方面》，载《美术与艺术批评杂志》1959年3月第17期，第304页。

39. 同上，也见汉斯·泽德尔迈尔为李格尔的《论文全集》写的前言。

40. 蒙特：《德国美学理论和三个方面》，载《美术与艺术批评杂志》1959年3月第17期，第304页。

41. 谢尔顿·诺德尔曼（Sheldon Nodelman）：《艺术与人类学的结构分析》，载《耶鲁法国研究》，1966，第66页。

42. 格哈特·罗登瓦尔特，"Zur begrifflichen und geschichtlichen Bedeutung des Klassischen in der bildenden Kunst: Eine Kunstgeschichtsphilosophische Studie," *Zeitschrift für Ästhetik und allgemeine Kunstwissenschaft*, 11 (1916): 123: "Eine Frage des Könnens existiert（由帕诺夫斯基引用的段落不是"gibt es,"）in der Kunstgeschichte nicht, sondern nur die des Wollens... Polyklet hätte einen borghesischen Fechter bilden, Polygnot eine naturalistische Landschaft malen können, aber sie taten as nicht, weil sie sie nicht schön gefunden hätten" (quoted on p.36 in Oberer and Verheyen).

43. "Weil sich ein 'Wollen' eben nur auf ein Bekanntes richten Kann, und weil es daher umgekehrt auch keinen Sinn hat; da von einem Nicht−Wollen in der psychologischen Bedeutung des Ablehnens (des Nolle, nicht des Non−velle) zu reden, wo eine von dem 'Gewollten' abweichende Möglichkeit dem betreffenden Subjekt gar nicht vorstellbar war: Polygnot hat eine naturalistische Landschaft nicht deshalb nicht gemalt, weil er sie als 'ihm nicht schön erscheinend' abgelehnt hätte, sondern weil er sie sich nie hädtte vorstellen können, weil er−kraft einer sein psychologisches wollen vorherbestimmenden Notwendigkeit−nichts

anderes als eine unnaturalistische Landschaft wollen konnte; und eben deshalb hat es keinen Sinn, zu sagen，dass er eine andersartige gewissermassen freiwillig zu malen unterlassen hätte"(pp.36—37). 注意，帕诺夫斯基试图利用那个体系的术语学来打破那个体系。

44. 沃林格：《哥特式的形式》，赫伯特·里德主编，1912，第 7 页（1957 年再版，伦敦）。

45. 特奥多尔·里普斯：《美学：美的和深刻的艺术心理学（第二卷）》，1903—1906。威廉·黑克舍尔注意到，在1911年夏天，帕诺夫斯基"写满了6本白斑封皮的笔记本，有1200页从特奥多尔·里普斯的著作中作的摘要"（*Curriculum Vitae*，第9页）。也见沃林格：《抽象与移情》，第4页。注意，沃林格并非完全依赖于立普斯的思想，二者之间最显著的区别在于沃林格移情理论的精华不包括"否定性移情"，而是积极促进抽象的发展。帕诺夫斯基欣赏的美学家显然是维克多·洛文斯基（Viktor Lowinsky），见他的《普桑艺术的空间和物体》，载《美学与各门艺术科学杂志》1916年第11期，第36—45页。

46. "Das Kunstwollen als Gegenstand möglicher Kunstwissenschaftlicher Erkenntnisse keine (psychologische) Wirklichkeit ist".

47. "Zur Aufdeckung von prinzipiellen Stilgesetzen, die, allen diesen Merkmalen zugrunde liegend, den formalen und gehaltlichen Charalcter des Stils von unten her erklären wurden". 对于艺术理论家的看法来说，所有这些事物的隐喻都已经改变了。因此，他以前是从一个阿基米德点俯视他的对象来进行阐释，现在则是从下往上仰视了。

48. "Das Kunstwollen kann... nichts anderes sein, als das, was (nicht für uns, sondern objektiv) als endgültiger letzter Sinn im künstlerischen Phänomene 'liegt'".

49. "Polygnot kann die Darstellung einer naturalistischen Landsbhaft weder gewollt noch gekonnt haben weil eine solche Darstellung dem immanenten inn der griechischen Kunst des 5, Jahrhunderts widersprochen hätte". 与胡塞尔比较，不过他并不同意这种解释："现在，在那种特定的情况下，能力和意志可能都还缺乏，但肯定还有其他的情况，例如，一个艺术家不可能与激励他的自然作竞争，只有众多的艺术家都采用自然主义技术才能确定一种技术的标准，虽然一种反自然主义的风格已经清楚地被人们感觉到了。为什么引用这样一个费解而空洞的概念，如'5世纪希腊艺术的内在意图'，它不过是一个有条件的情况，为'可能存在'而必不可少的技术传统和为'需求'而必备的传统惯例的基础所创作的一幅自然主义风景画的情况几乎没有。在形形色色的各种类型中也可能有某些个人的意图，这也是正常的；但对一种风格的整体而言，必须有某种个体能投入的普遍的艺术实践，或他能依靠的一种共同的趣味。只有在这个意义上我们才能接受在美术史中的'内在意图'一词"。

50. 卡西尔在1916年写的《康德评论》（《康德的生平和理论：伊玛诺尔·康德的著作》，1918）显然是帕诺夫斯基在这儿所讨论的某些问题的理论来源。见第五章我对卡西尔方法的讨论，在这种方法中卡西尔追随康德，力求在艺术的领域内寻找一种与

之相对应的科学中的因果概念。

51. "So gewiss muss es auch Aufgabe der Kunstwissenschaft sein, a priori geltehde Kategorien zu schaffen, die wie die der Kausalität an das sprachlich formulierte Urteil als Bestimmungsmasstab seines erkenntnistheoretischen Wesens, so an das zu untersuchende künstlerische Phänomen als Bestimmungsmasstab seines immanenten Sinnes gewisse massen angelegt werden können".

52. "Eine Methode, wie Riegl sie inauguriert hat, tritt–richtig verstanden–der rein historischen, auf die Erkenntnis und Analyse wertvoller Einzelphänomene und ihrer Zusammenhänge gerichteten Kunstgeschichtsschreibung ebensowenig zu nahe, wie etwa die Erkenotnistheorie der Philosophiegeschichte".

53. "Kategorien nun aber, die nicht wie jene die Form des erfahrungsschaffenden Denkens, sondern die Form der künstlerischen Anschauung würden bezeichnen müssen. Der gegenwärtige Versuch, der keineswegs die Deduktion und Systematik solcher, wenn man so sagen'darf transzendental–kunstwissenschaftlicher, Kategorien unternehmen will, sondern rein kritisch den Begriff des Kunstwollens gegen irrige Auslegungen sichern möchte, um die methodologischen Voraussetzungen einer auf seine Erfassung gerichteten Tätigket klarzustellen, kann nicht beabsichtigen, Inhalt und Bedeutung derartiger Grundbegriffe des künstlerischen Anschauens über diese Andeutungen hinaus zu verfolgen".

54. "Sie ersparen uns nicht das Bemühen um die unter die Sphäre der Erscheinungen hinuntergreifende Erkenntnis des Kunstwollens selbst".

55. 胡塞尔：《艺术史的哲学》，第147页。

56. 迈克尔·波得罗，1976年在艺术科学研究班上的演讲。也见波得罗在《批评的美术史家》中有关帕诺夫斯基著作的评论，第179—185页。

4 同时代的课题

1. 胡塞尔：《艺术史的哲学》，第204页。

2. 迈克尔·波得罗，艺术科学研究班的演讲，苏塞克斯大学，1976—1977年。也见波得罗的《批评的美术史家》。

3. 科林·艾斯勒：《美国伪美术史学派：移民研究》，载Donald Fleming、Bernard Bailyn主编《知识移民：欧洲和美国，1930—1960年》，1969，第605页。

4. 胡塞尔列举的这些著名的例子是很有帮助的。在某些情况下我借助于他的概括，但大部分时候我都要重新审理胡塞尔的材料，从伦敦的瓦尔堡图书馆把当时的大堆文献梳理一遍，从20世纪一二十年代的德国艺术杂志中摘录出各种相关的文章。

5. 蒂泽：《美术史的方法》，也见蒂泽在1925年的《有生命力的艺术科学：艺术与艺术史的危机》（维也纳）。至于其他在标题上就说明与理论有广泛联系的当代的"概论"，见奥古斯特·施马洛（August Schmarnow）：《艺术科学与艺术哲学的共同基础》，载《美学与各门艺术科学杂志》1918—1919年第13期，第165—190、第225—258页；格奥尔格·戴希奥（Georg Dehio）：《艺术史论》，1914；马克斯·艾斯勒（Max Eisler）：《艺术科学讲演录》，载《美学与各门艺术科学杂志》1918—1919年第13期，第309—316页；埃米尔·乌蒂泽（Emil Utitz）：《整体的艺术科学基础（第二卷）》，1914；马克斯·德索尔（Max Dessoir）：《艺术史与艺术体系》，载《美学与各门艺术科学杂志》1917年第21期，第131—142页。

6. 蒂泽：《美术史的方法》，第2页。

7. 同上，"必须形成某种分类，形成可理解的艺术科学"。

8. 同上，第3页。蒂泽说，自浪漫主义以来每一种科学的艺术手段都已变成一种"恐惧和亵渎"。很多当代评论家的格言是"为艺术家而艺术，为艺术史家而艺术史"。例如，参见卡尔·弗雷（Karl Fray）：《艺术科学的讨论与艺术家的思考》，1906；科内利乌斯·格利特（Cornelius Gurlitt）：《作为艺术史家的艺术家》，载《柏林建筑》，1911；再如，沃斯勒（Vossler）在《语言科学的实证主义与唯心主义》（海德堡，1904年）中说，如果哲学家在"美学"一词面前畏缩不前的话，那他想到的只是旧美学（艺术鉴赏），不是新美学。所有的引文都引自《建筑心理学导论》

（1886年）。

9. 比亚洛斯托基：《图像志和图像学》，第774页。蒂泽宽宏而公正地对待了李格尔，见
《美术史的方法》；沃尔夫林写《美术史原理》的时间大约与蒂泽的著作出版的时间
是同一时期，蒂泽对他的评述更为草率——例如在《建筑心理学导论》（1886年）中
附带的批评。

10. 恩斯特·海德里希：《艺术史的历史和方法文集》，1917，第15页。当然，瓦尔堡是
最早认真研究中世纪的学者之一。

11. 克莱因鲍尔：《西方美术史的现代概观》，第46页。又见卡尔·G. 海塞（Carl G.
Heise）：《纪念阿道夫·戈德施密特》，1963，第1863—1944页。

12. 伯恩哈德·施魏策尔：《作为感觉的基本原则的造型和绘画的概念》，载《美学与
各门艺术科学杂志》1918—1919年第13期，第259—269页。引自胡塞尔：《艺术史的
哲学》，第148页。埃德加·温德：《精神病学的批评：与文化科学研究相对应的符
号》，载《作为古典文献的文化科学目录学1》，1934，第vii—ix页。

13. 埃德加·温德：《艺术问题的系统》，载《美学与各门艺术科学杂志》1924—1925年
第18期，第438页。

14. 威廉·平德尔：《欧洲艺术史的时代问题》，1926，第14—15页。又见胡塞尔：《艺
术史的哲学》，第250页。

15. 胡塞尔：《艺术史的哲学》，第248页。意译自平德尔。

16. 亚历山大·多纳：《对穿越艺术史的艺术意志的认识》，载《美学与各门艺术科学杂
志》1921—1922年第16期，第26页。

17. 理查德·哈曼：《艺术史的方法》，载《艺术科学月刊》1916年第9期，第64—104页。
卡尔·曼海姆：《世界观的阐释论文集》，1923，意译自胡塞尔：《艺术史的哲学》，
第243页。同时，保罗·弗兰肯（Paul Frankl）在《新建筑艺术的发展阶段》（1914年）
中说，分析者有权利"修正来源"（胡塞尔：《艺术史的哲学》，第254页）。

18. 克莱因鲍尔：《西方美术史的现代概观》，第4页。尤利乌斯·冯·施洛塞尔：《艺术
文学：新艺术史史源学手册》，1924；也见施洛塞尔：《艺术史的维也纳学派》，载
《造型艺术的风格史与语言史》，1934。

19. 马克斯·韦伯：《"客观"的社会科学和对社会政治的认识》，载《科学工作者文选
（第2版）》，1951，第191页；见胡塞尔：《艺术史的哲学》，第213页。也见波得罗
在《批评的美术史家》中对韦伯方法的评论，第178—179页。

20. 比亚洛斯托基：《图像志和图像学》，第770页。

21. 比亚洛斯托基提供了包括7个国家在内的图像志研究的详细目录，在某些方面甚至追溯
到17世纪。当代德国学术以J. 韦尔珀特（J. Wilpert）为重要代表，《罗马墓室壁画》
（1903年），《4—13世纪罗马教堂的镶嵌画与壁画》（1916年），《古代基督教的石
棺雕刻》（1929—1936年），而且他还提到K. 康斯特尔（K. Künstle）的《基督教艺术

图像志》（1926—1928年），J. 萨尔（J. Sauer）的《在中世纪理解中的基督教堂及其装饰的象征性》（1902年，第2版，1924年），J. 布劳恩（J. Braun）的《德国艺术中圣职的服饰与标志》（1943年），第772页。

22. 马克科尔：《意识与感觉》，第37页。

23. 克莱因鲍尔：《西方美术史的现代概观》，第33页。梅耶·夏皮罗在他对《艺术科学研究》（第二卷，帕赫特主编）的评论中注意到这两种“科学”与实证主义和唯心主义阐释模式的一致性，载《新维也纳学派》。《艺术通报》1936年第18期："纯粹进行描述和分类的第一门科学的实质与第二门科学更高层的‘理解’之间产生的区别完全不同于观察和理论的价值之间的区别，却如此激励某些物理学家和科学哲学家，自然科学就是从原子上对无机的和低级生命的世界进行‘描述’和分类，德国学者的精神（Geisteswissenschaften）科学则表示洞察和‘理解’由艺术、精神、人类生活和文化构成的整体，处于这两门科学之间的他们更多的是差异，而不是一致。精神科学的伟大作品首先依赖于具有独创性和精确性的深刻理解力。这样一种区分总是直接反对浅薄的操作和平庸，在自然科学中最重要的唯物主义精神提倡一种机智的直觉和模糊，在关于人的科学中的一种难以捉摸的深度"（第257页）。

24. J. P. 霍丁（J. P. Hodin）：《战后德国现代艺术批评》，载《大学艺术杂志》1958年第17期，第374页；泽德尔迈尔：《中间的失落：作为时代的特征和象征的19—20世纪的造型艺术》，1948。也见《艺术与真理：美术史的理论与方法》，1958。

25. 当然，我们将把“形式主义”的标签贴在各种各样的事物上——例如，出自结构主义分析系列的另一个极端，我们将讨论瓦尔特·弗里德伦德尔对“反古典主义”的样式主义风格作的形式主义分析，首先出版于1925年，但1914年在弗雷堡大学首先提出来的，见《1520意大利绘画中反古典主义的发生》，载《艺术科学报道》1925年第46期，第49—86页（引自罗沙德：《艺术史与批评》，第436页）。

26. 谢尔德·诺德尔曼（Sheldon Nodelman）在《艺术与人类学的结构主义分析》（第100页）中对这个运动作了有意思的概括，卡施尼茨和B. 什威兹［（B. Schweitzer），另一位结构主义者，见第四章前部分，以及《在考古学与史前史研究中的结构主义》，载《古典与德语形态新年鉴4—5》，1938]一样，将目标定在"主流的美术史术语学和方法论，特别针对沃尔夫林的那些方法，针对一般的‘风格批评’，（因为）这些方法孤立地与作用于观众的艺术品效果，与‘印象’相联系，而不与作品本身内在的结构相联系"。将这种"结构"方式与列维–斯特劳斯（Levi-Strauss）后来的方法之一作比较。诺德尔曼认为，方法的发展是独立的，尽管它们同时具有很多基本的概念——例如，卡施尼茨指出，据列维–斯特劳斯，一种文化通过它在理解自然的同一方式中的二元对立来理解空间。见《艺术科学研究2》；《地中海地区的古典艺术》（法兰克福，1944年）；*Ausgewählt Schriften*（柏林，1965年）。

27. 诺德尔曼：《艺术与人类学的结构主义分析》，第98—99页。例如，通过一种由直角

构成的三维线格，卡施尼茨将之运用于一件埃及雕塑，他说，垂直的和直角的结构只给作品带来其威严的性质。作品极端排除"动物性活力"的表现力，它从"在本质上属于体积的庄严的力量"获得印象。通过这段陈述，他作出结论，"埃及的纪念碑艺术的整体功能是拒绝死亡，通过一种近似于使死者木乃伊化的过程，以僵化为代价来获得永存"。

28. 同上书，第97页。

29. 德沃夏克：《凡·爱克兄弟艺术之谜》，载《王室艺术史文物年鉴》1904年第24期，第161—317页。

30. 克莱因鲍尔：《西方美术史的现代概观》，第397页。萨勒诺认为德沃夏克总是将艺术的发展与人类精神的发展联系在一起，见萨勒诺：《编年史学》，第527页。

31. 德沃夏克：《作为精神史的艺术史》，1924，第X页（1920年的一次题为"在作艺术思考的时候"演讲的开头部分）。也见克莱因鲍尔：《西方美术史的现代概观》，第95—99页。

32. 德沃夏克：《哥特式艺术中的唯心主义和自然主义》，Randolph J. K1awiter翻译，1967，第104页［初版名为《哥特式雕塑和绘画中的唯心主义和自然主义》（1918年；1928年重版，慕尼黑）］。

33. 弗里德里克·安塔尔指出甚至在李格尔后期著作中仍关注世界观（weltanschauung）的问题："在其后期阶段，李格尔继续关注'艺术意志'作为依附于特定历史时期的世界观的观点，后期的德沃夏克则将艺术史看作思想史和人类精神发展史的一部分。"［《艺术史方法评论，I》，载《伯灵顿杂志》1949年第91期，第49页］。但是如萨勒诺所说的那样，维也纳学派总是"借助于""一种以视觉或形式法则为基础的艺术科学"（萨勒诺：《编年史学》，第526页）。值得注意的是，J. 斯特尔兹戈斯基在维也纳学派中占有一席之地，他力求通过风格比较的方法来建立进化论的"事实"，见克莱因鲍尔：《西方美术史的现代概观》，第23页。恩斯特·海德里希对李格尔严格的进化论原则的批评见《艺术科学的历史与方法文选》，而且，致使德沃夏克如此专一地反对一种观点，后来对思想史的兴趣越来越大，见我在第三章前部分对李格尔的讨论。

34. 黑克舍尔：《图像学的起源》，第247页；夏皮罗：《新维也纳学派》，第258页。

35. 黑克舍尔：《图像学的起源》，第246页。

36. 同上书，第240、246页。当然，"图像学"一词有一个漫长而感人的谱系，始于1539年西萨雷·里珀（Cesare Ripa）的"图像学"（Iconologia），早先这一词曾受到瓦尔堡的欣赏。G. J. 霍格韦夫（G. J. Hoogewerff），"L' iconologie et son importaoce pour I' etude systematique de I' art chretien," Rivista diarcheologia crjstiana, 8（1913年）：第53—82页，给这一词以更精确的含义："在主题发展的系统化检验完成之后（图像志），图像学接着提出其阐释的问题。它更关心连续性的问题，而不是一件艺术品

的物质事实，它力求理解在图像形式内的象征、教条或神秘含义（即使是隐藏的）"（引自比亚洛斯托基：《图像志和图像学》，第774页）。

37. 库尔特·福斯特：《阿比·瓦尔堡的艺术史：集体记忆与形象的社会中和代达罗斯杂志》，1976，第105页。

38. 贡布里希：《阿比·瓦尔堡：一个知识分子的传记》，1970。贡布里希通过兰布雷希特特别追溯了瓦尔堡的老师和从莱辛（Lessing）以来的理论先辈的作用，同时讨论了他对于19世纪后期心理学理论，特别是对汉堡的"联想学派"的贡献。

39. 弗里茨·萨克斯尔：《瓦尔堡图书馆史（1886—1944）》，由贡布里希校订，在1943年还没有完成，载《瓦尔堡》，第327页。见贡布里希：《瓦尔堡》，第204页：在"兰布雷希特的术语"中，世界史（Universalgeschichte）"意味着没有一点政治偏见的历史"。见兰布雷希特为他的图书馆提供的样式，"莱比锡大学专门研究文化史和世界史的格尔·萨克斯谢学院"（1909年）。

40. 福斯特：《阿比·瓦尔堡的艺术史》，第170页。

41. 贡布里希：《阿比·瓦尔堡》，第254页。

42. 彼得·盖伊：《魏玛文化：作为内行的外行》，1968，第30—34页。也见迪特尔·武特克：《阿尔比·瓦尔堡与他的图书馆》，载《阿尔卡迪亚杂志》1966年第1期，第319—333页。

43. 黑克舍尔：《图像学的起源》，第247页。

44. 盖伊：《魏玛文化》，第1、第6页。

45. 阿比·瓦尔堡：《著名作家和学者》，迪特尔·武特克主编，1979。也见杰特鲁德·宾主编的意大利文版 La rinasclta del paganesimo antico，1966，以及卡尔·兰道尔（Carl Landauer）：《永生的阿比·瓦尔堡》，载《批评报道》1981年第9期，第67—71页。

46. 贡布里希：《阿比·瓦尔堡》，第309、第144、第312页。

47. 黑克舍尔：《图像学的起源》，第247页。

48. 贡布里希：《阿比·瓦尔堡》，第314页。

49. 安塔尔：《艺术史方法评论，Ⅰ》，载《伯灵顿杂志》1949年第91期，第50页。杰特鲁德·宾为Rinascita写的序言。

50. 贡布里希：《阿比·瓦尔堡》，第320、第127页。

51. 福斯特：《阿比·瓦尔堡的艺术史》，第172、第173页。

52. 黑克舍尔：《细微感觉：瓦尔堡类型记述》，载《中世纪与文艺复兴研究杂志》1974年第4期，第101页。

53. 贡布里希：《阿比·瓦尔堡》，第127页。

54. 帕诺夫斯基：《阿比·瓦尔堡》，载《艺术科学报告》1930年第51期，第3页［首次发表在《汉堡移民》（1929年10月28日）］。

55. 贡布里希：《阿比·瓦尔堡》，"In einer Zeit，wo die italienische Kunstentwicklung schon vor der Gefahr stand, durch den zu grossen Sinn für die, ruhigen Zustände der Seele dem sentimentalen Manierismus einerseits und andererseits (durchstr: dem barocken) durch Vorliebe für aüsserliche übergrosse Beweglichkeit dem ornamentalen Manierismus der zernatternden Linie zugetrieben zu werden, findet er unbekümmert für die Darstrllung des seelich bewegten Menschen eine neue Vortragsweise"（p.101; also see pp.184, 168）.

56. 同上书，第125页。

57. 同上书，第249、第213页。

58. 福斯特：《阿比·瓦尔堡的艺术史》，第174页。

59. 贡布里希：《阿比·瓦尔堡》，第321、第215页。

60. 戴维·法勒（David Farrer）：《瓦尔堡，一个家族的故事》，1975，第129页。

61. 萨克斯尔：《形象的遗产：萨克斯尔文选》，Hugh Honour、John F1eming主编；恩斯特·贡布里希撰写前言（1957年；1970年再版，伦敦），第11页（贡布里希评述）。

62. 在德国大学的贵族式结构中，编外讲师是一种没有固定收入和固定职位的教员工作，他必须等待一种"招聘"才能获得固定的职位和工资。招聘通常带有政治色彩："文化部门有权力根据地位……和社会背景更加稳固的大学教授提供的名单来选择大学职位的候选人"（伊格斯：《欧洲编年史学的新方向》，第83页）。也见弗里茨·K. 林格（Fritz K. Ringer）《德国官制的衰落：德国学院团体》，1969，第1890—1933页。帕诺夫斯基在1926年被聘为全职教授。见他在《美国美术史学的三十年》中关于德国教育体制的论述，载《视觉艺术的含义》，第335—337页（最初发表在W. R. Crawford主编《文化移民：在美国的欧洲学者》，1953）。

63. 贡布里希：《阿比·瓦尔堡》，第316、第317页。也见萨克斯尔：《瓦尔堡图书馆及其目的》，载《瓦尔堡图书馆报告集，1921—1922年》，1923。

64. 贡布里希：《阿比·瓦尔堡》，第317页。

65. 帕诺夫斯基：《十字路口的海格立斯和后期艺术的其他古典绘画题材》，引自比亚洛斯托基：《图像志与图像学》，第775页。

66. 萨克斯尔：《恩斯特·卡西尔》，载P. A. Schilpp主编《恩斯特·卡西尔的哲学》，1949，第47—48页（1973年再版，拉沙尔）。

67. 恩斯特·卡西尔：《神话思想的概念形式》，载《瓦尔堡图书馆研究1》，1922（莱比锡／柏林）。

68. 卡西尔：《文艺复兴哲学中的个人和宇宙》，载《瓦尔堡图书馆研究10》，1927（莱比锡／柏林）。特别要注意的是，Mario Domaodi题献给瓦尔堡60岁生日的英译本的题目也是《文艺复兴哲学中的个人和宇宙》（纽约，1963年）。

69. 帕诺夫斯基：《图像学研究》，第8页。

5 帕诺夫斯基和卡西尔

1.　埃德加·温德：《当代德国哲学》，载《哲学杂志》1925年第22期。温德指出新康德主义的特征是体现出一种"扬弃康德的形而上学因素，发展其哲学的方法论部分的趋势"。

2.　赫尔曼·科恩为《纯粹理性逻辑》初版写的序言，第xi、第xiii页，引自西摩·W. 伊兹科夫（Seymour W. Itzkoff）：《恩斯特·卡西尔：社会知识与人的概念》，1971，第28页。比较阿图尔·比谢纳（Artur Buchenau）：《科恩美学的方法论基础》，载《美学与各门艺术科学杂志》1913年第8期，第615—623页。见卡西尔：《人论：人的文化哲学引论》，1944，第180页（1962年再版，纽黑文）中整段引述的康德的原话。《人论》是经过大量压缩的《符号形式的哲学》的英语译本。如同莱辛的感觉一样，"一本大部头的书就是一种罪恶"，卡西尔在英译本中重新定了一个基点，他将《符号形式的哲学》只压缩在"特别重要的哲学……问题上"（p. vii）。

3.　查理·亨德尔为卡西尔《符号形式的哲学》第一卷《语言》）写的序言，1955，第3页。学院早在1870年就由赫尔曼·科恩建立了，他相信"只有返回到康德，哲学才可能重新获得它在浪漫主义时代失去的精确性"（温德：《当代德国哲学》，载《哲学杂志》1925年第22期，第479页）。

4.　帕诺夫斯基致黑克舍尔，1946年12月。见黑克舍尔：《一份简历》，第10页。

5.　黑克舍尔，私人谈话，1983年夏。

6.　卡西尔：《知识问题：黑格尔以来的哲学、科学和史学》，1941；W. H. Wogom、C. Hendel翻译，1950，第2、14页；卡西尔：《语言与神话》，1946，第8页。比较亨德尔在其序言中对这场革命的总结。

7.　温德：《当代德国哲学》，第486页。

8.　波钦斯基：《当代欧洲哲学》，第4页。

9.　温德：《当代德国哲学》，第483页，以及英格利德·斯塔勒（Ingrid Stadler）：《康德美学中的知觉和完美》，载R. P. Wolff主编《康德：批评文集》，1968，第353—354页。

10.　迪米特里·戈罗恩斯基：《卡西尔的生平和著作》，载《什尔普》（Schilpp），第5—6515页。戈罗恩斯基指出，其他哲学学派对马堡学派表现出敌视的原因之一是：

　　"康德明确地打破了德国启蒙运动在超凡的理智能力中天真和浅薄的信念，这种信念试图以陈腐的救助和图解式的推理来解答所有宇宙的神秘；他把最重要的重点放在这一必要性上，即敏锐地洞察赋予人类理性的创造物以特征的根本局限"（第10页）。另一方面，弗里茨·林格在《德国官制的衰落》也注意到，马堡学派的成员也因为他们强调自然科学和逻辑体系而带有的实证主义倾向而受到谴责（第306—307页）。也见托马斯·E. 韦内（Thomas E. Willey）：《回到康德：德国社会与历史思想的新康德主义的复兴，1860—1914》，1978，第170—173页。

11. 戈罗恩斯基：《卡西尔的生平和著作》，载《什尔普》，第9页。

12. 同上，第10页，以及温德：《当代德国哲学》，第481页。

13. 赫尔墨特·库恩：《恩斯特·卡西尔的文化哲学》，载《什尔普》，第553页。

14. 卡西尔：《在其科学基础中的莱布尼茨体系》，载《知识问题》，第viii页。也见他后来在第14—15页有关莱布尼茨的讨论。

15. 戈罗恩斯基：《卡西尔的生平和著作》，载《什尔普》，第17页。

16. 卡西尔：《语言》，第75页。

17. 苏珊·朗格：《论卡西尔关于语言与神话的理论》，载《什尔普》，第385、第387页。

18. 弗里茨·卡夫曼（Fritz Kaufmann）：《卡西尔：新康德主义和现象学》，载《什尔普》，特别见第831—845页。

19. 戈罗恩斯基：《卡西尔的生平和著作》，载《什尔普》，第14页。在1923年他增加了论后康德现象学的第三卷，1941年完成了第四卷，现在书名为《知识问题：黑格尔以来的哲学、科学和史学》。

20. 亨德尔为《符号形式的哲学》第二卷《神话思想》写的前言，1955，第ix—x页。关于卡西尔对他本人为瓦尔堡图书馆及其学者做出的贡献的估价，见他为《神话思想》写的前言，第xviii页。参见我为这些书的有关详细资料提供的书目。

21. 戈罗恩斯基：《卡西尔的生平和著作》，载《什尔普》，第14页。但是，卡夫曼在他与戈罗恩斯基的辩论中指出，另一位瓦尔堡学者也具有同样的思想："保罗·纳托尔普（Paul Natorp）在《普通心理学》中试图'描述一种意识的构造，这种构造肯定不局限于纯粹知识、意志和艺术的形式，也不是纯粹宗教意识的形式，而可以扩展到……不完整的想法、信念和想象的客观化——与它们和真理及必然王国的内在联系没有关系，也不受它们的限制……甚至最不负责任的意见、最黑暗的迷信、最迟钝的想象都利用客观知识的范畴；它们仍属于客观化的方式，无论这个过程在方式上多么贫乏，在操作上多么不纯粹，但都可以使它得到证明。"（第834页）。

22. 朗格：《论卡西尔关于语言与神话的理论》，载《什尔普》，第393页。

23. 卡西尔：《语言》，第80—81页。

24. 卡西尔：《人论》，第25页；亨德尔为《语言》写的前言，第44页。

25. 卡尔·H. 洪堡（Carl H. Hamburg）：《卡西尔的哲学概念》，载《什尔普》，第94页。

26. 同上书，第88页。

27. W. C. 斯瓦贝伊（W. C. Swabey）：《卡西尔与形而上学》，载《什尔普》，第 136 页。

28. 亨德尔为《语言》写的序言，第13页。见卡西尔在《语言》中对康德的"图式"作的概括，"对康德来说，纯粹理解的概念可以只通过第三项的调和运用于感觉的直觉，在第三项中，尽管前两项完全不一样，它们也必须走到一起——他在包括了理智与感觉的'先验图式'中发现了这种调和"（第200页）。亨德尔表示，如果卡西尔不是这样有创造性，他就可能以"图式"而不是以"符号形式的哲学"为名（第15页）。

29. 卡西尔：《语言》，第84页。

30. 凯瑟林·吉尔布特：《卡西尔：艺术的位置》，载《什尔普》，第609页。也见汉伯格，第85页。

31. 朗格：《论卡西尔关于语言与神话的理论》，载《什尔普》，第393页。比较卡西尔在《语言》中意思相近的段落："语言的特征化含义并不包括在感觉与理智的两极对立之中，因为在其所有的成果中，在其发展的每一特定阶段，语言随时显示出其自身是一种感觉的和理智的表现形式。"也见亨德尔为《语言》写的序言，第50—53页，比较罗伯特·哈特曼（Robert Hartman）在《符号形式的哲学》第二卷中所引的一段（《卡西尔的符号形式的哲学》，载《什尔普》，第293页）："每一符号形式——语言形式和神话或理论认识的形式——特征化的独特成就不只是接受一种已经拥有某种确定的性质和结构的印象材料，不是为了从外部，即不是从在意识自身的能量之外的其他形式中把符号嫁接上去。特征化的精神行为开始得更早一些。在更深入的分析中，明显的'特定'也被视为已经由语言、神话或逻辑—理论的'知觉'的某些行为所占有。它只'是'那种被那些行为所造就的东西。在其显然简单而直接的陈述中，它已经表现出其自身在某种赋予它意义的基本功能方面所受的制约和规定。每一种符号形式特有的神秘性都隐藏在这种基本的而不是次要的功能之中。"

32. 卡西尔：《语言》，第107页。

33. 亨德尔为《神话形式》写的前言，第viii页。

34. 卡西尔：《神话思想》，第29页。

35. 卡西尔：《语言》，第137页。

36. 亨德尔为《语言》写的前言，第54页。

37. 卡西尔：《语言》，第122页。

38. 瓦尔特·伊格斯：《从语言到艺术语言：卡西尔的美学》，载O. B. Hardison主编《形象探索》，1971，第98页，以及B. D. Hirsch主编的《阐释的效力》，第225页。

39. 卡西尔：《语言》，第137页。

40. 卡西尔：《神话思想》，第23页。

41. 贡布里希：《阿比·瓦尔堡》，第88—89页。

42. 卡西尔：《神话思想》，第4页。

43. 同上书，第47、第14页。

44. 卡西尔：《语言与神话》，苏珊·朗格翻译，1946，第13页。

45. 同上书，第13、99页。

46. 卡西尔：《符号形式的哲学（第三卷）》，载《知识现象学》，1955，第5—6、第35页。

47. 同上书："直接性的天堂已经向它关闭了：它必须——引自克内斯特的文章《论马里奥内特的戏剧》——'绕着世界旅行，看是否能从后面找到一个入口'"（第40页，也见第22—23页）。

48. 例如，见保罗·里科埃尔（Paul Ricoeur）：《弗洛伊德与哲学：阐释论》，D. Savage 翻译，1970，第9—11页。

49. 卡西尔：《语言与神话》，第8页。

50. 卡西尔：《语言》，第79页。

51. 卡西尔：《神话思想》，第9页，以及朗格为《语言与神话》写的前言，第ix页。

52. 斯瓦贝伊：《卡西尔与形而上学》，载《什尔普》，第125页。

53. 亨德尔为《语言》写的前言，第35页。也见卡西尔：《人论》，第185页。

54. 戈罗恩斯基：《卡西尔的生平和著作》，载《什尔普》，第14页。

55. 卡西尔，《语言》，第82页。在《人论》中，卡西尔确信沃尔夫林已经发现了这样一种艺术史的结构图式："如沃尔夫林所坚持的，如果美术史家不拥有某些基本的艺术陈述的范畴，他就不可能描述不同时代的艺术或不同的个别艺术家的艺术的特征。他通过研究和分析艺术表现的不同类型和可能性而发现这些范畴"（第69页）。

56. 卡西尔：《神话思想》，第11页。

57. 卡西尔：《语言》，第69、第77页。

58. 洪堡：《卡西尔的哲学概念》，载《什尔普》，第92页；卡西尔：《语言》，第82页。

59. 卡西尔：《语言》，第114、第84页。

60. 卡西尔：《人论》，第52页。至于卡西尔所称的受益于黑格尔，见《神话思想》，第xv页，以及《知识问题》，第3页。

61. 亨德尔为《语言》写的前言，第41页。

62. 同上，第34页。

63. 卡西尔：《语言》，第80—81页。

64. 哈特曼（《卡西尔的符号形式的哲学》，载《什尔普》，第312页）译自卡西尔的《近代哲学和科学中的认识论问题（第一卷）》，1906，第16页。

65. 卡西尔：《人论》，第70页。比较沃尔夫林的《美术史原理》，第227页；英译本中说："对我们而言，知识的自我保存要求我们根据一些结果对事物的无限性进行分类。"

66. 卡西尔：《人论》，第70—71、第68页。注意，在这儿有关语言的"环形"的讨论类似于贡布里希用车轮来概括黑格尔的思想。卡西尔继续指出："语言、神话、宗教、艺术、科学和历史都被组合在一起，是这个环形中各个不同的部分"（第68页）。

67. 康德：《纯粹理性批判（第2版）》，第200页，卡西尔引在《语言》中。

68. 卡西尔：《人论》，第143页。

69. 吉尔布特：《卡西尔：艺术的位置》，载《什尔普》，第624—628页，也见K. 吉尔布特和赫尔墨特·库恩：《美学史（第2版）》，1972，第562页。

70. 吉尔布特看出卡西尔对瓦尔堡杂志（始于1922年）早期文章的影响首先反映在雅克·马里顿（Jacques Maritain）的长文《符号与象征》上。帕诺夫斯基最早在《瓦尔堡图书馆讲演录》发表的文章是1924—1925年的系列讲座，由瓦尔堡学院在1927年出版。它也被收在由Oberer. Verheyeh主编的文集中（第99—167页），不过我用的都是瓦尔堡图书馆的原文，尽管在瓦尔堡图书馆的书架上与原文并排放着未发表的，但译得很精彩的无署名的英文译本。引文后面括号里页码的第i组出自瓦尔堡原版，第二组参考了未发表的英译本（由瓦尔堡图书馆提供）。在这儿特别重要的段落都引自这个英译本，在注释中我提供了德文原文。见帕诺夫斯基和卡西尔在第四届美学年会上提交的论文，发表在《美学与各门艺术科学杂志》1931年第25期，第52—54页。

71. 马克斯·瓦托夫斯基：《视觉脚本：再现在视知觉中的作用》，载M. A. Hagen主编《绘画知觉（第二卷）》，1980，第132页。也见瓦托夫斯基：《绘画、再现和理解》，载R. Rudner、I. Scheffler主编《逻辑与艺术：论尼尔森·古德曼思想中的道义》，1972。

72. 例如，见尼尔森·古德曼在《艺术语言：符号理论的一种方法》（1976年）第10—19页中表示了对帕诺夫斯基的赞同；贡布里希：《艺术与错觉》；M. H. 皮雷纳（M. H. Pirenne）：《视觉，绘画与摄影》，第七章，1970；詹姆士·J. 吉布森（James J. Gibson）：《绘画中的有效信息》，载《列奥纳多杂志》1971年第4期，第27—35页；朱利安·霍克伯格（Julian Hochberg）：《事物和人物的再现》，载贡布里希、霍克伯格和马克斯·布莱克（Max Black）主编《艺术，知觉和实在》，1972；鲁道夫·阿恩海姆（Rudolf Arnheim）：《艺术与视知觉：创作的眼睛的心理学》，第5章，1971。

73. 贡布里希：《"什么"与"怎么"：知觉的再现与现象的世界》，载《逻辑与艺术》，第138、第148页。

74. 瓦托夫斯基：《视觉脚本》，第132、第133、第140页。

75. "Diese ganze 'Zentralperspektive' macht, um die Gestaltung eines völlig rationalen, d. h. unendlichen，stetigen und homogenen Raumes gewährleisten zu ködnnen, stillschweigend zwei sehr wesentliche Voraussetzungen: zum Einen, dass wir mit einem einzigen und unbewegten Auge sehen würden, zum Andern, dass der ebene Durchschnitt durch die Sehpyramide als adäquate Wiedergabe unseres Sehbildes gelten dürfe. In Wahrheit bedeuten aber diese beiden Voraussetzungen eine überaus kühne Abstraktion von der Wirklichkeit (wenn wir in diesem Falle als 'Wirklichkeit' den tatsächlichen, subjektiven Seheindruck

bezeichnen dürfen)".

76. 帕诺夫斯基引自卡西尔：《符号形式的哲学（第二卷）》，载《神话思想》，1925，第107页以后。比较卡西尔的《语言》："（我们）都承认空间在其具体形象和构造中不是作为一种对物质的现成地占有来'给定'的，而只有在过程中，也可以说在意识的普遍运动中进入存在……我们在审美视觉和审美创造中，在绘画、雕塑和建筑中构造的空间单位与在几何原理和定律中体现的空间单位不属于同一个范围。"（第96、第99页）

77. 帕诺夫斯基：《思想：一个艺术理论的概念》，J. J. S. Peake翻译，1924，第5页。

78. "Der dargestellte Raum ein Aggregatraum, —nicht wird er zu dem, was die Moderne verlangt und verwirklicht: zum Systemraum. Und gerade von hier aus wird deutlich, dass der antike 'Impressionismus' doch nur ein Quasi–Impressionismus ist. Denn die moderne Richtung, die wir mit diesem Namen bezeichnen, setzt stets jene höhere Einheit über dem Freiraum und über den Körpern voraus, so dass ihre Beobachtungen von vornherein durch diese Voraussetzung ihre Richtung undi hre Einheit erhalten; und sie kann daher auch, durch eine noch so weit getriebene Entwertung und Auflösung der festen Form die Stabilität des Raumbildes und die Kompaktheit der einzelnen Dinge niemals gefährden, sondern nur verschleiern—während die Antike, mangels jener übergreifenden Einheit, jedes Plus an Räumlichkeit gleichsam durch ein Minus an Körperlichkeit erkaufen muss, sodass der Raum tatsächlich von und an den Dingen zu zehren scheint; und ebendies erklärt die beinahe paradoxe Erscheinung, dass die Welt der antiken Kunst, solange man auf die Wiedergahe des zwischenkörperlichen Raumes verzichtet, sich der modernen gegenüber als eine festere und harmonischere darstellt, sobald man aber den Raum in die Darstellung miteinbezieht, am meisten also in dcn Landschaftsbildern, zu einer sonderbar unwirklichen widerspruchsvollen, traumhaft–kimmerischen wird".

79. "So ist also die antitce Perspektive. der Ausdruck der bestimmten, von dem der Moderne grundsätzlich abweichenden Raumanschauung... und damit einer ebenso bestimmten und von der der Moderne ebenso abweichenden Weltvorstellung" (p.270; p.14).

80. 帕诺夫斯基首次发表在《艺术科学月刊》（1921年第14期，第188—219页）上的论文（帕诺夫斯基自己翻译的再版名为《作为一种历史风格反映的人体比例理论的历史》，收在《视觉艺术的含义》，第55—107页）。也见波得罗在《批评的美术史家》中有关这篇文章的讨论，第189—192页。

81. 帕诺夫斯基：《人体比例的历史》，第55—56页。

82. 帕诺夫斯基：《11—13世纪的德国造型艺术（第2卷）》，1924。雷娜特·海特（Renate Heidt）在1977年用德语发表的论文《欧文·帕诺夫斯基——艺术理论与个别作品》（科隆／维也纳，1977年）中试图将帕诺夫斯基1925年的论文《作为艺术史

的人体比例向艺术理论的转变：对"艺术科学基础"的可能性的探讨》（《美学与各门艺术科学杂志》1924—1925年第18期）运用于他著作中有关德国雕塑的实践性课题。将这本书与他早期的理论著作进行比较之后，她发现一种"在学术上贫乏而令人失望"地对问题的非历史性的陈述，她也发现这本书反映出帕诺夫斯基在写作这本风格论述的同时，也深深地被他在瓦尔堡图书馆进行的对丢勒的图像学研究所吸引。感谢克莱顿·吉尔布特首先使我注意到这篇手稿。但是，就我所看到的而言，海特在理论研究上的矛盾之处是在这篇论文中甚至没有关注到新康德主义的发生。不过，她的参考书目是重要的，用文献说明了德国学术界对帕诺夫斯基不断作出的反映。

83. 帕诺夫斯基的新康德主义语汇是把统一带向多样："Auch das 'massenmässig' empfunde Kunstwerk bedarf ja, wenn anders es Kunstwerk sein soll, einer bestimmten Organisation, die hier wie überall nur darin bestehen kann, dass eine 'Mannigfaltigkeit' zur 'Einheit' gebuoden wird"．

84. 卡西尔：《语言》，第82页。

85. "Und wiederum ist diese perspektivische Errungenschaft nichts anderes, als ein konkreter Ausdruck dessen, was gleichzeitig von erkenntnistheoretischer und naturphilosophischer Seite her geleistet worden war". 他更后期一些的著作《哥特式建筑与经院哲学：对中世纪艺术、哲学和宗教的比较研究》（1951年，纽约，再版1957年）是帕诺夫斯基对这种研究方法继续感兴趣的证据之一。

86. "Wo die Arbeit an bestimmten künstlerischen Problemen so weit vorangeschritten ist, dass—von den einmal angenommenen Voraussetzungen aus–ein Weitergehen in derselben Richtung unfruchtbar erscheint, pflegen jeoe grossen Rückschläge oder besser Umkehrungen einzutreten, die, oft mit dem Überspringen der Führerrolle auf ein neues Kunstgebiet oder eine neue Kunstgattung verbunden, gerade durch eine Preisgabe des schon Errungenen, d.h.durch eine Rückkehr zu scheinbar 'primitiveren' Darstellungsformen, die Möglichkeit schaffen, das Abbruchsmaterial des alten Gebäudes zur Aufrichtung eines neuen zu benutzen, —die gerade durch die Setzung einer Distanz die schöpferische Wiederaufnahme der früher schon in Angriff genommenen Probleme vorbereiten". 他对罗马式艺术的简短讨论可以起到一个例示的作用："在经过相当回溯性的，因而也是有所准备的加洛林和奥托的'复兴'时代之后，我们习惯称之为'罗马式'的风格便形成了，12世纪中期前后，处于全面成熟的那种风格实现了在拜占庭时代从未完全实现的脱离古代的转变。现在线条是纯粹的线条，即一种'独一无二'的绘画表现的手段，它在界定和装饰一种风格的过程中达到了它的目的；表面是纯粹的表面，即不再是虚空的非物质空间的暗示，而是严格的两度空间的绘画媒介的表层……如果罗马式绘画在同样的方式中以对表面同样的明确性来减弱人物和空间，通过这样的行动，它就能第一次在两者之间建立起一种均衡，将其松散的空间改变为某种坚实的和实质性的东西。从现在

起，不论好坏，人物和空间都被结合在一起，当后来人物再次摆脱其束缚回到表面的时候，没有一种一致空间的发展它就不可能得到发展"。

87. 乔治·库布勒：《时间的形态：论事物的历史》，1962。我引用了库布勒《问题》的开头的一段："卡西尔将艺术部分定义为符号的语言已经统治了本世纪的艺术研究。一部新的文化史将艺术作品固定在符号的表现也成为现实。通过这些方法，使艺术与历史的其他部分建立起联系。但代价仍然过高，因为虽然对意义的研究吸引了我们主要的注意力，但其他有关艺术的定义，如形式关系的系统，则遭到了冷遇……结构的形式可以作为独立的意义来认识。"

88. 卡西尔：《语言》，第97页。

89. 卡西尔：《康德的生平和学说》。最近出版了英译本，卡西尔：《康德的生平和思想》，James Haden英译，1981。不过我参考的是德语原文。

90. 亨德尔为《语言》写的前言，第19页，以及《康德的生平》："Die Wahrheit in ihrem eigentlichen und vollständigen Sinne wird sich uns erst erschliessen, wenn wir nicht mehr vom Einzelnen, als dem Gegebenen und Wirklichen beginnen, sondern mit ihm enden".

91. 亨德尔为《语言》写的前言，第20页。

92. 卡西尔：《康德的生平》，第360—361页。在前后文中，卡西尔所引的树的例子出自《判断力批判》，James Creed Meredith翻译（1928年；牛津，1952年重版），第2章，第3段（第64页）。梅雷迪斯（Meredith）为这一段加的标题是"目的论判断分析"："根据一个熟悉的自然规律，首先是一棵树生产出另一棵树。它生产的这棵树是同一个种类。因而，它是从它的种类中生产了自身……其次，一棵树是作为一个个体来生产自身……但在这儿生长是从这样一种意义上来理解的，它的生长完全不同于任何依照机械规律的增长……第三，一棵树的一部分也在这样一种方式中来产生自身，一个部分的生存与另一部分的生存是相互依赖的。"卡西尔认为，关于康德的这段话有意义的成分是"自然并不只是通过实质性的、因果的规律等来对待——而首先是根据对其存在和生长都具有特殊意义的性质……一种自然内容的新的深化来描述的"（第361页）。

93. 亨德尔为《语言》写的前言，第20页；卡尔：《康德的生平》，第339页。"关于包含了每一个前在时刻的时间过程并不是通过呈现和放弃它在时间的存在来缠结的，让我们想想作为单个时刻而相互连结的生活的表象，在那儿过去仍然包含在现在之中，二者在未来都是可认识的"（第358—359页，也见第339页）。

94. 卡西尔：《康德的生平》，第328、第306、第303页；也见亨德尔为《语言》写的前言，第18—21页。

95. 卡西尔：《康德的生平》，第322—332页，第357—361页。"美学的公式直接存在于现实本身；而且被更深刻、更纯粹，因而也是更清楚地理解……呈现在我们面前的现实的单元要求并能够作为我们在自身所经验到的情绪和感觉的单元反映出来，而不是

相反"（第357页）。也见亨德尔为《语言》写的前言，第19页。

96. 卡西尔：《康德的生平》，第367、第330—333页。

97. 同上书，第367、第332、第352页。比较康德："崇高是（某种事物）与（某种事物）的比较……所有其他的事物都是渺小的……崇高即证明了一种超越每一感觉标准的精神功能的纯粹思考的能力"（见"崇高的分析"，第25页）。

98. 同上书，328页。"Das Einzelne weist hier nicht auf ein hinter ihm stehendes, abstrakt—universelles hin; sondern es ist dieses Universelle selbst, weil es seinen Gehalt symbolisch in sich fasst."也见亨德尔为《语言》写的前言，48页。

99. 卡西尔：《康德的生平》，第304、第328、第363—364页。也见波得罗：《批评的艺术史家》，第181—182页。

100. 卡西尔：《知识问题》，第121页。也见卡西尔：《康德的生平》，第369页。

101. 卡西尔：《康德的生平》，第371、第370页。比较康德："我的意思是，只通过对自然的机械原理的观察，完全可以肯定我们决不会得到一种关于有组织的存在及其内在可能性的令人满意的知识，更不会得到有关它们的解释。绝对如此，我们可以自信地断言，对人类来说，包含任何要如此行为的想法，或希望某天有另一个牛顿再次出现，或要使我们明白叶片从没有设计指令的自然规律中生长出来，这些都是荒谬的"（《目的论判断分析》第14章，第75页）。

102. 同上。"Es widerseht sich dieser Deutung nicht, sondern es bereitet sie vor... Das Zweckprinzip selbst ruft das Kausalprinzip herbei und weist ihm seine Aufgaben an... jede individuelle Form [schliesst] eine unbegrenzte Verwicklung in sich".

103. 海特：《欧文·帕诺夫斯基——艺术理论与个别作品》，第201页。

104. 让·比亚洛斯托基用以下的方法给德语"Sinn"一词下定义："人们发现在选择中和在形式构成及具象因素中表现出来的趋向，这种趋向可以在面对基本的艺术问题时的一致态度中审察出来"［见《欧文·帕诺夫斯基（1892—1968）：思想家、历史学家、人》］。

105. 贡布里希：《艺术与错觉》，第227页。贡布里希在这儿涉及那种错觉所要求的阅读的连贯性。

106. 见奥伯瑞（Oberer）和维尔希耶（Verheyen），第49—75，第71页，注11。文章的写作是出于对亚历山大·多纳的文章《对穿越艺术史的艺术意志的认识》的答复。比亚洛斯托基暗示，帕诺夫斯基的文章可能更适合命名为《能宣布为一门科学的任何未来艺术史的序言》（第73页）。

107. "作为某种事物，作为'置于'艺术现象之中的'内在感觉'"（第49页）。翻译得很粗糙，紧接在后面的是："我们只能以一种先验的原则来理解它的正确性，如果我们用这种方法来对待它：即作为一个思考的对象（Denkgegenstand）它主要不是相遇在一种现实领域里，而是相反，如胡塞尔所说，是在它的形象化的特征里"。

108. "Indem sie nur die Stellung, nicht aber die möglichen Lösungen der künstlerischen Probleme auf Formeln bringen, bestimmen sie gleichsam nur dle Fragen, die wir an die Objekte zu richten haben, nicht aber die individuellen und niemals vorauszusehenden Antworten, die diese Objekte uns geben können".

109. "即使艺术科学的基础完全建立在先验的基础之上，因而其效力独立于所有的经验，也不等于说它们独立于所有的经验，即它们能够以知识的路线为基础"（第57页）。

110. 比亚洛斯托基：《欧文·帕诺夫斯基》，第73页。

111. 帕诺夫斯基说他朋友温德的著作一直没有出版，他希望不久以后能以这样的书名问世：《美学与艺术科学的对象：美术史方法论》。但它最后出版时并不是用这个冗长的标题。见埃德加·温德：《艺术问题的系统》。

112. 奥伯瑞和维尔希耶，第50页。据卡塞尔（Cassell）1909年编的德语辞典（1936年），Fülle—词的意思是"充实、充裕、丰富"，很少有"内容"的意思。Form则意指"形式、具象、构造，或模式"。

113. 比亚洛斯托基：《欧文·帕诺夫斯基》，第74页。

114. 据比亚洛斯托基在《欧文·帕诺夫斯基》中说，"这个思路致使帕诺夫斯基列出了在每一视觉艺术作品中呈现出的三个对立价值的层次系统的公式：

1. 基本的价值（视觉–触觉的，即与物体相对应的空间）

2. 具形的价值（深远–表面）

3. 构图的价值（内在的连接–外部的联系，即与内在的有机单元相对应的外部的并置）。

作为一件艺术品的创作，一种平衡必须固着于这些价值尺度之中。绝对的两极，有限的价值本身，存在于艺术的外部：纯粹视觉的价值只赋予不可言状的浅显现象以特征。纯粹的触觉价值只赋予几何形状以特征，它们不具有任何丰富的感受性。在某种程度上和在任何特定的领域内解决了艺术品位置的确定也就同时确定了它在其他领域内的位置。要决定（与深远相对应的）表面就意味着要决定（与运动相对应的）其他因素，决定（与联系相对应的）独立性和（与视觉价值相对应的）触觉价值：一个证实以上分析的典型例子可能是埃及浮雕。如沃尔夫林所说，个别的艺术品并不是由一个或另一个对立的范畴所确定的，而是置于有限价值之间的领域的某个点上。例如，'视觉–触觉'领域所采用的实际形式属于其中'块面的'范畴（接近'视觉的'一极），通过'雕塑的'（处于这个领域的中间位置）达到'立体—水晶构造的'（最接近理想的，绝对'触觉'性质的纯净的一极）。在这个领域可达到的界限和价值受历史趋势的限制：在文艺复兴领域内最具有块面性的性质，在巴洛克时期则被视为靠近触觉的一极。因为整个领域已朝着视觉的一极变化"（第73—74页）。见帕诺夫斯基后来在《作为人文学科的美术史》中对同一问题的讨论，第21页以后。

115. 比亚洛斯托基：《欧文·帕诺夫斯基》，第74页。

116. 这些都是他后来在《作为人文学科的美术史》中所采用的词汇，第14页。

117. 卡西尔：《语言》，第91页。

118. "Denn sie ist ihrer Natur nach gleichsam eine zweischneidige Waffe... sie bringt die künstlerische Erscheinung auf feste, ja mathematisch—exakte Regeln, aber sie macht sie auf der andernm Seite vom Menschen, ja vom lndividuum abhängig, indem diese Regeln aur die psychophysischen Bedingungen des Seheindrucks Bezug nehmen, und indem die Art und Weise, in der sie sich auswirken, durch frei wählbare Lage eines subjektiven 'Blickpunktes' bestimmt wird".

119. 卡西尔：《语言》，第90页。

120. "Verdammte Plato sie schon in ihren bescheidenen Anfängen, weil sie die 'wahren Masse' der Dinge verzerre, und Subjektiven Schein und Wilkür an die Stelle der Wirklichkeit und des Vómos setze, so macht die allermodernste Kunstbetrachtung ihr gerade umgekehrt den Vorwurf, dass sle das werkzeug eines beschränkten und beschränkenden Rationalismus sei···Und es ist letzten Endes kaum mehr als eine Betonungsfrage, ob man ihr vorwirft, dass sie das 'wahre Sein' zu einer Erscheinung gesehener Dinge verflüchtige, oder ob man ihr vorwirft, dass sie die freie und gleichsam spirituelle Formvorstellung auf eine Erscheinung gesehener Dinge festlege".

121. 最初发表在《瓦尔堡图书馆研究》1924年第5期，J. J. S. Peake翻译，书名为《思想：一个美术理论的概念》，第51页。

122. 同上书，第50—51、第206页，注17。

123. 同上书，第126页。

124. 吉尔布特和库恩，第560页。

125. 卡西尔：《语言》，第93页。

126. "So lässt sich die Geschichte der Perspektive mit gleichem Recht als ein Triumph des distanziierenden und objektivierenden Wirklichkeitssinns, und als ein "Triumph des distanzverneinenden menschlichen Machtstrebens, ebensowohl als Befestigung und Systematisierung der Aussenwelt, wie als Erweiterung der Ichsphäre begreifen; sie musste daher das künstlerische Denken immer wieder vor das Problem stellen, in welchem Sinne diese ambivalente Methode benutzt werden solle".

127. 卡西尔：《语言》，第319页。

128. A.J.艾尔（A. J. Ayer）：《20世纪哲学》，1982，第118页。

129. 维特根斯坦：《逻辑–哲学教程》，2.1，2.161，2.17，由A.J.艾尔意译，第112页。维特根斯坦的著作首先于1921年以《逻辑–哲学论》为题发表在德国《自然哲学编年史》杂志。

130. 拉塞尔为《教程》写的前言，第xvii页。

131. 维特根斯坦：《逻辑–哲学教程》，2.0131。

132. 同上书，5.62。

133. 尼尔森·古德曼：《创造世界的方法》，1978，第2—3页。

134. 古德曼：《艺术的语言》。

135. 帕诺夫斯基：《作为美术批评家的加利内奥》，1954。

136. "Es ist daher nicht mehr als selbstverständlich, dass die Renaissance den Sinn der Perspektive ganz anders deuten musste als der Barock, Italien ganz anders als der Norden: dort wurde (ganz im Grossen gesprochen) ihre obJektivistische, hier ihre subjektivistische Bedeutung als die wesentlichere empfunden... Man sieht, dass eine Entscheldung hier nur durch jene grossen Gegensätze bestimmt werden kann, die man als Willkür und Norm, Individualismus und kollektivismus, Irrationalität und Ratio oder wie sonst immer zu bezeichnen pflegt, und dass gerade diese neuzeitlichen Perspektivprobleme die Zeiten, Nationen und Individuen zu einer besonders entschiedenen und sichtbaren Stellungnahme herausfordern mussten".

137. 帕诺夫斯基：《思想》。"正如理智'给可感觉的世界带来的既不完全是一个经验的对象，也不是一个自然'一样（康德，《绪论》，38段），因此我们可以说，艺术的意识给感觉的世界带来的既不完全是一个艺术再现的对象，也不是一个'具象'。但是，必须记住以下的区别。理智'描述'感觉世界的法则和感觉世界变成'自然'所依据的法则是普遍的；艺术意识'描述'感觉世界的法则和感觉世界变成'具象'的法则则必须被视为个别的——或运用H.诺亚克（H.Noack）近来在《风格概念的系统化和方法论的含义》（汉堡，1923年）中提出的一种表达方式，'约定俗成'"（第248—249页，注38）。

138. 卡西尔：《语言》，第152页，引自赫德尔：《语言的起源》，载B. Suphan主编 *Werke*，1772。

139. 戴维·萨默斯：《艺术史的规范》，载《新文学史》1981年第13期，第118页。

140. 帕特里克·希兰：《空间–知觉与科学哲学》，1983，第102页。

141. "Auch die Späbilder Regnbrandts wären nicht möglich gewesen ohne die perspektivische Raumanschauung, die, die οὐσία zum φαινόμενον" wandelnd, das Göttliche zu einem blossen Inhalt des menschllchen Bewusstseins Zusammenzuziehen scheint, dafür aber umgekehrt das menschliche Bewusstsein zu einem Gefässe des Göttlichen weitet .

142. 当然，卡西尔和歌德都没有特别谈到透视绘画，见《知识现象学》，第16、第25页。

6　后期著作：图像学的概观

1.　前两篇论文分别发表在《瓦尔堡图书馆研究》1930年第18期和《逻各斯》1932年第21期，第103—119页。贡布里希认为关于海格立斯的那篇是帕诺夫斯基最精彩的论文之一："看起来这可能像一个特殊的，甚至不着边际的问题，古代神话形象和星座的神在他们的迁移中所进行的变形似乎为穿过这个时期的风格提供了一个比传统的方法更准确更有办法的指路人。概括出这种方法的帕诺夫斯基把它放在他最一致性的著作之一《十字路口的海格立斯》（1930年）——还没有译成英文——进行检验，在这个过程中对古典主题的各种折射和变形作为不断变化的哲学征兆进行精彩的分析"（《悼念欧文·帕诺夫斯基》，《伯灵顿杂志》，1968年6月第110期，第359页）。《图像学研究》最初是作为在布赖恩·马韦尔的玛丽·费内克纳斯讲习班上的系列演讲：序言部分把写于1932年的已发表的论神话学的经过修改的内容（《造型艺术创作的描述和内容问题》）与后来发表的和萨克斯尔博士合写的中世纪艺术中的古代神话研究（《中世纪艺术中的古代神话》）综合在一起，《大都会博物馆研究》，1933，第228—280页，前言，第xv页）。

2.　如我在第一章所注释的，在《图像学研究》（1939年）和《视觉艺术的含义》（1955年）的出版日期之间，"狭义的图像志分析"和"广义的图像志分析"已分别改为"图像志"和"图像学"。"图像学"一词在1939年版的序言中还没有出现。当我参考这篇序言的时候，我引用了《图像学研究》。在《图像志和图像学：文艺复兴研究导论》（最初收在《图像学研究》，再版时收在《视觉艺术的含义》）中，帕诺夫斯基在第32页插入了带括号的一段话，解释他为什么重新使用"图像学"一词。关于这一词的转变的进一步讨论，见约瑟夫·马戈里斯（Joseph Margolis）：《艺术和艺术批评的语言》，1965，第79—80页。

3.　帕诺夫斯基：《图像学研究》，第6页，注1。

4.　帕诺夫斯基：《美术史在美国的三十年》，第341页。

5.　帕诺夫斯基：《图像学研究》，第8、第16页。

6.　帕诺夫斯基：《新柏拉图主义运动与米开朗基罗》，载《图像学研究》，第180、第182页。

7.　帕诺夫斯基：《哥特式建筑与经院哲学》，第21、第36、第38页。夏皮罗在《风格》

（载《当代人类学》）一文中批评了这种欺骗性的方法，虽然他没有直接点帕诺夫斯基的名："从思想中获取风格的企图总是太空泛，比暗示性的'概观'更无法达到目的；这种方法并不产生在仔细的批评研究下进行的类比的沉思。介于哥特式教堂与经院神学之间的类比的历史是一个范例。在这两个同时代的创造中，共同的因素被发现在它们的理性主义和它们的非理性，它们的唯心主义和自然主义，它们博学的全面和对无限的追求，在它们近代的辩证方法中。人们对在原则上拒绝这种推理仍然犹豫不决，因为哥特式教堂和同时代的神学一样属于同一个宗教"（第305—306页）。

8. 戈兰·赫尔梅伦：《视觉艺术中的再现和意义：图像志和图像学的方法论研究》，1969，第137页。

9. 帕诺夫斯基：《图像学研究》，第7页。

10. 赫尔梅伦：《视觉艺术中的再现和意义》，第138页。

11. 福斯特：《批评的美术史，或价值的变形？》，载《新文学史》，1972年第3期，第466页。

12. 帕赫特对帕诺夫斯基的《早期尼德兰绘画》的评论，见《伯灵顿杂志》，1956年第98期，第276页。在《什么是艺术史》中，阿尔佩斯批评帕诺夫斯基对尼德兰绘画的理解主要是建立在意大利文艺复兴的基础上，因为他认为意义要高于绘画的现实主义。他的理解并不促使人们看到"表面的模仿"的魅力，而正是这种魅力总是在北欧艺术作品中掩盖了语言先决的作用。（第5页）

13. 帕诺夫斯基：《早期尼德兰绘画：起源和特征（第二卷）》，1953，第137页（1971年再版，纽约）。注意这种说法在某种程度上反驳了李格尔在早期批评中所说的艺术家的意图表现出的伤感。

14. 帕赫特对帕诺夫斯基的《早期尼德兰绘画》的评论，载《伯灵顿杂志》，1956年98期，第276页。

15. 比亚洛斯托基：《图像志与图像学》，第781页。

16. 克莱顿·吉尔布特：《论意大利绘画的主题和非主题》，载《艺术通报》1952年第34期，第202—216页。

17. 感谢威廉·黑克舍尔为我作的翻译，并提供了这件逸事。

18. 帕诺夫斯基：《图像志与图像学：文艺复兴艺术研究导论》，第32页。在一个带括号的评论中增加了1939年论文的原文，《早期尼德兰绘画》，第142—143页。

19. 贡布里希：《悼念帕诺夫斯基》，第358页。

20. 黑克舍尔：《一份简历》，第14页。

21. 帕诺夫斯基：《视觉艺术的含义》，第12页。

22. 帕诺夫斯基：《提香的〈节俭的寓言〉：一个附录》，载《视觉艺术的含义》，第168页。（与萨克斯尔合作）以《荷尔拜因和提香作品中的一个后期古代宗教的象征》为题发表在《伯灵顿杂志》1926年第49期，第177—181页。

23. 帕诺夫斯基：《图像学研究》，第16页。

24. 夏皮罗：《风格》，载《当代人类学》，第305页。

25. 帕诺夫斯基：《作为人文学科的美术史》，第13—14、第16页。

26. 同上书，第14页。

27. 帕诺夫斯基：《图像学研究》，第17页。事实上，这个顺序是循环的。见我在本章后段的讨论。也见《造型艺术作品的描述和内容阐释》；例如，奥伯瑞和维尔希纳，第86页："Jede Deskription wird—gewissermassen noch ehe sie üderhaupt anfängt—die rein formalen Darstellungsfaktoren bereits zu Symbolen von etwas Dargestelltem umgedeutet haben müssen; und damit wächst sie bereits, sie mag es machen wie sie will, aus einer rein formalen Sphäre schon in eine Sinnregion hinauf."

28. 阿克尔曼：《作为批评的历史》，载《艺术与考古学》，第152页。

29. 冯·德·瓦尔：《回忆帕诺夫斯基》，第232页。从帕诺夫斯基到J.G.冯·吉尔德（J. G. van Gelder），1965年6月2日，引自冯·德·瓦尔："但是就关键问题而言，图像学是否在自身的权利内或在可以运用于艺术作品的阐释的一种方法中是一门学科；我总是坚持而且仍在坚持那种观点：第二种选择是正确的。作为一种自然的折中，我基本上反对所有的分割，特别是在一种至少有五百年历史的学科内。我甚至哀叹本世纪在美术史家和建筑史学者之间所造成的明显区别，如果有人是'图像学家''空间分析学家''色彩分析学家'等，而不是'简单的'美术史家，那将是真正的不幸。当然，每个人都有他的偏爱和缺点，为了发扬某种谦虚，应该考虑到这些因素"（第232页，注10）。

30. 斯维特拉娜·阿尔佩斯和保罗·阿尔佩斯：《"绘画思维"？文学研究和美术史中的批评》，载Ralph Cohen主编《文学史的新方向》，1974，第201页（据《新文学史》，1972年第3期，重印，第437—458页）。

31. Richard M. Ludwig：《帕诺夫斯基博士和塔肯顿博士之间书信录1938—1946年》，1974，第12页。

32. 贡布里希：《悼念帕诺夫斯基》，第358页。

33. 见第一章。

34. 帕诺夫斯基：《作为人文学科的美术史》，第24页。"历史片断"一词是由阿尔佩斯用在《什么是艺术史？》。

35. 朱利奥·卡洛·阿尔甘：《意识形态与图像学》，载《批评探索》，1975，第304页。

36. 贡布里希：《悼念帕诺夫斯基》，第358页。

37. 黑克舍尔：《一份简历》，第17页。据黑克舍尔说，帕诺夫斯基对这个格言作了说明："一个圣徒收到来自天国的玫瑰，这是不可能的，但却使人相信。另一方面，如果迪斯雷利走进了维多利亚女皇的起居室，这是可能的，但却难以使人相信，因而不被承认为文学的动机"（信件的日期为1948年2月）。

38. 卡洛·金兹伯格：《莫雷利、弗洛伊德和谢洛克·福尔摩斯：线索与科学方法》，载《历史工作室》1980年第9期，第11—12页。

39. 雅克·巴赞：《综合的文化史》，载Fritz Stern主编《从伏尔泰到当代历史的变化》，1956，第389、第394页。

40. 罗萨德：《艺术史和批评》，第437页。

41. 帕诺夫斯基：《新柏拉图主义运动与米开朗基罗》，载《图像学研究》，第181—182页。

42. 福斯特：《批评的艺术史或价值的转换》，第467页。

43. 洛特·菲利浦：《根特祭坛画与杨·凡·爱克的艺术》，1971。迈克尔·巴克桑达尔：《十五世纪意大利的绘画和经验：绘画风格社会史入门》，1972。

44. 亨利·齐纳：《艺术》，载J. LeGeff、Pierre Nora主编《历史的风格：新问题（第二卷）》，1974，第188页。感谢阿利森·克特林（Alison Kettering）及时把彼得·弗兰科（Peter Franco）译的这篇文章未发表的英译本提供给我："Seules des méthodes et des techniques d'interprétation permettent d'atteindre le sens. Le développement de Panofsky est à comprendre ainsi. ll a travaillè à mettre au point une méthode de lecture, limitée au thèmes artistiques et valable seulement pour l'Occident chrétien. Mais sax visée est le niveau 'iconologique', c'est-à-dire le sens objectif immanent. Ses disclples ayant perdu de vue ses préoccupations théoriques, que lui-même semble avoir de plus en plus négligées, la discipline qu'il avait établie s'est transformée en une technique isolée de déchiffrement. La visée du niveau iconologique est généralement abandonnée et, ce qui est plus grave, le déchiffrement iconographique se substitue trop souvent au sens."

45. 克莱因鲍尔：《西方美术史的现代概观》，第30页，认为近来唯一"重要的理论著作是"库布勒的《时间的形式：论事物的历史》。

46. 杰拉尔德·霍尔顿：《科学思想主题的起源：从库布勒到爱因斯坦》，1973。我一般从霍尔顿的《序言》第11—44页和第47—53页中摘录他的思想。也见《彭加勒与相对论》，第六章第二段，第190—192页。

47. 霍尔顿：《科学思想主题的起源》，第5页，霍尔顿的批注。

48. 托马斯·库恩：《科学革命的结构（第二卷）》，载《世界各门科学百科全书（第二版）》，1970，第109、第113页。霍尔顿对这些问题的讨论当然要归功于库恩从科学理论中演变出来的范式说。库恩作了大量论述的哥白尼日心说就是一个特殊的源起的而又抵制变化的范式。

49. 霍尔顿：《科学思想主题的起源》，第23、第24—27、第35—36页。霍尔顿指出"影响最为广泛的现代科学的特征是普遍接受的'进行'科学的无限可能的领域，以及自然可以被无休止地认识的观念"（第29页）。

50. 见《帕诺夫斯基博士与塔肯顿博士之间的书信录，1938—1946年》，第114页。也见霍

尔顿：《科学思想主题的起源》，第49页。

51. 帕诺夫斯基：《图像学研究》，第16—17页。

52. 同上书，第15、第8、第6、第11页。

53. 同上书，第16页。在这方面，参见帕奥洛·罗斯（Paolo Rossi）：《早期现代的哲学、技术和艺术》，S. Attanasio翻译，B. Nelson主编，1970。

54. 帕诺夫斯基：《作为艺术批评家的卡里内洛》，为什么卡里内洛忽视库布勒的行动力的规律，帕诺夫斯基"指出卡里内洛的结论建立在美学的基础上。他无法使自己接受库布勒的椭圆形的行星运行轨道，因为椭圆作为对神圣的环形的无耻变形，是卡里内洛所蔑视的样式主义艺术风格的突出标志。……奇怪的是他最终是对的"（霍尔顿：《科学思想主题的起源》，第434页）。

55. 霍尔顿：《科学思想主题的起源》，第19页。

56. 帕诺夫斯基：《图像学研究》，第7、第16页。

57. 见本章的后面几页。在这儿也有一种同义反复，可能会引起争议，如我在本章前面所提示的。不过在我看来，它最终是一个操作的问题。如果确实是一个同义反复的系统，那么它至少是故意这么做的，是在对循环的全面理解中创造的。

58. 帕诺夫斯基：《图像学研究》，第15页。

59. 我从杰拉尔德·格拉夫（Gerald Graff）的《文学反对自身：现代社会的文学观念》（芝加哥，1979年，第48页）中借用了这个术语。

60. 阿尔甘：《意识形态与图像学》，载《批评探索》，1975，第299页。见我在第一章有关索绪尔的讨论。

61. 注意，法国人对帕诺夫斯基的兴趣则完全是因为这个原因。在由潘多拉出版社和蓬皮杜中心联合赞助的论帕诺夫斯基的文集中，请特别注意下列论文：亨伯特·达米什（Hubert Damisch）的《十字路口的帕诺夫斯基》，阿兰·罗杰尔（Alain Roger）的《帕诺夫斯基作品中的符号系统》，让·阿鲁耶（Jean Arrouye）的《考古学与图像学》，让-克洛德·博纳（Jean–Claude Bonne）的《基础、表面、构架：帕诺夫斯基论罗马式艺术》，都收入在《欧文·帕诺夫斯基：时代备忘录》，Jacques Bonnet主编，1983。

62. 克利斯廷·哈森米勒：《帕诺夫斯基：图像志和语义学》，载《美学与艺术批评杂志》1978年第36期，第297页。

63. 帕诺夫斯基：《图像学研究》，第11页。

64. 同上，注3。从这个角度来看，我认为我们不必要在格拉夫所提出的自相矛盾的方法中来认识形势："在20世纪我们有……大量自相矛盾的企图来界定艺术，作为某种参考的和非参考方式的论述，与外部世界隔绝开来，而又体现了外部世界的深刻的知识"。

65. 阿尔甘：《意识形态与图像学》，载《批评探索》，1975，第302—303、第304页。

66. 梅耶·夏皮罗：《论视觉艺术语义学的某些问题：形象—符号的范围和载体》，载《语义学》1969年第1期，第223页。比较《语词和图画：论文本说明中的文字和象

征》（海牙，1973年）。两篇文章都出自1969年12月7日在圣母院圣玛丽亚学院举办的"语言、符号、现实"研讨会。如齐纳在《艺术》的注释中所说，夏皮罗有关透视作为"自然的"（相对于"惯例的"）状况的论述是相当"令人意外的"。

67. 阿尔甘：《意识形态与图像学》，载《批评探索》，1975，第302页。也见萨默斯：《艺术史中的惯例》，第110—111页。

68. 帕诺夫斯基：《图像学研究》，第5页。比较贡布里希在《艺术与错觉》中所说的："正如没有一种散文语言的意识就无法进行诗歌的研究一样，我相信，艺术的研究将不断得到探索视觉形象的语言的补充。我们已经看到了图像学的轮廓，它研究形象在寓言与象征中的功能。以及它们与所谓'非视觉的思想世界'的事物的关系，艺术语言参照视觉世界的方式是如此明显又如此神秘，它的大部分仍是未知的，除了能使用它的那些艺术家，就像我们使用所有的语言一样——不必知道它的语法和语义学"（第8—9页）。

69. 帕诺夫斯基：《图像学研究》，第11页。

70. 帕诺夫斯基：《早期尼德兰绘画》，第137页。

71. 帕诺夫斯基：《图像学研究》，第14页。

72. 米切尔·福考尔特：《事物的秩序：人类科学的考古学》（*Les mots etles choses*），1966，第xxii页（1970年再版，纽约）。

73. 同上书，第xxiv、第xi页。

74. 帕诺夫斯基：《图像学研究》，第14页。

75. 罗杰·查迪厄（Roger Chartier）：《知识史还是社会文化史？法国轨道》，载D. La Capra、S. L. Kaplan主编《现代欧洲知识史：重新评价与新观点》，1982。查迪厄特别将费布尔与帕诺夫斯基的《哥特式建筑与经院哲学》作了比较："二者完全可能在没有相互影响的情况下平行地获得声誉，他们在同一时期都试图以知识的手段来武装自己，用以解释这种spirit of the times（时代精神）和这种zdtgeist（时代精神）"（第18页）。

76. 费尔南德·布劳代尔：《菲利浦二世时期的地中海与地中海世界（第2版）》，第二卷，Siân Reynolds翻译，1972。

77. 金兹伯格：《莫雷利·弗洛伊德和谢洛克·福尔摩斯：线索与科学方法》，载《历史工作室》，1980年第9期，第27页。

78. 福考尔特指出，他"试图不从正在说话的个体的角度，也不从他们所说事物的形式构成的角度，而是从在这个课题的存在中起作用的法则的角度来探索科学的课题"（《事物的秩序：人类科学的考古学》，第xiv页）。

79. 随着时间的推移，帕诺夫斯基的"平行化"倾向不断被他对鉴赏性事实的注意所平衡。例如，尤利乌斯·赫尔德（Julius Herld）在《艺术通报》1955年第37期上对《早期尼德兰绘画》的评论中写道："指出这一点可能是……重要的，在《早期尼德兰绘画》中，与他先前的任何著作相比，甚至包括《丢勒》，他更多地进入了风格批评和

鉴赏学的领域，而且获得了极大的成功"（第206页）。

80. 福斯特，载《批评的艺术史：或价值的变形》，第465页。斯维特拉娜·阿尔佩斯和保罗·阿尔佩斯在《绘画思维》中也用大量篇幅阐述了这个问题，并指出，在美术史作为一门学科的方法时，可能通过熟悉文学批评会收益更多。

81. 阿克尔曼：《作为批评的历史》，载《艺术与考古学》，第142页。

82. 阿尔佩斯：《什么是艺术史？》，载《代达罗斯》1977年第106期，第6页。

83. 帕诺夫斯基：《图像学研究》，第27—28页。比较第4页注3，载《作为人文学科的美术史》。

84. 帕诺夫斯基：《作为人文学科的美术史》，第24页。关于对历史的客观性的"核对"，见同一文章的第17页。

85. 帕诺夫斯基：《作为人文学科的美术史》，第6页，以及《美术史在美国的三十年》，第321页。

86. 阿尔佩斯：《什么是艺术史？》，载《代达罗斯》1977年第106期，第9页。

87. 怀特（White）在《元历史》中反复发表的观点的翻版。见彼得·盖伊《历史的风格》。

88. 乔治·斯坦纳（George Steiner）对莫米利亚诺的《论古代和现代的编年史》的评论，《伦敦星期日时报》（1977年7月17日）。

89. 瓦萨里：《大艺术家传》，George Bull编辑并翻译，1965："但我已经指出，那些一般同意创作最完美作品的历史学家不只是满足于对事实作大胆的叙述，还在以极大的毅力和极大的好奇心来研究成功者在从事他们的事业时所采用的方式、手段和方法……我尽量模仿伟大历史学家的方法。我的努力不仅是记录艺术家从事的工作，而且还要在好、较好和最好之间作出区分，并以一定的篇幅关注画家和雕塑家的方法、样式、风格、行为和思想；我试图并且知道怎样帮助不能发现自己的人们去理解不同风格的源泉和起源，在不同的时代和不同的人间艺术发展或衰落的原因"（第83—84页）。

90. 帕诺夫斯基：《作为人文学科的美术史》，第14页。

91. 马歇尔·普罗斯特：《重新理解历史》，Frederick A. B. lossom翻译，1932，第224—225页。拉塞尔·奈（Russel Nye）的《历史与文学：同一棵树上的分枝》（载R.H.Bremner主编《论历史与文学》，1966）促使我重读了普罗斯特的著作。

92. 帕诺夫斯基：《作为人文学科的美术史》，第24页。

93. 卡西尔：《人论》，第184—185页。

94. 帕诺夫斯基：《乔治·瓦萨里的（大艺术家传）第一页：在文艺复兴评价中对哥特式风格的研究》，载《视觉艺术的含义》，第206页。［初版原文为"Das erste Blatt aus dem 'Libro' Giorgio Vasaris: Eine Studie über die Beurteilung der Gotik in der italienischen Renaissance mit einem Exkurs über zwei Fasadenprojekte Domenico Beccafumis, 'in' *Städel-Jahrbuch*" 6（1930）：第25—72页］。

参考文献

Works by Erwin Panofsky

The bibliography includes only works consulted in the discussion. For a complete listing of all
of Panofsky's works, see *Erwin Panofshy: Aufsätze zu Grundfragen der Kunstwissenschaft*,
ed. Hariolf Oberer and Egon Verheyen (Berlin, 1964). The library at the Institute for Ad-
vanced Study in Princeton has a list of addenda and revisions to this bibliography that was
prepared by Gerda Panofsky in March 1983.

Panofsky, Erwin. "Aby Warburg." *Repertorium für Kurnstwissemchaft* 51 (1930): 1-4.
(Originally published in the *Hamburger Fremdenblatt*, October 28, 1929).
——. *Albrecht Dürer*. 3d ed. Princeton, 1948.
——. "Der Begriff des Kunstwollens." *Zeitschrift für Asthetik und allgemeine Kunstwissenschaft*
14 (1920): 321-339.
——. "The Concept of Artistic Volition." Trans. Kenneth J. Northcott and Joel Snyder.
Critical Inquiry 8 (Autumn 1981): 17-33.
——. "In Defense of the Ivory Tower." In Association of *Princeton Grad-uate Alumni, Report
of the Third Conference*. Princeton, 1953.
——. *Die deutsche Plastik des elften bis dreizehnten Jahrhunderts*. 2 vols. Munich, 1924.
——. *Dürers Kunsttheorie, vornehmlich in ihrem Verhältnis zur Kunsttheorie der ltaliener*.
Berlin, 1915.
——. *Early Netherlandish Painting: Its Origins and Character*. Charles Eliot Norton Lectures,
1947-1948. 2 vols. 1953. Reprint. New York, 1971.
——. Die Entwicklung der Proportionslehre als Abbild der Stilentwicklung. "*Monatshefte
für Kunstwissenschaft* 14(1921): 188-219. (Reprinted in translation in *Meaning in the
Visual Art*[Garden City,1955])

——. "Die Erfindung der verschiedenen Distanzkonstruktionen in der malerischen Perspektive." *Repertorium für Kunstwissenschaft* 45 (1925): 84-86.

——. "The First Page of Giorgio Vasari's 'Libro': A Study on the Gothic Style in the judgment of the Italian Renaissance." In *Meaning in the Visual Arts*. Garden City, 1955. (Originally published as"Das erste Blatt aus dem'Libro' Giorgio Vasaris: Eine Studie über die Beurteilung der Gotik in der italienischen Renaissance mit einem Exkurs über zwei Fasadenprojekte Domenico Beccafumis'" *Stüdel-Jahrbuch* 6 [1930]: 25-72.

——. *Galileo as a Critic of the Arts.* The Hague, 1954.

——. *Gothic Architecture and Scholasticism: An Inquiry into the Analogy of the Arts, Philosophy, and Religion in the Middle Ages.* 1951. Reprint. New York, 1957.

——. "Heinrich Wolfflin: Zu seinem 60. Geburtstage am 21. Juni 1924. *Hamburger Fremdenblatt*, June 21, 1924.

——. *Hercules am Scheidewege und andere antike Bildstoffe in der neueren Kunst.* Studien der Bibliothek Warburg 18. Leipzig / Berlin, 1930.

"The History of Art as a Humanistic Discipline." In *Meaning in the Visual Arts*. Garden City, 1955. (Originally published in *The Meaning of the Humanities*, ed. T. M. Greene [Princeton, 1940]).

——. "The History of the Theory of Human Proportions as a Reflection of the History of Styles." In *Meaning in the Visual Arts*. Garden City, 1955. (Originally published as "Die Entwicklung der Proportionslehre als Abbild der Stilentwicklung," *Monatshefte für Kunstwis-Senschaft* 14[1921]: 188-219).

——. *Idea: A Concept in Art Theory.* Ed. J. J. S. Peake. 2d ed. New York,1968. (Originally published as *"Idea": Ein Beitrag zur Begriffsgeschichte der älteren Kunsttheorie*, Studien der Bibliothek Warburg 5 [Leipzig/Berlin, 1924]).

——."'Imago Pietatis': Ein Beitrag zur Typengeschichte des 'Schmer-zensmannes' und der 'Maria Mediatrix.'" In *Festschrift für Max J. Friedländer zum 60. Geburtstage*. Leipzig, 1927.

——. "Letter to the Editor." *Art Bulletin* 22 (1940): 273. *The Life and Art of Albrecht Dürer* (1943). 4th ed. Princeton, 1955.

——. *Meaning in the Visual Arts: Papers in and on Art History.* Garden City, 1955.

——. "The Neoplatonic Movement and Michelangelo." In *Studies in Iconology.* 1939. Reprint. New York, 1962.

——. "Note on the Importance of lconographical Exactitude." *Art Bulletin* 21 (1939): 402.

——. "Die Perspektive als 'symbolische Form.'" In *Vorträge der Bibliothek Warburg* 1924-1925. Leipzig / Berlin, 1927.

——. "Das Problem des Stils in der bildenden Kunst." *Zeitschrift für Ästhetik und allgemeine Kunstwissenschaft* 10 (1915): 460-467.

——. *Renaissance and Renascences in Western Art*. 1960. Reprint. New York, 1969.

——. *Sokrates in Hamburg*. 1931. Reprint. Hamburg, 1962.

——. "Stellungnahme zu: E. Cassirer, Mythischer, ästhetischer und theoretischer Raum." Remarks made at the Vierter Kongress für Asthetik und allgemeine Kunstwissenschaft, Hamburg, 1930. (Reprinted in *Beilageheft zur Zeitschrift für Ästhetik und allgemeine Kunstwissenschaft* 25 [1931]: 53-54).

——. Studies in lconology: Humanistic Themes in the Art of the Renaissance. Mary Flexner Lectures on the Humanities. 1939. Reprint. New York, l962.

——. "Die theoretische Kunstlehre Albrecht Dürers (Dürers Ästhetik)." Inaugural diss. , University of Freiburg, 1914.

——. "Three Decades of Art History in the United States." In *Meaning in the Visual Arts*. Garden City, 1955. (Originally published as "The History of Art," in *The Cultural Migration: The European Scholar in America*, ed. W. R. Crawford [Philadelphia, 1953]).

——. "Titian's *Allegory of Prudence*: A Postscript."In *Meaning in the Visual Arts*. Garden City, 1955. (Originally published with Fritz Saxl as "A Late Antique Religious Symbol in Works by Holbein and Titian," *Burlington Magazine* 49 [1926]: 177-181).

——. "Über das Verhältnis der Kunstgeschichte zur Kunsttheorie: Ein Beitrag zu der Erörterung über die Möglichkeit 'kunstwissenschaftlicher Grundbegriffe.'" *Zeitschrift für Ästhetik und allgemeine Kunstwissenschaft* 18 (1924-1925): 129-161.

——. "Zum Problem der Beschreibung und Inhaltsdeutung von Werken der bildenden Kunst." *Logos* 21 (1932): 103-119.

Panofsky, E., and Panofsky, Dora. *Pandora's Box: The Changing Aspects Of a Mythical Symbol*. 2d ed. New York, 1962.

Panofsky, E., and Saxl, Fritz. "Classical Mythology in Mediaeval Art." *Metropolitan Museum Studies* 4 (1933): 228-280.

——. Dürers*"Melencolia I": Eine quellen- und typengeschichtliche Untersuchung*. Studien der Bibliothek Warburg 2. Leipzig / Berlin, 1923.

Panofsky, E., and Tarkington, Booth. *Dr. Panofsky and Mr. Tarkington: An Exchange of Letters, 1938-1946*. Ed. Richard Ludwig. Princeton, 1974.

Additional Early Sources

Buchenau, Artur. "Zur methodischen Grundlegung der Cohenschen Ästhetik." *Zeitschrift für Ästhetik und allgemeine Kunstwissenschaft* 8 (1913): 615-623.

Burckhardt, Jacob. *Der Cicerone: Eine Anleitung zum Genuss der Kunstwerke Italiens* (1855). 4th ed. Ed. Wilhelm Bode. Leipzig, 1879.

——. *The Civilization of the Renaissance in Italy* (1860). 2 vols. Ed. Benjamin Nelson and

Charles Trinkaus. 1929. Reprint. New York, 1958

——. *Force and Freedom: Reflections on History* (1871). Ed. and trans. J. H. Nichols. New York, 1943.

——. *Gesamtausgabe.* 14 vols. Berlin, 1929-1934.

——. *The Letters of Jacob Burckhardt.* Trans. Alexander Dru. New York, 1955.

Burckhardt, Jacob, and Wölfflin, Heinrich. *Briefwechsel und andere Dokumente ihrer Begegnung.* Ed. Joseph Gantner. Basel, 1948.

Cassirer, Ernst. "Der Begriff der symbolischen Form im Aufbau der Geisteswissenschaften." In *Vorträge der Bibliothek Warburg* 1921-1922. Leipzig/Berlin, 1923.

——. *Die Begriffsform im mythischen Denken.* Studien der Bibliothek Warburg 1. Leipzig/Berlin, 1922.

——. "Eidos und Eidolon: Das Problem des Schönen und der Kunst in Platons Dialogen." In *Vorträge der Bibliothek Warburg* 1922-1923. Leipzig / Berlin, 1924.

——. *Das Erkenntnisproblem in der Philosophie und Wissenschaft der neueren Zeit.* 2 vols. Berlin, 1906-1908.

——. *An Essay on Man: An Introduction to a Philosophy of Human Culture.* 1944. Reprint. New Haven, 1962.

——. *Hermann Cohens Schriften zur Philosophie und Zeitgeschichte.* 2 vols. Berlin, 1928.

——. *Idee und Gestalt: Goethe, Schiller, Hölderlin, Kleist.* Berlin, 1921.

——. *Individuum und Kosmos in der Philosophie der Renaissance.* Studien der Bibliothek Warburg 10. Leipzig/Berlin, 1927.

——. *Kants Leben und Lehre: Immanuel Kants Werke.* Berlin, 1918.

——. *Kant's Life and Thought.* Trans. James Haden. New Haven, 1981.

——. *Language and Myth* (1925). Trans. Susanne K. Langer. New York, 1946.

——. *The Philosophy of Symbolic Forms.* Vol. 1, *Language.* Vol. 2, *Mythical Thought.* Vol. 5, *The Phenomenology of Knowledge* (1923-1929). Trans. Ralph Manheim. Introd. Charles Hendel. New Haven, 1955.

——. *The Problem of Knowledge: Philosophy, Science, and History since Hegel* (1941). Trans. W. H. Woglom and C. Hendel. New Haven,1950.

——. *Substanzbegriff und Funktionsbegriff: Untersuchungen über die Grundfragen der Erkenntniskritik.* Berlin, 1910.

——. *Zur Einsteinschen Relativitatstheorie: Erkenntnistheoretische Betrach-tungen.* Berlin, 1921.

Dehio, Georg. *Kunsthistorische Aufsätze.* Munich/Berlin, 1914.

Dessoir, Max. "Kunstgeschichte und Kunstsystematik." *Zeitschrift für Ästhetik und allgemeine Kunstwissenschaft* 21 (1927): 131-142.

Dilthey, Wilhelm. *Gesammelte Schriften.* 18 vols. Stuttgart, 1913-1977.

——. *Pattern and Meaning in History: Thoughts on History and Society*. Ed. H. P. Rickman. New York, 1961.

Dorner, Alexander. "Die Erkenntnis des Kunstwollens durch die Kunstgeschichte." *Zeitschrift für Ästhetik und allgemeine Kunstwissen-Schaft* 16 (1921-1922): 216-222.

Dvořák, Max. *Idealism and Naturalism in Gothic Art* (1918). Trans. R. J. Klawiter. Notre Dame, 1967.

——. *Kunstgeschichte als Geistesgeschichte*. Munich, 1924.

——. "Das Räitsel der Kunst der Brüder van Eyck." *Jahrbuch der kunsthislorischen Sammlungen des Allerhöchsten Kaiserhauses* 24 (1904): 161-317.

Eisler, Max. "Die Sprache der Kunstwissenschaft." *Zeitschnft für Ästhetik und allgerneine Kunstwissenschaft* 13 (1918-1919): 309-316.

Fiedler, Konrad. "Uber den Ursprung der künstlerischen Thätigkeit." In *Schriften zur Kunst*, ed. Hans Marbach. Leipzig, 1896.

Frankl, Paul. *Die Entwichlungsphasen der neueren Baukunst*. Leipzig,1914.

Friedländer, Walter. "Die Entstehung des antiklassischen Stiles in der italienischen Malerei um 1520." *Repertoriurn für Kunstwissenschaft* 46 (1925): 49-86.

——. Fry, Roger. "The Baroque." *Burlington Magazine* 39 (September 1921): 145-148.

Hamann, R. "Die Methode der Kunstgeschichte und die allgemeine Kunstwissenschaft." *Monatshefte für Kunstwissenschaft* 9 (1916): 64-104.

Hegel, G. W. F. *Aesthetics: Lectures on Fine Art*. 2 vols. Trans. T. M. Knox, Oxford, 1975.

——. *Encyclopedia of Philosophy*. Trans. G. E. Mueller. New York, 1959.

——. *Logic of Hegel*. Pt. 1, *Encyclopedia of Philosophical Sciences*. Trans. William Wallace (1873). 3d ed. Oxford, 1975.

——. *Phenomenology of the Spirit*. Trans. A. V. Miller. Oxford, 1977.

——. *The Philosophy of Hegel*. Ed. Carl J. Friedrich. New York, 1953.

——. *Reason in History*. Trans. R. S. Hartman. Indianapolis, l953.

——. *Werke*. 20 vols. Ed. Eva Moldenhauer and Karl Markus Michel. Frankfurt, 1970.

Heidrich, Ernst. *Beiträge zur Geschichte und Methode der Kunstgeschichte*. Basel, 1917.

Hildebrand, Adolf. *Das Problem der Form in der bildenden Kunst* (1893). 3d ed. Strassburg, 1901.

Hoogewerff, G. J. "L'iconologie et son importance pour l'étude systématique de l'art chrétien." *Rivista di archeologia cristiana* 8 (1931): 53-82.

Husserl, Edmund. *Logical Investigations*. 2 vols. Trans. J. N. Findlay. London, 1970.

Kant, Immanuel. *The Critique of Judgement*. Trans. James Creed Meredith. 1928. Reprint. Oxford, 1952.

Kaschnitz-Weinberg, Guido von. *Ausgewählte Schrifen*. Berlin, 1965.

——. *Kunstwissenschaftliche Forschungen*. Vol. 2. Berlin, 1933.

——. *Mittelmeeriche Grundlagen der antiken Kunst*. Frankfurt, 1944.

Lipps, Theodor. *Ästhetik: Psychologie des Schönen und der Kunst*. 2 vols. Hamburg/Leipzig, 1903-1906.

Lowinsky, Viktor. "Raum und Geschehnis in Poussins Kunst." *Zeitschrift für Ästhetik und allgemeine Kurztwissenschaft* 11(1916): 36-45.

Pinder, Wilhelm. *Das Problem der Generation in der Kunstgeschichte Europas*. Berlin, 1926.

Proust, Marcel. *The Past Recaptured*. Trans. Frederick A. Blossom. New York, 1932.

Riegl, Alois. *Gesammelte Aufsätze*. Ed. Karl Swoboda. Introd. H. Sedlmayr. Augsburg/Vienna, 1929.

——. *Hislorische Grammatik der bildenden Künste*. Ed. Karl M. Swoboda and Otto Pächt. Graz, 1966.

——. *Spätrömische Kunstindustrie* (1901). Vienna, 1927.

——. *Stilfragen: Grundlegungen zu einer Geschichle der Ornamentik* (1893). 2d ed. Berlin, 1923.

Rodenwaldt, Gerhart. "Zur begrifflichen und geschichtlichen Bedeutung des Klassischen in der bildenden Kunst: Eine kunstgeschichtsphilosophische Studie." *Zeitschrift für Ästhetik und allgemeine Kunstwissenschaft* 11 (1916): 113-131.

Saussure, Ferdinand de. *Course in General Linguistics*. Ed. C. Bally and A. Sechehaye. Trans. Wade Baskin. New York, 1959.

Saxl, Fritz. "Die Bibliothek Warburg und ihr Ziel." In *Vorträge der Bibliothek Warburg* 1921-1922. Leipzig / Berlin, 1923.

Schapiro, Meyer. "The New Viennese School." *Art Bulletin* 18 (1936): 258-266.

Schlosser, Julius von. *Die Kunstliteratur: Ein Harulbueh zur Quellenkunde der neueren Kunstgeschichte*. Vienna, 1924.

——. "Stilgeschichte und Sprachgeschichte der bildenden Kunst." *Sitzungsberichte der philosophisch-historischen Abteilung der Bayerischen Akademie der Wissenchaften* (1935).

——. Die Wiener Schule der Kurutgeschiehte. Innsbruck, 1934.

Schmarsow, August. "Kunstwissenschaft und Kulturphilosophie mit gemeinsamen Grundbegriffen." *Zeitschrift für Ästhetik und allgemeine Kunstwissenschaft* 13 (1918-1919): 165-190, 225-258.

Schweitzer, Bernhard. "Die Begriffe des Plastischen und Malerischen als Grundformen der Anschauung." *Zeitschrift für Ästhetik und allgemeine Kunstwissenschaft* 13 (1918-1919): 259-269.

——. "Strukturforschung in Archäologie und Vorgeschichte." *Neue Jahrbücher für antike und deutsche Bildung* 4-5 (1938): 162- 179.

Sedlmayr, Hans. *Kunst und Wahrheit: Zur Theorie und Methode der Kunstgeschichte*. Hamburg, 1958.

——. Verlust der Mitte: Die bildende Kunst des 19. und 20. Jahrhunderts als *Symptom und Symbol der Zeit*. Salzburg, 1948.

——. "Zu einer strengen Kunstwissenschaft." *Kunstwissenschaft Forschungen* 1 (1931): 7ff.

Semper, Gottfried. *Der Stil in den technischen und tektonischen Künsten; oder, Praktische Aesthetik*. 2 vols. 2d ed. Munich, 1878-1879.

Tietze, Hans. *Lebendige Kunstwissenschaft: Zur Krise der Kunst und der Kunstgeschichte*. Vienna, 1925.

——. *Die Methode der Kunstgeschichte: Ein Versuch von Dr. Hans Tietze*. Leipzig, 1913.

Timmling, Walter. "Kunstgeschichte und Kunstwissenschaft." In Kleine Literaturführer 6. Leipzig, 1913.

Utitz, Emil. *Grundlegung der allgemeinen Kunstwissenschaft*. 2 vols. Stuttgart, 1914.

Vasari, Giorgio. *The Lives ofthe Artists*. Ed. and trans. George Bull. Lon-don, 1965.

Venturi, Lionello. *History of Art Criticism*. Trans. Charles Marriott. Ed. Gregory Battock. 1936. Reprint. New York, 1964.

Waetzholdt, William. *Deutsche Kunsthistorikzer, von Sandrart bis Rumohr*(1921-1924). 2 vols. 2d ed. Berlin, 1965.

Warburg, Aby. Ausgewählte Schriften und Wurdingen. Ed. Dieter Wuttke. Baden-Baden, 1979.

——. *La rinaseita del paganesimo antico*. Ed. Gertrud Bing. Florence,1966.

Weber, Max. Gesammelte Aufsätze zur Wissenschaftslehre. 2d ed. Tübin-gen, 1951.

Wickhoff, Franz, and von Hartel, W. Ritter. *Die Wiener Genesis*. Vienna, 1895.

Wind, Edgar. "Contemporary German Philosophy." *Journal of Philosophy* 22 (August 27, 1925; September 10, 1925): 477-493; 516-530.

——. "Kritik der Geistesgeschichte: Das Symbol als Gegenstand kulturwissenschaftlicher Forschung." In *Kulturwissenschaftliehe Bibliographie zum Nachleben der Antike* 1. Leipzig, 1934.

——. "Zur Systematik der künstlerischen Probleme." *Zeitschrift für Ästhetik und allgemeine Kunstwissenschaft* 18 (1924- 1925): 438-486.

Wittgenstein, Ludwig. Tractatus Logico-Philosophicus (1922). Trans. D. F. Pears and B. F. McGuinness. London, 1961.

Wölfflin, Heinrich. *Classic Art: An introdurtion to the Italian Renaissance*. 8th ed. Trans. Peter Murray and Linda Murray. Introd. Sir Herbert Read. Ithaca, 1952.

——. Gedanken zur Kunstgeschichte: Gedrucktes und Ungedrucktes. Ed. J. Gantner. 4th ed. Basel, 1947.

——. "In eigener Sache: Zur Rechtfertigung meiner 'Kunstgeschichtliche Grundbegriffe' (1920)." *In Gedanken zur Kunstgeschichte: Gedrucktes und Ungedracktes*, ed. J. Gantner. 4th ed. Basel, 1947.

——. *Die klassische Kunst: Eine Einführung in die italienische Renaissance.* Munich, 1899.

——. *Kleine Schnften.* Ed. J. Gantner. Basel, 1946.

——. *Kunstgeschichtliche Grundbegriffe: Das Problem der Stilentwicklung in der neueren Kunst.* Munich, 1915.

——. "Kunstgeschichtliche Grundbegriffe: Eine Revision," *Logos* 22(1933): 210-218.

——. *Principles of Art History: The Problem of the Development of Style in Later Art* (1915). 7th ed. Trans. M. D. Hottinger. 1932. Reprint. New York, 1950.

——. "Das Problem des Stils in der bildenden Kunst." *Sitzungsberichten der Königlichen Preussischen Akademie der Wissenschaften* 31 (1912): 572-578.

——. *Renaissance and Baroque.* Trans. K. Simon. Ithaca, 1964.

——. *Renaissance und Barack.* Munich, 1888.

——. Review of *Die Entstehung der Barockhunst in Rom,* by Alois Riegl. *Repertorium für Kunstwissenschaft* 31 (1908): 356-357.

Worringer, Wilhelm. *Abstraction and Empathy: A Contribution to the Psychology of Style* (1907). Trans. M. Bullock. New York, 1953.

——. *Form in Gothic* (1912). Ed. Herbert Read. Rev. ed. London, 1957.

Recent Criticism

Ackerman, James. "Toward a New Social Theory of Art." *New Literary History* 4 (Winter 1973): 315-330.

Ackerman, James, and Carpenter, Rhys, eds. *Art and Archaeology.* Englewood Cliffs, 1963.

Alpers, Svetlana. *The Art of Describing: Dutch Art in the Seventeenth Century.* Chicago, 1983.

——. "Is Art History?" *Daedalus* 106 (Summer 1977): 1-13.

Alpers, Svetlana, and Alpers, Paul. "'Ut Pictura Noesis'? Criticism in Literary Studies and Art History." In *New Directions in Literary History,* ed. Ralph Cohen. Baltimore, 1974. (Reprinted from New Literary History 3 [Spring 1972]: 49-52, 73-75.

Antal, F. "Remarks on the Method of Art History." Pts. 1 and 2. *Burlington Magazine* 91 (1949): 49-52, 73-75.

Argan, Giulio Carlo. "Ideology and Iconology." *Critical Inquiry* 2 (Winter 1975): 297-305

Arnheim, Rudolf. *Art and Visual Perception: A Psychology of the Creative Eye.* Berkeley, 1971.

Arrouye, Jean. "Archéologie de l'iconologie." In *Erwin Panofshy: Cahiers pour un temps,* ed. Jacques Bonnet. Paris, 1983.

Ayer, A. J. *Philosophy in the Twentieth Century.* New York, 1982.

Barzun, Jacques. "Cultural History as a Synthesis." In *Varieties of History from Voltaire to the Present,* ed. Fritz Stern. New York, 1956.

Baxandall, Michael. *Painting and Experience in Fifteenth-Century Italy: A Primer in the*

Social History of Pictorial Style. Oxford, 1972.

Bertalanffy, Ludwig von. *General System Theory: Foundations, Development, Applications.* London, 1968.

Bialostoeki, Jan. "Erwin Panofsky (1892-1968): Thinker, Historian,Human Being." *Simiolus kunsthistorisch tijdschrift* 4 (1970): 68-89.

——. "Iconography and lconology." *Encyclopedia of World Art* 7 (1963): 769-786.

Bocheński, l. M. *Contemporary European Philosophy: Philosophies of Matter, the Idea, Life, Essence, Existence, and Being.* 2d ed. Berkeley, 1956.

Bonne, Jean-Claude. "Fond, surfaces, support: Panofsky et l'art roman." In *Erwin Panofslty: Cahiers pour un temps,* ed. Jacques Bonnet. Paris, 1983.

Bonnet, Jacques, ed. *Erwin Panofsky: Cahiers pour un temps.* Paris, 1983.

Braudel, Fernand. *The Mediterranean and the Mediterranean World in the Age of Philip II.* 2 vols. Trans. Siân Reynolds. 2d ed. New York,1972.

Brendel, Otto. *Prolegomena to the Study of Roman Art.* 1953. Reprint. New Haven, 1979.

Brown, Marshall. "The Classic ls the Baroque: On the Principle of Wölfflin's Art History." *Critical Inquiry* 9 (December 1982): 379-404

Bryson, Norman. *Vision and Painting: The Logic of the Gaze.* New Haven, 1983.

Carr, E. H. *What Is History?* George Macaulay Trevelyan Lectures. New York, 1961.

Chartier, Roger. "Intellectual History or Sociocultural History? The French Trajectories." In *Modern European Intellectual History: Reappraisals and New Perspectives,* ed. D. LaCapra and S. L. Kaplan. lthaca, 1982.

Chastel, André. "Erwin Panofsky: Rigueur et Système." In *Erwin Panofsky: Cahiers pour un temps,* ed. Jacques Bonnet. Paris, 1983.

A Commemorative Gathering for Erwin Panofshy at the Institute of Fine Arts. New York, March 21, 1968.

Culler, Jonathan. *The Pursuit of Signs: Semiotics, Literature, Deconstruction.* lthaca, 1981.

——. *Structuralist Poetics: Structuralism, Linguistics, and the Study of Literature.* lthaca, 1975.

Damisch, Hubert. "Panofsky am Scheidewege. "In *Erwin Panokky: Cahiers pour un temps,* ed. Jacques Bonnet. Paris, 1983.

Dilly, Heinrich. *Kunstgeschichte als Institution: Studien zur Geschichte einer Disziplin.* Frankfurt, 1979.

Dittmann, Lorenz. *Stil, Symbol, Struktur: Studien zu Kategorien der Kunstgeschichte.* Munich, 1967.

Dray, William H. *Philosophy of History.* Englewood Cliffs, 1964.

Eggers, Walter F. , Jr. "From Language to the Art of Language: Cassirer's Aesthetic."In *The Quest for the Imagination,* ed. O. B. Hardison. Cleveland, 1971.

Eisler, Colin. "Kunstgeschichte American Style: A Study in Migration." In *The Intellectual Migration: Europe and America, 1930-1960*,ed. D. Fleming and B. Bailyn. Cambridge, Mass. , 1969.

Farrer, David. *The Warburgs: The Story of a Family*. New York, 1975.

Ferguson, Wallace K. *The Renaissance in Historical Thought: Five Centuries of Interpretation*. Cambridge, Mass. , 1948.

Finch, Margaret. *Style in Art History: An Introduction to Theories of Style and Sequence*. Metuchen, 1974.

Forrsman, Erik. "lkonologie und allgemeine Kunstgeschichte." *Zeitschrift für Ästhetik und allgemeine Kunstwissenschaft* 12 (1967): 132-169.

Forster, Kurt W. "Aby Warburg's History of Art: Collective Memory and the Social Mediation of lmages." *Daedalus* 105 (Winter 1976): 169-176.

——. "Critical History of Art, or Transfiguration of Values?" *New Literary History* 3 (Spring 1972): 459-470.

Foucault, Michel. *The Order of Things: An Archaeology of the Human Sciences [Les mots et les choses]*. 1966. Reprint. New York, 1970.

Gardiner, Patrick. *Theories of History: Readings from Classical and Contemporary Sources*. Glencoe, 1959.

Gawronsky, Dimitry. "Cassirer: His Life and His Work." In *The Philosophy of Ernst Cassirer*, ed. P. A. Schilpp. 1949. Reprint. La Salle, 1973.

Gay, Peter. *Style in History*. New York, 1974.

——. *Weimar Culture. : The Outsider as Insider*. New York, 1968.

Gibson, James J. "The Information Available in Pictures." *Leonardo* 4(1971): 27-35

Gilbert, Creighton. "On Subject and Non-Subject in Italian Renaissance Pictures." *Art Bulletin* 34 (1952): 202-216.

Gilbert, Katharine. "Cassirer's Placement of Art." In *The Philosophy of Ernst Cassirer*, ed. P. A. Schilpp. 1949. Reprint. La Salle, 1973.

Gilbert, Katharine E. , and Kuhn, Helmut. *A History of Esthetics* (1939). 2d ed. New York, 1972.

Ginzburg, Carlo. "Morelli, Freud, and Sherlock Holmes: Clues and Scientific Method." *History Workshop* 9 (1980): 5-36.

Gombrich, E. H. Aby Warburg: An Intellectual Biography. London, 1970.

——. *Art and Illusion: A Study in the Psychology of Pictorial Representation*. 2d ed. rev. Princeton, 1961.

——. "Art and Scholarship." College Art Journal 17 (Summer 1958): 342-356.

——. *In Search of Cultural History*. Oxford, 1969.

——. "Kunstwissenschaft." *Das Atlantis Buch der Kunst: Eine Enzyklopädie der bildenden*

Kunst. Zurich, 1952.

——. "Obituary: Erwin Panofsky."*Burlington Magazine* 110 (June 1968): 357-360.

——. "A Plea for Pluralism." *American Art Journal* 3 (Spring 1971): 83-87.

——. *The Sense of Order: A Study in the Psychology of Decorative Art.* Ithaca, 1979.

——. *Tributes: Interpreters of Our Cultural Tradition.* Ithaca, 1984.

——. "The'What' and the'How': Perspective Representation and the Phenomenal World." In *Logic and Art: Essays in Honor of Nelson Goodman*, ed. R. Rudner and I. Scheflier. Indianapolis, 1972.

Goodman, Nelson. *Languages of Art: An Approach to a Theory of Symbols.* Indianapolis, 1976.

——. *Ways of Worldmaking.* Indianapolis, 1978.

Graff, Gerald. *Literature against ltself: Literary Ideas in Modern Society.* Chicago, 1979.

Hadjinicolaou, Nicos. *Art History and Class Struggle.* Trans. Louise Asmal. London, 1978.

Hamburg, Carl H. "Cassirer's Conception of Philosophy." In *The Philosophy of Ernst Cassirer*, ed. P. A. Schilpp. 1949. Reprint. La Salle,1973.

Hardison,O. B. The Quest for the Imagination: Essays in Twentieth-Century Aesthetic Criticism. Cleveland, 1971.

Hart, Joan. "Reinterpreting Wölfflinz Neo-Kantianism and Hermeneutics." *Art Journal* 42 (Winter 1982): 292-300.

Hartman, Robert S. "Cassirer's Philosophy of Symbolic Forms."In *The Philosophy of Ernst Cassirer*, ed. P. A. Schilpp. 1949. Reprint. La Salle,1973.

Hasenmueller, Christine. "Panofsky, Iconography, and Semiotics."Journal of Aesthetics and Art Criticism 36 (Spring 1978): 289-301.

Hauser, Arnold. *The Philosophy of Art History.* Cleveland, 1958.

Heckscher, William. *Erwin Panofsky: A Curriculum Vitae.* Princeton, 1969. (Reprinted from the *Record of The Art Museum, Princeton University* 28 [1969] with appendixes 1-4 added; the original paper was read at a symposium held at Princeton University on March 15,1969, to mark the first anniversary of PanoIsky's death).

——. "The Genesis of Iconology." In *Stil und Überlieferung in der Kunst des Abendlandes: Akten des 21. International Kongresses für Kunstgeschichte in Bonn, 1964.* Vol. 3, *Theorien und Probleme. Berlin*, 1967.

——. "Petites Perceptions: An Account of Sortes Warburgianae."*Journal of Medieval and Renaissance Studies* 4 (1974): 101-135.

Heelan, Patrick A. *Space-Perception and the Philosophy of Science.* Berkeley, 1983.

Heidt, Renate. *Erwin Panofsky-Kunsttheorie und Einzelwerk.* Cologne / Vienna, 1977.

Heise, Carl G. *Adolph Goldschmidt zum Gedächtnis, 1863-1944.* Hamburg, 1963.

Held,Julius. *Review of Early Netherlandish Painting*, by Erwin Panofsky. *Art Bulletin* 37

(1955): 205-234.

Hendel, Charles. *Introduction to Ernst Cassirer, The Philosophy of Symbolic Forms*. New Haven, 1955.

Hermerén, Göran. *Representation and Meaning in the Visual Arts: A Study in the Methodology of Iconography and Iconology*. Stockholm, 1969.

Hirsch, E. D. ,Jr. Validity in Interpretation. New Haven, 1967.

Hochberg, Julian. "The Representation of Things and People." In *Art, Perception, and Reality*, ed. E. Gombrich, J. Hochberg, and Max Black. Baltimore, 1972.

Hodin, Josef P. "Art History or the History of Culture: A Contemporary German Problem."Journal of Aesthetics and Art Criticism 13 (1955): 459-477.

———. "German Criticism of Modern Art since the War." *College Art Journal* 17 (Summer 1958): 372-381.

Holly, Michael Ann. "Panofsky et la perspective." In *Erwin Panofsky: Cahiers pour un temps*, ed. Jacques Bonnet. Paris, 1983.

Holton, Gerald. *Thematic Origins of Scientific Thought: Kepler to Einstein*. Cambridge, Mass., 1973.

Hoy, David Couzens. *The Critical Circle: Literature, History, and Philosophical Hermeneutics*. Berkeley, 1978.

Iggers, Georg G. *New Directions in European Historiography*. Middletown, 1975.

Irwin, David. *Winckelmann: Writings on Art. London*, 1972.

Itzkoff, Seymour W. *Ernst Cassirer: Scientific Knowledge and the Concept of Man*. Notre Dame, 1971.

Iversen, Margaret. "Style as Structure: Alois Riegl's Historiography." *Art History* 2 (March 1979): 62-72.

Kaelin, Eugene F. *Art and Existence: A Phenomenological Aesthetics*. Lewisburg, 1970.

Kaufmann, Fritz. "Cassirer, Neo-Kantianism, and Phenomenology."In *The Philosophy of Ernst Cassirer*, ed. P. A. Schilpp. 1949. Reprint. La Salle, 1973.

Klein, Robert. "Studies on Perspective in the Renaissance."In *Form and Meaning: Writings on the Renaissance and Modern Art*, trans. M. Jay and L. Wieseltier. Princeton, 1979.

Kleinbauer, Eugene. *Modem Perspectives in Western Art History: An Anthology of Twentieth-Century Writings on the Visual Arts*. New York, 1971.

Kristeller, Paul Oskar. *Review of Renaissance and Renascences in Western Art*, by Erwin Panofsky. *Art Bulletin* 44 (1962): 65-67.

Kubler, George. *The Shape of Time: Remarks on the History of Things*. New Haven, 1962.

Kuhn, Helmut. "Ernst Cassirer's Philosophy of Culture."In *The Philosophy of Ernst Cassirer*, ed. P. A. Schilpp. 1949. Reprint. La Salle,1973.

Kuhn, Thomas. *The Structure of Scientific Revolutions*. Vol. 2, no. 2, of *International*

Encyclopedia of Unified Science. 2d ed. Chicago, 1970.

Kultermann, Udo. *Geschichte der Kunstgeschichte: Der Weg einer Wissenschaft*. Vienna, 1966.

Landauer, Carl. "Das Nachleben Aby Warburgs." *Kritische Berichte* 9(1981): 67-71.

——. "The Survival of Antiquity: The German Years of the Warburg Institute." Ph. D. diss. , Yale University, 1984.

Langer, Susanne K. "De Profundis."*Revue internationale de philosophie*, vol. 110, no. 4 (1974): 449ff.

——. "On Cassirer's Theory of Language and Myth."In The Philosophy of Ernst Cassirer, ed. P. A. Schilpp. 1949. Reprint. La Salle, 1973.

Lurz, Meinhold. *Heinrich Wölfflin: Biographie einer Kunsttheorie*. Worms, 1981.

McCorkel, Christine. "Sense and Sensibility: An Epistemological Approach to the Philosophy of Art History." *Journal of Aesthetics and Art Criticism* 34 (Fall 1975): 35-50.

Mandelbaum, Maurice. *History, Man, and Reason: A Study in Nineteenth-Century Thought*. Baltimore. 1971.

Margolis, Joseph. *The Language of Art and Art Criticism*. Detroit, 1965.

Marin, Louis. "Panofsky et Poussin en Arcadie."In *Erwin Panofsky: Cahiers pour un temps*, ed. Jacques Bonnet. Paris, 1983.

Moretti, Franco. *Signs Taken for Wonders: Essays in the Sociology of Literary Forms*. London, 1983.

Mundt, Ernest K. "Three Aspects of German Aesthetic Theory."*Journal of Aesthetics and Art Criticism* 17 (March 1959): 287-310.

Nash, Ronald H. , ed. *Ideas of History: Speculative Approaches to History*. Vol. 1. New York, 1969.

Nodelman, Sheldon. "Structural Analysis in Art and Anthropology." *Yale French Studies* 36 and 37 (October 1966): 89- 103.

Nye, Russel. "History and Literature: Branches of the Same Tree." *In Essays on History and Literature*, ed. R. H. Bremner. Columbus, 1966.

Pächt, Otto. "Art Historians and Art Critics-Vl, Alois Riegl."*Burlington Magazine* 105 (May 1963): 188-193.

——. "Panofsky's Early Netherlandish Painting."*Burlington Magazine* 98(1956): 110-116, 266-277.

Palmer, Richard. *Hermeneutics: Interpretation Theory in Schleiermacher, Dilthey, Heidegger and Gadamer*. Evanston, 1969.

Philip, Lotte B. *The Ghent Altarpiece and the Art of Jan Van Eych*. Princeton, 1971.

Pirenne, M. H. *Optics, Painting, and Photography*. Cambridge, l970.

Plantinga, Theodore. *Historical Understanding in the Thought of Wilhelm Dilthey*. Toronto,

1980.

Podro, Michael. *The Critical Historians of Art*. New Haven, 1982.

——. "Hegel's Dinner Guest and the History of Art." *New Lugano Review* (Spring 1977): 19-25.

——. *The Manifold in Perception: Theories of Art from Kant to Hildebrand*. Oxford, 1972.

——. "Panofsky: De la philosophic première au relativisme personnel." In *Erwin Panofsky: Cahiers pour un temps*, ed. Jacques Bonnet. Paris, 1983.

——. trans. "Panofsky's 'Das Problem des Stils in der bildenden Kunst.'"Typescript. University of Essex, 1976.

——. trans. "Panofsky's 'Der Begriff des Kunstwollens. '" Typescript. University of Essex, 1976.

Popper, Karl R. *The Poverty of Hastoricism*. Boston, 1957.

Ragghianti, Carlo. *L'arte e la critica*. Florence, 1951.

Recht, Roland. "La méthode iconologique d'Erwin Panofsky."*Critique* 24 (March 1968): 315-323.

Ricoeur, Paul. *Freud and Philosophy: An Essay on Interpretation*. Trans. Denis Savage. New Haven, 1970.

Ringer, Fritz K. *The Decline of the German Mandarins: The German Academic Community, 1890-1933*. Cambridge, Mass. , 1969.

Roger, Alain. "Le schème et le symbole dans l'oeuvre de Panofsky." In *Erwin Panofshy: Cahiers pour un temps*, ed. Jacques Bonnet. Paris,1983.

Rosand, David. "Art History and Criticism: The Past as Present."*New Literary History* 5 (Spring 1974): 435-445.

Rosenthal, Earl. "Changing Interpretations of the Renaissance in the History of Art." In *The Renaissance: A Reconsideration ofthe Theories and Interpretations of the Age*, ed. Tinsley Helton. Madison, 1961.

Roskill, Mark. *What Is Art History?* New York, 1976.

Rossi, Paolo. *Philosophy, Technology, and the Arts in the Early Modern Era*. Trans. S. Attanasio. Ed. B. Nelson. New York, 1970.

Salerno, Luigi. "Historiography."*Encyclopedia of World Art* 7 (1963): 507-534

Saxl, Fritz. "Ernst Cassirer."In *The Philosophy of Ernst Cassirer*, ed. P. A. Schilpp. 1949. Reprint. LaSalle, 1973.

——. *A Heritage of Images: A Selection of Lectures by Fritz Saxl*. Ed. H. Honour and J. Fleming. Introd. E. Gombrich. 1957. Reprint. London, 1970.

Schapiro, Meyer. "On Some Problems in the Semiotics of Visual Art: Field and Vehicle in Image-Signs."*Semiotica* 1 (1969): 223-242. (Originally presented at the Second International Colloquium on Semiotics, Kazimierz, Poland, September 1966).

——. "Style." In *Anthropology Today: An Encyclopedic Inventory*, ed. A. L. Kroeber. Chicago, 1953.

——. *Words and Pictures: On the Literal and the Symbolic in the Illustration Of a Text*. The Hague, 1973.

Simon, W. M. *European Positivism in the Nineteenth Century: An Essay in Intellectual History*. lthaca, 1963.

Stadler, Ingrid. "Perception and Perfection in Kant's Aesthetics." In *Kant: A Collection of Critical Essays*, ed. R. P. Wolff. London, 1967.

Steiner, George. *Review of Essays in Ancient and Modern Historiography*, by Arnaldo Momigliano. *London Sunday Times*, July 17, 1977.

Stromberg, Roland N. *European Intellectual History since 1789* (1966). 3d ed. New York, 1981.

Summers, David. "Conventions in the History of Art."*New Literary History* 13 (1981): 103-125.

Swabey, William Curtis. "Cassirer and Metaphysics." In *The Philosophy Of Ernst Cassirer*, ed. P. A. Schilpp. 1949. Reprint. La Salle, 1973.

van de Waal, Henri. "In Memoriam Erwin Panofsky, March 30, 1892-March 14, 1968."*Mededelingen der Koninklijke Nederlandse Akademie van Wettenschappen* 35 (1972): 227-244.

Walsh, W. H. *Philosophy of History: An Introduction*. New York, 1960.

Wartofsky, Marx. "Pictures, Representation, and the Understanding." In *Logic and Art: Essays in Honor of Nelson Goodman*, ed. R. Rudner and l. Scheffler. Indianapolis, 1972.

——. "Visual Scenarios: The Role of Representation in Visual Perception." In *The Perception of Pictures,* vol. 2, ed. M. A. Hagen. New York, 1980.

Werckmeister, O. K. "Radical Art History."*Art Journal* 42 (Winter 1982): 284-291.

White, Hayden. *Metahistory: The Historical Imagination in Nineteenth-Century Europe*. Baltimore, 1973.

White,John. *The Birth and Rebirth of Pictorial Space*. 2d ed. New York, 1972.

Willey, Thomas E. *Back to Kant: The Revival of Kantianism in German Social and Historical Thought, 1860-1914*. Detroit, 1978.

Wimsatt, William, and Beardsley, Monroe. "The Intentional Fallacy." In *Philosophy Looks at the Arts: Readings in Aesthetics*, ed. J. Margolis. New York, 1962.

Wuttke, Dieter. "Aby Warburg und seine Bibliothek." *Arcadia* 1 (1966): 319-333.

Zerner, Henri. "Alois Riegl: Art, Value, and Historicism."*Daedalus* 105 (Winter 1976): 177-188.

——. "L'art."In *Faire de l'histoire: Nauueaux problémes*, vol. 2, ed. LeGoff and Pierre Nora. Paris, 1974. (Unpublished translation by Peter Franco).

Zupnick, Irving. "The Iconology of Style."Journal of Aesthetics and Art Criticism19 (Spring 1981): 263-273.

人名和专有名词索引

后　记

历史·文化·艺术
——介绍《帕诺夫斯基与美术史基础》

　　无论是中国美术史还是外国美术史，都是美术学生在接受专业训练的同时必修的一门专业理论课。当我们在学习美术史的时候，老师总是按照一个历史的顺序分阶段分朝代地向我们介绍历史上著名的画家和作品，于是我们有了一个概念，历史上的画家和他们所代表的风格，就像历史上的朝代一样，此起彼落，整齐有序地按照时间的顺序发生和发展。

　　但是如果我们自己就是一个画家或雕塑家，我们置身于当代的历史阶段，就会发现并不存在这样一个时间的顺序。艺术作为一个整体，总是无数艺术家共同的事业。一个画家出了名，一件作品造成了影响，并不是艺术家本人能够把握的，总是一种客观的条件和机遇使它们在无数艺术家的活动中浮现出来。于是有了轰动和影响，但这种效应并不是美术史的决定因素，一个轰动一时的画家可能在身后默默无闻，而一个在生前穷愁潦倒的艺术家则可能在他去世很久以后突然在美术史籍中占据显要地位。这样的例子在美术史上屡见不鲜。由此看来，历史并不存在一个自然的顺序，而是历史学家根据他当时的价值标准把零散的历史材料按顺序编排出来的。美术史的编写也有自己的历史，自从有了艺术家的活动，就有人把他们的活动（包括作品）记录下来，这些人就是后来的美术史家。在古代，由于传播媒介的局限，美术史家实际上只能记录他周围所见所闻的艺术活动，他所划分的艺术标准也

局限于一个有限的范围。由于缺乏对历史条件的宏观把握，他很难深入地思考他究竟是根据什么样的原则来编写历史。但也正是由于他们的工作才使得大量的资料在历史的长河中逐步积累起来。进入现代社会以来，社会科学的分工、传播媒介的发展、信息知识的增长，以及历史资料的积累不仅开阔了历史学家的眼界，也使得历史学家面临着一个不可回避的难题：我们怎样从浩如烟海的史料中编排出一部艺术家的活动与作品的历史？为什么必须使某一位艺术家在历史上占据如此重要的地位？这样，在传统的美术史的编写上又派生出一个新的学科，美术史学，或美术史方法论，即有关美术史研究与编写方法的学问。

美术史方法是在美术史研究实践的基础上形成的，美术史家根据自己的艺术鉴赏经验和艺术观点，综合其他学科的知识，如史学、哲学、人类学、民俗学等等，以某种特定的方法切入史料的考据与编写，就形成了有独特视角的美术史方法。一批美术史家在共同的史学观念的支配下采用相近的方法进行研究就形成了美术史的学派。美术史方法的观念最早形成于19世纪下半叶的德语地区，主要集中在德国、奥地利和瑞士，尤其是以风格学为特征的维也纳学派产生了很大的影响。其后瑞士美术史家沃尔夫林首创的形式主义学派与西方现代主义的艺术运动遥相呼应，成为20世纪西方美术史学的主要流派之一。20世纪上半叶，一批青年美术史家出于对形式主义的反拨，开始关注对艺术作品的题材内容的研究，对传统的图像志（对题材内容的考据与注释）方法进行了改造，形成了对形式主义相对的图像学方法，其中最杰出的代表人物就是德裔美国学者帕诺夫斯基。《帕诺夫斯基与美术史基础》就是对帕诺夫斯基及其图像学方法的起源、背景和基本原则进行全面研究的一本重要著作。

这本书不是简单地介绍帕诺夫斯基的美术史方法，而是像帕诺夫斯基研究美术史一样把他的方法放到特定的文化环境中来考察。也就是说，不把帕诺夫斯基的方法看成一种孤立的现象，而是看成德语文化传统与现代学术思潮的产物。这样，我们就对帕诺夫斯基的研究进入到一个更广阔的文化历史

空间中去了。作者从三个方面来考察文化背景与帕诺夫斯基美术史方法的关系：1.德国19世纪历史哲学，黑格尔、布克哈特和狄尔泰；2.19世纪下半叶以德语地区为主的美术史方法的先驱，重点研究了李格尔和沃尔夫林的方法，他们的风格论与形式主义虽然与帕诺夫斯基的图像学是相对的，但他们实际上是帕诺夫斯基在精神与实践上的先导；3.当代学术思潮，主要是德国重要的新康德主义哲学家，文化哲学的代表人物卡西尔对帕诺夫斯基的影响；此外还有索绪尔的语言学和瓦尔堡的文化学。从这些方面我们可以看到美术史方法不是单纯的美术编年史与考据学的方法，而是在一定世界观的支配下从哲学与美学的高度对艺术历史的宏观把握。从这个意义上看，它与德国的古典哲学传统有非常密切的联系，具有很浓厚的思辨特征。也正是从这个高度出发，才可能把美术史看成文化系统中的一个环节，从而对为什么个体的艺术创作活动会成为一部有机的历史作出解释。

　　在了解了帕诺夫斯基美术史方法的历史渊源和文化环境之后，最重要的就是帕诺夫斯基本人的美术史思想和他的图像学了。图像学来源于图像志，在欧洲，图像志是一门古老的学问，主要是对一件绘画作品的图像进行仔细的考据、辨析和分类。因此图像志的研究对象是一幅画的题材和内容，但这种研究是在很狭隘的范围内进行，往往局限于对画中人物身份和故事情节的辨析。帕诺夫斯基对它进行了彻底的改造，不拘泥于对画中图像枯燥的考据与浅层的解释，而是对一件艺术品的图像所具有的意义作出解释。从历史学的角度看，一件艺术品的意义是什么呢？一方面它是作为审美的对象，尤其是艺术家个人审美经验的产品，另一方面它又超越艺术家的个人主观意愿，成为一个特定历史时期文化的产品。因此要理解一件艺术品的意义，就必须返回到那个时代，在一个巨大的文化构架中来解释这件艺术品。当然，这种"返回"具有象征性，真正的含义是指首先要理解那个文化环境，才可能理解艺术品。这样，对艺术品的解释就不会像传统的图像志那样只局限于考据画中人物的身份或故事的来源，而是要从政治经济学、社会学、民俗学、文化学、心理学等方面重构当时的文化环境。比如说，一幅16世纪描绘维纳斯

爱情题材的画，在人物造型、环境道具、服饰、情节处理等方面就不同于18世纪同一题材的画，尽管在表现上看起来是同样的题材，但爱情题材在很大程度上受到特定地域和时期的性爱观念和婚俗的影响。如果只简单地讲述一个有关维纳斯的故事却没有解释这幅画的意义，那便无法理解为什么一个18世纪的画家在表现同一题材时会采用与16世纪画家完全不同的表现手法。如果从民俗学的角度来研究当时婚俗制度和人的性爱观念的演变，就可能得出一个具有社会与历史意义的结论。这样图像学就把美术史从一般的编年史与图像考据上升到一个文化、哲学和美学的高度，真正将人的艺术活动作为人类文化活动的一个有机部分来看待。

《帕诺夫斯基与美术史基础》实际上是一本哲学、美学与艺术理论的专著，它力求从帕诺夫斯基的美术史方法入手来探讨艺术的本体论问题，因此，对于关心艺术理论的读者也是很有启发的。尤其在现代艺术的发展进程中，艺术日益与大众文化紧密联系在一起，艺术批评也不能只限于艺术本体的分析，艺术品只有放在一个具体的文化环境中才有批评的效力。对艺术家来说，不论是形式的创新还是内容的表现都不是孤立的，只有作为当代文化的积极参与者，才能创造出有生命力的艺术，因为不论是个人的视觉经验还是生活经验都是来自社会与周围的生活环境，个体的人实际上是由文化所塑造的，只有参与到千百万人创造当代文化的活动中，才可能在共同经验的基础上实现艺术品与观众的沟通。这大概也是《帕诺夫斯基与美术史基础》的现实意义之一吧。

易　英